U0103491

彩图本

朱家溍 著

故宫藏美

中華書局

□ 責任編輯：張利方
□ 裝幀設計：高　林
□ 排　版：盤琳琳
□ 印　務：林佳年

故宮藏美

□
著者
朱家溍

□
出版
中華書局（香港）有限公司
香港北角英皇道 499 號北角工業大廈一樓 B
電話：（852）2137 2338　傳真：（852）2713 8202
電子郵件：info@chunghwabook.com.hk
網址：http://www.chunghwabook.com.hk

□
發行
香港聯合書刊物流有限公司
香港新界大埔汀麗路 36 號
中華商務印刷大廈 3 字樓
電話：（852）2150 2100　傳真：（852）2407 3062
電子郵件：info@suplogistics.com.hk

□
印刷
美雅印刷製本有限公司
香港觀塘榮業街 6 號 海濱工業大廈 4 樓 A 室

□
版次
2016 年 4 月初版
2020 年 3 月第 2 次印刷
© 2016 2020 中華書局（香港）有限公司

□
規格
32 開（210 mm×150 mm）

□
ISBN：978-988-8394-11-1

本書中文繁體字版由中華書局（北京）有限公司授權出版

目錄

懷人天氣日初長

朱傳榮

朱家溍先生是我的父親，他一九一四年出生，二○○三年去世，離開我已經十幾年了。

這本書的大部分文章是從父親的文集《故宮退食錄》中選出的，少數是編輯搜集補充的。

以談論古代藝術為主題重輯父親的文字，目的當是為更加寬泛的讀者群提供一些他們之前或許未加關注的內容。藝術關注的是人，是人的生活體驗與感情。觀察前人對藝術的種種態度，其實也是觀察他們的世界觀與人生觀。從這一意義上來說，我要稱讚編者的用心。

父親一生愛戲。十三歲登臺演出《乾元山》開始，八十六歲以《天官賜福》告別舞臺，「沒有加入任何票友組織，也不專以演戲為主。但他由看戲而演戲，由學

戲而演戲，都屬於業餘愛好性質，完全從興趣出發。不過嗜之既深，則力求鑽研深造，從而向專業演員請教，並一招一式地從名師學戲」（吳小如先生語）。舞臺實踐七十年，竟然超出他服務北京故宮博物院的年頭。投入的精力與研究的方式也是很少見的。

他在《學余隨筆》中介紹學習余派的過程，頗為獨特，「我們把反覆聽余的唱片叫作『臨帖』。『臨帖』和一般唱片的聽法又不同。必須在安靜無干擾的環境，把轉速和音量都減弱，把耳朵貼近音箱，這樣可清楚地聽出念字、氣口和發聲的層次，也就是說怎樣用嗓子和找韻味。在戲院裏聽，只是觀眾席中所聽到的效果，而在『臨帖』時，則能聽出唱法要領。我和余先生不認識，沒有到他家聽他弔嗓子的機會，只有『臨帖』這個辦法，就像在弔嗓子的人面前聽唱一樣，不同的字，不同的工尺，用不同層次的發聲，在轉折的地方用不同的『撤兒』（在京劇界指唱腔有顫音）」。

正是基於這樣精細的體察、深入的研究，在排練演出久已絕跡舞臺的《牧羊記．告雁》一齣時，吳小如先生稱讚，「可以說完全自出機杼，一空依傍」；「在唱念方面竟完全用余派的勁頭、風格來表達，當然其藝術效果也甚得余派三昧」。

戲劇之外，書畫也是父親極大的愛好，但一生中少有平靜安生的大段時間讓他

從容遊弋其間。論書，父親不及大伯父恣意縱橫；論畫，父親以為不過是面貌不惡劣，略似古人罷了。即便是對古代書畫的研究，也因為工作重心的轉移而中斷，持續終生的倒是心中永不衰減的對美的欣賞，揣摩。

抗戰時期，父母從即將淪陷的北平（今北京）向後方進發，在交通多處中斷的情況下，用五十天到陪都重慶，使用了近代中國所有的交通工具，包括長途的步行。這一段經歷，他們都常常說起，以致其中許多細節都刻在我腦海中，讓我得以細細體會父親在艱難環境中那種發現美好的情懷。

「走到洛陽，先經過龍門，伊川的山光水色使人精神為之一爽，連日的風塵疲憊彷彿一洗而空，站在盧舍那佛的座下，仰視慈容，感覺好像有很多話要說的樣子。伊闕佛龕的碑文在家時只看到拓本，現在看見原石，更覺親切。

「也是去後方的路上，坐悶罐車到華陰，當時天黑又下雨，下車未出車站。次日天明時出去上廁所，走出候車大廳，雨過天晴，眼前一亮，很突然的看見了華山的全景。原來站的地方正面對華山，像一幅長的畫卷，蒼龍嶺、蓮花峰等等勝景都在眼前，當時不由得就想起了王世貞的詩中有『太華居然落眼前』之句。這個『居然』正是我此刻心頭所感。」

「文化大革命」中，到湖北的五七幹校，那是個湖區。幹校在湖裏抽乾了水，

種稻子。父親當時是連隊裏的壯勞力，不少苦活會分配給他。譬如，插秧之前的育秧，遇下雨的時候，要派專人看管秧池，不能讓秧池裏的水沒過秧苗，一旦池內水多了就需用盆把水淘出。此項工作有個專門名詞叫「看水」（看，讀「刊」音，守望之意），「看水」便要站在池邊守候一夜，直到天亮才能回連裏睡覺。事後父親也常說起，「這項工作雖然苦些，但也有意想不到的享受，就是雨天的雷電之美是原來從未看到過的，有一次竟然看到從天而降的一個大火柱，通天到地，真是難得一見的自然景觀。這是在室內所不能想像的」。

小時候家裏只一個爐子，做飯，做水，取暖，全用它。總是覺得那時候的冬天真冷，老也過不完。可指不定哪一天早晨，父母會指給我們看，西屋的北牆上來了一小塊陽光，這時我們就會知道，「春來了」。從這一天起，我們就開始看春的大小，看春來的時刻，看春在牆上的位置。

春的到來成了家裏專用的物候標誌，這個習慣一直沿續到我們兄妹四人的生活中，至今如此。

古人曾說，往而不可追者，年也；去而不可見者，親也。

父親留給我們兄妹的不是他的天賦，不是他的出身，不是他的學識，而是他的情懷，對自己的愛與尊重，對美和好的歡喜讚歎。

想起父親寫過多次的一幅聯，「契古風流春不老，懷人天氣日初長」，是古人集蘭亭字的對聯，念之誦之，口氣平淡而歡欣，讓人格外難忘。

是以為序。

輯一：古代書畫

漢魏晉唐隸書之演變

分隸之殊，初無的解，其實分隸未必果二體也。隸之初出，本因篆書難成，吏不能記，程邈作隸，趨簡便也。今所見秦時度量咸刻詔書。存世既有如此之多，則當時鐫刻匆遽之狀可想見矣。然亦工拙不同，有極似篆體惟轉折處方而不圓；有極端潦草、大小不匀、行款不一者；甚至有橫不平豎不直者。然銘功勒石則仍用小篆。漢承秦後法簡文省，書刻不多，故專精者與時俱進。今傳世西漢金石極少，有之亦與秦刻甚似。至甘肅、新疆發掘所得之竹木簡冊，則邊鄙吏卒之書，工者甚少。然漸進之跡不難概見。昔傳章草起於漢，而前人每為駁說，今觀隸之潦草，即後世草書之濫觴，漸成新體，本不能定指何人為創作之祖也。東漢碑刻無美不臻，而熹平石經更工整精美。學書者各趨所好，原不可執人人而使強同。茲擇其可尋變化之跡者，亦演進之概要，又選其可為臨摹楷範者，亦八法之準繩。

五鳳二年刻石

石高一尺五寸，廣二尺三寸。三行，十三字。文曰「五鳳二年魯卅四年六月四日成」。在曲阜縣孔廟。《兩漢金石記》云：「元朔元年，為安王光之元年，則應以征和四年為孝王慶忌之元年，計至五鳳二年，正是三十四年。」《金石萃編》云：「此石以金明昌二年出土，《金石錄》謂周亮工官山左時，有人翻刻此石，易原石去。亮工所得拓本，較俗本迥異。今審石古質，定為原刻，其說蓋未確也。高鳳翰嘗鈎摹舊本，餘姚張氏鐫之於木，字畫訛誤。」敦煌所出木簡，亦有五鳳年號者，書法與此相類。可見書法有媸妍，一時風氣不致懸殊也。

開通褒斜道刻石

漢永平六年之摩崖刻。文十六行，行五至十一字不等，在陝西褒城。《關中金石記》云：「字徑三四寸，體界篆隸之間，甚方正，而長短廣狹不一。」按：此正書體，由篆變隸之過程，不似元初四年祀三公山碑之似篆非篆幾不成字體也。《潛研堂金石文跋尾》云：「其地崖壁陡峻，苔蘚阻深，自晏令作記六百餘年罕有拓者。東京分隸

以為最先焉。」拓本頗不易得。

乙瑛碑

此魯相瑛請置孔廟百石卒史之碑也。漢永興元年立。何人書不詳，無額，在今山東曲阜孔廟。《集古錄》云：「元嘉元年吳雄為司徒；二年趙戒為司空，此云臣雄臣戒是也。」《隸釋》云：「漢代文書式，此碑中凡有三式：三公奏於天子，一也；朝廷下郡國，二也；郡國上朝廷，三也。鍾繇以魏太和四年卒，去永興七十八年，圖經所云，非也。」碑文「給犬酒直」，《兩漢金石記》以為非「犬」字乃「發」字，未免迂迴。此碑為學漢隸之第一碑。然近拓細瘦已甚。舊拓者，以故事辟雍，「辟」字存畫之多寡為年代遠近之佐證。先君所藏捐贈故宮者，即傳世最古之本也。

禮器碑

漢永壽二年立，凡十六行，行三十六字，在曲阜孔廟中（圖一）。《集古錄》云：「霜月之靈，皇極之日，莫曉其義，疑是九月五日。」《兩漢金石記》云：「并官氏聖

妃，《集韻》《韻略》諸書及《元和姓纂》皆不收此姓，惟《古今姓氏書辨證》有并

官複姓。注引孔子娶并官，生伯魚。《隸辨》《金石文存》皆以并為是。國學、江寧府

學、元明封詔碑皆書并」。作「开」、「开」者皆誤。《金石記》又云：「碑字別體。

《禮記正義》希駨，慕仰之義。土仁，處土，皆是士字。以粮為糧，以符為符，以穎

為穎，以阤為仲，以六為下，以彪為彪，以窐為皋，以忕為戒，皆假借通俗之漸也。」

此篤論矣。《潛研堂金石文跋尾》云：「逴躍，即卓爾也。以什言教，十言也。」《金

石萃編》云：「九頭，九頭人也。」《隸釋》以「其文雜用讖緯，不可盡通」，故亦不

詳釋矣。鄧蓀洲時跋云：「漢隸結體不一：有方整者，有疏散者，有謹密者，有縱肆

者，有肉好圓美者，有骨節畢露者，有蕭穆威重者，有澹遠閒靜者，有樸拙無姿致

者，有奇怪不可名狀者，韓敕碑皆兼有之。誠書家之極則，金石之神品也。」《校碑

隨筆》勘出古拓異同處，尚未精審。今按最舊拓本「卓越絕思」四字皆未甚損，「絕思」

二字間只有小圓孔，上下不與字連。王文敏懿榮及先外祖張邵予先生藏本皆如此。王

孝禹瓘本，石損處上連「絕」字末筆，「思」字右肩尚未侵及。鄧時、翁方綱跋本已

影印行世者，「絕思」二字已通，惟右方尚有墨線二三分，未與前行通連。最古拓本，

陶元方三百的「百」字，白之右直亦與石損處不連。碑陰：遼西陽樂張普仲堅二百，

「二」字下畫左端不損。處士魯劉靜的「魯」字，有細紋而未損筆劃。弓如叔都的「都」

字上石花甚小，僅卩旁侵及，者旁無損。魯曹悝的「悝」字，里旁中直與石花不連。

左叔虞二百下有「河洛」二小字。又精拓本則「熹平三年左馮翊陽項伯修來」十二字

可見。碑陰，山陽金鄉師曜奴崔敞子等七人所作一行，翁覃溪以為是書碑者姓名也。

封龍山碑

碑漢延熹七年立，在河北元氏縣。刻工未精而書法實渾古。漢碑中之至可愛者，

正以天趣多而雕琢少也。舊拓本「穭民用章」之「章」不損，末行首有「韓林」二字。

西嶽華山廟碑

碑漢延熹八年立。石久佚。今存世墨拓止三本有半，皆有影印本（圖二）。漢碑

不著書者姓名，此云郭香察書者，《隸釋》以為「察莅他人之書」，是也。今按此碑誤

字甚少，則他碑之誤字多，皆因無察書者之所致，然費乾嘉以來諸老之筆墨多矣。漢

人有知，或不免抱歉於九京也。

衡方碑

碑建寧元年立。碑陽二十三行，三十六字，在山東汶上。《金石錄》云：「以蓼莪為蓼儀，他漢碑多如此。蓋漢人各以所學名家，故所傳時有異同。」今案虢季子白盤；義字諧羊聲；《尚書‧立政》：三宅無義民。王國維讀俄民。是從義之字，可讀羊聲，亦可讀我聲也。《金石文字記》云：「履該顏原，並修季由：洪氏以顏原為顏淵原憲；都太僕以季由為季路，與兼修不協。《史記》：公晳哀，字季次，孔子曰『天下無道，多為家臣，惟季次未嘗仕』。四人皆安貧守道，故並舉言之。」《金石存》云：「背人，即邶人。」《隸釋》云：「禕隋出韓詩。」《容齋五筆》言：「委蛇字凡十二變。今此碑作禕隋，唐扶碑作逶隨，字書尚有陁陋之異，不止十二變也。」《兩漢金石記》云：「階夷愍句上土字是士。非土也。實即寮字。檻即攬字。苦由下是留字。君務在下是寬字。洪以為缺者，拓本偶不見耳。」葛德三成修藏本，第一行「方字」二字不損右角，乃明拓之至早者。如廬江太守「太」字中間不損，會稽東部都尉將「將」字不損右者，亦明拓也。字體方正，漢隸嫡派，最為可學。

史晨碑

碑陽名「魯相史晨祀孔子奏銘」，凡十七行，行三十六字。後碑刻於碑陰，名「魯相史晨饗孔廟碑」，止十四行，行亦三十六字，在曲阜孔廟內。《山左金石志》云：「碑下嵌置趺眼，向來拓本難於句讀。乾隆己酉，何夢華將有字處鑿開，全文復顯。」《兩漢金石記》則以為「乾隆丁酉，曲阜孔誧孟命工人舉而起之」。未知孰是。《隸釋》云：「前碑載奏請之章，後碑敍饗禮之盛。字畫亦大小不等。」按此碑與乙瑛、禮器同為孔廟中最烜赫之跡，而善本最難得，惟嘉定徐郙藏本為舊，然拓工不精，塗抹亦不免。外祖張邵予先生藏本，春秋行禮之「秋」字，左上角已貼近石花，尚未損及。較徐本略晚而拓工精審。其後碑乃高南阜鳳翰題簽，較徐本更古，經李芝陔考訂者也。

尹宙碑

碑熹平六年立。凡十四行，行二十字，在河南鄢陵。明嘉靖間出土。碑額止存「從銘」二字。《兩漢金石記》云：「元皇慶三年碑云：鄢陵縣達魯花赤奉詔封孔子，立石判宮，因物色碑材，得片石於洧川，蓋東漢熹平二年故豫州從事尹君諱宙之碑

熹平石經殘字

也。遂以新石並舊石，附立廟廡。」可見皇慶時，其額尚完。碑以懷為遷，以儁為鄅，以穎為穎。勛力有章句，驗石是「力」「力」字，諸家並作「功」，誤也。鉅鏕郡「鏕」字，漢書舊作「鹿」，是漢書省，非鹿加金也。第一行下角「因以為」等字不損者，亦清中葉舊拓。有摹本宜審。者，明拓也。第十三行「福德壽不」等字未損

熹平石經殘字

漢石經殘字，宋人已有著錄者，然考之未精。近年出土益多，可據以參考者，亦較前人為便。茲輯各家之說，而芟其牴牾者。《金石萃編》云：「按《後漢書·蔡邕傳》：以經籍去聖久遠，文字多謬，俗儒穿鑿，疑誤後學，……乃與五官中郎將堂谿典，……奏求正定《六經》文字。」又《儒林傳》《宦者傳》並言諸博士，試甲乙科，爭第高下，至有私行金貨，定蘭臺漆書經字以合其私文者，靈帝乃詔群儒正定五經，刊於石碑。此即漢石經之緣起也。石原在洛陽城南開陽門外漢太學。碑成未久即毀於董卓之亂。於是後世記經數、石數、字數者，言人人殊。至近代羅振玉、王國維，始據近出之石與宋人所錄推勘入細。王氏以為經數以《隋書·經籍志》所舉：《周易》《尚書》《魯詩》《儀禮》《春秋》《公羊傳》《論語》共七經為確。石數以《洛陽記》所云

四十六枚為確。羅氏考得字數各碑不一。《周易》，行七十三字。《魯詩》，則《小雅》以前行七十二字，《大雅》以後行七十字。《儀禮》則七十至七十六字不等，而七十三字為多。《春秋》經，行七十字，間有多一二字。《公羊傳》，僖公，行七十三字；成公，則七十一字，皆間有多寡至三字者。《論語》，行七十二至七十八字不等。諸經格式不一：有空格，有加點，故以字數推測石數，不能甚確。

經文之考證更為繁賾。《萃編》云：「五經刊石以後傳注紛出，或不遵太學所刻私家未有參校其文字之異同者。至邵博、趙明誠、黃伯思、董逌、洪适諸家方始詳述。」

乾嘉而降，小學之興，突過漢宋。考證經字，益加邃密。近日佐以金文甲文，古言古訓，有前人所不及知者，亦漸可通讀。然利弊亦常相兼，就今日所見之殘字，其中假借之文甚多，在漢時或可家喻戶曉，今則久不相通。一旦盡改習用誦讀之文，使從其朔，徒使學士疑惑，經義反晦。且當日因有私改之事而立碑，然碑成不出一手，時歷九年，亦未必悉皆可據。再以書碑言之，《隸釋》即謂：「別有趙陝、劉宏、張文、蘇陵、傅楨、左文、孫表數人，意必同時揮毫者。」《萃編》云：「按蔡邕熹平四年奏請正定經文，自書於碑。而《隸釋》載《公羊》《論語》未有邕名，卻有堂谿典、馬日磾諸人。張續亦云：『當時書丹，非止蔡邕。』」昶得見宋拓殘字，《尚書》《論語》已有

不同處。蓋文字繁多，原非一人所能手辦。且石經立於光和六年，去受詔六載（六字疑誤）。而光和元年，邕先徙朔方，計邕在東觀止三年耳。是光和二年後校經之事皆非邕所與聞，安得書丹乎？」審此則世傳石經為蔡書已不可為據矣。況歷代官書未有通體一貫者，正以歷時久、易人多也。惟《資治通鑒》一書，司馬公已貶官，猶帶史局；清纂三禮，方苞已褫職，猶令修書，是為例外。靈帝末年，政綱士習皆不可問，石經之刻獨能盡美盡善，足為萬世校經標準，有是理乎？專就字體而論，亦雄而兼逸之為難，漢碑中誠有之。石經字體，則未免工整有餘，雄逸不足。世以其為蔡作而重之，抑知其果出於蔡手乎？故與其視為古法帖，莫如視為善本書，考證同異，較之宋元麻沙版，固當什佰珍重耳。

校官碑

校官碑者，漢溧陽長潘乾之碑也。立於光和四年。在江蘇溧水縣學宮。「光和四年」四字不損者，乃明拓，極難得。

碑漢靈帝光和四年立，在今河北元氏縣。自《隸釋》疑為後人重刻，頗有附其說者，《兩漢金石文字記》始辨其誣，定為漢刻無疑。然馮巡、王翊請立此碑，其識見已不為卓，《曝書亭集》論之至詳。則文體字體不得上乘者，固理之常也。以二千餘年古物迄今大致完好，選漢碑者自亦不得遺之。且結體方正，氣味不俗，未可厚非。舊拓者，第六行「高等」二字不損。若第十行峻極太清之「清」字不損者，則尤古之本也。

曹全碑

碑漢中平二年立（圖三）。不著書者姓名。在陝西郃陽。《石墨鐫華》云：「萬曆初，郃陽縣舊城掘得此碑，隸書遒古，不減卒史韓敕等碑，且完好無一字缺壞，真可寶也。」《曝書亭集》云：「全以同產弟憂棄官歸，以此見漢代風俗之厚。全以禁網隱家七年，可補後漢史黨錮諸人之闕。史稱討疏勒有戊己司馬曹寬，而不曰全。又云其後疏勒王連相殺害，朝廷不能禁，而碑云面縛歸死司寇。蓋范蔚宗去漢二百餘年，

傳聞失真，要當以碑為正。」前人每以碑證史，至不同處則欲以碑為正，此未為善法
也。史固不免失實，然能為一代史者，當非凡手；碑則盡人可為，詖墓者多矣，豈可
盡信？此碑之最可取者，書法也。漢隸方板者多，此碑則有逸宕之致。朱竹垞彝尊即
得力於此碑。舊拓本以未斷者為難得。已斷者，以「乾」字未穿者為早拓。未穿者，
「日」上作小點一橫。若從十者，即已穿而塗墨者也。《兩漢金石記》以「咸日君哉咸
字內一畫是彎曲倒折之筆」，本無是理，今考未斷者凡五六本，皆分明作兩橫，翁說
不確。蓋漢碑增筆減筆乃常有之事，孟子曰：「盡信書，則不如無書。」考碑亦然。

張遷碑

碑漢中平三年立。碑陽十五行，行四十二字；陰三列，何人書不詳。明初出土，
在山東東平。《隸辨》云：「《金石文字記》以碑中賓誤殯，忠誤中，暨誤既，且疑好
事者摹刻，按以殯為擯，見《禮記》曾子問。以中為忠，與魏呂君碑同。惟既且為暨
不可解，然字畫古樸，恐非摹刻也。」桂馥跋云：「臘正之儀，隸書偏旁，隨意增減，
此類不可枚舉。《禹貢》二百里蔡，鄭康成注：蔡之言殺，減殺其賦；《左傳》周公殺
管叔而蔡蔡叔，注：蔡，放也。是僬之為蔡，無可疑者。」《抱經堂集》云：「繾綣即

蟬聯，又以禽狩為禽獸，以張是為張氏，弊沛即蔽帀，羅即羈字，璽即鼍字，芙即箅字。」今按漢碑中，以意為之之字不可勝數，乾嘉間作者必引證他文以明其不誤已嫌多事。阮元《山左金石志》於暨誤既且亦連篇累牘，曲為粉飾，賢智之過頗可笑，茲不復詳錄。明都氏《金薤琳琅》載此文，缺五字，誤八字，《金石評考》有辨說。先君藏本，今藏故宮，一字無缺，可以補正兩書。都氏在正德間所見本已損字若此，則無闕者誠可貴矣。此碑雖晚出，而書法雄偉，又通體完好，乙瑛衡方，不得相尚。碑陰當出一人手筆，而書法更閎肆，臨漢隸者，不可不詳也。前人以「東里潤色」四字不損者為明拓，近人以首行「諱」字從巾者為早本。

上尊號碑　受禪碑

上尊號碑，延康元年立。受禪碑，黃初元年立。在河南許昌。《集古錄》云：「唐賢多傳為梁鵠書，顏真卿又以為鍾繇書，莫知孰是。」《兩漢金石記》云：「古文苑載聞人牟准魏敬候碑陰云：『魏群臣上尊號奏，鍾元常書；魏受禪碑表，衞覬金針八分書。』方綱按：『此二碑實出一手書。蓋純取方整，開唐隸之漸矣。』」兩碑皆剝蝕已甚，《校碑隨筆》所記考據字甚繁。先外祖張邵予先生舊藏宋拓本兩碑並孔羨碑，俱

歸吳蓋臣，有明人跋尾，恐傳世或無更古於此者。

孔羨碑

碑實為孔子廟立。世以曹丕凶德，不予其有尊孔之實，因有封孔羨事，遂以為孔羨碑。立於黃初二年。《隸釋》以碑有「元年」字，以為史誤，《曝書亭集》已詳辨之。石在曲阜孔子廟。梁鵠書。與上尊號及受禪兩刻為三國魏之三大名碑。前兩石剝蝕已甚，此稍完好。以頌辭內並體黃虞「體」字尚存者為明拓之證。《兩漢金石記》云：「書實遒勁，不必盡以漢隸一概律之，孫退谷嗤其矯厲方極過矣。」

谷朗碑

吳鳳凰元年立，在湖南耒陽縣。字雖隸體已甚近楷書。自《集古錄》不能詳考其為何人書。《金石萃編》未收，《續編》有之，但謂經後人剜損，頗有誤處。

辟雍頌碑

晉碑極難得。此乃國立大碑，製作致精。隸書三十行，行五十六字，題額二十三字。咸寧四年立。近代出土於洛陽。完好無一字損。誠近年第一新發現也。碑陰所刻姓名足補史傳之缺者甚多。不出臨池家視為至寶，允宜家懸一幀用為屏障，不惟古色古香盈溢几案，亦以見篡竊得國者且知逆取之不可恃，必尊聖教，以為順守之基。

修孔子廟碑

唐開元七年立。張廷珪隸書。二十一行，行六十字。在曲阜孔廟。《金石文字記》云：「廷珪素與陳州刺史李邕親善，邕所撰碑碣之文，必請廷珪八分書之。」唐隸鋒芒太銳，兩京渾古之致蕩然無存。此書較質樸，故錄之。

闕特勤碑

唐開元二十年立，清代在我國喀爾喀蒙古三音諾顏部之哲里夢（今蒙古人民共和

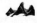

國界內）。此碑自元耶律楚材後無人傳拓。清光緒二十二年，志銳於烏里雅蘇臺任內拓得數本，其致盛伯羲書云：「闕特勤碑距古和林城尚五六百里，地名哲夢。碑已傾覆於地，集蒙古人扶起之，大費廠事。喜碑文尚少損壞，距烏里雅蘇臺二千餘里，派一人足三閱月始歸來，惟天寒風勁，紙墨俱不合式，拓得數本，尚有不真者，檢較真者一本寄奉清齋，以供珍賞，可謂不負委任矣，當何以嘉之⋯⋯」盛伯羲得此拓本裝裱成軸，撰長跋考證極精博。王國維稱此跋為同光間有數文字。

闕特勤碑文唐明皇御製並書，與石臺孝經同為唐隸中最美之書體。

綜觀例舉以上諸碑，其字之結體有方整、疏散、謹密、縱肆之別。筆姿有蕭穆、威重、澹遠、俊逸之異。蓋自漢迄唐與時俱進，積漸而適然，初非某一體為某一人始創也。

清代院畫漫談

唐朝開始有專門為皇帝畫畫的機構，當時沒有正式的名稱。大家熟知的著名作品如《虢國夫人遊春圖》《步輦圖》《紈扇仕女圖》等都屬於院畫一類。吳道子、韓幹、張萱等著名的大畫家都在一個時期內先後服務於這個機構。宋朝正式的名稱叫圖畫院，元代則把所有這一類專為皇帝提供服務的文化機構納入「各色匠人提舉」之下。

明朝設有武英殿待詔，值仁智殿（即後來的白虎殿）中書等職，專司此事。匠人或畫師們除待詔之外還被授銜，文職如中書，武職如錦衣衛指揮、百戶。這樣做的原因是因為六部中的官員均需經過銓選，不能像錦衣衛授銜那麼隨便，甚至無須人事部門的手續認可。明朝的大畫家吳偉就是一個有錦衣衛銜的畫家。

到了清代，大部分制度是明朝有什麼，清朝就有什麼。譬如專管樂舞、音樂、戲劇的教坊司，再如專管刻書的經廠，都是沿襲明制，不作任何改變，就連形式上也不改變，儘管經廠的名字不再使用。順治年間內府所刻的《孝經》《資政要覽》等書，版式、字體與明朝經廠本一模一樣。繪畫方面，據《酌中志》記載，明末宮中匠人作

有不少如《九九消寒圖》《綿羊太子圖》這類題材的畫，不署款。有不少傳世的蘇漢臣款的同類題材畫，我以為就是在那些明代畫匠的作品上後添的款。

今天，研究繪畫的人都知道這樣一條一史料，「清設如意館，在啟祥宮以南」，《清史稿》中就有記載，來源是清代著名的筆記《嘯亭雜錄》，作者是禮親王府的成員昭槤。這條史料是不確切的，在這種記載中，如意館彷彿就是一個職能機構的名稱，總司繪畫。昭槤雖然是禮親王府的成員，但不等於他就熟悉內務府的分工以及建制這類事情，不僅他不熟悉，即便是親王大學士在平常也沒有到造辦處或畫院的機會，所以不熟悉不了解是很正常的。那麼我們究竟怎樣才可以找到有關造辦處或畫院的確切記載呢？還是應該到檔案中去找。

先說如意館，在《圓明園陳設檔》中已經見到「如意館」這個名稱，《旨意檔》中也見過，奉旨：叫毛團（一個在檔案中多次出現的太監的名字）傳旨，有一百五十八兩青脿子交「如意館」、「芰荷香」兩處分用。「芰荷香」是圓明園內一處建築物的名字，由此可見，「如意館」無疑也是建築的名字。這種情況下常常提到的還有「春宇舒和」一處，也是圓明園中的一處景點，所以可以知道這些地方都曾經是從事畫畫的固定的場所，如意館不過是圓明園中的一處。

其他宮中的作畫地點也可以從《造辦處檔案》中發現，例如有給西洋人郎世寧安

地炕，據郎世寧說窗戶上糊西洋紙照眼睛，要求換窗戶紙等項事情的記載。郎世寧的工作就是畫畫，這說明畫畫人的屋子在造辦處，而且數量不少。因為我們已經知道，在畫院這個機構服務的著名畫家如冷枚、孫為鳳、王幼學等人都是奉皇帝旨意留在郎世寧身邊學習西法畫的，冷枚也是在造辦處，這些人至少應有一個院子，有那麼十幾間房供他們工作。《旨意檔》中常見的還有「啟祥宮」（為西六宮的一處，即太極殿）東西殿、慈寧宮群房以及咸安宮等處，都是這類畫畫人工作的地方，其總名稱曾經是「畫作」、「畫畫處」、「畫院處」，是屬於造辦處的。

所以說如意館只是畫畫處諸多地點之一，決不是職能機構的總名稱。清代有這麼一個習慣，一些非政府部門的單位名稱常常帶有極大的隨意性。譬如，教坊司本是明代的機構，但清代從順治起一直使用這個名稱，到雍正年間才正式裁撤。裁撤之前，政府一切正式活動中的音樂、舞蹈仍沿襲教坊司的舊制，包括女樂。康熙年間由於有大量正規化的戲劇演出，所以又成立了內學、外學等戲班。這些戲班就設在南府。檔案上常常見南府怎麼樣、頭學怎麼樣，還有景山大班、頭學、內外學如何的記載。具體活動中就是這麼稱呼。南府本來就是一個口頭的叫法，位於故宮西華門外的南長街路西，現在是一六一中學所在地，原為吳應熊的額駙府。清初，政府為了統戰的需要，將公主許配給吳三桂的兒子吳應熊，《清實錄》吳三桂傳中說：「三桂敘功，歲增奉千。自應

熊尚主，為和碩額駙，授三等精奇尼哈番，加少保兼太子太保。」這個南府就是吳應熊的額駙府。後來，吳三桂反清，應熊被殺，南府就成了管理戲劇演出的單位，無論口頭上還是檔案中都這麼稱呼，直到道光七年升平署成立才有了正式衙門的名稱。雍正年間曾見過「畫畫處」的名稱，到乾隆年間稱為「畫院處」，從來都是屬於造辦處。如意館的叫法也是如此，不能當作機關名稱。從檔案上看，最早叫「畫作」，

嘉慶年間胡敬編著了一部關於部分清朝畫家小傳的書，叫《國朝院畫錄》，由於胡敬是《石渠寶笈》三編的編者之一，《石渠寶笈》中收錄的一部分清代畫家，此書也收入。書中比較注意畫院這個標準，對於哪些畫家屬於畫院，哪些畫家不屬於畫院，胡敬有比較嚴格的區分。他在書中批評了畫史上的另外兩部書，一部是厲鶚的《南宋院畫錄》，他說體例不夠嚴謹，原因是把馬和之收入書中，馬和之官至戶部侍郎，相當於部級官員，不是專職畫家，所以不該入畫院之列。還有一部是《國朝畫徵錄》，《國朝畫徵錄》收有對清初至乾嘉時候的大多數比較知名的畫家的評語和考證。但胡敬對於第二部書的批評是不夠確切的，《國朝畫徵錄》中的原話說的是「畫苑領袖」，這個胡敬認為其中收入王時敏的小傳，並稱王時敏為「畫院領袖」也是錯誤的。但胡敬對[苑]相當於我們今天所說的「畫壇」、「畫界」這樣一個概念，並非「畫院」這個專指概念。以王時敏在清朝畫史上的成就和影響，這個評語是恰當的。當然王時敏不是

專職在宮中畫畫，這是事實，但這本書不是專介紹畫院中人的書，所以這個批評是不確切的。

下面我們談一談畫院中畫家的身份。在畫院中所有的畫人，一部分有官銜，一部分沒有。對於他們的稱呼，除有官銜的以外，大部分就叫畫畫人，還有叫畫匠的。

另外在傳旨中還有「着慈寧宮畫畫蠻子」如何如何的話，「蠻」說的是蠻夷之蠻，是指我們今天所說的南方人，在老北京土話裏，尤其是從前旗人的口語中，概括的稱呼漢人就是蠻子，再細一點分，又有南蠻子。慈寧宮一處的畫畫人，凡南方人也就是旨意中說的「畫畫蠻子」。

畫院處的作品有三類，一類是傳統的畫法，一類是地道的西洋油畫，第三類是西洋的線法畫。畫西法畫的畫家中，除了大家都知道的郎世寧、賀清泰、馬國賢、張傳一、艾啟蒙幾人之外，還有一批中國人參與其中。因為在奉旨傳喚的《旨意檔》當中，時常有「畫西洋畫的人」、「畫油畫的人」如何如何的記載。另外，有關置辦顏料的檔案中除去購買各種色料之外，還有「澱粉若干斤，桃仁若干斤，密佗僧若干斤，廣膠若干斤」的記載，桃仁的油特別細，估計是用來調和油畫顏料的，澱粉、密陀僧應該也是這種用途。從畫風上也可以看出西畫和傳統畫之間的區別。如清朝有名的張宗蒼、方琮等一批專職畫家，都是用傳統畫法，以水墨勾線條，着色上與當時流行很

廣的四王吳惲的作品仍是一路。還有畫工筆畫的姚文瀚、丁觀鵬，在傳統工筆重彩中有了一些中西合璧的傾向，這是清代院畫的一大特色。如這次陳列的《康熙寫字像》（圖六），康熙身後的屏風完全是線法的畫法，有西方畫的透視關係，而衣紋又採用了中國傳統的線條來勾勒，與屏風的畫法完全不同。此類畫有很多。我以為，這還是因為皇帝更強調中國畫的筆道、線條等因素。另一張《康熙讀書像》，就是背景上有書架的那一張，純為西法，尤其臉相完全是西法，衣服也不露衣紋線條，只靠染色，都是院畫的特色。在《萬壽盛典》《康熙南巡圖》《乾隆南巡圖》中的大量人物純粹是傳統的中國畫法，而在各種戰圖中，既有像《阿玉錫持矛蕩寇圖》那種中西結合式的，也有如《平定西域戰圖》中那種純西洋風格的，一望而知是郎世寧這類作者。

至於畫院中畫畫人的任務有這麼幾類，一種是對古畫的臨摹，不僅有《仿燕文貴山水》《仿大痴山水》這一類仿筆意的，還有大量是皇帝指定臨摹的複製品。如五代人的《丹楓呦鹿圖》，今天北京故宮藏的就只有清代畫院顧銓的臨本，同是五代人的《雪漁圖》，北京故宮藏的也是臨本。另外還可以舉幾個比較著名的例子，原來宮中所藏的《寶積賓迦羅佛像》，我在古物尚未南遷的時候見過，是一幅很舊的畫，舊題吳道子。當然到底吳道子的畫應該是個什麼樣子，誰也沒有見過，但這的確是幅舊畫，

也很好。今天北京故宮所藏的是丁觀鵬的臨摹本。宋人《賣漿圖》原物在臺北，北京故宮所藏是姚文瀚的臨本，臨得非常好。故宮這一類畫的分量很大，我有個建議，可以專門作一次這種臨本的展覽。

除臨摹以外，畫院的主要任務是作肖像畫，即帝后肖像。以西法為主畫人物面形，不用線條勾勒，但沒有大的明暗對比，這是中國人能夠接受的一種形式。焦秉貞受曾鯨的傳授，將這種方法帶進了畫院。現在我們回過頭來再談《國朝院畫錄》，胡敬雖然批評別人不該把馬和之歸入畫院之內，但在自己的著述中也犯了同樣的錯誤，因為焦秉貞身為欽天監的五官正，也就是說他的正式職務及日常工作在欽天監，畫畫只是業餘的。雖然他畫過耕織圖這類大畫，其專職也仍然是欽天監，不能專在畫院服務。還有一個不該列在畫院的是李鱓，李鱓一向未在宮中供職，無論如何不能算是畫院的成員。至此可以再一次地明確畫院畫家與非畫院畫家的界限。另一類肖像畫就是行樂圖，因為行樂圖的畫面中雖然有景物，但主體仍然是人物，應該屬於肖像類。

第三類任務是記錄國家的盛典實況，如萬壽盛典、南巡、大閱等。《乾隆大閱圖》《雍正祭先農壇》都屬於此類。畫這類題材的畫是畫院處的主要任務。

第四類是繪製宮中各處的貼落（一種裝潢形式特殊的中國古代書畫，直接裱糊於牆壁等處，也有學者稱之為「紙質壁畫」）。逢年過節，應時按景的室內裝飾中大部

分是一些吉慶題材的作品，但有時也會有很重要的紀實性的題材。譬如，《萬樹園賜宴圖》原來是避暑山莊裏清音閣旁邊「卷阿勝境」山牆上的貼落。因為萬樹園賜宴這件事發生在避暑山莊，在這個地方畫一張紀實的大畫以為紀念是順理成章的事。後來皇帝也認為此畫非常珍貴，揭下來裱成我們現在見到的樣子。在這張畫中，每個人的臉相全都是肖像畫的畫法，按照真人畫的，章法又好。對於歷史上重要的事件，能有這麼周全真實的記錄是太難得了。但一般貼落不會總有這樣的題材可畫。多半是「着某某畫花卉」、「某某畫山水」，或是「着某某畫什麼什麼故事」。今天養心殿還貼着雍正、乾隆父子兩人的畫像，就是這種指定題材的畫。這些指定題材的畫在繪製過程中，皇帝常常親加干涉。例如對一幅畫的作者指定分工，「花卉讓金鯤畫，石頭着唐岱畫，臉形都讓冷枚畫」，而景物又讓另一人畫。旨意常常十分具體，也可以說就是一種干預吧。這是在畫之前，還有畫完了，皇帝又說「這個美人臉畫大了，畫好之後，樣的旨意。更有意思的是「叫郎世寧畫者爾德狗」，狗的名字叫者爾德，畫好之後，再畫」這

先說畫的不錯，既而又說「可惜毛兒畫短了，再畫長一點」。這類指示也很多。

第五類是隨意創作。如「讓冷枚畫幾張畫來，隨他意畫」。這是對待地位很高的畫家才會有的禮遇，一般畫家沒有這種待遇。

畫院中作品的落款方式有以下幾種：《萬壽盛典》《南巡圖》這類大型重點作品准

許落款，帝后肖像不許落款，貼落畫有的落款，有的不落款。但也有特殊的時候，大多是皇上看着好，問「這是誰畫的」，假如回「是唐岱畫的」，可能皇帝就會說「唐岱畫的畫，俱着落款」，有了這個旨意，以後凡是這個畫家畫的畫，就可以落款。

因為我們這次展覽的名稱叫作「清代歷史圖像展覽」，展品中有大量描繪重大場面的畫，如《大駕鹵簿圖》。清朝鹵簿沿襲明制，分成四個等級：大駕鹵簿、法駕鹵簿、鑾駕鹵簿、騎駕鹵簿。

大駕鹵簿用於皇帝祭天。

法駕鹵簿用於皇帝祭社稷、祭地和大朝會。在太和殿門口擺兩列。大駕鹵簿與法駕鹵簿的內容基本一致，都是陳列在大清門外，正對着大殿的位置，最前邊是十一隻大象，每兩隻套輅，儀仗中的旗、麾等物由鑾衛儀的校衛每二人守護一種。二者比較起來只是個別幾樣陳設不同，最主要的區別在於皇帝所乘之輦。輦就是大如車的轎子，大駕鹵簿是玉輦，法駕鹵簿是金輦。金輦和玉輦的樣子和尺寸其實是一樣的，都是木質，頂上有鑲嵌。金輦鑲四塊金板，玉輦鑲四塊玉板，在名稱和等級上就有了區別。

法駕鹵簿一般是從太和殿門外一直陳列到天安門外。祭祀時出哪一個門，就從哪一門開始擺起，出行時也就這樣隨着走，前引後扈中的所謂前引就是這些。還有後

厔，就是皇帝自己有可能用的一些器具。

騎駕鹵簿在兩份南巡圖中都有描寫，最大的特點是無輦，代之以馬或步輿，也就是四人抬的小轎。

這次展覽中陳列了《雍正祭先農壇圖》（圖五）。因為從古至今的任何政府都重視糧食的問題，民以食為本，所以皇帝祭先農是一個很大的祭祀。同時進行的還有躬耕的儀式。順序是皇帝到先農壇先祭先農，之後在觀耕臺升座，然後下地推犁。推犁時由順天府府尹和宛平縣縣丞在旁跟隨，順天、大興宛平的農民在前牽犁地的牛，戶部尚書撒種。具體過程是三推，有時還加一推。皇帝推完之後，就是大學士、尚書們推犁，多是九推。這個儀式結束以後，皇帝重新在觀耕臺上升座，奏樂，由宛平縣的農民把這塊田種完，一邊耕作，一邊唱着禾歌，傳說這是古代耕作時所唱的歌。

展覽中還陳列了皇帝臨雍講學的一幅畫。先說說臨雍，臨指光臨，親到的意思。雍是一個很古老的詞，從周那時候起，就把國學，也就是國家最高的學府叫辟雍。它的建築形式是圓形的，四周是水，有三座橋，中間的一座與大廳相連。辟通壁，圓形的玉叫壁，在這裏象徵國學的至高無上。皇帝臨雍講學的內容是與國子監監生共同進行一系列活動，以達到在整個國家行禮樂、宣德化的作用。清襲明制，皇帝除了平日學習之外，在春秋二季還要開設經筵。所謂經筵，開設在文華殿，派講官，同時皇帝

也加入討論，相當於一次重要的政治學習。臨雍的性質與此大致彷彿，不同的是由皇帝赴國子監講學。

臨雍的中和韶樂都要從宮中運到國子監去，陳設起來。皇帝到了國子監之後，先行釋奠禮，到孔子位前行禮，再到誼倫殿，換下來時穿的常服，更換朝服。然後，禮部尚書請皇帝到辟雍去升座。皇帝的前面是講案，右手是書案，由國子監祭酒（也就是國立大學的校長）帶領所有司業、訓導、教官監生預先到辟雍南邊分兩行站好，隨皇帝來的官員也排成班。皇帝升座、開講。講授時，所有的人要跪聽。講完後仍由國子監祭酒帶領所有生員在大成門外等候跪送皇帝。

再舉一個例子，大閱圖。這次展覽的大閱圖不是故宮原有的那一份，是五十年代文物局調撥的，也就是從社會上收購來的，不全，只有兩卷，描繪了大閱時受閱隊伍的真實情景。大閱，如果按《大清會典》上的規定應每年舉行，實際上如果當年發生別的事情也就岔過去了，不再舉行。以乾隆大閱來說，第一次大閱是乾隆四年，第二次就是乾隆二十三年了，中間隔了那麼多年並沒有舉行。在《乾隆御製詩集》中有詩談及此事，說大閱多年未行，此番因平定西域，有布里雅特、哈薩克等酋長來朝，特行大閱，使其瞻仰云云。說明並不完全按照會典的規定行事。《日下舊聞考》上對當時各處行宮的陳設均有詳細的記載，例如，「南苑行宮後殿屏風有聖容，『擐甲踞

鞍』」，就是全身甲冑騎在馬上，《乾隆大閱圖》就是那張乾隆騎馬的畫像。從畫法上看絕對是朗世寧畫的，但圖中施皴法的土坡一望而知是中國畫家所作。此像並無落款，乾隆的樣子也很年輕。最初一直以為是乾隆四年即第一次大閱時所作，無意中翻閱《乾隆御製詩集》，有他七十多歲時的一首詩，描述又見此像之感慨，頭一句「大閱戊寅畫像斯」，接着又說，像中的自己「儼鬚眉」，是個偉丈夫相，但今日下馬入齋者，已然是鬚髮皆白的老者，跟畫像都對不上號了。由此可知，此像應該是畫於戊寅年，也就是乾隆二十三年，當時的乾隆已經四十多歲了，仍然很年輕，兩撇小鬍子，英氣勃發。乾隆所穿的甲冑至今仍藏北京故宮，和畫上畫的完全一樣，可以知道當時完全是寫真。

《光緒皇帝大婚圖》（圖四）在繪畫的水平上較之康熙乾隆時期差多了，從傳統畫法上也屬於畫得比較粗糙的，但畢竟是個記錄。陳列中有一個錯誤的說明為「皇后出宮」，在此特別要說明一下，這不是出宮，畫面上描繪的皇后應該還在自己家，正確的說法應該是「奉迎」，就是奉旨迎娶的意思。奉迎的過程是使節來到后邸，就是皇后的娘家，請皇后登上鳳輿。進宮出宮都只能是指紫禁城這個宮。順便說一下大婚的大致程序，首先是納采。納采的前奏是問名，也叫選秀女，但與選宮女子的秀女不同，宮女子是在宮中從事服務性工作的女性，此項工作由內務府管。納采的選秀女是

為選皇后做準備，是國家大事，由禮部負責。選定後行納采禮，相當於老百姓家裏的放定，男女兩家的婚事基本定局時舉行的禮節。納采首要先派正副使在太和殿授節，正使持節，帶着十匹鞍馬，就是備好鞍的馬，十份甲冑，一百匹緞，二百匹布。第二步是大徵，相當於老百姓的過禮。給皇后家裏一百兩金，二萬兩銀，全套銀茶具，一千匹緞，鞍馬二十匹，仗馬二十匹，甲二十副。給皇后的父母金一百兩，全銀茶器，帛五百匹，布一千匹，馬十四，甲十副。正副使至后邸送大徵禮，皇后的父親率子弟跪大門外跪接，馬拉到院子裏，金銀器、綢緞等陳列在正廳案上，皇后的父親在正副使換接。下午賞宴，宴席由光祿寺預備。第三步是奉迎禮，也就是娶親。這天的正副使換了，不再是禮部尚書或內大臣，改由大學士或親王、郡王擔任。帶着皇后的冊、寶，冊和寶都放在龍亭當中。對皇后來說，叫作儀駕。奉迎的隊伍在太和門外授節，並從午門的中門出去，整個隊伍以鳳輿（轎）為中心，加上命婦組成，命婦要穿朝服，乘馬。迎接皇后的隊伍到了皇后家以後，正副使宣旨、宣冊，就是把關於皇后的冊封決定宣讀一遍，皇后的父親把旨接進去，命婦女官服侍皇后從屋裏出來，接旨、接封、接冊、接寶，然後登輿，就是上轎。隊伍進大清門，所有隨從儀仗在太和門外停止，鳳輿和隨從的品官命婦掌燈進乾清門，鳳輿停在乾清宮門外，皇后下轎先至皇后宮中稍事休息，再到坤寧宮與皇帝共進合巹宴。次日見皇太后，下午在太和殿賜百官宴，

賜后父宴。整個大婚情況基本如此。

在清朝三百多年的歷史中，只有順治、康熙、同治、光緒四位皇帝的大婚載入了《大清會典》，其餘諸帝都是即位前結的婚，也就沒有大婚禮了。

清代院畫，如畫院的沿革，畫院畫家和非畫院畫家的區別，他們的待遇和工作任務，以及畫院與清朝制度之間的種種關聯是非常值得研究的課題，可以將翔實的史料與豐富的藏品結合起來研究。我今天講的雖然有上述幾個方面的內容，但由於時間很短，既沒有展開，也沒有深入，只是把問題分析一下而已。至於後半部分，其實大家可以看看《大清會典事例》和《大清通禮》，比我講的要詳細得多。

從舊藏蔡襄《自書詩》卷談起

故宮博物院藏宋蔡襄《自書詩》卷（圖七），是他的主要傳世作品之一。此帖曾由我家珍藏（當時是冊）❶，雖已過去幾十年了，收藏過程還歷歷在目。今追憶往事並談談蔡襄的書法。

蔡襄《自書詩》卷，素箋本，烏絲欄，縱二十八點二、橫二百二十一點一釐米。內容包括《南劍州芋陽鋪見臘月桃花》《書戴處士屋壁》《題龍紀僧居室》《題南劍州延平閣》《自漁梁驛至衢州大雪有懷》《福州寧越門外石橋看西山晚照》《杭州臨平精嚴寺西軒》《崇德夜泊寄福建提刑章屯田思錢唐春月並遊》《嘉禾郡偶書》《無錫縣弔浮屠日開》《即惠山泉煮茶》等共十一首。

卷後有宋至清時人題跋，今依序移錄於下：

「政和二年六月二十三日子之子伸敬觀。」

❶ 蔡襄《自書詩》原為卷，自畢秋帆家入內府時已改為冊，今故宮博物院又改裱為卷。

「端明蔡公詩稿云『此一篇極有古人風格』者，歐陽文忠公所題也。二公齊名一時，其文章皆足以垂世傳後。端明又以翰墨擅天下，片言寸簡落筆人爭藏之以為寶玩，況盈軸之多而兼有二公之手澤乎？覽之彌日不能釋手，因書於其後。政和丙申夏四月癸未延平楊時書。」

「君謨妙畫如此，詩詞稱之，宜乎每為歐公所譽，二公所謂陪奉得着也。張正民題。」

「君謨字畫名世。每自書所作詩，不惟意在揮染，亦使後人得之便可傳寶，向來過目不啻十許卷也。蔣璨。」

「歐陽文忠嘗題其一篇云極有古人風格。可為三絕矣，真予家之寶也。」

「東坡先生曾以蔡公書為本朝第一。此公自書所為詩也，才三紙餘而真行草法皆備。

「余舊得君謨所書詩十數幅，一卷於秦忠獻公家。今復得此三紙。紙雖一同而界行不接，故難續於其後。因書以記。嘉定壬午歲除先五日，窠林老人向水、若冰甫。」

「蔡君謨書深得魏晉之意，深穩端潤，非近時怒張筋脈屈折生柴之態。且其詩極有古人風致，誠為二絕。吳郡張天雨題。」

「端明蔡學士，書翰文藻與歐公並驅聯璧，稱譽當世。歐公親題是作謂有古人風格。龜山先生道學先賢，亦推獎之，信不誣也。去公今五百有餘歲，片楮在人間者無

幾矣。以恆宗友當寶惜之。林泉老生陳留張樞拜觀。」

「華亭陳彥高平生以好古自喜，年已八十，家無餘資，而所藏蔡端明手書自為詩及宋諸儒先題識凡一卷猶存。它日命其子以相示，展玩再四，固念先哲身歿名傳者有其實也。握筆知愧矣！願為同志言之。後學奉化陳樸敬書。」

「楚紀善管公竹間示余所藏宋學士君謨詩累幅。學士自書其作凡十有一首。字畫清勁，誠一代絕筆，如華星秋月，輝映大虛。當時歐陽公、龜山先生俱有品題，閱之誠希世之寶也。夫自皇祐至今流傳數百載，非好古博雅之君子孰能知所寶乎。今觀學士所書，殆不止此，惜其有缺簡耳。竹間公寶而藏之，可謂好古博雅之君子矣。洪武九年正月庚寅匡山出翁。」

「昔者孔子讀詩，至高山仰止，景行行止曰：詩之好仁如此。蓋高山景行，人自不能不仰之行之耳。蔡公君謨文翰有名一代，此其自書所為詩，辭氣類陶彭澤、韋蘇州。書法得晉人筆意，當時歐陽文忠已稱其極有古人風格，龜山楊文靖公亦讚其左方。夫以蔡公之才賢自足為二公所景仰，況二公文章道德尤為古今所崇望，觀此卷者安得不起高山景行之思。卷末題尤多名士。余同僚竹間管侯得之珍重特甚，非好仁之君子惡能然。壬午冬十二月甲子會稽胡粹中拜觀敬書。」

「乾隆五十五年歲在庚戌七月朔日，觀於吳中經訓堂。丹徒王文治。」

卷後最末有先父題跋。

此卷所鈐鑒藏寶璽有「嘉慶御覽之寶」「石渠寶笈」「寶笈三編」「嘉慶鑒賞」「三希堂精鑒璽」「宜子孫」等。所鈐收傳印記則有「賈似道圖書子子孫孫永寶之」「賈似道印」「長」「悅生」「武岳王圖書」「管延枝印」「梁印清標」「蕉林」「棠村審定」等。

曾經著錄此帖的有《珊瑚網》《吳氏書畫記》《平生壯觀》《石渠寶笈三編》《選學齋書畫寓目續記》《介祉堂藏書畫器物目錄》。清朝時還曾刻入《秋碧堂法帖》《經訓堂法帖》《玉虹鑒真法帖》。

據前人題跋和收藏印記以及著錄，可以明確蔡襄《自書詩》卷的收藏者，宋人有向水、賈似道，元人有陳彥高，明人有管竹間，清人有梁蕉林、畢秋帆，最後入內府。辛亥革命後，宮中書畫器物等除溥儀以賞溥傑為名攜出的部分和作為向銀行借款的抵押品以及賞賜遺老、贈送民國要人的以外，由太監和內務府人員竊出的也不在少數。蔡襄此帖想當然也是被太監們竊出的。當年地安門大街橋南路西有一家「品古齋」，是北城惟一的古玩鋪（其餘還有一兩家只是所謂「掛貨屋子」）。太監們出神武門，距離最近的銷贓處所當然就是「品古齋」了。此外，北城的王公將相第宅很多，落魄的紈袴子弟以及管家們也都把「品古齋」當作銷售場所。因此在「品古齋」常能

發現出乎意料的精品，以至於琉璃廠和東四牌樓一帶的古玩舖也時常到這裏來找俏貨。

蔡襄此帖就是當年「品古齋」鄭掌櫃送到我家的，先父看過後以五千銀元成交。

《選學齋書畫寓目續記》的作者崇彝庵先生與我家是世交，他第一次看到此帖實際就是在我家。當時先父叮囑他不要外傳，所以他在書中稱此帖「近復流落燕市，未卜伊誰唱得寶之歌」。先父在此帖跋語中有「壬申春偶因橐鑰不謹竟致失去，窮索累日乃得於海王村肆中……」之說，是指一九三二年此帖被我家一僕人吳榮竊去後又復得之事。吳榮竊得此帖，便拿到一個與我家沒有交往的古玩舖「賞奇齋」求售。掌櫃的一看便知道是從我家竊得的東西，遂表示只肯以六百元買下，否則就報告公安局，吳榮只好答應。「賞奇齋」掌櫃把上述情況告訴了「德寶齋」掌櫃劉廉泉和「文祿堂」掌櫃王搢青，並請他們通知我家。劉王二位與先父商議，認為最佳辦法是不要追究吳榮，而盡快出錢從「賞奇齋」把此帖贖回來。先父一一照辦。此事如無「賞奇齋」與劉王兩位幫忙後果就不堪設想了。所以除償還「賞奇齋」六百元墊款外，我家又贈劉王兩位幫忙的一千元作為酬勞。此帖拿回後先父就決定影印出版。當時他是故宮博物院負責鑒定書畫碑帖的專門委員，於是就委託故宮印刷所影印，命我把此帖送到東連房（印刷所的工作室），由經理兼技師楊心德用十二寸的玻璃底版按原大拍照，張德恆（現在臺北故宮）沖洗。這是此帖第一次影印發行。那時距今已整六十年了。

先父逝世後，抗戰期間我離家到重慶工作。家中因辦理祖母喪事亟需用錢，傅沅叔世丈代將此帖作價三萬五千元，由「惠古齋」柳春農經手讓與張伯駒。此帖在我家收藏了二十餘載；在張家十數載，隨展子虔《遊春圖》、陸機《平復帖》等名跡一起捐獻給國家。自此以後，蔡襄此帖便入藏故宮博物院。以上便是《石渠寶笈三編》著錄此帖以後的收傳情況。

《宋史·蔡襄傳》云：「襄工於書，為當時第一。」世人常稱「蘇黃米蔡」，此「蔡」是指蔡京；若蔡襄在此行列中則應為「蔡蘇黃米」了。蔡書傳世真跡雖少於蘇、黃、米三家，也還有故宮原藏的二十餘件，我都曾寓目。但都是書札，歲有早暮，力有深淺，水平不一。書札中固然有極精之品，但片言寸簡究竟不如此帖十一首詩一氣呵成。這些詩是皇祐二年到三年所作，書寫當在三年或更後一些。蔡襄生於大中祥符五年（一〇一二），卒於治平四年（一〇六七），卒年五十六歲。皇祐三年時他四十歲，正是作詩寫字精力最旺盛的年代。由於是詩稿，毫不拘謹，心手相應，揮灑如意，十一首詩真書者居十之三，餘為行草書。從始至終，粗細筆兼用，真、行、草相間，或秀麗而端勁，或厚重而橫逸，變化無窮，各極其態，而間架位置又渾然一體。更有起首處一行小楷（「皇祐二年」），是書札中見不到的。《歐陽文忠公集》載：「善為書者以真楷為難，而真楷又以小字為難⋯⋯君謨小字新出而傳者二，《集古錄·自序》

故宮藏美

| 038

橫逸飄發，而《茶錄》勁實端嚴。」《東坡集》載：「余評近歲書以君謨為第一，而論者或不然，殆未易與不知者言也。書法當自小楷出，豈有未有正而以行草珍也。君謨年二十九而楷法如此，知其本末也……」故宮藏有舊題蔡襄書《寒蟬賦卷》，為小楷，《石渠寶笈》未著錄（現存臺北故宮）。我雖未見原件，從影印本（《故宮歷代法書全集》第三冊）看，覺得字不好，也毫無蔡的筆意。由此便更覺得「皇祐二年」一行小楷的可貴。《蔡君謨不值得歐蘇諸公交相稱讚了。語錄》云：「古之善書者必先楷法，漸而至於行草，亦不離乎楷正。張芝與旭變怪不常，出乎筆墨蹊徑之外，神逸有餘而與義獻異矣。」這十一首自書詩正體現了這一則語錄。

蔡襄此帖後自宋至明的題跋中都稱此帖是卷的形式，著錄書籍如《珊瑚網》《吳氏書畫記》也記的是卷。《平生壯觀》著錄時已改裝為冊。《石渠寶笈三編》著錄仍是冊。《珊瑚網》著錄此帖為十二首詩，在《即惠山泉煮茶》之後尚有一首：「紫綬金章被寵榮。筆床茶灶伴參苓。只知江海能行道，未識朝廷舊有名。笑我病玄相□□，主刀小試即春生。瘡痍未復君知否？國手於今數老成。莆陽蔡襄。」按原跡題跋中明洪武九年的跋語很明確指出是「凡十有一首」。汪砢玉的《珊瑚網》一書成於明朝晚期，再加上所記署款為「莆陽蔡襄」，顯然汪氏未親眼見到此本原跡，著錄此帖為十二首，

當是另有所據。

清人著錄此帖如《吳氏書畫記》云：「小行書詩稿一卷，紙墨完好。詩十一首，字八百八十四，無題識，蓋草稿也。」《秋碧堂法帖》刻工不失真，只是未按原跡行數刻石。《秋碧堂法帖》《經訓堂法帖》都是據此原跡上石。《經訓堂法帖》所刻略嫌細弱，但原行數未改。《玉虹鑒真法帖》同《秋碧堂法帖》，總之都是十一首詩，與原跡相符。

《石渠寶笈初編》卷五「乾清宮」著錄有：「宋蔡襄自書詩帖一卷，上等地（第一。素箋本，行楷書。款識云：『皇祐二年十一月外除赴京，途中雜詠共得十三首，襄錄呈安道諫議郢正。』第三首有旁注『此一篇極有古人風格』九字。末有『似道真賞』『圖書』二印。後別記語有『政和二年六月二十三日子之子伸敬觀』十六字。拖尾記語有『魏泰嘗觀』四字。又『合肥馬玘德之嘗覽』八字。又楊時跋云：『端明蔡公詩稿云此一篇極有古人風格者，歐陽文忠公所題也。二公齊名一時，其文章皆足以垂世傳後。端明又以翰墨擅天下，片言寸簡落筆人爭藏之以為寶玩，況盈軸之多而兼有二公之手澤乎？覽之彌日不能釋手，因書於其後。政和丙申夏四月癸未延平楊時書。』卷高八寸二分，廣六尺五寸五分。」

此蔡襄《自書詩帖一卷》是先進入宮中的一件，編入《石渠寶笈初編》。而蔡襄

《自書詩》冊是籍沒畢秋帆之物，編入《石渠寶笈三編》。當年先父購得蔡襄《自書詩》冊後，有些鑒賞書畫的知交便來看新得的寶物。記得有一天寶瑞辰（熙）、陳弢庵（寶琛）來看這件蔡書。寶瑞辰世丈說：「裏頭（指宮中）還有一件，跟這本冊頁一樣，那個是卷子，開頭也是『可笑夭桃耐雪風』，詩全一樣。『此一篇極有古人風格』後頭楊龜山的題跋也都一樣，文也相同。題跋的人沒有這本冊子的多。」二人都說：「那一卷的字不大好，是件舊東西，猛一看還不敢準一定說假，可是一看這本冊子就可以比出來了，那一卷靠不住。」當時溥儀還在宮中，陳寶琛、寶熙、耆齡、袁勵準等人奉命整理、集中古書畫。書畫上鈐「宣統御覽之寶」「無逸齋精鑒璽」「宣統鑒賞」就是那個時期留下的痕跡。過了若干年，我回憶當時他們說的話，再查閱《石渠寶笈初編》，便得到這樣的認識：他們所看到的卷子，就是初編著錄的《宋蔡襄自書詩帖一卷》。我雖未見到此卷原物，但我同意他們所持的此卷「靠不住」的觀點。我認為如果僅僅因為寫的詩相同，還不足以說明真假問題，因為一位書家寫自己的詩文，有可能寫幾遍。陳、寶二先生以兩件比較，認為那一卷的字不好，這是主要的；其次歐陽修題「此一篇極有古人風格」不可能在又一本上原文一字不改地重複出現，還有楊時題跋也是原文一字不改，並且年月日也完全相同。如果是蔡襄親筆所書的又一本，歐、楊都有可能再題，但不可能用題過的原文，即使內容略同，在字面上也必有所變

化，這種例子在書畫題跋中是存在的。所以《石渠寶笈初編》卷五著錄的那一卷不可能是蔡襄親書的又一本。故宮博物院成立前，清室善後委員會的《點查報告》中未見此卷，不知流落何方。

清代宮中所藏蔡襄書還有一件真偽有問題的，即《石渠寶笈初編》卷二十九著錄的《蔡襄自書謝表並詩一卷》，現存臺北故宮博物院。此卷曾刻入《三希堂法帖》，我僅從《三希堂法帖》看還沒發現有什麼真假問題。徐邦達兄的《古書畫過眼要錄》談到流落到日本的另一卷《蔡襄自書謝表並詩》，日本文堂影印了單行本，題跋俱全，是一件真跡。我以《三希堂法帖》與之比較，也認為流落到日本的是真跡，而另一件則是偽跡無疑了。

除蔡襄《自書詩》卷真跡以外，我曾寓目的蔡書真跡都是故宮藏品，茲分述如下：

一、《蔡襄自書詩札冊》，紙本，第一行詩《山堂書帖》，第二草書《中間帖》，第三行楷書《蒙惠帖》，第四草書《別已經年帖》，第五草書《扈從帖》，第六《京居帖》，第七草書《入春帖》，第八楷書《內屏帖》。

題跋：

「蔡公書法，真有六朝唐人風粹然如琢玉。米老雖追蹤晉人絕軌，其氣象怒張如

子路未見夫子時，難與比倫也。辛亥三月九日，倪瓚題。」

「洪武己未四月，雲間袁凱觀於蕭溪。」

「在宋號善書者蘇黃米蔡為首，俗評以君謨居三公之末，殊不知君謨用筆有前代意，優劣自可判也。己未四月陳文東拜觀。」

「後學陳迪觀。」

鑒藏寶璽：

「嘉慶御覽之寶」「石渠寶笈」「寶笈三編」「嘉慶鑒賞」「宣統御覽之寶」「宣統鑒賞」「無逸齋精鑒璽」。

收傳印記：

「圖書」半印、「吳炳」「王延世印」「張鏐」「項篤壽」「曹溶之印」「安岐之印」「安儀周珍藏」「心賞」。

《珊瑚網・山堂帖》後跋云：「內第九帖軒檻二絕，差減墨妙，玄宰眉公皆鑒此一帖為雙鈎廓填，餘九帖並好。」徐邦達兄的《古書畫過眼要錄》認為此帖不是雙鈎，但在注中提出：「疑為另一名『襄』者所書。同時陳述古亦名襄，他和蔡氏原有交往，不知此帖是否即述古之筆。」我曾迎光細看此帖，未發現雙鈎廓填痕跡，因此我同意邦達兄之說，但我認為是蔡襄自書真跡。

將此八帖著錄為《自書詩札冊》，始自《墨緣彙觀》。入內府後著錄於《石渠寶笈三編》，仍沿用此題。在《墨緣彙觀》以前，各家著錄或為《十札合冊》，或為《九帖合卷》，此冊現已由故宮博物院影印單行本出版。

二、《石渠寶笈續編》著錄之《宋十二名家法書冊》，蔡書《山居帖》為冊中之一幅，曾刻入《三希堂法帖》。原跡曾在《故宮旬刊》上刊載。

三、《石渠寶笈續編》著錄之《宋四家墨寶》，蔡書《陶生帖》《離都帖》《春初帖》《暑熱帖》（圖八）均在此冊中，曾刻入《三希堂法帖》。原跡曾由故宮博物院影印單行本出版。

四、《石渠寶笈續編》著錄之《宋人法書冊》，蔡書《思詠帖》為冊中之一幅，曾刻入《三希堂法帖》。原跡曾由故宮博物院影印單行本出版。

五、《石渠寶笈初編》著錄之《宋四家集冊》有蔡書《郎中帖》《安道帖》，曾刻入《三希堂法帖》。原跡曾由臺北故宮博物院刊載在《故宮歷代法書全集》第十一冊。

六、《法書大觀冊》有蔡書《持書帖》（又名《賓客七兄帖》），為冊中之一幅，曾刻入《三希堂法帖》。原跡曾由故宮博物院影印單行本出版。

七、《石渠寶笈初編》著錄之《宋諸名家墨寶冊》，蔡書《腳氣帖》為其中之一幅，原跡曾刊於《故宮週刊》合訂本第十六冊。

八、《石渠寶笈續編》著錄之《宋四家真跡冊》，蔡書《澄心堂紙帖》為其中之一幅，曾刻入《墨妙軒法帖》。原跡曾由故宮博物院出版。

九、《石渠寶笈三編》著錄之《宋賢書翰冊》，蔡書《大研帖》為其中之一幅。原跡曾由故宮博物院影印單行本出版。

十、《石渠寶笈續編》著錄之《宋四家法書卷》，蔡書《致資政諫議明公尺牘》為其中之一幅。曾由臺北故宮博物院刊於《故宮歷代法書全集》第三冊。

以上所列真跡，可以代表蔡書的全貌。歐、蘇、蔡諸公都再三提出：古人善為書者，必先楷法，然後進入行草。從上述蔡真跡可以清楚看出一位大書家的真書與行草的關係。近代各處書展好像是草書佔主流。能寫行草同時也擅長楷書的書家固然有，但是不多。有不少人本末倒置，不下功夫學楷書就先瞎塗亂抹，寫些不合草法的所謂「草書」，不合隸法的所謂「隸書」，自稱創新，成為風氣。我想起溥心畬先生的作品，常見的都是草書，傳世楷書極少，以致許多人誤以為他只寫草字。其實心畬先生的楷書結體勁媚，深得柳法。啟元白兄的楷書亦端秀遒勁，不讓前賢。他們都是按真、行、草的步驟成為大家的。本文列舉蔡書真行草諸真跡的目的，是想引導青年學書要走正道，要以楷書為基礎的。董其昌跋蔡襄《謝賜御書詩表》云：「此書學歐陽率更化度碑及徐季海三藏和尚碑，古人無一筆無來處，不獨君謨也。」當然，學楷書

不外臨習唐人所書諸碑，歐陽詢、徐浩、顏真卿、柳公權等大書家所書之碑，選擇任何一種都是值得刻苦臨摹的。但臨碑不可呆臨，必須經常揣摸墨跡（影印本即可），才能看出古人用筆的起收轉折、輕重疾徐。譬如臨寫化度寺碑，同時經常看蔡襄《謝賜御書詩表》（上海書畫出版社出版的《書法自學叢書》中載有此帖），體會一下董其昌的看法。又譬如臨寫顏真卿多寶塔感應碑到了一定程度，再經常看蔡君謨的《自書詩》《蒙惠帖》《澄心堂紙》，可以體會到蔡的行楷多從顏書而來。臨摹多寶塔碑，最好是宋拓「鑿井見泥」中「鑿」字不損本（故宮藏、文物出版社印行），因為宋拓本還保存着許多近乎行書連筆牽絲的筆道，更容易看出繼承發展的關係。練習楷書使點畫間架達到鞏固的程度，然後漸入行草領域，這是學書的正道。

元人書《靜春堂詩集》序卷

此卷為元人龔璛、陸文圭、楊載、湯彌昌、陳繹曾所書《靜春堂詩集》序。虞集、郭麟孫跋。錢重鼎詩。卷末附黃溍撰《故靜春先生袁君墓志銘》（圖九—十一）。墓志銘載：「吳之隱君子曰袁君諱易字通甫。其先有起進士為京官者⋯⋯皆仕而未顯，至君復不樂仕進⋯⋯行中書省署君石洞書院山長⋯⋯既歸，卒隱弗仕。即所居西偏為堂曰靜春⋯⋯有書萬卷，悉君手所校定⋯⋯君少敏於學，蘊積之素一發業於詩⋯⋯卒以大德十年⋯⋯得壽四十有五⋯⋯」據此知《靜春堂詩集》作者袁易生於南宋景定四年。《靜春堂詩集》為袁易次子袁仲長哀輯遺稿編成，請他父親的知交們題序。陳繹曾於至治元年寫的後序，其中有：「盡出先生遺稿嘗手所校定，可繕寫者若干首，俾予敍⋯⋯」說明此時尚未刻板成書。泰定元年，湯彌昌序云：「歿後數年其子仲長始哀其詩刻梓以傳。余時官金陵，弗及知，暨旋里，取而視之，則散落不少。昔通甫無恙，與余無三日不晤言，否則走奚奴，遞詩筒，於是詩章樂府余得之最多。至是授仲長□篇，而集始粗備。」此序雖有「刻梓以傳」之語，但只是將要刻板

而非已經刻板。至明代，吳訥為袁易的五世孫袁以寧題此卷時，有：「詩既刻板，後毀於兵火，此卷為當時諸公手書，幸哉獨存」。說明確是曾經刻板，但《靜春堂詩集》未見刊本傳世。北京圖書館藏清代抄本《靜春堂詩集》四卷，有黃丕烈批校和題跋（見北京圖書館善本書目）。《四庫全書》有《靜春堂詩集》四卷，為兩淮馬裕家藏本，現有臺灣商務印書館影印本發行。

元滅宋以後，江南畸人逸士浮沉閭里間，以詩酒玩世，屬於宋朝遺民。生於南宋的袁易就是這種類型的隱士。龔璛之父龔潗在宋亡以後絕食而死。錢重鼎也是宋亡之後就不復仕進。袁易以世外人立場，遇物興懷，因時感事，形之於詩，當然為他這些朋友所欣賞。如龔璛的序中推崇袁易的詩可以和王安石相比。陳繹曾的後序評論袁易的詩，「嚴古似建安，工致似三謝，嫻雅似徐庾」等等，都是感情用事的讚語，是不太符合實際水平的。最恰當的還是清代《四庫全書》總纂紀昀、陸錫熊為《靜春堂詩集》所撰提要中的評論：「有元作者綺縟居多，袁易詩雖所傳無幾，而風骨遒上，固足以高步一時……」這是客觀的評語。關於《靜春堂詩集》序跋的始末和他的詩品，簡述如上。

此卷本幅：第一，龔璛楷書《靜春堂詩集》序，四十九行，款署：「延祐庚申日南至，高郵龔璛序。」鈐「谷陽書屋」「龔氏子敬」印二。紙縱三十一點二、橫

一百五十一釐米。第二，陸文圭行書序，三十一行，款署：「辛酉清明前三日，書於成德堂，墻東老叟陸文圭。」鈐「墻東老叟」「陸子方」印二。紙縱三十一點二、橫九十八點四釐米。第三，錢重鼎行楷書五言詩一首，十五行，款署：「通川錢重鼎敬題。」鈐「錢重鼎印」印一。紙縱三十一點二、橫六十三釐米。第四，郭麟孫行書跋，四十一行，款署：「郭麟孫謹書。」紙縱三十一點二、橫一百二十點二釐米。第五，楊載行書序，三十一行，款署：「至治二年十一月四日，浦城楊載謹序。」紙縱三十一點二、橫九十九點六釐米。第六，虞集行書跋四行，款署：「蜀郡虞集。」鈐「虞集」印一。紙縱三十一點二、橫九點六釐米。第七，湯彌昌行書序二十六行，款署：「泰定甲子春三月，湯彌昌序。」鈐「長沙湯氏彌昌」「師言甫」印二。紙縱三十一點二、橫六十九點一釐米。第八，陳繹曾小楷書《靜春先生詩集後序》，二十九行，款署：「至治元年三月既望，吳興陳繹曾序。」紙縱三十一點二、橫四十九點五釐米。末附黃溍撰《故靜春先生袁君墓志銘》。以上八家書序、跋、詩者，以名望而言，當然以虞集為首。《元史》本傳稱：「集其行草篆皆有法度，古隸為當代第一。」然而他在此卷所書三行半跋，純屬敷衍之作，不能與他本人許多傳世墨跡相提並論。以外如陸文圭、錢重鼎、郭麟孫、楊載、湯彌昌諸家，堪稱博學多識，詩文兼善。他們雖不以書名世，而平日居處山林、意趣高遠，故所書皆古雅絕俗。龔璓、陳繹曾二家則與

諸家又有所不同。龔璩所書序，筆勢清圓秀勁，端重而飄逸。《書史會要》稱「龔璩書有晉宋人法度」，並非過譽。此序楷書就很像李建中。龔璩墨跡傳世不多，此幅以外我曾寓目的還有安麓村所集《元人法書大觀》冊（現藏故宮博物院）內有一幅龔璩的行書《致錢翼之教授書》，筆勢迅疾，無意求工，而點畫波磔無一不合矩矱。陳繹曾所書後序，小楷精雅有致，巧拙互用，可謂酷令人愛。《書史會要》稱：「繹曾學識優博，真草篆隸俱通習之，各得其法。」陳繹曾的墨跡傳世也很少。

後幅有明清人跋。其一為吳訥跋，款署：「嘉議大夫都察院左副都御史、海虞吳訥敏德識。」鈐「霜臺清思」印一。按吳訥為明正統時人。跋文稱袁易的五世孫都察院檢校袁以寧持此卷乞題，吳訥在跋中詳細地敍述序、跋、詩作者們的履歷以及其與靜春堂的關係。其次為朱存理題詩，款署：「契生朱存理上藁。」鈐「朱氏性甫」印一。按朱存理為明正德時人。詩題為：「七月八日，訪袁廣文先生」，承示先世靜春遺墨，拜觀之，因賦此拙語記之。」其三為潘奕雋跋，款署：「嘉慶甲戌臘八後一日，吳縣潘奕雋題。」鈐「潘印奕雋」「守愚」印二。按此卷自袁家散出後，潘跋為首次題記，即清嘉慶十九年。此卷為海寧陳鱣於敗簏中見之，購歸裝成長卷。其四為嘉慶二十三年，潘奕雋再題，謂陳鱣既歿，此卷歸黃蕘圃所得。其五為黃蕘圃五言紀事四首，款署：「嘉慶丁丑歲除黃丕烈題，明年戊寅季春之月顧鳳藻書。」鈐「梧生」「黃

印丕烈」「堯圃」印三。其六為陶齋觀款。其七為毛慶善跋，款署：「鄉後學毛慶善謹

志。」鈐「臣慶善印」印一。毛跋稱：明吳寬曾題靜春堂詩集序，不知何時佚去，文

載《家藏集》卷四十九，慶善囑徐子晉補錄於卷尾。其八為「光緒丁未三月宜都楊守

敬觀」一行。

此卷自袁氏家散出後，收傳次序先為陳仲魚，次為黃蕘圃，兩先生皆藏書家，以

精於版本目錄之學名世。此後曾經《穰梨館過眼錄》著錄。光緒丁未為三十三年，楊

守敬僅書觀款，當非藏者，不知清代末年此卷屬誰？民國十年左右，先父以一千二百

銀元購於琉璃廠德寶齋。著錄於《介祉堂藏書畫器物目錄》卷二。先父逝世後，日

本侵略軍攻佔我國沿海各省。我離家遠在抗戰後方四川。北京還有祖母母親一大家

人，有一時期生計無着，曾由琉璃廠商經手代賣過一部分藏品。經韻古齋手，有一批

元明人墨跡卷冊售與上海張珩，此兩卷（當時是元人一卷明清人一卷）亦在其內。

一九四九年以後，張珩所藏亦傾囊出售，遂歸故宮博物院。

此卷後幅明人題跋中，朱存理的紀事詩雖然是寫在《靜春堂詩集》序卷後，而詩

的具體內容還包括另外一畫一畫兩卷。今錄原詩如下：「曉起候君扉，君方事盥沐。靜

啟扉延入座，疏櫃逗晴旭。手挾高士圖，贈君表流俗。君為出雙卷，一展光爛目。靜

春十三詩，聯翩凡兩幅。曾寄鮮于公，評擬入山谷。後有諸老題，鑒賞意云足。載讀

靜春集，序者人五六。黃公一埋銘，具見衣冠族。一一手跡存，愛護比金玉。當其示我時，瞻仰氣逾肅。知為先世重，卷舒不命僕。客亦如主人，為我煩一錄。我生特嗜古，見此喜盈掬。緬懷蛟龍浦，叢薄蔭漁屋。它日攜此詩，泛舟訪遺躅。」

朱存理的詩中有「手挾高士圖」，是指趙子昂為袁易所畫「高士圖」（見《式古堂書畫彙考》卷四十七），畫的內容是袁安臥雪的故事。趙子昂題：「余為通甫作此圖，正以通甫好修之士，使之景慕其高節耳。然余自謂盡其能事，此難與不知者道也。」畫後有龔璛、鄧文原、陸文圭、倪瓚等元人十六家題，最後為明洪武二十三年高志游題，圖為陳孟敷所得。

「靜春十三詩」是指《袁靜春寓錢塘雜詩帖》，後有鮮于樞題：「右十三詩，命意閒遠，下語清麗，可謂不流於俗矣。然少加精密，杜少陵、黃山谷不難到也⋯⋯」正與朱詩「評擬入山谷」相符（見《式古堂書畫彙考》卷十七）。

「載讀靜春集，序者人五六，黃公一埋銘」這才指的是《元人書靜春堂詩集序卷》。

綜觀全卷，元明清三朝的序、跋、詩、文具有很高的文獻價值，更可貴在幾家都是傳世很少的元人墨跡，尤其龔璛和陳繹曾的兩序，是提供青年學書臨寫的好本。

大米和小米

宋代繪畫在繼承傳統的基礎上，又大為發展，形成了幾個新的派別。以董源為首的一派，到了宋徽宗時期，米芾、米友仁父子（世稱大米、小米），創造性地突破了前人，自成一家。這一畫派的出現，在山水畫上是一個階段性的變化，給後來山水畫家不少新的啟發。今年（一九六一）為大米誕生九百一十周年紀念，小米誕生八百七十五周年紀念，茲就個人所知，對這兩位畫家概括介紹如下：

米芾字元章，是宋四大書家之一，同時又是畫家。他的書法，繼往開來，在四家中本領最全面。故宮博物院所藏《蜀素帖》（現存臺灣）、《珊瑚帖》等，都是他的代表作。米芾並著有《畫史》《寶章待訪錄》等書行世。他的作品署名芾，或作黻，又稱海嶽外史、襄陽漫仕，生於皇祐三年（一〇五一），卒於大觀元年（一一〇七）。本是太原人，後來遷居襄陽，又曾長期住在鎮江等地。《宋史·米芾列傳》載「以母侍宣仁后藩邸舊恩，補浛光尉，歷知雍丘縣漣水軍，太常博士，知無為軍。召為書畫學博士，賜對便殿，上其子友仁所作《楚山清曉圖》。擢禮部員外郎，出知淮陽軍」。

「子友仁，字元輝，力學嗜古，亦善書畫，世號小米，仕至禮部侍郎、敷文閣直學士。」小米又字虎兒，晚年自號懶拙老人，生於元祐元年（一〇八六），卒於乾道元年（一一六五）。年八十歲。

大米的作品

米芾在所著《畫史》裏敍述自己的繪畫説，「枯木松石，時出新意……又以山水古今相師少出塵格，因信筆為之，多以煙雲掩映」。對於人物喜畫「聖賢像」，《宋史‧米芾列傳》説他「精於鑒裁，遇古器物書畫，則極力求取，必得乃已……」又入宣和殿，觀禁中所藏……畫山水人物自名一家，尤工臨移，至亂真不可辨」。説明他一方面具有大膽創造的精神，一方面又極力鑽研，廣泛的從古代繪畫中吸取經驗。在《畫史》裏他寫了很多對古畫的意見，有這樣一條：「余家董源霧景橫披全幅山骨隱現，林梢出沒，意趣高古。」這對他的創作是一個啟發，和他在襄陽、鎮江一帶常看到的雲山煙雨聯繫在一起，於是在董源畫法基礎上進行新的創造，運用潑墨法，參以破墨、積墨、焦墨等方法，畫出雲山煙樹的意境。元明以來，稱之為遠宗王洽（唐代畫家，潑墨法的創始人）、近師董源、別出新意的米家山。

米芾富有創造天才，但作品不多（圖十二），南宋朱熹的文集曾談到米芾的畫：

「米老下蜀江山，嘗見數本大略相似，當是此老胸中丘壑最殊勝處，時一吐出以寄真賞耳，蘇文粹中鑒賞既精，筆語猶勝，頃歲嘗獲從遊，今觀遺墨為之永歎。」

宋周密《雲煙過眼錄》有《米元章九老圖》，明張丑《真跡日錄》有《米芾自畫像》，《懷星堂集》有着色桃花，從這些記載來看，米芾畫的內容是多方面的，但雲山一類是他的代表作。明代董其昌《畫禪室隨筆》以及《清河書畫舫》等書所載，都是雲山之類的名目，這些作品現已不傳，無從斷其真偽。清代著錄以宮中收藏為例，《石渠寶笈》卷八乾清宮藏：「米芾《雲山圖》軸，素絹本着色畫，元符元年夏，襄陽漫仕米芾」；卷十七養心殿藏：米芾《雲山圖》軸，素箋本，着色畫，未署款，有陳繼儒題；卷三十八御書房藏：米芾《雲山圖並自跋》卷，素箋本，有紹興己卯自跋；卷三十二御書房藏：米黻《岷山圖》軸，素箋本墨畫，款識云「芾岷江還再至海應寺，國詳老友過談，舟間無事且索其畫，遂爾草筆為之，不在工拙論也」，有魏了翁題。以上四件均列為上等。尚有重華宮藏《雲山》一卷，避暑山莊藏《雲山煙樹》一卷，列為次等。一九二五年清室善後委員會刊行的故宮物品點查報告中，只有《米黻雲山圖並自跋》一卷，現在臺灣。其餘都在此以前失散。

從著錄來看上等的四件，其第一件絹本着色《雲山圖》軸，根據宋人的說法，米

芾「不肯於絹上作一筆，今所見米畫或用絹者，皆後人偽作」（見《洞天清祿集》），則此件恐係偽跡。其第三件《雲山圖》卷自跋為紹興己卯，米芾的卒年是大觀元年（見《疑年錄》），並沒活到紹興，很明顯是不對了。辛亥革命以後至解放前這一長時期內，宋元名跡過去在南北各收藏家手中的，亦紛紛出現，但從未發現大米的真跡。從過去情況來看，不免要得出「無米論」的結果。

小米的作品

宋代鄧椿所著《畫繼》裏面說，米友仁「天機超逸，不事繩墨，其所作山水，點滴煙雲，草草而成，而不失天真，其風肖乃翁」。蔡天啟作米襄陽墓志說，「元符初，進其子所畫《長江萬里圖》，時元暉年尚少，其小筆已知名當時」。元符初米友仁不過十三歲，已經成名，他在青年時代畫的不少，晚年就不肯隨便給人畫了。

歷代書畫著錄中曾經著錄過一些小米的作品，有些名稱雖然不同，而實際是一件東西，也有名稱相同而內容不同的，並且其中真偽也有可疑之處。明代董其昌在《瀟湘白雲圖》的跋語中已經說到在傳為小米的畫中，有的是元代高克恭（房山）的作品。

所以傳世的小米真跡也不很多，茲就個人所知分述如下：

現在故宮博物院所藏小米的真跡三件。一為《瀟湘奇觀圖》卷（圖十三），繭紙

本，墨畫雲山煙樹，有小米自題：「先公居鎮江四十年□作庵於城之東高岡上，以海

嶽命名，一時國士皆賦詩，不能□記□。翰林承旨翟公詩：『楚米仙人好樓居，植梧

崇岡結精廬，□瞰赤縣賓蟾烏，東西跳丸天馳驅，腹藏□（萬）□河

決九渠，掀髯送目□八區，欲叫虞舜□蒼梧』云云，余不能記也。□卷乃庵上所見，

大抵山□奇觀，變態萬□□在晨晴晦雨間，世人鮮復知此。余生平熟悉瀟湘奇觀，每

於登臨佳處，輒復寫其真趣□□卷以悅目□□使為之此豈悅他人物者乎。此紙滲墨

□（不）□（可）□（運）筆，仲謀勤請不容辭，故為戲作。紹興□□孟春建康□□

官舍，友仁題。羊毫作字，正如此紙作畫耳。」鈐朱文「友仁」印。後幅有薛羲、

葛元哲、吳瓛碩、貢師泰、劉守中、鄧宇志、董其昌等宋以來諸家跋，及朱希文等觀

款。見郁逢慶《書畫題跋記》卞令之《式古堂書畫彙考》、吳子敏《大觀錄》、顧氏

《過雲樓書畫記》諸書著錄。

一件為《雲山墨戲圖》卷，澄心堂紙本，墨畫層山濃靄，密樹曲溪，帶以村落，

款「余墨戲氣韻不凡，他日未易量也。元輝書」。後幅有董其昌、馮銓及清乾隆諸跋。

有「梁焦林」等收傳印記及「石渠寶笈鑒藏」諸璽。見《珊瑚網》《墨緣彙觀》及《石

渠寶笈續編》諸書著錄。安儀周所藏小米真跡三，除此卷外，尚有《大姚村妹家所作

雲山圖》卷、《瀟湘白雲圖》卷。他認為三卷中以《雲山墨戲圖》卷最好（見《墨緣彙觀》《雲山墨戲圖》卷下），此卷歷來皆認為是真跡，但款似後添。

一件為《雲山得意圖》卷（現存臺灣），素箋本，水墨渲染，連山雲霧，無名款。後幅自識：「紹興乙卯初夏十九日，自溧陽來遊苕川，忽見此卷於李振叔家，實余兒戲得意作也。世人知余善畫競欲得之，鮮有曉余所以為畫者，非具頂門上慧眼者不足以識，不可以古今畫家者流求之，老境於世海中一毛髮事，泊然無著染；每靜室僧趺，忘懷萬慮，與碧虛寥廓同其流蕩，焚生事折腰為米，大非得已，此卷慎勿與人」。後幅有曾覿、吳寬、董其昌、婁孟堅、笪重光、高士奇等宋明清諸家跋。見《清河書畫舫》《大觀錄》《江村消夏錄》《石渠寶笈續編》著錄。此卷後幅曾覿跋語「元章早年涉學既多，晚乃則法鍾王，此元祐作也。紹興壬午中冬晦平丘曾覿純父」，本是為米芾其他書跡寫的跋語，與此卷無關，乃好事者故為點綴裝池其後。吳寬的跋語遂也稱「米老此圖」等語。婁孟堅、董其昌在跋語中已指其誤。前段所述《米黻雲山圖並自跋》一卷，與此卷內容相同而無董題，當係明代早期依此卷仿製的（現存臺灣）。

上海博物館所藏一件，為《瀟湘白雲圖》卷。素箋本，墨畫雲山蒙渾，樹木蕭疏之景，溪橋屋宇在隱顯間。款「元輝戲作」四字。後幅有自識：「夜雨欲霽，曉煙既

洋，則其狀類此，余蓋戲為瀟湘寫千變萬化不可名神奇之趣，非古今畫家者流畫也。

惟是京口翟伯壽余生平至交，昨與吳傅朋蜀冷金箋上戲作

一幅，此與達功相遇，知亦為此郎奪⋯⋯」末署「懶拙老人元輝」，三十五行。又再

識：「昔陶隱居詩云：山中何所有，嶺上多白雲；但可自怡悅，不能持寄君。」余深愛

此詩⋯⋯紹興辛酉歲孟秋初八日，過嘉禾獲再觀，懶拙老人米元輝書。」十四行。前

後兩題皆行書，字大寸許。並有關注、謝伋、韓滂、錢端禮、洪适、曾惇、朱熹、洪

邁等很多宋人題跋和明人沈啟南（啟南）、董其昌題跋，另有明人王常宗楷書「瀟湘

圖考」惜已不全。此卷見《墨緣彙觀》及《石渠寶笈》卷四十三著錄。按宋人諸跋皆

以此圖在小米畫中為第一。董其昌在《雲山墨戲》卷跋語中談到《瀟湘白雲》時有些

懷疑說：「余猶疑題詠雖真似珠櫝耳，神物或已飛去。」張珩先生認為此卷係小米真

跡，惜已殘破傷神，宋人諸跋似為兩個米卷的跋語裱在一起的。

此外溥儀帶往天津的一批書畫中有小米作品三件（見賞溥傑書畫賬），為《雲山

圖》卷、《姚山秋霽圖》卷、《五洲煙雨圖》卷，均見《石渠寶笈三編》著錄。《姚山

秋霽圖》在天津居住時即售出。其餘二卷帶往東北。日寇投降後，《雲山圖》卷在市

場上出現，《五洲煙雨圖》卷則至今不知下落。《雲山圖》卷紙本，墨畫層巒積靄，無

款印，係一小幅精品。後幅有元明諸家題及「梁蕉林」等收傳印記。此卷幾經易主後

被美國人掠去。《姚山秋霽圖》卷徐邦達先生曾見之，云係偽跡。

另外有李葆珣無益有益齋著錄的一卷《雲山得意圖》，即前述《雲山得意圖》的別一偽跡，曾藏馮公度家。還有一件《雲山小幅》，墨畫，幅上有自識「紹興甲寅元夕前一日自新昌泛舟來赴朝參，居臨安七寶山戲作小卷付與麃收」，款署「元輝戲作」。現在日本。從照片來看書畫均佳，見吳氏書畫記著錄。

清代著錄中小米作品，除前述已有下落的以外，還有《溪山煙雨圖》軸。見《式古堂書畫彙考》《石渠寶笈續編》著錄。《大姚村妹家戲作雲山圖》見《墨緣彙觀》著錄，又見《石渠寶笈三編》著錄，改題為《大姚村圖》，則始終未見。小米作品傳世的情況大抵如上述。故宮博物院藏的小米作品，應以《瀟湘奇觀》《雲山得意》二卷為上，《雲山墨戲》略次於前二者，都可算是他的代表作。

蘇東坡說，「至於山石竹木水波煙雲，雖無常形而有常理以其形之無常，是以其理不可不謹也」（見蘇東坡文集）。以宋人對於繪畫的理論來衡量一下宋人的畫，小米作品所表現的雲山煙樹不但合理，而且形神具足富有感染力，的確是古人所謂「以造化為師」的作品。

我記得一九五八年從鎮江乘船到江北，正是一個陰天的早上，在舟中看見滿江白雲彌漫，金焦諸山時隱時現，因為沒有太陽，只覺得滿眼是各種濃淡深淺不同的黑白

顏色。還記得在四川山居時，每當月夜霧氣初起，看朦朧中峰巒林麓，都能使人立刻聯想到米家雲山的境界。小米曾經長期住過襄陽、鎮江、蘇州一帶，生活在湖山煙雨林樹隱現的環境中。如《瀟湘奇觀圖》自題說「余生平熟悉瀟湘奇觀，每於登臨佳處，輒復寫其真趣」。說明他的藝術創作是從生活實踐中來的。小米畫中，雲煙的渲染渾融而不模糊，樹石的皴法分明而不刻露，可以看出米家畫法用筆用墨的卓越成就。

宋代及以後對米家的評論

米家父子在當時已是名高望重，對於後來山水畫的發展也有一定的影響，所以歷來的評論多推崇備至，但也有帶批判性的意見。現在依時代先後，分別例舉如下：

「雨山晴山，畫者易狀，惟晴欲雨雨欲霽，宿霧曉煙已泮復合，景物昧昧時一出沒於有無間，難狀也。此非墨妙天下，意超物表者斷不能到，故侍郎米公或得之必寶玩珍愛，靳不與人，與人而又戒其勿他與也。」（宋錢端禮題《瀟湘白雲》語）

「畫無筆跡，非謂其墨淡模糊而無分曉也，正如善書者藏筆鋒如錐畫沙，書之藏鋒在手執筆沉着痛快，故人能知善書執筆之法，則知名畫無筆跡之說，古人如孫太古，今人如米元章，善書必能善畫。」（宋趙希鵠《洞天清祿集》）

「唐人畫法至宋乃暢，至米又一變耳。」「米家山，謂之士大夫畫。」（明董其昌《畫禪室隨筆》）

「畫家之妙，全在煙雲變滅中，米虎兒謂王維畫見之最多，皆如刻畫不足學也，惟以雲山為墨戲。雖似過正，然山水中當著意生雲，不可用拘染。當以墨漬出，令如氣蒸冉冉欲墮。」（明莫是龍《畫說》）

「米元輝潑墨，妙處在樹株向背取態與山勢相映，然後以濃淡漬染分出層數，其連雲合霧，洶湧興沒，一任其自然而為之，所以有高山大川之象。若夫佈置段落，視營丘、摩詰輩入細之作更嚴也。」（明李日華《六硯齋筆記》）

「凡畫雨景者，須知陰陽氣交，萬物潤澤，而以晦暗為先，次看雲腳風勢，歷觀往跡，余為米海嶽首屈一指。」（清唐岱《繪事發微》）

以上完全是談優點的，並對米家父子在繪畫史上的地位，提出他們自己的見解。

「元章心眼高妙，而立論有過中處。」（宋鄧椿《畫繼》）

「畫家中，目無前輩，高自標樹，毋如米元章。此君雖有氣韻，不過一端之學，半日之功。然不免推尊顧陸，恐是好名，未必真合。友仁不失虎頭。」（明王世貞《藝苑巵言》）

「乃蘇玉局，米南宮輩，以才豪揮霍，藉翰墨為戲具，故於酒邊談次率意為之而

無不妙，然亦天機變幻終非畫手。譬之散僧入聖，啖肉醉酒，吐穢悉成金色，若他人效之，則破戒比丘而已。」（見明李日華《書畫譜》）

「米（芾）源於董（源），而意象凹凸，自謂出奇無窮，其實恍惚迷離之趣，遠宗吳道子而人不能知。究之米家學問狂而非猖，故讀書人偶為之不敢沉淪於此也。」（明惲向）

以上是提出優缺點，並說明這一畫派可能發生的一些不好的影響。

米家的藝術成就之被肯定歷來是公認的，其中提出批判的一部分也並沒有排斥他的成就，而且都是有事實根據的，特別是「藉翰墨為戲具」不足以為法的意見，是非常正確的。當時以文同、蘇軾、米芾為代表的墨戲作風，一方面開啟了元明寫意畫的道路，陸續出現了不少筆墨精簡的佳作。一方面有些文人只從概念出發，隨筆畫出些形神皆無之作，也未嘗不是間接受文、蘇、米作風的影響而有所藉口。

元明以來對米家山的學習和研究

水墨山水到南宋初進一步發展，小米的畫風在這時起了一定的作用，從《瀟湘白雲圖》卷許多南宋人題的讚詞中，可以看出他的聲望。學米的畫家從傳世的作品來

看，元初高克恭應屬第一。克恭字彥山，畫山水筆墨渾厚秀麗。他掌握了米家畫法，但所畫的題材並不局限於雲山一類。現在故宮博物院藏《秋山暮靄》《墨竹》，在臺灣的《雲橫秀嶺圖》軸、《春山晴雨圖》軸等都是他的代表作。繼起的米派畫家有方從義，號方壺，為上清宮道士。畫山水喜作雄傑奇麗的景致。自此以後專一學米的名畫家已不太多了，但米家畫法卻滲透在所謂南宗山水畫中，如明代四大家文徵明、沈石田，在用筆用墨方面都吸取了一部分米家的方法，故宮藏有文徵明《雲山圖》卷（圖十四）。唐寅對米家畫法也有很精確的分析。他說「米家法，要知積墨破墨方得其境，蓋積墨使之厚，破墨使之清」（見錢杜《松壺畫憶》），意思是說米家雲山並不是一片模糊。董其昌、趙左在用墨方面也受米家的影響，並且有仿米的作品（故宮藏有董的《雲山圖》，趙的《溪山無盡》）。董其昌對米更有較深的研究，具見於《畫禪室隨筆》。例如他說：「米家父子宗董巨，刪其繁複。獨畫雲仍用李將軍拘筆。」「（董源）又有小樹，但只遠望似樹，其實憑點綴以成形者，余謂此即米氏落茄之源委，蓋小樹最淋漓約略，簡於枝柯，繁於形影。」又說：「（米家）雲山皆依側邊起勢，不用兩邊合成，此人所不曉，近來俗手點筆便自稱米山，深可笑也。」當時還有一些仿米的畫家誤解「無筆墨痕」，而一味渲染。清沈宗騫在《芥舟學畫篇》中曾分析「米老房山，煙雲滿幅，實其點筆藍瑛的《楚山清》也是很好的米派作品。

之妙而以墨暈助之。今人為之全賴墨暈以飾其點筆之醜，猶自以為墨氣如是也，將畢

生不能悟用墨之妙者也」。錢杜在《松壺畫憶》中說，「米家煙樹山巒，仍是細皴，層

次分明，然後以大闊點點之，點時能讓出少少皴法更妙」。還有的畫家學米誤解「濕

筆」。華翼綸在《畫說》中曾提出，「觀古人用筆之妙，無有不乾濕互用者，雖北苑多

濕筆，元章、思翁皆宗之，然細視亦乾濕並行，乾與枯異，易知也，而濕中之乾非慧

心人不能悟。蓋濕非積水於紙上之謂，墨水一積中漬如漆，四圍配邊，非俗即滯此大

弊也」。以上都是明清畫家學習、研究米家畫法的心得。清代畫家能夠熟練而適當的

運用米家筆墨的，如四王吳惲，他們都有仿米的作品，特別是惲南田、王石谷，在仿

米的作品中顯示出他們的才能。惲南田在一幅自題「夜雨秉燭作米家山」的小幅中，

畫出了雨景濕雲籠樹的特點。王石谷在一幅仿米的小幅中自題：「米元輝精細者清致

可掬，更有一種拖泥帶水皴者，亦自蒼潤清古。」這種皴法是米家畫技法之一。明汪

砢玉《珊瑚網》載十四種皴法，其一為「米元輝拖泥帶水皴」，下面注釋說：「先以水

遍抹山形坡石大小之處，然後蘸佳墨橫筆掃之。」王石谷在這幅畫的岸石水口部位，

充分發揮了以這種皴法表現潮濕的效果。從上述材料，可以看出自高房山以後，米家

畫法已滲透在當時所謂南宗畫派中，很多畫家的水墨山水在筆墨上或多或少都受到一

些影響，米家拖泥帶水皴成為山水畫的基本技法之一，就是這種影響的具體表現。

結語

米家父子鑽研古代繪畫遺產，吸取了多方面的經驗，掌握了豐富的技法，但不盲目崇拜古人，不拘成法，敢於大膽創造，突破前人，並隨時在生活環境中尋找素材，進行創作，使當時畫風為之一變，並給以後帶來一定的影響，在繪畫史上應該說是劃時代的大畫家。除了採取「墨戲態度」是應該批判的以外，對於他們「借古開今」、「師法造化」的創作方法，今天還是值得借鑒的。

從舊藏沈周作品談起

《介祉堂藏書畫器物目錄》一書，是我的父親翼盦先生記載生平所蓄唐宋元明清法書名畫、銅瓷玉石、竹木器物的目錄。我有時翻開這本書，可以引起對許多法書名畫的回憶。今年（一九九〇）故宮為召開的「明代吳門繪畫學術討論會」徵文，因而我又翻開這本目錄重溫舊夢，想在舊藏沈、文、唐、仇的書畫中選一個適當的題目。一頁一頁看下去，在軸類中有沈周的《瓜榴圖》軸、《溪居落葉圖》軸、《遠山疏樹圖》軸、《題孫世節木棉圖》軸。冊類中有《詩畫》冊、《寫生》冊。卷類中有《吳江圖》卷、《自書登虎丘詩》卷。這幾件都是沈周的名作，除《寫生》冊和《題木棉圖》軸今為故宮博物院藏品以外，其餘皆不知今天落在何處？為誰所有？覺得有必要將這幾件名畫寫一篇追記，結合所見沈周的作品和有關文獻，對沈周作品的種種面貌和其生活環境作一初步探討。

一

1 沈周詩畫冊，紙本，淺設色，畫仿各家山水及行書題詩。冊為推蓬式，詩畫

各八幅，每幅七言詩一首，畫即詩意，次第為：

塵世茫茫少閒地，卻將亭子水心安。
風來月到無人管，惟有閒人得倚欄。

人家依樹綠陰陰，雞犬聲遙住處深。
客去客來消日永，茶煙不斷日沉沉。

流泉曲曲復縈縈，坐對移時思更清。
只許洗心並洗耳，不從塵世著冠纓。

不見倪迂二百年，風流文雅至今傳。
偶然把筆山窗下，古樹蒼煙在眼前。

愛是風光溪上亭，終朝健步百回登。

傍人盡笑能痴得，山不憎時水也憎。

窣窣獨行斜日時，老夫自有滿腔詩。

青山十里映白髮，九陌紅塵人不知。

罨畫溪山合有詩，茆茨亭子更相宜。

林泉個個求鐘鼎，如此風光看屬誰。

山閣坐談無俗事，清風滿面作吟微。

夕陽好在秋水外，日闕遠山還未沉。

此冊每幅詩畫款署「沈周」，詩鈐「啟南」「石田」二印，畫鈐「啟南」一印。

有「曾氏春雪山房真賞」印。

按此冊從每幅詩來看畫的內容，很明顯，不是紀遊之畫，而是畫自己的生活環境、景物和心情，每首詩都可以一望而知，尤其「終朝健步百回登」這樣的詩句，更

可以説是畫自己居住環境的證據。

據《行狀》（文徵明撰）云：「先生去所居里餘為別業，曰『有竹居』，耕讀其間，佳時勝日，必具酒肴，合近局從容談笑，出所蓄古圖書器物與撫玩、品題以為樂。」

成化七年辛卯，既結「有竹居」，石田先生之伯父南齋先生貽之詩，有「門徑蕭條帶遠川」（見《石田文稿》）。朋友們的和詩有：「高竹千竿水一川」「數椽茅屋半臨川」「繞屋芳長迷曲徑，當門花落就流泉」等描寫「有竹居」景物的詩句。

從以上文字可以看出，「有竹居」景物的特點和環境與《詩畫》冊的內容是相符的。

「有竹居」建於成化七年，石田先生時年四十三歲，可能這本《詩畫》冊是遷入「有竹居」後賞心樂事的自娛之作，將日常往來於懷之情景隨意揮灑，詩中有畫，畫中有詩。師法黃子久、王叔明、吳仲珪、倪雲林，達到筆墨縱逸，從心所欲，氣韻神采隨筆而出的境界。石田先生自四十三歲遷入「有竹居」，卒年八十三歲，在這度過中年以後的四十年。這四十年中的創作，應該説大部分是在這裏完成的。明人著錄中曾有沈周畫《有竹居圖》卷的記載，但近代未見此圖出現。老友徐邦達先生曾見一卷《有竹居圖》，據說：「看不好，不見得可靠」云云。據此則傳世的只有此冊是沈周親筆所畫、無名而有實的《有竹居圖》。

2　沈周寫生冊，紙本，一幅潑墨畫油菜一棵。無款，鈐「啓南」一印。吳寬題：

「翠玉曉龍蓗，畦間足春雨。咬根莫棄葉，還可作羹煮。」鈐「原博」一印。另一幅設色，沒骨法畫辛夷一枝，鈐「啟南」一印。題詩：「半含成木筆，本號是辛夷。一樹石庭下，故園增我思。」兩幅收傳印記甚多，有「項墨林收秘笈之印」「墨林秘玩」「項元汴印」「平生真賞」「宮爾鐸印」「宮氏農山鑒定」「蘇齋墨緣」「二橋居士」諸印。此冊與故宮所藏《臥遊》冊都是石田先生自謂「隨物賦形，聊自適閒之作」，極為精緻。

3 沈周瓜榴圖軸，紙本，淺設色，沒骨法畫石榴絲瓜，以墨筆寫枝幹。無款。鈐「啟南」「白石翁」二印。王鏊草書題：「石榴兮累累，絲瓜兮垂垂。伍家庭院秋風時，榴兮瓜兮汝何意？兩兩三三生並蒂。並蒂生，如有情，駢首一一如孤嬰。周家同穎禾河中。連理木，今古辭人誇不足，詢之父老亦未見，但云和氣鍾在草木為休徵。周家瑞應何在乎？富不羨，貴不誇，但願從今以後生男累累兮如榴，垂垂兮如瓜。余弟進之持《瓜榴圖》為伍君君臨祝壽祈男，為賦此。」款署：「柱國、少傅兼太子太傅、戶部尚書、武英殿大學士王鏊。」

4 沈周溪居落葉圖軸，紙本，墨筆畫樹石屋宇，臨溪軒中有人坐讀，秋風落葉景。自題詩：「溪居久不到，落葉滿階除。愛是高人坐，清風亂卷書。」款署「沈周」，鈐「啟南」一印。有「道普」「巖澤之印」「西方之人」「桂坡」「安國鑒賞」諸收傳印記。

5 沈周遠山疏樹圖軸，紙本，墨筆仿倪雲林筆意，畫疏林亭子。幅上有自書

詩，款署：「沈周」，鈐「啓南」「石田」二印。

6 沈周吳江圖卷，紙本，水墨畫江山景，筆墨渾融，氣韻生動。後有自題詩並序，為徐克成作。又有吳匏庵題詩。一九三二年左右，琉璃廠慶雲堂張彥生持北宋拓本《九成宮醴泉銘》來售，索價四千銀元。先父當時借高利債付之。《吳江圖》卷經吉珍齋祖芝田手售去以抵債。據云此圖卷為張學良所得。

二

在前面提到的《詩畫》冊、《寫生》冊、《瓜榴圖》等十二幅畫中，除《詩畫》冊山水師法黃、王、吳、倪以外，還有工筆設色花卉、潑墨法青菜、設色沒骨法瓜榴等多種面貌。明人早已對沈周多種面貌的畫讚不絕書。例如：「上師古人，有所臨摹，輒亂真跡。」（見《甫田集》）「我明以畫名世者，毋逾啓南先生。蓋能集諸家之大成，而兼撮其勝。」（見《懶真草堂集》）「翁胸藏丘壑，妙合造化。出之筆端，不煩意而有無窮之趣。」（見《珊瑚網》）所以上述舊藏十二幅沈周的畫還不足以概括沈畫的多種面貌。現在再以曾經寓目的沈周作品，舉例說明如下：

1 沈周仿董巨山水軸，紙本。畫峰巒出沒，草樹蓊鬱，墨色秀潤渾融，可謂仿

董巨的典型作品，巨軸的代表作之一。自題「癸巳仲冬五日，民度至竹居，欲觀余董巨墨法。民度少年博古，當所畏者，安能以不能辭」。此畫為四十五歲作，是他多種風格的作品之一（故宮藏品，參看《明代吳門繪畫選集》）。

2　沈周廬山高圖軸（圖十五），紙本設色，畫爐峰瀑布景。自書詩：「廬山高，高乎哉！鬱然二百五十里之盤踞，岌乎二千三百丈之巃嵸。謂即敷淺原，峈嶁何敢爭其雄。西來天塹濯其足，雲霞日夕吞吐乎其胸。迴崖沓嶂鬼手擘，硐道千丈開鴻濛。瀑流淙淙瀉不極，雷霆殷地聞者耳欲聾。時有落葉於其間，直下彭蠡流霜紅。金膏水碧不可覓，石林幽黑號綠熊。其陽諸峰五老人，或疑緯星之精墮自空。陳夫子，今仲弓，世家廬之下，有元厥祖遷江東。尚知廬靈有默契，不遠千里鍾於公。公亦西望懷故都，便欲往依五老巢雲松。昔聞紫陽妃六老，不妨添公相與成七翁。我嘗遊公門，仰公彌高廬不崇。丘園肥遁七十祀，著作揖揖白髮如秋蓬。文能合墳詩合雅，自得樂地於其中。榮名利祿雲過眼，上不作書自薦下不公相通。公平浩蕩在物表，黃鵠高舉凌天風。」款署「成化丁亥端陽日，門生長洲沈周詩畫，敬為醒庵有道尊先生壽」。又篆書「廬山高」三字。這幅畫位置穩密，皴筆淺深層疊，蒼潤渾融，是師法王叔明的巨幅代表作，也是沈畫多種面貌之一（故宮藏品，參看《倫敦藝展圖錄》第三冊，原件現存臺北）。

3 沈周京江送遠圖卷（故宮藏品，參看《明代吳門繪畫選集》，絹本，設色畫江岸、峰巒、樹石及送行主客。款署「沈周」，幅後自書送敍州府守吳愈詩。王時敏書引首「名跡遺徽」，文林、祝允明等十二家題跋。此卷是沈周本色的代表作，傳世的作品中此類面貌是比較多的一種。

4 沈周臥遊圖冊（故宮藏品，參看《明代吳門繪畫選集》），紙本，共十七幅，墨筆五幅，餘皆設色。引首自書「臥遊」二字，後幅自跋：「宋少文四壁揭山水圖，自謂臥遊其間。此冊方尺許，可以仰眠匡床，一手執之，一手徐徐翻閱，殊得少文之趣。倦則掩之，不亦便乎？於揭亦為勞矣，真愚聞其言大發笑。沈周跋。」鈐「石田」印一。

此冊十七幅，畫山水、花果、禽獸，各極生態，皆率意神化之筆。其中一幅為墨筆畫衰柳秋蟬。自題詩：「秋已及一月，殘聲繞細枝。因聲追樂質，鄭重未忘詩。」此畫起止可數筆，而秋蟬畏涼蜷縮之態極為生動。又如雛雞一幅，自題：「茸茸毛色半含黃，何獨啾啾去母傍。白日千年萬年事，待渠催曉日應長。」此幅淺設色淡墨，畫雛雞尋母，疑慮驚慌之狀。古人稱畫為無聲之詩，若此二幅皆堪稱有聲之畫（圖十六、十七）。其餘設色花卉，皆簡潔無塵，花光充沛。小筆山水七幅，或仿吳仲圭，或仿黃子久，亦各盡其妙。其中仿倪一幅，墨筆畫遠山疏林。自題詩：「苦憶雲

林子，風流不可追。時時一把筆，草樹各天涯。」此幅仿倪，多用飽筆，與故宮所藏己亥（成化十五年）仿倪山水軸（參看《明代吳門繪畫選集》）者略有不同，但二者俱蕭散秀潤。總之，仿倪也是沈畫多種面貌之一。此冊尚有仿米一幅。墨筆畫山水，自題：「雲來山失色，雲去山依然。野老忘得喪，悠悠拄杖前。」筆墨渾融，峰巒樹石濕潤欲滴。石田先生晚歲始有仿米之作（見《清河書畫舫》及《珊瑚網》），故傳世較少，但亦應列為一種面貌（參看《明代吳門繪畫選集》）。

5　沈周芝蘭玉樹圖軸（故宮藏品，現存臺北。自題：「玉芝挺芳枝，幽蘭出深谷。參看《吳門畫派九十年展》），紙本設色，畫靈芝幽蘭叢生石畔，上倚玉蘭一樹。自題：「玉芝挺芳枝，幽蘭出深谷。玉蘭生長雖不同，氣味各芬馥。」此幅用筆工整而簡潔，文徵明多作此種格韻，亦沈畫少見的一種面貌。

6　沈周桐陰玩鶴圖軸，絹本，青綠畫湖水空明，遠山蒼翠，一隻立桐陰下，一鶴渡石橋來。自題：「兩個梧桐盡有涼，自扶一杖立斜陽。何堪白鶴解人意，來伴蕭閒過石樑。」（故宮藏品）此幅山石坡岸用淡墨勾勒染色，皴筆無幾，所見絹本設色者，多作此種格韻。天津博物館藏有沈周着色山水一軸，頗類此（參看《天津博物館藏畫冊》）。絹本青綠山水亦沈畫多種面貌之一。

以上皆曾經寓目者。還有只見銅版縮印而未見原件的，例如：

7　沈周江山清遠圖卷（故宮藏品，現存臺北。參看《吳門畫派九十年展》），

絹本設色山水。自題：「昔年曾於錢鶴灘太史宅賞玩夏珪、馬遠二公長卷。觀其筆力蒼勁，丘壑深奇，天然大川長谷，今之世無二公筆也。適吳學士匏翁持卷過余莊，視之正昔年所觀之筆。余靜坐時想二卷中筆力丘壑，迄今二十年矣。余對此卷仿馬、夏合作一卷，可謂奇遇也。」此畫雖未睹原跡，不敢斷其真贋，然沈周當時必曾有親筆仿馬、夏的《江山清遠圖》卷問世，才有可能出現臨摹之作。何況傳世此圖也未必不真。總之沈畫曾有仿馬、夏的一種面貌。

此外尚有僅見於前人著錄而原作或照片印本皆未見者。例如：「董玄宰太史嘗言，石田山水其用界畫者絕少，自當餅金懸購。近於相城施氏荻公南湖草堂圖卷，筆法精細，蓋用界畫而成，珍重何異尺璧邪。」（見《清河書畫舫》）據此可知沈周的界畫絕少，在明代董其昌只見過一件，但也應列為沈畫的多種面貌之一。

又如沈周畫韓愈畫記圖卷，絹本設色，畫依韓愈畫記中人物什器，無名款。後幅文徵明書韓愈畫記，款署「嘉靖戊午年八月二十又四日，為項君子京書。徵明」。錢汝誠跋稱：「……臣父歸田後，留心於親串中訪購得。嘗謂石田此卷為盛年筆……允當珍之……」（見《石渠寶笈三編》）沈周的畫，以數百人馬什物為題材，的確尚未見過。在著錄中也是惟一的一件，當然也要列為多種面貌之一。

三

從前在古玩店或人家裏，曾見過很多假畫，當然沈石田的假畫也不乏其例。有些是一望而知的假畫固不待言，也有疑似難斷的。譬如有些是這樣的：畫不好，而字確真。也有畫和字都似是而非的。這兩類從年代來看並不新，當然不是新作的假畫。從明人品畫的文字中可以了解，在沈石田生前已經存在贋品了。例如《懷麓堂集》載，題沈周畫卷：「楊公貫之得此卷於趙中美氏，趙與沈有連，當為真筆。近吳人所攜贋本充人事，似此卷者蓋少。」又如文徵明題沈石田仿巨然山水卷詩：「墨痕慘淡法古意，筆力簡遠無纖塵。古人論畫貴氣骨，先生老筆開嶙峋。近來俗手工摹擬，一圖朝出暮百紙。先生不辨亦不嗔……」墓誌（王鏊撰）中亦有「或為贋作求題以售，亦樂然應之」之語。

據此分析，凡畫和款字都似是而非的，皆屬於「一圖朝出暮百紙」的一類，也就是「吳人所攜充人事」的贋作。凡畫不好，而款字確真的，都屬於「或為贋作求題以售」的一類。這兩類當然年代都夠舊的，不過後來的仿製品也是有的。

我所見的假沈石田作品，大多是常見的沈石田面貌，未見過仿倪仿米等等的假沈石田。常見面貌的假沈石田，當然首先從款字或題詩是容易辨別的，單純看畫也是可

以辨別的。因為假畫的面貌雖然略似，但必然缺乏神韻。具體講到用筆用墨，則更容易說明問題。例如勾勒輪廓的筆道似挺拔，其實是僵滯，皴筆貌似層疊，而處處顯露枯燥的墨色、紊亂的皴擦。這是常見的假沈周的面貌。至於本文所提沈周《桐陰玩鶴圖》絹本青綠山水一軸，也有人認為或許存在問題。我的看法，凡作偽者，其心理是惟恐不似，故不敢以面貌一新，致使人生疑。而《桐陰玩鶴圖》雖然面貌一新，但命意用筆仍然是沈周本色，絕非贗作。還有後來古玩商把真畫的真題跋移到假畫卷冊後面，給真畫後面又模仿一段假跋，也是看見過的，如前所舉沈周《詩畫》冊，幅後就有假跋，成為真畫假跋、假畫真跋。這種情況在沈周作品中也有過。

四

關於沈石田先生的生平事跡，有「行狀」（文徵明撰）、「墓志」（王鏊撰）、「事略」（錢謙益衰集）等資料記載，從中可以了解他的為人。他一生不做官，事親重孝。他家有不少田地，但不是欺壓百姓的劣紳。他詩集中的《堤決行》《淫雨》《低田婦》《傷阿同》《割稻》等許多詩篇是同情貧苦農民的。他是隱士，但不是縱情酒色的名士。他家有不少田地，但不是欺壓百姓的劣紳。例如「小家伶仃止夫婦，稻爛水深無力取」一類的句子，都是對受災農民非常深刻的

寫照。他的為人還可以從一首題畫詩來概括。《石渠寶笈續編》著錄的沈周《青園圖》卷，自書詩：「修身以立世，修德以潤身。左右不違矩，謙恭肯近人。擇交求異己，致養務豐親。鄉里推高譽，蘭馨逼四鄰。」他活到八十三歲，始終合乎詩中所列的標準。《明史·隱逸列傳》總結他：「書無所不覽。文摹左氏，詩擬白居易、蘇軾、陸游，字仿黃庭堅，並為世所愛重。尤工於畫，評者謂為明世第一。」明人對於石田的畫異口同聲地稱讚，今天我們也無須再加讚詞。但要研究他如何「胸藏丘壑，妙合造化，出之筆端，不煩意而自有無窮之趣」，那就要看他散見於有些畫上的識語。例如

《滄州趣圖》卷（故宮藏品）自題：「以水墨求山水，形似董巨尚矣。董巨於山水，若倉扁之用藥，蓋得其性而後求其形，則無不易矣。今之人皆號曰我學董巨，是求董巨而遺山水。予此卷又非敢夢董巨者。」

還有原畫已佚，只見於《石渠寶笈》著錄的三條：

1 沈周畫山水卷（《石渠寶笈續編》著錄）自識：「余早以繪事為戲，中以為累。今年六十，眼花手顫，把筆不能細運，運輒苦思生。至大山長谷、喬木片石，揮墨淋漓，心爽神怡，自亦不覺其勞矣。此卷於西山回途中黏紙且寫且行，風淡波平，蕩舟如坐屋底，抵家卷遂成。」

2 沈周畫山水冊（《石渠寶笈續編》著錄）第二幅水墨畫《枯木竹石圖》，自識：

「雲林子久，並祖荊關。而古木寒林，石山水竹，則元鎮尤為擅長。余作此蓋猶存荊關遺意，而更濟以倪黃之法者也。」

3　沈周畫山水卷自識：「小卷筆須約束，要全纖巧，非大軸廣幅，放筆爛漫，信手而成，覺易易耳。觀者當念老眼加一倍看法可也。」又識：「古大家揮灑運斤成風，法備神完，心手兩忘者，斯為化境。」

以上四則識語，表達了沈石田的創作經驗體會。他強調不應學董巨而遺山水，這才是正確的學董巨。他在舟中一路觀賞山水，一面作畫，當然是取之於自然景物。但他主張師法古人，掌握多種畫法，目的是掌握了多種畫法，然後再用自己的筆墨把對自然景物的感受發揮在紙絹上。對於古人的畫法，他認為掌握得越多越好，當遇見某種景物時才有能力選擇某幾家畫法，把古人的畫法融消在自己的筆墨中。只有這樣，才有可能出現「法備神完，心手兩忘」的創作境界。

清高宗南苑大閱圖

故宮博物院院所藏《清高宗大閱圖》，絹本設色，本幅縱三百二十二點五釐米、橫二百三十二釐米，畫的是乾隆皇帝擐甲胄、乘馬、佩弓矢閱兵的肖像。從乾隆二十三年始掛在南苑行宮（圖十八）。

據《日下舊聞考》中關於南苑新衙門行宮的記載：「新衙門行宮，在鎮國寺門內約五里許，建自前明。宮門前鐵獅子二，上鐫延祐元年十月製，元時舊物也。垂花門內對面房御題額曰：邐延野綠。東壁聯曰：綠深草色輕風拂，紅潤花光宿雨晴。西壁聯曰：樹鳥鳴春聲漸暢，砌苔向日綠偏多。後殿屏展間恭繪聖容，擐甲據鞍……」這裏提到的聖容、擐甲據鞍就是這幅畫像。

帝后像照例不著作者款，從這幅圖的畫法和水平來看，可以定為意大利畫家郎世寧的作品。畫的年代根據《清高宗御製詩三集》卷八十七壬寅三的一首詩，說明是乾隆二十三年戊寅所畫。《新衙門行宮雜詠書懷》：「大閱戊寅畫像斯，據鞍英俊儼鬚眉。而今下馬入齋者，白髮相看疑是誰。」這首詩作於乾隆七十一歲，所以看見自己

中年時期英俊的畫像有無限感慨。乾隆二十三年郎世寧已七十歲，這個時期正忙於為長春園等坐落畫通景大畫的時期。這幅畫像主題之外的山和樹可能是郎世寧在如意館的學生王幼學等人畫的。

乾隆二十五歲登極，乾隆四年第一次舉行大閱。我從前曾經認為畫像的面貌相當年輕，可能就是第一次大閱時命郎世寧畫的。因為《清高宗御製詩》共五集外又有《餘集》和《樂善堂詩集》四萬多首詩，卷帙浩繁，不易全讀。最近偶然發現乾隆四十七年《大閱戊寅畫像》這首詩，證明這幅畫像是乾隆二十三年畫的，我從前認為乾隆四年所畫是估計錯誤。

據御製詩集載乾隆二十三年《仲冬南苑大閱紀事詩》：「廿年一舉為寧數（原注：乾隆己未大閱至今蓋二十年矣），周禮分明節候論。便設軍容示西域（原注：時哈薩克、布魯特、塔什干、回人等皆令預觀），佇看露布靖堅昆（原注：邇日盼將軍兆惠喜音殊切於懷）。好齊以暇千旂颭，既正還奇萬炮喧。風日晴和士挾纊，非予恩也總天恩。」這首詩記述當日的軍容和國內少數民族哈薩克、布魯特、塔什干、回人等參加這一大典的盛況，可以當作這幅畫像的說明。

清代皇帝大閱的情況，《大清會典》中有一段記載：「康熙二十四年，聖祖仁皇帝幸南苑大閱。擇南苑西紅門內曠地，八旗官兵槍炮按旗排為三隊。聖祖仁皇帝率皇子

等擐甲，前張黃蓋，內大臣、侍衞、大學士及各部院大臣均扈從，後建大纛。聖祖仁皇帝周閱八旗兵陣，閱畢駕還行宮。特降敕諭，申明軍令，宣示於大閱之地。是日未閱前，官兵均賜食，閱後賜酒。」

「大閱」不是年年舉行，乾隆即位後第四年是第一次「大閱」，二十三年是第二次舉行。乾隆四年御製《南苑新衙門行宮即事詩》：「南苑重來羽騎馳，離宮未御已經時。新詩消遣開中興，舊學商量靜裏知。花笑迎人誇得意，鳥吟為我話相思。留連不是耽風景，卻惜年華暗轉移。」這一年乾隆二十七歲。又過了二十年，在四十七歲大閱時，趁機會趕緊畫一幅像，也是「惜年華暗轉」的情緒。這幅畫像中的「大閱甲冑」，和故宮博物院所藏的乾隆大閱甲冑實物（圖十九）對照以及《皇朝禮器圖》所載皇帝大閱甲冑的質地、式樣、作法、顏色、花紋對照，完全符合。更說明這幅畫像是純粹寫實。

從乾隆二十三年起，這幅畫像貼在南苑新衙門行宮後殿屏上。辛亥革命後，段祺瑞任陸軍總長的時期，南苑駐紮着一部分軍隊，稱為「模範團」。段祺瑞有時到南苑檢閱部隊，曾經到新衙門行宮，看到殿中屏上這幅畫像。當時行宮已年久失修，他恐怕畫像有被屋漏雨水污毀的危險，就派裱工揭下帶回城裏。當時民國政府履行第一任臨時大總統孫中山所頒佈優待清皇室的條件「大清皇帝尊號仍存不廢暫居宮禁」的規

定，溥儀還合法地住在宮中，並保留着「內務府」等為皇帝服務的機構，段祺瑞就把這幅畫像交給內務府大臣耆齡。耆齡把畫像保存在乾清宮。清代帝后像原來都供奉在景山壽皇殿，只有這一幅後收進的沒有進壽皇殿。《故宮物品點查報告》也記載着點查這幅畫像在乾清宮。

關於雍正時期十二幅美人畫的問題

《紫禁城》一九八三年第四期（總第二十期）所載《雍正妃畫像》，係黃苗子先生撰文，故宮博物院提供照片。這十二幅畫，故宮博物院很早就公開陳列過。關於畫像的名稱問題，最早也是我說過：「可能畫的是雍正的妃。」因為畫中的題字，並鈐「圓明主人」璽等，都說明是雍正的親筆；而畫中室內外的背景都是寫實的畫法，並且地道是那個時代的家具陳設；所繪人物面貌也近似肖像的畫法，因此我這個估計就被許多同事所認可，並且曾以《雍正十二妃》的畫名出現過。我記得我還曾經糾正說：「我雖然說可能是雍正的妃，但看來只是四個女子的面貌，不像十二個女子的面貌。」黃苗子先生受《紫禁城》雙月刊編輯部的約請，撰文介紹這十二幅畫像時，還和我電話聯繫過，他同意我的看法，沒寫十二妃，把題目寫作「雍正妃畫像」。這十二幅畫自從我說過「可能是雍正的妃」，多年來「可能」二字逐漸被人去掉，演變為就是雍正的妃。在黃苗子先生撰文和我電話聯繫時，如果我還堅持必須說明僅是「可能」，那麼黃先生一定會重視我的意見，文章題目也就不會定為《雍正妃畫

像》，而我當時沒有堅持，現在我先向苗子先生檢討我的錯誤。

今年（一九八六）因為研究清代木器家具的製作，看到清代內務府檔案中木作的記載，其中有一條：「雍正十年八月二十二日，據圓明園來帖，內稱：司庫常保持出由圓明園深柳讀書堂圍屏上拆下美人絹畫十二張，說太監滄州傳旨：着墊紙襯平，各配做卷桿。欽此。本日做得三尺三寸杉木卷桿十二根。」根據這條檔案材料，昔日往事記憶猶新，當年我在延禧宮庫房工作時，為這十二幅畫編過目。記得這十二幅畫是托裱過的，但沒有天桿，沒安畫軸，當然也沒有軸頭，除畫心本幅以外，只是四周有綾邊，托裱相當薄軟，平整毫無漿性，每幅畫有一根杉木卷桿，比一般畫軸要細得多。最近我居然還找出了當年自己寫的編目筆記，記載的尺寸和上述檔案完全相符。這十二幅畫每幅用杉木卷桿捲着，收貯在庫房很多年，除我以外，凡當年在延禧宮庫房管理過書畫的同事，一定還有人記得此情形。這十二幅畫正式托裱成軸是近年的事。

當初只是根據畫的時代特點和題字，估計有可能畫的是雍正妃，現在新發現了這條檔案，已經證明沒有這個可能了。因為根據清代內務府檔案記載慣例來分析，凡「裱作」托裱妃嬪們的畫像，都是記載為「某妃喜容」「某嬪喜容」「某常在喜容」等等，都是書以名號的，最概括的寫法，也要稱之為「主位」。以這十二幅畫而論，如果是

雍正之妃，或雍親王時期的側福晉，無論當時她們是活人還是已經死去的，最低限度當年也曾經是側福晉，那麼到了雍正十年，在檔案上也要概稱為「主位」，不能寫作「美人絹畫十二張」（圖二十、二十一）而已。

這十二幅畫中的題字，很明確是尚為雍親王時期的胤禎親筆，當年貼在圓明園深柳讀書堂圍屏上的。畫中的家具和陳設都是寫實，例如那「黑退光漆」「金理鈎描油」「有束腰長方桌」「波羅漆方桌」「斑竹桌椅」「黃花梨官帽椅」「彩漆方桌」「彩漆圓凳」，桌案和多寶格上陳設的「仿宋官窯」瓷器、「仿汝窯」瓷器、「郎窯紅釉」瓷器，以及「剔紅器」「仿洋漆器」和精緻的紫檀架、座等等，都是康熙至雍正時期家具和陳設最盛行的品種。對於這十二幅畫，現在我有個建議，應另取一個名稱，是否可以叫作《雍親王題書堂深居圖》十二幅，或者叫作《深閨靜晏圖》十二幅。

美人絹畫十二張」（圖二十、二十一）。因此，可以得出結論：這十二幅不是雍正妃的畫像，只是「美人絹畫十二張」而已。

這十二幅畫中的題字，很明確是尚為雍親王時期的胤禎親筆，當年貼在圓明園深

來自避暑山莊的一件畫屏

辛亥革命以後，優待清皇室條件內有「大清皇帝暫居宮禁，日後移居頤和園」的內容，所以當時溥儀先生仍在宮內。到一九一四年讓出「外朝」部分，包括三大殿及文華、武英兩殿，成立古物陳列所，由當時北京內務部管轄。

記得在我十歲左右的時候，也就是一九二三年期間，隨着父母到古物陳列所參觀，曾看見有被稱為身穿戎裝的「香妃」畫像的掛屏（圖二十二）。後來一九四六年我到故宮博物院工作，一九四七年古物陳列所和故宮博物院合併，這時期那幅戎裝畫像已南遷未歸，在古物陳列所還保存着俞滌凡先生所臨摹的一幅，另外有原作的照片和很多印刷品。

當時根據自己的歷史知識，已經知道乾隆帝只有一個容妃和卓氏，是回部的女子。如果說這個「香妃」實有其人的話，指的當然就是容妃。不過畫像的面貌絲毫沒有回部女子的特點，而且畫的這身打扮，是歐洲古代騎士的甲冑，這與回部也沒有什麼關連。即使是一幅妃嬪或公主的肖像，也只是一種遊戲性質的肖像，就像雍正帝

有一幅着西洋服裝的畫像，以及雍正、乾隆都有很多古裝像、佛裝像等，是同樣的作品。

根據故宮博物院所藏清代遺留下來的無名稱無款識的畫像，往往背後黏貼着當時的記載籤子，我曾問古物陳列所的古物保管科科長曾廣齡先生：「這幅『香妃』像背後是不是寫有容妃的籤子？」曾先生回答我「沒有」。我又問：「最原始起運時的賬本子是怎麼樣寫的？」曾先生回答：「關於這件藏品，在賬上只是寫油畫屏一件。」

曾先生原是清皇室內務府的人，當一九一四年成立古物陳列所時，到承德、奉天起運古物，都由他經手操辦，這幅油畫屏就是他經手、由承德避暑山莊運回北京的。後來古物陳列所的展覽工作，也是他經手，所以他最清楚。

我又問：「既然原賬上只是油畫屏一件，而原畫背後也沒有記載的紙籤子，那麼根據什麼定為『香妃』畫像呢？」曾先生笑着回答：「總之是官大表準，當時文物運到北京後，內務部朱總長看見這幅畫像，就說這大概就是香妃吧。其實他也沒有什麼根據，只是順口一說而已，就定下來了。」到此我方知所謂「香妃戎裝像」也者，不過是以意為之而已；但這幅肖像畫畫的是誰，尚待考證。

《國子監敬思堂補植丁香圖》 詩卷小記

翁孝濬畫《丁香圖》，紙本，縱一尺五分，橫二尺五寸。畫設色紫白丁香花各一枝。自題：

成均後堂舊有丁香花，相傳為前明嘉靖壬寅歲所植。康熙間，司業謝公補栽之，詩石具存。松岑大司成二兄同年，官茲七載，橋門辟水，廣萃英賢，課校之餘，多所釐正。適於道光壬寅補植是花於敬思堂，以仍其舊。紫白各一株，春風噓拂、芬馥署齋。承學之士即此可想見大司成栽培樂育，為百年樹人之意，非徒留心掌故聊供娛玩而已，因寫生以紀其事。時壬寅季夏之月，姚江玉泉愚弟翁孝濬，仿白雲外史畫法並識。

鈐「孝睿之印」「玉泉書畫」二印。

「引首」葉東卿隸書「國子監敬思堂補植丁香華圖」十二字。款署：「道光壬寅季

冬，松岑大司成屬題，弟葉志詵題。」鈐「東卿」「曾典守石鼓文字」二印。

「後幅」諸名家題詩，有花沙納、陸元綸、奎照、錫祉、吳鐘駿、葉志詵、許乃普、王廣蔭、杜翺塵、彭邦疇、潘曾瑩、潘曾綬、李宗昉、趙光、祝慶蕃、穆彰阿、祁寯藻、潘世恩、賈楨、朱鳳標、福濟、慧成、方朔、陳官俊、宋炳文、魁福、倭什訥、胡寶晉、朱善旂、李士棻共三十家詩。今擇錄三家詩並序於後，以明此卷之故事。

敬思堂補植丁香花詩並序。國學東廡，舊有丁香花一株。前明嘉靖間，大司成龍石許公賦詩寄興，張水南、王前峰諸公和韻，鐫石傳為掌故。國朝康熙五十七年，司業昆明謝公復補栽數本以繼前脩。僕於道光丙申歲承乏成均，摩挲石刻，問前代靈根久經銷歇，即謝公遺植亦復無存。於欷卉木之微，雖託根得地，猶不能保其長茂，而前輩清塵、學宮韻事徒湮沒於風雨為可感也。壬寅三月爰命補植二株，以復舊觀。考前刻在嘉靖壬寅四月，今道光壬寅四月，相距三百年而歲次適符，殆亦有數存其間耶？僕不敏，非敢希蹤先躅庶詒諸同志，俾知續流風而存故跡，亦吾儕守官者之責也夫。爰倩同年翁玉泉農部繪圖紀事，並追和前韻而繫之以詩曰：

先達遺徽景昔年，名花憔悴劇堪憐。
婆娑樹木猶如此，培植人材豈偶然。
羃羃影低槐市雨，葳蕤香靄辟池煙。
亭亭雙玉須珍護，閱盡仙班擬八駿。

款署「長白花沙納」。鈐「花印沙納」「松岑」「長白山樵」三印。

衛冰虛署未經年（余於辛丑六月補司業，十二月遷侍講，時在楚北學使任），遙

溯流風着意憐。
多士如林原不易，名花得地豈徒然。
圜橋璧沼分新蔭，翠柏蒼藤共暮煙。
又是槐黃好時節，披圖逸興為高騫。

款署「松岑二兄同年大人雅正，桐軒弟朱鳳標」。鈐「朱鳳標印」。

松岑性沉毅，無所嗜好，幼與余從師受經課藝之暇，惟愛花如命。昔年隨侍先

君子官蜀時，學舍之前隙地盈畝，即手植各卉，紅綠紛披，色香馥鬱，試之瓶隱，置之案頭，時一摩挲，每有心曠神怡之趣，性有花癖，童時已然。迨乙酉，登賢書，捷南宮，入翰林，躋卿貳，一有餘閒惟花是務。嘗記其散署回家，遇售竹者於路，即招其隨議價，甫下車不暇除冠服，命僮種之，暑氣蒸溽不計也。丙申官祭酒至癸卯始遷官，課士八年如一日。其間標名桂林，馳聲杏苑者固不乏人，然成就後學，此學官之職也，姑不具書。惟喜其補種丁香花二株，不僅為學宮韻事，且與前代默合，足垂永久。是愛花之心至斯始暢，樹木如此，其培植人才之意不可想見哉？余不文，始紀實以志。

款署「歲在乙酉小陽七日，陟廷兒倭什訥書於松江節署之江天一覽」。鈐「倭什訥印」及「陟廷」二印。

是卷圖詩紀事於此三家詩序中俱見始末，餘二十七家詩不錄。

几淨間臨寶晉帖　窗明靜展遊春圖

几淨間臨寶晉帖

窗明靜展遊春圖

這一對楹聯，是伯駒兄八十歲生日我送的禮物。因為當時他通知朋友們在莫斯科餐廳聚餐，不收禮。如果要送，所謂「秀才人情紙半張」是歡迎的，我們那一次真的做到了「紙半張」。聯的下款是「朱家溍撰，許姬傳書」，當不是一人只沾半張紙麼？那天在酒席筵前，從「平復帖」、「遊春圖」談到「蔡襄自書詩」冊，這都是一同捐入故宮博物院的。伯駒說：「聽説《蔡襄自書詩》冊到故宮博物院以後，又重新揭裱，改成手卷了，是有這回事麼？」我說：「是揭裱改成手卷了。」伯駒說：「是你出的餿主意？」我說：「當然不是！事先我也不知道，如果我知道，我就堅決反對了。」伯駒說：「蔡襄自書詩冊，完完整整毫無殘破的情況，為什麼要揭裱呢？簡直是大膽妄為。當然在宋代曾經是卷，不過裱成冊已經又幾百年了，有什麼必要又重裱。」我也

了解伯駒的心情，他完全能料到我決不是出主意揭裱的人，不過因為我家曾經是《蔡襄自書詩》冊的收藏者，所以要在我面前發泄一下，這是可以理解的。《蔡襄自書詩》冊於民國十一年為先君所得，載在《介祉堂藏書畫器物目錄》卷二。先君有跋云：「蔡忠惠書在宋時早有定評，歐陽文忠嘗言，蔡君謨獨步當世，行書第一，小楷第二，草書第三。東坡亦云，君謨書天資既高積學崇深至心手相應變態無窮，遂為本朝第一。此冊行楷略備，無美不臻，其婉約處極似虞永興，而溫栗不減柳諫議，蓋真能博採約舉以自我一家書派者，歐蘇之言非溢美也。梁蕉林《秋碧堂》、畢秋帆《經訓堂》，皆曾據經入石。畢氏籍沒，遂入內府，載在《石渠寶笈三編》。辛亥後復出，予以善價得之地安門市，為寒齋法書之冠，珍惜愛護不啻頭目視之。壬申春末偶因橐鑰不謹，竟致失去。究索累月，乃得於海王村肆中。於是復貸巨金贖之而歸，時助予搜訪者：彥明允、林石田、邵幼實、張庚樓、沈羲梅諸公，及劉廉泉、王揖青兩廠友也，而地方賢有司亦與有力焉。予何德能而能堪此，因思物之聚散有時一得一失何常之有？況忠惠遺跡傳世極少，若不及時流佈，公諸藝林，設有蹉跎追悔何及！用是不敢自秘，亟付影印，以廣墨緣，並為述其顛末如此。」款署：「蕭山朱文鈞翼廠甫識」，鈐「朱文鈞」「翼廠」二印。跋中「予以善價得之地安門市」具體地說，是指地安門橋南路西有一家古玩店，字號「品古齋」。這家古玩店只一間門面，看起來平常，過

去北城的王侯將相第宅很多，落魄的公子哥兒，或是這些宅門的管家們，順手拿幾件東西，隨便就賣給品古齋。宮裏的太監，還有些和太監勾結的內務文化教育人員等從宮中偷的東西，出了神武門，唯一最近的銷售處所也是品古齋。所以品古齋得天獨厚，時常有出人意料的精品出現。琉璃廠和東四牌樓的古玩店也時常到品古齋來找俏貨。《蔡襄自書詩》冊就是當年「品古齋」鄭掌櫃的送到我家，先父看過以五千銀元成交的。《選學齋書畫寓目續記》的作者崇異庵先生與我家是世交，他第一次看到此帖實際就是在我家。當時先父叮囑他不要外傳，所以他在續記中稱此帖「近復流落燕市，未卜伊誰唱得寶之歌」。先父跋中提到：「壬申春末偶因囊鑰不謹，竟致失去。究索累月，乃得於海王村肆中……」之說，是指一九三二年此帖被我家一僕人吳榮偷去。事後聽賞奇齋掌櫃說：「吳榮偷得此帖，便拿到琉璃廠一座與我家沒有交往的古玩店賞奇齋求售。」賞奇齋掌櫃一看便知道是從朱家偷到的東西。他把此帖拿在手裏表示只肯以六百元買下，否則就給公安局打電話報案。吳榮只好答應，得了六百元走去。「賞奇齋」掌櫃便把上述情況立刻通知「德寶齋」劉廉泉，「文祿堂」王搢青。劉王兩位又立刻通知我家，除以六百元贖回以外，又酬勞一千元。此帖拿回以後決定影印出版。先父當時是故宮博物院負責鑒定書畫碑帖的專門委員，於是委託故宮印刷所，由經理兼技師楊心德用十二寸玻璃版按原大拍照，張德恆（現在臺北故

已退休）沖洗，影印出版。這是《蔡襄自書詩》冊第一次影印發行，書衣有先父題名「宋蔡忠惠公自書詩真跡」，款署「翼廠」。距今已六十多年了。

《蔡襄自書詩》素箋本，行楷及草書，十一篇詩，共七十三行。宋楊時題：「端明蔡公詩，此一篇極有古人風格者，歐陽文忠公所題也。」此後宋至清歷朝諸家題共十二則。鑒藏寶璽鈐有「嘉慶御覽之寶」「石渠寶笈」「寶笈三編」「嘉慶鑒賞」「三希堂精鑒璽」「宜子孫」等。收傳印記則有「賈似道圖書子孫孫永寶之」「賈似道印」「似道」「長」「悅行」「武岳王圖書」「管延之印」「梁印清標」「蕉林」「棠村審定」等。曾經著錄此帖的書，有《珊瑚網》《吳氏書畫記》《平生壯觀》《石渠寶笈三編》《選學齋書畫寓目續記》《介祉堂藏書畫器物目錄》。清代曾刻入《秋碧堂法帖》《經訓堂法帖》《玉虹鑒真法帖》。

據前人題跋和收藏印記以及著錄，可以明確《蔡襄自書詩》的收藏者，宋人有向水、賈似道，元人有陳彥高，明人有管竹間，清人有梁蕉林、畢秋帆，最後進入宮中，收入寶笈三編。辛亥革命後，宮中書畫器物有不少流散於民間。自民國十一年為先父所藏，歷二十年。先父逝世後，抗戰期間我離家到後方工作，家中因辦理祖母喪事亟需用錢，傅沅叔世丈代將帖作價三萬五千元，由「惠古齋」柳春農經手讓與伯駒。在伯駒家歷十餘載，最後隨《遊春圖》（圖二十三）《平復帖》等名跡一起捐獻給

國家。自此以後《蔡襄自書詩》冊便入藏故宮博物院。以上便是《石渠寶笈三編》著

錄《蔡襄自書詩》以後的收傳次序。

伯駒是光緒戊戌年生人，算來今年也是百歲了，他生前對文物事業的貢獻是昭在

簡冊的，因此，國家文物局為他舉辦紀念活動，委託故宮博物院編纂一冊張伯駒先生

潘素女士捐贈的書畫集。我曾讀書畫集的稿本，自然而然想到，數十年之間，《蔡襄

自書詩》冊曾先後在我們兩家收藏，也是翰墨之緣，而我們兩家都本着化私為公的精

神，不約而同把所藏全部捐獻了。

《法書大觀》上被刮去的御題

在故宮博物院成立七十周年（一九九五）的紀念活動中，故宮在新繪畫館舉辦了「晉唐宋元法書名畫真跡」展覽，集中了七十二件多年未和觀眾見面的珍品。其中唐代歐陽詢行書「張翰思鱸帖」共十行，在「因見秋風起，乃思吳中菰菜鱸魚，遂命駕而歸」末行的後面有八個被刮的字痕。宋代蔡襄行書「遣使持書帖」，末一行「謹空」二字後面也有八個字痕和一個印痕（圖二十四、二十五）。許多參觀的人都在當場議論紛紛，如果用漫畫方式來表現，在他們頭上一定是有一大串問號。現在展覽尚未閉幕（編注：「真跡展」於當年十月二十五日結束），我想，正有必要向觀眾說明一下。

歐陽詢行書「張翰思鱸帖」見《宣和書譜》《大觀錄》《墨緣彙觀》諸書著錄，並曾刻入《快雪堂法帖》。清乾隆間，進入內府刻入《三希堂法帖》，末行之後有乾隆御題「妙於取勢，綽有餘妍」八字，就是原跡上被去掉的八個字。

蔡襄行書「遣使持書帖」見《墨緣彙觀》著錄，並刻入《快雪堂法帖》。清乾隆間進入內府後又刻入《三希堂法帖》，末行之後有乾隆御題「淳澹婉美，玉潤金生」八字，今天的真跡上，也只能看到殘存的字痕。

以上二帖是和「王獻之東山帖」「歐陽詢卜商讀書帖」「顏真卿湖州帖」「柳公權蒙詔帖」「蘇軾新歲展慶帖」「人來得書帖」「黃庭堅惟清道人帖」「米芾提刑殿院帖」「吳琚壽父帖」「趙孟頫道場何山詩帖」共合一冊，舊題《法書大觀》。此冊不見《故宮物品點查報告》，是清室善後委員會漏點的。日本鬼子發動侵略戰爭，古物南遷之後，故宮繼續在各宮殿提集原藏物品的工作時，在漱芳齋前檐木炕的炕板下，發現此冊夾在幾個破座褥中間。炕板下本不是收貯物品的處所，何況是珍貴的古人法書冊，怎能放在炕板下與地面相接觸呢？很顯然，這是溥儀出宮前，太監準備盜走，一時又沒找到適當的機會，暫且放在炕板下等待時機。當時的盜竊者對於清代御題和寶璽尚有顧忌，所以把所有十二帖的御題和寶璽全部去掉，從痕跡上看，很有可能就是用手指蘸了唾液匆匆擦抹的。抗戰勝利後，故宮博物院準備影印出版此冊《法書大觀》。當時我在古物館任編纂，為《法書大觀》寫一篇出版的前言當然是我的任務。每幅作品查著錄，寫小傳，給一百多方宋元明清的收傳印記寫說明，這都很容易，惟有御題被去掉這一節不好寫。馬衡院長當時被易培基的冤案給嚇住，他說：「雖然太監盜竊是

事實，並且是溥儀出宮以前的事，與博物院無關，但最好別沾上什麼盜竊的字眼，你查查書，看有什麼可以依據，為這刮去的字，能夠言之成理。」我聽了他的指示，就引用了一條《石渠隨筆》「御筆卷冊」，最愛用舊宋紙，有偶書不愜意，命藝匠刮去一層再寫者。題舊畫亦偶有刮去再寫者」，我在這條引文下面接着寫：「然則此冊所題，亦緣書不愜意而刮去者歟？」馬院長當時看了滿意，也就這樣出版了。

五十年後的今天，藉着給參觀者講明白真跡上的痕跡從何而來，順便也更正一下五十年前我這掩蓋真相的說明。

《聽琴圖》遭貶

在「晉唐宋元法書名畫真跡」的展覽中，每走到「宋徽宗聽琴圖」（圖二十六）的前面，總能聽到有人不約而同的讚歎，這幅畫從北宋保存到現在八百多年還這麼乾淨漂亮。趁現在展出之際，有必要把這件國寶的遭遇講一下。一九三三年，故宮博物院院長易培基被指控盜寶，實際上只是當時的派系鬥爭。本是一件冤案，經過調查不實。但原告不撤訴，要求繼續調查。於是又提出一個辦法，清查故宮博物院藏品中有沒有假古物，如果有，那就是易培基以假換真盜走了。這個邏輯是以故宮沒有假東西為前提，他們的理論是皇宮裏如果有假東西就是欺君之罪，所以不會有假東西。可是

實際皇宮裏也一樣有假古物。舉例來說，清代自乾隆嘉慶以後，皇帝根本不欣賞古文物。外省督撫、關差、鹽政等等遇有萬壽節日，照例的貢品中，除當地特產外，在貢單上總得點綴幾樣文雅的貢品，於是市場上的假古人書畫、假古銅器便很自然地進入皇宮，反正皇帝也不看這些東西。到了晚清西太后時代更是如此。這些假古人書畫上面都掛着入庫時經手的首領太監們記載的黃紙條。法院調查時，因為是審理故宮博物院的案，所以博物院原有負責鑒別文物的專門委員不被信任，由法院另外聘請社會上的名畫家黃賓虹到故宮執行鑒定任務。黃先生看出上述大批假古字畫，便另外裝箱，由法院貼上封條，認為這都是易培基換過的。

到了一九四九年，這一批法院封存的東西已經凍結了十多年，我覺得是到了該動一動它們的時候了。但我知道馬院長是最謹慎的人，如果我請示他能不能開箱，他一定說先不要忙着開。我採取的策略是在聊天時，隨便說了一句：「法院封存的箱，現在也可以打開了。」不用問話的方式，他也沒有回答。

我就作為可以開了。我把封存的箱都打開了，一箱一箱看過，都是有憑有據，但是從故宮原存清代遺留下來的貢品中的那些假字畫中發現了這一軸《聽琴圖》，還有一軸宋代馬麟的《層疊冰綃圖》，都被黃先生當作假東西封存了十多年。我拿了兩軸宋畫給馬院長看，果然他也沒批評我擅自開箱的事。

這就是《聽琴圖》被貶十多年又重見天日的一段過程。

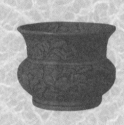

輯二：古代工藝美術

清代畫琺瑯器製造考

清代的畫琺瑯工藝，在康熙、雍正、乾隆三個朝代中空前地提高，尤其是雍正年間，造辦處從原來採用西洋料，發展為自己燒煉琺瑯料九種，是當時西洋料所沒有的顏色，這在當時是一個劃階段的新成就，是瓷器史上值得一提的事。研究瓷器的前輩所著《匋雅》及《飲流齋說瓷》，對清代琺瑯彩的說法，有些揣測之詞在內，後出的專著《古月軒瓷考》，對前人雖有所辦正，但著者自有其不同角度的揣測之詞，這是因為過去未發現可靠的史料的緣故。現在從故宮博物院及第一歷史檔案館所藏清代檔案中，初步搜集到一些直接的、可靠的史料，對於畫琺瑯器的研究，可使我們脫離過去的那些揣測之詞的影響。下面選擇其中關鍵的部分，分門別類，按年月編次，從中可以說明造辦處的畫琺瑯、煉料的是什麼人；畫花寫字的是什麼人；燒造的是什麼人；哪些人參加了這一整體工作；有哪些作品以及製作改進的過程等。

一 燒煉琺瑯料的技術人員

1.「雍正二年，二月初四，怡親王交填白脫胎酒杯五件，內二件有暗龍，奉旨：此杯燒燒琺瑯。欽此。於二月二十三日燒破二件，總管太監啟知怡親王。奉王諭：其餘三件爾等小心燒造。遵此。於五月十八日做得白瓷畫琺瑯酒杯三件，怡親王呈進。」

2. 宋七格，「雍正六年二月二十二日柏唐阿宋七格等奉怡親王諭：着燒煉琺瑯料。遵此。於本日員外郎沈喻、唐英說：『此係怡親王着試燒琺瑯料所用錢糧物料，另記一檔，以待試煉完時，再行啟明入檔。』本日送交柏唐阿宋七格。」

3.「雍正六年七月十二日，據圓明園來帖內稱：本月初十日，怡親王交西洋琺瑯料：月白色、白色、黃色、綠色、深亮綠色、淺藍色、松黃色、淺亮綠色、黑色，以上共九樣。新煉琺瑯料：月白色、白色、黃色、淺綠色、亮青色、藍色、松綠色、亮綠色、黑色，共九樣。新增琺瑯料：軟白色、白色、黃色、香色、淡松黃色、藕荷色、淺綠色、醬色、深葡萄色、青銅色、松黃色，以上共九樣。郎中海望奉怡親王諭：將此料收在造辦處做樣，俟燒玻璃時照此樣着宋七格到玻璃廠每樣燒三百斤用，再燒琺瑯片時背後俱落記號。聞得西洋人說：燒琺瑯調色用多爾們油，爾着人到武英殿露房去查，如有，俟畫『上用』小琺瑯片時用此油。造辦處收貯的料內，月白色、松花色有多少數

目？爾等查明回我知道，給年希堯燒瓷器用。遵此。」

4 「於七月十四日，查得武英殿露房舊存貯多爾們油十六斤十兩二錢。西洋國來使麥德羅進的多爾們油四半瓶，連瓶淨重十二斤四兩。從蔣家房抄來的多爾們油一瓶，連瓶淨重一斤四兩，共三十斤二兩二錢。於七月十七日寫摺啟知怡親王。奉王諭：着拿一小瓶試看。遵此。」

5 吳書，「九月初二日，首領太監吳書來說，奉怡親王諭：今配燒琺瑯用的紅料，將玻璃廠的柏唐阿，着吳書挑選二名學配紅料。遵此。」

6 胡大有「雍正七年閏七月初九日，據圓明園來帖內稱：怡親王交年希堯送來……吹釉琺瑯人胡大有一名……」

7 鄧八格，「雍正八年三月初六日，據圓明園來帖內稱：郎中海望持進畫飛鳴食宿雁琺瑯煙壺一對，呈進。奉旨：此鼻煙壺畫得甚好，燒造得亦甚好，畫此煙壺是何人？燒造是何人？欽此。海望隨奏：此鼻煙壺係譚榮畫的，煉琺瑯料是鄧八格，還有太監幾名、匠役幾名，幫助辦理燒造。奉旨：賞給鄧八格銀二十兩，譚榮銀二十兩，其餘匠役人等，爾酌量每人賞給銀十兩。欽此。本日，用本庫銀賞鄧八格二十兩，譚榮二十兩；首領太監吳書，太監張景貴、喬玉，每人十兩；催總張自成、柏唐阿李六十；每人十兩；胡保住、徐尚英、張進忠、王二格、陳得、鍍金匠王老格，每人五

兩。記此。」

8 「雍正九年四月二十七日柏唐阿鄧八格來說：內務府總管海望傳，着在圓明園造辦處做備用瓷器上燒琺瑯各色器皿等件。記此。」

9 馬維祺，「二十七日據圓明園來帖內稱：二十五日柏唐阿馬維祺，為燒琺瑯活計立窯，用高二尺八寸、寬二尺五寸木桌六張，高五尺、寬三尺立櫃一件，板凳六條，水缸二口，長七尺、寬六尺鐵頂火一份。回過內務府總管海望，『着用造辦處庫內無用木頭做給』。記此。」

從上列史料可以看出宋七格是負責煉料全部工作的，鄧八格是具體操作的，胡大有是吹釉的，都是主要的作者。其餘參加燒造的，如吳書等人，都是作者之一。

10 「乾隆元年三月十七日，首領吳書來說：乾清宮總管蘇培盛，交小太監何德祿、王成祥、楊如福、魏青奇四名，傳旨：着給琺瑯作，學燒琺瑯。欽此。」

造辦處製作的包括畫琺瑯在內的工藝美術品，所以達到高度精美，除實際操作者之外，怡親王允祥、郎中海望、員外郎沈喻和唐英等也起了一定的作用。怡親王允祥和莊親王允祿在雍正弟兄當中都是屬於沒有政治野心而愛好藝術的人。凡鈐有怡親王收藏印記的古代書畫都是相當好的，從他的藏品就可以說明他的欣賞水平。所以他管

理造辦處，合格的製品都精緻不俗。海望是一個富有設計能力的人。沈喻是個畫家，有不少作品傳世，他所畫的避暑山莊三十六景曾雕版刷印成書。唐英後來在江西主持燒瓷器。這些人在怡親王允祥管理之下，發揮自己所長，所以當時造辦處製作的工藝品能夠取得那樣的成就。

二 畫琺瑯的畫家

1 宋三吉。「雍正三年九月十三日，員外郎海望，啟怡親王：八月內做磁器人俱送回江西，惟畫瓷器人宋三吉，情願在裏邊效力當差，我等着在琺瑯處畫琺瑯活計，試手藝甚好。奉王諭：爾等即着宋三吉在琺瑯處行走，以後俟我得閒之時，將宋三吉帶來見我。如其果然手藝精工，行走勤慎，不獨此處給他錢糧食用，並行文該地方給他養家銀兩。記此。」

2、3 張琦、鄺麗南。「雍正五年十一月二十七日，郎中海望、員外郎沈喻，為畫琺瑯人，並南匠告假回南一事，寫得漢字啟摺一件。內開：畫琺瑯人張琦，告假六個月為省親人，為省親搬取家眷來京事。畫琺瑯人鄺麗南，告假六個月為省親定姻事。係兩廣總督孔毓珣養贍。係廣東巡撫楊文乾養贍。

4　賀金昆，畫院的畫家，錢塘人，善人物花卉，他的畫在《石渠寶笈續編》中有著錄。

「雍正六年二月十七日，郎中海望，奉旨：照先做過的琺瑯畫九壽字托碟樣，再燒造二份，將腰圓形的亦燒造二份。爾等近來燒造琺瑯器皿花樣粗俗，材料亦不好，再燒造時，務要精心細緻，其花樣着賀金昆畫。欽此。」

5　譚榮，即曾畫飛鳴食宿雁琺瑯鼻煙壺，受雍正誇獎，得賞銀二十兩者。

「雍正六年七月十五日，據圓明園來帖內稱，柏唐阿黑達子持來，畫琺瑯人南匠譚榮具呈紅紙摺一件，奉怡親王諭：着照紅紙摺內所開房屋數目查明，向房庫人員說租給譚榮居住。遵此。於八月十九日，據圓明園來帖內稱：郎中海望傳，着西華門外平常人官房一所，行文給南匠譚榮住。記此。」

6　林朝楷，「雍正六年七月十一日，員外郎唐英啟怡親王，為郎世寧徒弟林朝楷，身有癆病，已遞過呈子數次，求回廣東調養，俟病好時，再來京當差，今病漸至沉重，不能行走當差等語。奉王諭：着他回去罷。」

「八月二十日，據圓明園來帖內稱，郎中海望啟稱：畫琺瑯人林朝楷，因身病告假回廣，前六月內已經回明。奉王諭，准其回廣在案。今又據呈『林朝楷來時，原係廣東總督送來之人，蒙皇上賞賜伊本地安家銀兩，今若不知會總督，惟恐林朝楷在

廣難以居住，故此求轉啟王爺知會總督，將林朝楷在廣所食安家銀兩停止，俟林朝楷病好了來內廷效力時，再行知會」等語。奉怡親王諭：不必行文知會，爾等將總督家人傳來，說我的話，帶信與總督知道，今造辦處畫琺瑯人林朝楷，係有用之人，因身病告假回廣東養病，將伊送回廣東，到廣之日，將伊本地所食安家銀兩暫行停止，俟病好，照舊着人將伊送上京。來時將伊所食安家銀兩再行發給。遵此。」

7、8　周岳、吳士琦，雍正七年閏七月初九日，據圓明園來帖內稱：怡親王交，年希堯送來畫琺瑯人周岳、吳士琦二名於本月初十日，將年希堯送來畫琺瑯人所食工銀一事，郎中海望啟怡親王。奉王諭：暫且着年希堯家着，俟試準時再定。遵此。」

9、10　湯振基、戴恆，雍正七年十月初三日，怡親王府總管太監張瑞，交來年希堯處送來匠人摺一件，內開：「畫畫人湯振基、戴恆、余秀、焦國俞四名⋯⋯」

11　郎世寧，著名的意大利畫家。過去曾傳說琺瑯彩器上面的西洋畫都是郎世寧畫的，純屬揣測之詞。郎世寧的繪畫傳世作品見於如《石渠寶笈》著錄很多，也見於意館的日記檔，而畫琺瑯器的記載只有一次，雖然不能肯定沒有第二次，但從一般畫琺瑯器上西洋畫面的技術程度來看，也不完全像是郎世寧的手筆，估計他畫的琺瑯器是極少的。

「雍正八年十月二十六日，據圓明園來帖稱：首領太監薩木哈持來高足紅瑪瑙杯

一件，有靶紅瑪瑙杯一件。傳旨：着內務府總管海望照高足杯樣，足矮些的，做金胎琺瑯杯一份，亦隨蓋隨托碟。着郎世寧畫好些的花樣……欽此。於雍正九年十月二十八日做得二份，內大臣海望呈進訖。」

按金胎畫琺瑯器本來少，至於杯隨蓋、隨托碟成分的尤其少，可能因為是特殊的器物，才特命郎世寧作畫。

12 鄒文玉，畫院的畫畫人，康熙五十六年曾和冷枚、徐玫、顧天駿、金昆等人合畫《萬壽圖》。

「雍正十年四月二十九日，內大臣海望傳旨：……再水墨畫琺瑯甚好，將畫畫人戴恆、湯振基伊二人着畫琺瑯活計，其所進之畫持出，再唐岱所進之畫亦持出，其餘活計俱好，着留下。欽此。畫畫人戴湯二人改畫琺瑯。」

「雍正十年七月初一日，圓明園來帖內稱，太監滄州傳旨：百花斗方山水畫大碗，畫得甚好。欽此。內大臣海望傳：着將畫百花斗方山水畫琺瑯人鄒文玉，用造辦處庫內銀賞伊五兩。記此。」

「十月二十八日，司庫常保，首領李明久奉旨：琺瑯畫青山水甚好。欽此。於十二月二十八日，柏唐阿鄧八格、宋七格來說，內大臣海望諭：鄒文玉所畫琺瑯，數次皇上誇好，應遵旨用本造辦處庫銀賞給十兩。遵此。」

「雍正十一年五月初一日，據圓明園來帖內稱：司庫常保，首領太監薩木哈，奉旨：今日進的金鏨西洋番花水盂一件，白磁胎畫琺瑯青山水酒圓一對，俱做得甚好。司庫常保隨奏稱：西洋番花水盂，係雍和宮隨來的鏨花匠胡鈜所做，畫琺瑯山水酒圓係造辦處畫琺瑯人鄒文玉所畫，此二人技藝甚好，當差亦勤慎，但伊等家道貧寒，所食錢糧不敷養贍家口之用，等語。具奏。奉旨：爾降旨與海望，應如何加賞錢糧之處酌量加賞。欽此。本日內大臣海望遵旨將胡鈜、鄒文玉二人每月所食錢糧，自本年六月起按月關領。記此。二十四日內大臣海望奉旨：裏邊做活計的匠役賞給好飯吃。欽此。」

13 張維奇，「乾隆元年四月十四日，催總默參峨，為畫琺瑯人不足用，另欲將畫琺瑯人張維奇情願進內當差，照例行取錢糧，每月工食銀五兩，二八月衣服銀十八兩，回明內大臣海望、監察御史沈喻、員外郎三音保准行。記此。」

畫琺瑯自銅胎發展到填白瓷胎，成為清代瓷器中的極精品，它的畫面風格隨着瓷胎也在變。把畫琺瑯的作者，按年月排列出來就能說明這個變化：雍正三年至五年，擔任畫琺瑯的有宋三吉，是江西景德鎮畫瓷器的人；張琦、廊麗南，是廣東畫銅胎琺瑯器的人。而從六年即開始有賀金昆、戴恆、湯振基、鄒文玉、譚榮等畫院畫家參與畫琺瑯的工作。如賀金昆就是很著名的花鳥畫家。所以精潔如玉的填白瓷胎和晶瑩鮮

豔的琺瑯料，加以名畫家工筆花卉、山水的作品，自然要使這一工藝品放出異彩了。

三 畫琺瑯的畫家

1 徐同正，原是武英殿修書處的寫字人，後調到造辦處，雖然不是專門為畫琺瑯器寫字的人，但下列這條史料是載在「琺瑯作」的檔案內，估計徐同正就是為畫琺瑯器足底寫款的人。「雍正五年八月三十日，據圓明園來帖內稱：郎中海望為造辦處無寫篆字的人，啟怡親王，今有寫宋字人徐同正會寫篆字，人亦老實，欲給徐同正工食食用，令其在造辦處效力行走等語。奉王諭：爾等酌量料理。遵此。本日郎中海望、員外郎沈喻，同議得每月給徐同正工食銀五兩。記此。」

2 戴臨，是武英殿待詔，《石渠寶笈》和《秘殿珠林》都著錄有他的墨跡，故宮藏品中曾見戴臨寫的《魏徵諫太宗十思疏》大掛屏，另一面是高其佩的畫。戴臨雖非著名的大書家，但寫在琺瑯彩瓷器上的詩句，娟秀而不纖弱，氣靜神閒，與琺瑯彩的畫風相得益彰。

「雍正九年四月十七日，內務府總管海望持出白瓷碗一對，奉旨：着將此碗上多半面畫綠竹，少半面着戴臨選詩句題寫，地章或本色配綠竹，或淡紅色，或何色酌量

配合燒琺瑯。欽此。於八月十四日畫得有詩句綠竹碗。白瓷碗一件，傳：着畫梅花，或本色，或紅色地章燒琺瑯。記此。」

「雍正九年十月三十日，司庫常保奉上諭：將琺瑯葫蘆做幾個，畫斑點，燒本色，蓋子鍍金，葫蘆上字照朕御筆，着戴臨寫。於十月二十八日做得大些小些各一件，呈覽。奉旨：照大些樣燒琺瑯葫蘆色，其字寫時着戴臨再放些，畫樣準做。欽此。於十年三月初三日呈進訖。」

四　畫琺瑯繪製燒造過程中的設計和修改

1「雍正三年正月十九日，郎中保德、員外郎海望，交成窯五彩罐一件、黑玻璃用泥銀合燒鼻煙壺一件。傳旨：嗣後燒琺瑯，照五彩罐上花樣畫……欽此。」

2「雍正三年正月二十日，郎中保德交定窯甜瓜壺一件，奉怡親王諭：俟我來時再說。遵此。於二十二日，海望將此壺交琺瑯作催總張自成持去，着仿此壺樣做木樣。記此。」

3「雍正四年八月十九日，郎中海望奉旨：此時燒的琺瑯活計粗糙，花紋亦俗，嗣後爾等務必精細成造。欽此。」

4「雍正四年八月十九日，司庫常保持出有鎖青玉壺一件，奉旨：着照此壺樣式燒琺瑯壺一對，再比此壺收小些，做金壺一對。此壺靶甚大，收小些，蓋子做安簧的，鎖不必用。於五年十月二十九日做得琺瑯壺。奉旨：此壺外面淡紅色地，深紅色花。先前做過的三足琺瑯馬蹄爐與通身花樣對的不準，今改做四足與通身花樣，其花樣改畫些亦可。九月二十五日，海望持出琺瑯盤一件。奉旨：此盤花，花樣畫的好看。嗣後造琺瑯器皿，照此盤套畫。顏色不拘，深淺紅、藍、綠、黃，燒造幾件。欽此。」

5「雍正六年八月二十日，郎中海望畫得『太平如意慶長春』瓶花樣一張，隨桃式掛瓶樣一張，呈覽。奉旨：爾等酌量造辦。欽此。於九月二十七日，做得琺瑯式掛瓶一件，隨象牙茜色長春花一束。於八月十九日做得。」

6「雍正七年四月初二日，據圓明園來帖：郎中海望持出洋漆萬字錦緱結式盒一件。奉旨：照樣燒造黑琺瑯盒。欽此。於十月二十八日做得。十七日持出古銅小瓶一件。奉旨：此瓶式樣甚好，着照此瓶做木樣，燒造琺瑯瓶一件，口線、腰線俱鍍金。欽此。於八月十四日燒造得一件，進呈。奉旨：此瓶釉水比先雖好，其瓶淡紅地、深紅花，

「又持出大些三古銅瓶。奉旨：此瓶款式好，爾照此款式燒造琺瑯的幾件。欽此。於八月十四日燒造得一件，進呈。奉旨：此瓶釉水比先雖好，其瓶淡紅地、深紅花，

淡綠地、深綠花，太碎太小，不好看，嗣後不必燒此等樣。或錦地，或大些枝葉花樣，用心燒造。欽此。

7「雍正七年四月十七日，據圓明園來帖：郎中海望持出呆白玻璃半地瓶一件，傳旨：此玻璃瓶顏色甚好，底子不要浮棱，砣平。其身上畫琺瑯綠竹，寫黑琺瑯字，酌量落款，章法畫樣呈覽過燒造。着玻璃廠照照此瓶燒造。照此瓶顏色用別樣好款式的亦燒些，上面或畫綠竹，或畫紅花，或如何落款之處，酌量配合燒造。欽此。郎中海望，將呆白玻璃半地瓶上畫得綠竹，並字款、圖章，呈覽。奉旨：竹子甚好，但竹葉略多些，先照此樣燒造幾件。欽此。本日交玻璃廠柏唐阿石美玉訖。」

8「雍正十年正月二十九日，太監滄州交呆白玻璃胎泥金地畫琺瑯花卉水丞一件。傳旨：此水丞款式甚好，但口白線寬了，改畫細些。其周身花卉改畫好花卉，燒造幾件。欽此。」

9「雍正十年五月二十四日，首領薩木哈持出畫琺瑯芙蓉四寸瓷碟一件，傳旨：照此碟尺寸，畫黃地梅花碟六件。又持出畫琺瑯葵花海棠蜜蜂酒圓一件，傳旨：照此酒圓上花樣，隨大隨小畫百碟茶圓幾件。欽此。七月二十七日，太監滄州傳旨：着燒琺瑯畫黑地白梅花四寸瓷碟一對，琺瑯畫紅地白梅花四寸瓷盤一對，俱畫好着些。欽此。於八月十二日畫得。」

於六月二十九日做得畫琺瑯黃地紅白梅花四寸碟六件。

於八年十月三十日，做得琺瑯瓶一對，呈進訖。」

10「雍正十年八月初八日，司庫常保奉上諭：畫黃地琺瑯虁龍瓷碟，紅色大線再吹時用西洋大紅吹做，再瓷碗足嗣後不必畫迴紋錦。八月初八日，柏唐阿鄧八格回明：擬做畫琺瑯畫黃菊花瓷碟、盤、碗、茶酒圓，於九月初八日做得，內白地黃菊六對，綠地黃菊二對，白地墨菊一對。十五日奉上諭：琺瑯盤、碗、茶圓、酒圓，俱燒造的甚好，嗣後將水墨的多燒造些。欽此。九月初三日，宮殿監李英傳旨：將彩漆壽字桌上應用的，着做淡綠琺瑯盤十二個，畫十二節花卉。欽此。於十一年八月初八做得。」

11「雍正十年八月初九日，據圓明園來帖內稱：本日太監滄州傳旨：着雍和宮查有脫胎填白瓷小碗、碟、茶圓拿些來畫琺瑯用。欽此。於九月初一日，將脫胎填白瓷酒圓四件，上畫琺瑯墨菊花。本日司庫常保持出填白釉橄欖式瓷瓶一件，着畫黃菊花，寫詩句，配六腿座。欽此。於九月初八日做得。九月十一日，司庫常保奉旨：綠地黃菊花盤子上山子青色甚好，再畫琺瑯水墨山水器皿俱用此青畫。欽此。」

12「雍正十年十月二十八日，奉旨：藍地琺瑯碟畫的甚好，顏色不好，嗣後往精細裏做。畫青山水甚好，嗣後照樣燒造些。十一月二十七日奉旨：所進墨菊花碟，嗣後少畫些。青山水茶圓、酒圓俱好，再畫些。其畫青竹茶圓，但竹子不宜青色，嗣後青色竹子不必畫。欽此。」

13「雍正十二年三月初八日，首領太監薩木哈持來瓷胎畫琺瑯孔雀碗一對，傳旨：此碗花樣畫的甚好，着照樣再畫幾對。欽此。於五月初二日畫得孔雀尾瓷胎琺瑯碗一對，呈進訖。」

14「雍正十三年正月初十日，司庫常保持來畫琺瑯大玉壺春瓶一件，傳旨：此瓶上龍身畫的罷了，但龍鬚甚短，足下花紋與蕉葉亦畫的糊塗，嗣後再往清楚裏畫。欽此。」

15「乾隆元年正月初七日，太監毛團交青玉雙管瓶一件，傳旨：照此雙管瓶樣式，燒造琺瑯雙管瓶一件，先畫樣呈覽。欽此。於本月十四畫得雙管瓶紙樣一張，一邊畫青花百福蓮，一邊畫黃地西番花樣，呈覽。奉旨：准做黃地西番花樣。欽此。十九日太監毛團交春秋萬紀絹畫一張，係吳域畫，上畫流雲架、三友瓶。傳旨：照畫三友瓶樣式做琺瑯瓶一件，隨銅架。欽此。於三月十一日，將撥得蠟座，畫得合牌三友瓶樣，呈覽。奉旨：准做。欽此。於八月二十日做得。」四月十七日胡世傑交來洋漆二層子母盒一對，傳旨：照樣燒琺瑯子母盒一對，其托泥腿放高些。欽此。於二年八月十二日做得。」

16「乾隆元年五月十七日，太監毛團傳旨：玻璃器皿上燒軟琺瑯伺候呈覽。欽此。於二十日，司庫劉山久、首領薩木哈將燒造得亮藍玻璃軟琺瑯鼻煙壺二件，持進此。

交毛團呈覽。奉旨：鼻煙壺上花卉畫得甚稀，再畫時畫得稠密些，俱各落款。欽此。於二年三月至七月又做得十一件。十一月十一日，太監憨格交紅磁碗一件，傳旨：着將此碗燒燒琺瑯花樣。欽此。於十一月十九日做得呈進。」

17「乾隆二年四月二十六日，交瓷畫琺瑯百花獻瑞壺蓋一件，傳旨，着照此蓋花樣燒造玉壺春一對。欽此。五月十一日，首領吳書畫得白瓷玉壺春瓶樣，呈覽。奉旨：准燒。欽此。於九月初九日，燒造得畫琺瑯紅龍玉壺春二件。」

從上列十七條史料中可看出，關於琺瑯器的花樣、式樣，也是儘量利用其他工藝品種好的成果，還有更多的花樣是特地設計的。設計的方式，首先是畫紙樣（即平面圖）。其次是木樣或合牌樣立體模型（多層紙裱的紙片或紙板），需要鏤雕的活計，則先撥蠟樣（也是立體的）。除了琺瑯作的畫琺瑯人自己畫樣之外，畫院的畫家（如畫人吳域）也參加過畫樣。還有管理人員如海望，不但畫過紙樣，而且在呆白玻璃瓶上試畫綠竹、字款、圖章。海望在雍正年間，由內務府員外郎管理造辦處升郎中，雍正八年升總管內務府大臣，到乾隆元年，雖然早已由內務府大臣升任內大臣，但仍舊管理造辦處。在這十多年中，造辦處各作活計內多次見過「海望畫得××紙樣」的記載。他未嘗以繪畫著名，也未具體做過一件工藝美術品，卻是一個出色的設計者。

五　畫琺瑯器的燒造地點

清代銅胎畫琺瑯的製造地點，文獻足徵的首先是廣東，不僅有前面所引用從廣東挑選畫琺瑯匠的記載，而且故宮博物院藏品中還有銅胎畫琺瑯燈帽內「粵東祥林店」的牌記為證。其次是《揚州畫舫錄》中有琺瑯名工王世雄的記載，此外就是北京了。

北京造辦處琺瑯作有前面所引用的大量銅胎畫琺瑯的記載，還包括金胎銀胎的。具體地點是：造辦處、圓明園、怡王府。玻璃胎畫琺瑯，從上面引用的記載看，燒胎繪製都是在北京造辦處玻璃廠和琺瑯廠做，尚未發現其他地點的記載。瓷胎畫琺瑯的脫胎填白釉瓷器，都是江西燒的，至於繪製燒成為畫琺瑯彩瓷器，則大量是在北京紫禁城內造辦處及圓明園造辦處和怡王府，而且每次都有具體的記載。雍正年間，有江西年希堯燒來瓷胎的一筆總賬：

「雍正七年二月十九日，怡親王交有釉水瓷器四百六十件，係年希堯燒造。郎中海望奉王諭：着收起。遵此。於本日將瓷器四百六十件交柏唐阿宋七格訖。於七年八月十四日，燒造得畫琺瑯瓷碗三對、畫琺瑯瓷碟二對、畫琺瑯瓷酒圓四對。九月初六日燒造得畫琺瑯瓷碗二對⋯⋯」

以下每年陸續燒畫琺瑯瓷器，至十三年十月止。

清代畫琺瑯器製造考

雍正七年以前，製作琺瑯彩瓷器除用宮中舊脫胎填白釉瓷器以外，還多次命江西燒造瓷器處希堯燒造填白瓷器備用。雍正七年這一批四百六十件是最多的一次。這個燒造程序一直延續到乾隆年。

「乾隆元年五月初二日太監毛團傳旨：着海望寄信與員外郎唐英另將燒造琺瑯之白瓷器燒造些來。欽此。」

琺瑯彩瓷器的胎在江西燒造，雍正年的成品都是在北京造辦處繪製燒造，乾隆年的成品也大量是在北京完成的，但也有例外：

「乾隆三年六月二十五日，太監高玉交瓷器一百七十四件。傳旨：交與燒造瓷器處唐英⋯⋯再五彩琺瑯五寸瓷碟一件，五彩琺瑯暗八仙瓷碗一件，收小些，亦燒造。欽此。」

很顯然，上述五彩琺瑯瓷碟、瓷碗是在江西完成琺瑯彩這一道工序的。當時唐英在江西管理燒造瓷器。

還在康熙給江寧織造曹家的諭旨中有康熙五十九年二月初二日朱諭：「近來你家差事甚多，如瓷器琺瑯之類，先還有旨意件數，到京之後，送至御前覽完，才燒琺瑯。今不知騙了多少瓷器，朕總不知⋯⋯」這道朱諭說明曹家經手辦理過燒造琺瑯。

曹寅在世時的差事是江寧織造兼兩淮鹽政，來往於江寧和揚州，揚州是銅胎畫琺瑯的

產地之一，曹寅曾經手造辦過銅胎畫琺瑯是很可能的事。但在瓷器檔案中從慣例來看都是直接命江西燒瓷器處辦理，而沒有必要由曹家經手造辦過瓷胎畫琺瑯器。康熙年還有一個宜興胎畫琺瑯的品種，是雍正、乾隆兩個時代所沒有的。故宮藏品中有：宜興胎畫琺瑯四季花蓋碗十件、菊花茶碗二件、蓋盅一件。提樑、海棠等式茶壺五件（現存臺灣省）。這些都是畫五彩花卉、堆料康熙御製款。康熙以後就沒有這個品種了。但在檔案中尚未發現這一品種的燒造記載。因而不敢肯定這一品種的琺瑯彩工序是在何處完成的（器胎是宜興製造的）。

以上是關於清代畫琺瑯史料的擇要彙集和初步的考證。

【附】

故宮藏瓷中，瓷胎畫琺瑯的原藏處——端凝殿左右屋內，共有四百件，另有乾隆款瓷胎洋彩六十一件和很多銅胎畫琺瑯器未列在四百件內。這些瓷胎琺瑯器每一件或兩三件盛一木匣，匣內糊囊，匣蓋上刻填色品名。這是瓷胎畫琺瑯惟一的數量最大、品種最多的集中點。據造辦處匣裱作日記檔載，這一批瓷胎畫琺瑯，自乾隆三年九月始，陸續配製楠木匣，珍藏在乾清宮。有一本《乾清宮琺

瑯、玻璃、宜興瓷胎陳設檔》，道光十五年七月十一日立，每頁有「內務府廣儲司」騎縫印，墨筆楷書全部品名件數。這本檔冊中，除最末一行無具體品名的各樣琺瑯器六十七件下貼有黃籤，寫着每年陸續賞給蒙古王公、達賴、班禪及各屬國國王，已經注銷外，其餘所開列的全部品名、件數都和現存實物完全相符，說明三百年來這批精品一直保存完整。

此處附上上述四百件藏品的目錄（銅胎的和乾隆款洋彩瓷器未列入）。這份目錄是照錄原盛匣蓋上刻的名稱。從這些名稱中可以看出，有不少和前面所彙集的檔案記載完全相符。例如目錄中雍正款第六十三項黑地白梅花四寸碟，就是雍正十年七月二十七日傳旨燒造的，第五十六項八十四項黃菊花白地碟、第九十一項黃菊花白地茶盅，是雍正十年八月初八日傳旨燒造，九月初八日做得的。現將這部分藏品目錄列出，供參考。

1 瓷胎畫琺瑯五彩西番花黃地大碗。康熙年製。（二件）

2 瓷胎畫琺瑯五彩西番花紅地茶碗。康熙御製。（二件）

3 瓷胎畫琺瑯西番花紅地盒。康熙御製。（一件）

4 瓷胎畫琺瑯菱盤。康熙御製款。（一件）

5 瓷胎畫琺瑯四季花藍地磬口碗。康熙御製，堆料款。有蓋。（一件）

6 瓷胎畫琺瑯宮碗。康熙御製。（一件）

7 瓷胎畫琺瑯菊花白地小瓶。無款，有蓋。（一件）

8 瓷胎畫琺瑯黃菊花白地茶碗。康熙御製。有蓋。（四件）

9 瓷胎畫琺瑯西番蓮黃地盅。康熙御製。有蓋。（一件）

10 瓷胎畫琺瑯花卉碗。康熙御製。有蓋。（一件）

11 宜興胎畫琺瑯五彩四季花蓋碗。康熙年製。（二件）

12 宜興胎畫琺瑯蓋碗。康熙御製。（一件）

13 宜興胎畫琺瑯菊花茶碗。康熙御製。（二件）

14 宜興胎畫琺瑯萬壽長春海棠式壺。康熙御製。有座、盒。（一件）

15 宜興胎畫琺瑯五彩四季花蓋碗。康熙年製。（一件）

16 宜興胎畫琺瑯壺。康熙年製。（一件）

17 宜興胎畫琺瑯五彩四季花蓋碗。康熙年製。（二件）

18 宜興胎畫琺瑯五彩四季花壺。康熙御製。（一件）

19 宜興胎畫琺瑯花卉茶壺。康熙御製。（一件）

20 宜興胎畫琺瑯蓋盅。康熙御製。（一件）

21 宜興胎畫琺瑯五彩四季花蓋碗。康熙年製。（二件）

22 宜興胎畫琺瑯提樑壺。康熙御製。（一件）

23 宜興胎畫琺瑯五彩四季花蓋碗。康熙御製。（二件）

24 玻璃胎畫琺瑯牡丹藍地膽瓶。康熙年製。（一件）

1 瓷胎畫琺瑯眉壽長春白地宮碗。雍正年製。（二件）

2 瓷胎畫琺瑯五倫圖白地大碗。雍正年製。（二件）

3 瓷胎畫琺瑯芝仙祝壽白地宮碗。雍正年製。（二件）

4 瓷胎畫琺瑯節節雙喜白地宮碗。雍正年製。（二件）

5 瓷胎畫琺瑯白梅花紅地宮碗。雍正年製。（二件）

6 瓷胎畫琺瑯綠竹長春白地宮碗。雍正年製。（二件）

7 瓷胎畫琺瑯眉壽白地宮碗。雍正年製。（二件）

8 瓷胎畫琺瑯石榴花白地宮碗。雍正年製。（二件）

9 瓷胎畫琺瑯茶梅花白地宮碗。雍正年製。（二件）

10 瓷胎畫琺瑯錦堂春富貴白地宮碗。雍正年製。（二件）

11 瓷胎畫琺瑯青綠山水白地宮碗。雍正年製。（二件）

12 瓷胎畫琺瑯虎丘山水景白地大碗。雍正年製。（二件）

13 瓷胎畫琺瑯時時報喜白地宮碗。雍正年製。（二件）

14 瓷胎畫琺瑯墨牡丹白地宮碗。雍正年製。（二件）

15 瓷胎畫琺瑯玉堂祝壽白地宮碗。雍正年製。（二件）

16 瓷胎畫琺瑯五色菊花白地宮碗。雍正年製。（二件）

17 瓷胎畫琺瑯青山水白地宮碗。雍正年製。（二件）

34 瓷胎畫琺瑯節節雙喜白地茶壺。雍正年製。（二件）

33 瓷胎畫琺瑯綠竹猗猗白地盅。雍正年製。（二件）

32 瓷胎畫琺瑯五彩西番花黃地大碗。雍正年製。（一件）

31 瓷胎畫琺瑯五彩西番花黃地大碗。雍正年製。（二件）

30 瓷胎畫琺瑯杏林春燕白地大碗。雍正年製。（二件）

29 瓷胎畫琺瑯五彩眉壽白地大碗。雍正年製。（二件）

28 瓷胎畫琺瑯久安長治白地大碗。雍正年製。（二件）

27 瓷胎畫琺瑯墨山水白地大碗。雍正年製。（二件）

26 瓷胎畫琺瑯五色牡丹白地大宮碗。雍正年製。（二件）

25 瓷胎畫琺瑯墨山水白地宮碗。雍正年製。（二件）

24 瓷胎畫琺瑯五色牡丹白地大碗。雍正年製。（二件）

23 瓷胎畫琺瑯祝壽白地宮碗。雍正年製。（二件）

22 瓷胎畫琺瑯諸子百家白地大碗。雍正年製。（二件）

21 瓷胎畫琺瑯壽山福海白地宮碗。雍正年製。（二件）

20 瓷胎畫琺瑯榴開百子白地宮碗。雍正年製。（二件）

19 瓷胎畫琺瑯花卉綠地宮碗。雍正年製。（二件）

18 瓷胎畫琺瑯九蓮獻瑞白地宮碗。雍正年製。（二件）

52 瓷胎畫琺瑯西番花六寸盤。雍正年製。（一件）

53 瓷胎畫琺瑯黃地梅竹六寸盤。大清雍正年製。（二件）

54 瓷胎畫琺瑯黃地山水六寸盤。大清雍正年製。（二件）

55 瓷胎畫琺瑯西番花紅地茶碗。雍正御製。（一件）

56 瓷胎畫琺瑯黃菊花白地三寸碟。雍正年製。（二件）

57 瓷胎畫琺瑯長春花黃地四寸碟。雍正年製。（二件）

58 瓷胎畫琺瑯五彩西番花盅。雍正御製。（二件）

59 瓷胎畫琺瑯碧桃花白地六寸盤。雍正御製。款內係玉堂富貴花樣。（二件）

60 瓷胎畫琺瑯榮華富貴白地四寸碟。雍正年製。（二件）

61 瓷胎畫琺瑯白梅花紅地四寸碟。雍正年製。（二件）

62 瓷胎畫琺瑯綠竹長春白地四寸碟。雍正年製。（二件）

63 瓷胎畫琺瑯黑地白梅花四寸碟。雍正年製。（二件）

64 瓷胎畫琺瑯青地白梅花三寸碟。雍正年製。（二件）

65 瓷胎畫琺瑯黃菊花紅地三寸碟。雍正年製。（二件）

66 瓷胎畫琺瑯黃地花卉六寸盤。大清雍正年製。（二件）

67 瓷胎畫琺瑯白梅花紅地盅。雍正年製。（二件）

68 瓷胎畫琺瑯山水六寸盤。大清雍正年製。（二件）

86 瓷胎畫琺瑯花卉酒盅。雍正年製。（一件）

87 瓷胎畫琺瑯玉堂富貴白地四寸碟。雍正年製。（二件）

88 瓷胎畫琺瑯松竹梅六寸盤。雍正年製。（一件）

89 瓷胎畫琺瑯芝蘭祝壽白地六寸盤。雍正年製。（二件）

90 瓷胎畫琺瑯虞美人花白地三寸碟。雍正年製。（二件）

91 瓷胎畫琺瑯黃菊花白地茶盅。雍正年製。（二件）

92 瓷胎畫琺瑯綠竹長春白地茶碗。雍正年製。（二件）

93 瓷胎畫琺瑯石榴花白地盅。雍正年製。（二件）

94 瓷胎畫琺瑯玉堂富貴白地茶盅。雍正年製。（二件）

95 原瓷胎畫琺瑯萱花白地盅。雍正年製。（按原瓷胎指的是舊脫胎填白釉掛彩的）（二件）

96 現瓷胎畫琺瑯萱花剪秋蘿綠地盅。雍正年製。（按現瓷胎指的是新燒造的脫胎填白掛彩的）

以上三件原共盛一匣
（一件）

97 瓷胎畫琺瑯墨竹白地茶盅。雍正年製。（一件）

98 瓷胎畫琺瑯黃地芝仙祝壽茶盅。雍正年製。（一件）

99 瓷胎畫琺瑯蜀葵花白地茶碗。雍正年製。（二件）

100 瓷胎畫琺瑯墨梅花白地茶盅。雍正年製。（二件）

10 瓷胎畫琺瑯西洋人物雙耳梅瓶。乾隆年製。（二件）

9 瓷胎畫琺瑯錦上添花茶碗。乾隆年製。（二件）

8 瓷胎畫琺瑯花卉茶盅。乾隆年製。（一件）

7 瓷胎畫琺瑯錦上添花大碗。乾隆年製。（二件）

6 瓷胎畫琺瑯山水人物茶盅。乾隆年製。（二件）

5 瓷胎畫琺瑯白地紫雲龍大碗。乾隆年製。（二件）

4 瓷胎畫琺瑯四季花紅地宮碗。乾隆年製。（二件）

3 瓷胎畫琺瑯山水樓閣白地宮碗。乾隆年製。（二件）

2 瓷胎畫琺瑯花卉茶碗。乾隆年製。（一件）

1 瓷胎畫琺瑯山水人物大碗。乾隆年製。（二件）

106 瓷胎洋彩紅地團花山水膳碗。雍正年製。（二件）

105 瓷胎畫琺瑯黃菊花白地盅。雍正年製。（二件）

104 瓷胎畫琺瑯眉壽白地茶盅。雍正年製。（二件）

103 瓷胎畫琺瑯綠竹紅梅綠地盅。雍正年製。（二件）

102 瓷胎畫琺瑯青山水白地六寸盤。雍正年製。（二件）

101 瓷胎畫琺瑯五彩西番花紅地盅。雍正年製。（二件）

11 瓷胎畫琺瑯黃地白裏菊花四寸碟。乾隆年製。（二件）

12 瓷胎畫琺瑯蘆雁白地酒盅。乾隆年製。（二件）

13 瓷胎畫琺瑯紅白番花盅。乾隆年製。（二件）

14 瓷胎畫琺瑯綠竹藍地三寸碟。乾隆年製。（二件）

15 瓷胎畫琺瑯富貴長春白地茶碗。乾隆年製。（二件）

16 瓷胎畫琺瑯白番花紅地茶碗。乾隆年製。（二件）

17 瓷胎畫琺瑯紅山水綠地四寸碟。乾隆年製。（二件）

18 瓷胎畫琺瑯番花壽字茶盅。乾隆年製。（二件）

19 瓷胎畫琺瑯人物方瓶（內含金水杓一件）。乾隆年製。（一件）

20 瓷胎畫琺瑯葫蘆馬掛瓶。乾隆年製。（二件）

21 瓷胎畫琺瑯三友紅地三寸碟。乾隆年製。（二件）

22 瓷胎畫琺瑯三友白地茶碗。乾隆年製。（二件）

23 瓷胎畫琺瑯山水人物白地茶碗。乾隆年製。（二件）

24 瓷胎畫琺瑯如意交泰瓶。乾隆年製。（二件）

25 瓷胎畫琺瑯人物茶壺。乾隆年製。（二件）

26 瓷胎畫琺瑯白地山水瓶。乾隆年製。（二件）

27 瓷胎畫琺瑯人物梅瓶。乾隆年製。（二件）

28 瓷胎畫琺瑯紅地白梅花膽瓶。乾隆年製。（二件）

29 瓷胎畫琺瑯白地梅花膽瓶。乾隆年製。（二件）

30 瓷胎畫琺瑯白番團花紅地茶盅。乾隆年製。（二件）

31 瓷胎畫琺瑯人物觀音瓶。乾隆年製。（二件）

32 瓷胎畫琺瑯白地人物瓶。乾隆年製。（二件）

33 瓷胎畫琺瑯綠竹紅梅綠地六寸盤。乾隆年製。（二件）

34 瓷胎畫琺瑯人物雙管瓶。乾隆年製。（二件）

35 瓷胎畫琺瑯壽山福海磬口碗。乾隆年製。（二件）

36 瓷胎畫琺瑯芝蘭祝壽黃地茶碗。乾隆年製。（二件）

37 瓷胎畫琺瑯錦上添花黃地四寸碟。乾隆年製。（四件）

38 瓷胎畫琺瑯山水樓閣蒜頭瓶。乾隆年製。（二件）

39 瓷胎畫琺瑯人物雙管瓶。乾隆年製。（二件）

40 瓷胎畫琺瑯四季花卉觀音瓶。乾隆年製。（二件）

41 瓷胎畫琺瑯堯民土釀茶碗。乾隆年製，太平盛世款。（二件）

42 瓷胎畫琺瑯紅地白花茶盅。乾隆年製。（二件）

43 瓷胎畫琺瑯紫地花卉四寸碟。乾隆年製。（二件）

44 瓷胎畫琺瑯合歡蓋罐。乾隆年製。（一件）

45 瓷胎畫琺瑯禽鳥梅花瓶。乾隆年製。（二件）

46 瓷胎畫琺瑯仙山樓閣膽瓶。乾隆年製。（二件）

47 瓷胎畫琺瑯海棠式葵花白地梅瓶。乾隆年製。（二件）

48 瓷胎畫琺瑯白地蘭花瓶。乾隆年製。（二件）

49 瓷胎畫琺瑯蝴蝶紅地四寸碟。乾隆年製。（二件）

50 瓷胎畫琺瑯花鳥三寸碟。乾隆年製。（二件）

51 瓷胎畫琺瑯雙帶耳瓶。乾隆年製。（一件）

52 瓷胎畫琺瑯錦上添花黃地茶盅。乾隆年製。（二件）

53 瓷胎畫琺瑯紅葉八哥白地茶盅。乾隆年製。（二件）

54 瓷胎畫琺瑯三秋花白地三喜瓶。乾隆年製。（二件）

55 瓷胎畫琺瑯白番花藍地茶盅。乾隆年製。（二件）

56 瓷胎畫琺瑯江山萬代紅地茶盅。乾隆年製。（二件）

57 瓷胎畫琺瑯白地桃柳蒜頭瓶。乾隆年製。（二件）

58 瓷胎畫琺瑯人物四寸碟。乾隆年製。（二件）

59 瓷胎畫琺瑯錦上添花黃地茶碗。乾隆年製（無圈料款）。（二件）

60 瓷胎畫琺瑯葵花白地酒盅。乾隆年製。（二件）

61 瓷胎畫琺瑯錦上添花綠地酒盅。乾隆年製。（二件）

62 瓷胎畫琺瑯綠竹詩意白地酒盅。乾隆年製（無圈款）。（二件）

63 瓷胎畫琺瑯錦上添花白地酒盅。乾隆年製。（二件）

64 瓷胎畫琺瑯紅地白花雙耳瓶。乾隆年製（無圈款）。（一件）

65 瓷胎畫琺瑯紅龍白地酒盅。大清乾隆年製（雙方圈）。（二件）

66 瓷胎畫琺瑯祝壽長春白地酒盅。大清乾隆年製（無圈款）。（二件）

67 瓷胎畫琺瑯錦上添花藍地茶碗。乾隆年製。（二件）

68 瓷胎畫琺瑯五色番花黑地茶盅。乾隆年製。（二件）

69 瓷胎畫琺瑯錦上添花藍地茶盅。乾隆年製。（二件）

70 瓷胎畫琺瑯洋紅酒盅。乾隆年製。（二件）

71 瓷胎畫琺瑯三陽開泰長方盒。乾隆年製。（一件）

72 瓷胎畫琺瑯白地蘭花雙耳瓶。乾隆年製。（一件）

73 瓷胎畫琺瑯長春花藍地四寸碟。乾隆年製。（二件）

74 瓷胎畫琺瑯紅地白裏山水六寸盤。乾隆年製。（二件）

75 瓷胎畫琺瑯錦上添花白地酒盅。乾隆年製。（二件）

76 瓷胎畫琺瑯三果盅。乾隆年製。（二件）

77 瓷胎畫琺瑯牡丹花黃地葫蘆瓶。乾隆年製。（二件）

78 瓷胎畫琺瑯白地青花如意盅。乾隆年製。（十件）

79 瓷胎畫琺瑯錦上添花藍地四寸碟。乾隆年製。（二件）

80 瓷胎畫琺瑯人物四寸碟。乾隆年製。（二件）

81 瓷胎畫琺瑯四季花綠地四寸碟。乾隆年製。（二件）

82 瓷胎畫琺瑯四季花白地酒盅。乾隆年製。（二件）

83 瓷胎畫琺瑯白地紅花如意盅。乾隆年製。（十件）

84 瓷胎畫琺瑯人物雙耳瓶。乾隆年製。（二件）

85 瓷胎畫琺瑯花鳥靶盅。乾隆年製。（二件）

86 玻璃胎畫琺瑯八楞瓶。乾隆年製。（一件）

87 玻璃胎畫琺瑯葫蘆花插。乾隆年製。（一件）

88 玻璃胎畫琺瑯花卉三喜梅瓶。乾隆年製。（一件）

牙角器概述 ❶

近年地下考古發掘的成果表明，遠在新石器時代，原始先民已經使用獸骨、獸牙、獸角等製成器物，與石器、木器、陶器同時並用。這種採自動物材料製成的骨、牙、角器，雖發現不多，製作也粗獷，但已屬於原始的工藝美術品了。同時也足以反映原始先民的審美力。比如，本卷所搜集的骨雕人頭像、骨雕鷹頭即是。骨製器物在人們的生活中一直使用到近代，最常見的如簪、箸、梳、飾片、扣子、手杖、傘柄等，不是至今還未消失嗎？這是因為，骨、牙、角均為動物軀體最堅實部分，以其製成的器具，自然美觀耐用，而又易於加工成器，裝飾性強，故普遍應用於日常生活之中。至於牙製器，由多種獸牙的使用，逐步地選中了象牙材料，從而成為牙雕器的重點，如本卷所載浙江河姆渡出土的象牙雕刻。因為象牙在各種獸牙中，質厚色美，光

❶ 此文為《中國美術全集》工藝美術編序言。

潔如玉，為人們所喜愛。所以到了奴隸社會的商代，能夠製造出和同時代最精美的青銅器相媲美的象牙製品。如本卷所搜集的安陽殷墟出土商武丁時代的象牙雕夔杯，造型穩重，雕刻精細，裝飾純樸，實為罕見。

我國古代，黃河流域和長江流域，都有象繁衍。《殷墟書契前編》所載甲骨文中有「獲象」「獲……象二」「獲毘五象一雉六」「象七」。《帝王世紀》：「禹葬會稽，有群象耕田。」此均可為證。隨着歲月的流逝，由於自然環境和氣候條件的變化，這些地區的象群也就慢慢地滅絕，於是象牙也成為奢侈品了。

其他角製材料，如鹿、羊、牛角等，在新石器時代的遺址中屢有發現，惟犀牛之角至今尚未有出土之報道。犀角與象牙相比，更為稀有。《韓詩外傳》：「太公使南宮适至義渠，得駭雞犀以獻紂。」《漢書》有尉佗獻文帝犀角十的記載，這些均可說明，犀角在古代已是異常珍貴，更不用說犀角製成的藝術品了。因此，古代遺址的發掘中，至今尚未有犀角器出土；象牙器的發掘，也至唐宋而中斷；自宋以來的犀、象製品，還有待於今後的地下發掘。

犀角象牙並稱，由來已久。而對犀角材料的鑒別，早在明代就有精闢的認識。如明人曹明仲所著《格古要論》卷六記載甚詳，茲錄引如下：「犀角出南蕃、西蕃，雲南亦有。成株肥大花兒者好，及正透者價高。成株瘦小分兩（量）輕花兒者不好，但

可入藥用。其紋如魚子相似謂之粟紋。粟紋中有眼，謂之粟眼。此謂之山犀。凡器皿

要滋潤，粟紋綻花兒者好。其色黑如粟，上下相透，雲頭雨腳分明者為佳。

有通天花紋犀備百物之形者，最貴。有重透紋者，黑中有黃花，黃中又有黑花，或黃

中有黃、黑中又有黑。有正透紋者，黑中有黃花，古云通犀。此二等亦貴。有側透

者，黃中有黑花，此等次之。有花如椒豆斑者，色深者，又次之。有

黑犀無花而純黑者，但可車象棋，不甚直（值）錢。凡犀帶有角地上貼好

犀作面而夾成一片者，可驗底面花兒大小遠近，更於側畔尋合縫處可見真偽。又有原

透花不齊整，用藥染黑者，則無雲頭雨腳，黃黑連處純黑而不明。但有粟紋不圓者，

必是原透花不居中，用湯煮軟，攢打端正，不是生犀，宜一一驗之。凡器皿須要雕琢

工夫及樣範好，宜頻頻看之，不可見日，恐燥而不潤故也。毛犀，其色與花斑皆類山

犀而無粟紋。其紋理似竹，謂之簽犀。此非犀也，不為奇也，故曰毛犀。骨篤犀，出

西蕃，其色如淡碧玉，稍有黃，其紋理似角，扣之聲清如玉。磨刮嗅之有香，燒之不

臭，能消腫毒及能辨毒藥，又謂之碧犀，此等最貴。象牙，出南蕃、西蕃及廣西、交

阯、雲南皆有。南蕃者長大，廣西、安南者短小。新鋸開粉紅色者最佳。雲南麓剔出

作梳子，直者好，橫者易斷。」

　在明代，象牙、犀角雕刻藝術，已出現新的風尚，即是和竹、木、金、石等雕刻

小型器物，當作几案上與文房四寶一起陳設的清供、珍玩。這類雕刻藝術品和其他某些工藝美術品一樣，當時有官方的手工藝製作，有民間作坊，也有個人手工藝者以及文人中的工藝愛好者。他們之間互相影響是顯而易見的。有的文人雅士，把犀、牙、竹、木雕刻作為一種愛好，因而常常出現立意清新的作品，在社會上產生了很大的影響。我們從本卷搜集的明代竹木牙角雕刻品中，可以窺見這種風尚。

在明清兩代，象牙、犀角雕刻和竹、木、金、石藝術並沒有嚴格的分工。明代鮑天成，是以治犀著稱的專家，而濮仲謙就是多方面的高手。《太平府志》載：「濮澄，字仲謙，有巧思，以鏤刻名世。一切犀、玉、髹、竹器皿，經其手即古雅可愛。」清人尚均，以製印紐得名，《舊學庵筆記》載：「予見其以象牙雕成竹箱一事，尤為奇絕……」明末清初人尤通，據《酌泉錄》載：「善雕刻犀象玉石玩器精巧為三吳冠。」

這都是雕犀、象、竹、木、金、石不分的例證。

本卷所選明人作品，如象牙雕觀音送子像、象牙雕荔枝螭紋方盒，皆似民間牙匠所作。象牙雕雙龍筆架，則似官方工匠所製，專供皇家所用。又如，象牙雕松蔭策杖圖筆筒、犀角雕雲龍杯、犀角雕仙人乘槎，都在不同程度上和明代竹人作品的題材、技法相同。

清代的犀角雕刻，如本卷所選的犀角雕仙人乘槎、犀角雕松蔭高士杯、犀角雕

布袋和尚像（圖二十七），也都有很濃厚的竹木根高浮雕和圓雕的風格。犀角雕爵和犀角雕四足鼎，是乾隆時代的風尚。當時，進貢的玉器多有繁縟的傾向，故乾隆曾諭鹽政、關差、織造，認為蘇揚玉器故作玲瓏剔透，既俗氣又無用（見《國朝宮史續編》經費門）。乾隆在《御製詩集》中還有這類的詩，如：「詠和闐玉伯和匜：玉有春秋貢，春差秋率精。量材斥俗製，取式得西清。匜肖伯和作，銅殊大冶成。遐思姬氏器，實異只同名。」又如：「詠和闐玉商祖丁尊：玉工俗知無用，琢此商尊效祖丁。好惡可知如響應，惕然絜矩慎儀刑。」原注：「近時玉工裁花鏤葉亟繁縟，而益粗鄙，每命磨去。茲仿商尊，乃知巧俗之不售而歸於樸雅，益審好惡宜慎也。」這種仿古風氣，對其他工藝材料也產生很大影響，如竹器、匏器等出現過大量的仿古銅器，甚至木器家具在造型和雕飾上也受到這種影響，角器也不例外。犀角本質古香古色，渾厚蒼深，仿古銅器的造型和花紋，自有其得天獨厚之處。所以，犀角雕刻在乾隆時代出現的仿古銅器的器皿蔚為一時的風尚。

清代的象牙雕刻製品，以傳世的作品對照清代的檔案史料❶來看，有江南和廣

❶ 本文凡稱「檔案」或「養心殿造辦處檔案」或「清代內務府檔案」，都指的是《清內務府檔：養心殿造辦處各作成做活計清檔》，係故宮舊存，今歸第一歷史檔案館。

東兩大流派。養心殿造辦處的檔案記載：「雍正五年十一月，雕竹匠封岐，告假四個月，為省親完婚事，係蘇州織造高斌養贍……月，為省親完婚事，係蘇州織造孫文成養贍……看其手藝還好，欲將封岐月份錢糧暫給封鎬食用，俟封岐回來再着封鎬代伊當差……」

「雍正九年五月十九日，據圓明園十八日來帖內稱：內務府總管海望奉上諭……再有做牙活南匠施天章、顧繼臣、葉鼎新等人，俱在圓明園長住應差，做活甚勤等語奏聞。於本日內務府總管海望定得匠役花名銀兩數目，計開……牙匠施天章、屠魁勝、葉鼎新、顧繼臣等，每人每月十兩，牙匠封岐一名六兩，牙匠陸曙明一名五兩。」「乾隆三年三月初七日，太監毛團交象牙臂閣一件。傳旨：着葉鼎新刻。」檔案中記載的封岐、封鎬、施天章都是當時嘉定派的刻竹名家。據《竹人錄》記載：「封錫爵，字晉侯，世居城南。封氏自綱庵先生工詩善書，名載邑史。厥後代有聞人，至晉侯而始以刻竹傳。與弟義侯、漢侯，號稱鼎足。兩弟留京供奉，晉侯家居杜門……義侯名錫祿，晚號廉痴。性落拓不羈，天資敏妙，奇巧絕倫。康熙癸未（四十二年）聞於朝，與弟錫璋，字漢侯，同侍直養心殿。」「封始岐，字彝舟，好讀書，旁及鏤刻人物，藉技能以資衣食，所製亦穠纖合度……」「封始鎬，字時周，性恬澹，家貧無以自給，所製亦穠纖合度……」「施天章，字煥文，工繪事，以刻竹名，巧若神工。雍正間，織造使者以所工妙。」

牙角器概述

刻進，命供奉如意館，所造益精，一時無兩。煥文為義侯弟子，長於竹根人物。封氏家法專以奇峭生新為主，煥文一出而古色古香，渾厚蒼深，駸駸乎三代鼎彝矣。」封氏一家兩代人，都曾在養心殿造辦處當差。

明清兩代的雕刻家，本來對犀、象、竹、木雕刻都很精通，而竹木取材俯拾即是，又易於雕琢，故平時逸興所寄於竹木為多。當時，封始岐當差之名為封岐，封始鎬為封鎬。這些能書善畫兼工雕刻的名家，在養心殿造辦處「牙作」當差，自然能夠製作出下述一類的作品來，如象牙雕山水人物方筆筒、象牙雕羅漢渡海圖臂閣、象牙雕松鼠葡萄筆洗、象牙雕竹石圓盒等。這與他們在江南時所作竹木逸品同樣奇峭清新，氣韻生動。這是江南嘉定派象牙製品的一個特點。上述檔案提到的牙匠，除封氏弟兄和施天章以外，還有做牙活的南匠顧繼臣、葉鼎新、陸曙明和乾隆時期的李裔廣、張丙文等人。他們都是江南派的象牙雕刻名家。

廣東派的牙雕匠人，據養心殿造辦處的檔案記載：「雍正七年……怡親王府總管太監張瑞交來祖秉圭處送來匠人摺一件……牙匠陳祖章……奉怡親王諭，交造辦處行走試看。」檔案又載：「……祖秉圭進來的牙匠陳祖章等五名牙匠，當然都是廣東的高手名匠。陳祖章自雍正七年開始在造辦處當差，到乾隆時，已是牙雕月曼清遊冊（圖二十八）領銜署款的名粵海關監督，他所進的陳祖章等五名牙匠，當然都是廣東的高手名匠。陳祖章自雍正七年開始在造辦處當差，到乾隆時，已是牙雕月曼清遊冊（圖二十八）領銜署款的名家了。月曼清遊冊雖出自廣東派之手，但沒有突出表現廣東派的風格，而是同象牙雕

故宮藏美

144

三羊開泰屏一樣，受到「周注百寶嵌」的影響，在當時經過造辦處當差的廣東、江南兩大派名家的合作，這種象牙雕刻已發展成為一種新的藝術品種。據清代檔案，廣東牙匠在造辦處當差的還有雍正九年進的屠魁勝，乾隆時期進的楊維占、陳觀泉、司徒勝、董兆、李爵祿、楊有慶、楊秀等人。本卷所搜集的象牙雕漁圖筆筒，其作者黃振效雖是廣東人，但他的作品因師承封氏，卻完全是江南嘉定派竹刻的風格。

廣東的象牙雕刻以纖細精美為特徵。據造辦處的檔案記載，「雍正七年，兩廣總督鄂彌達，進象牙燈」。雍正十年，有旨，「着傳與廣東，今後象牙席不必再進」。象牙燈的構件除框、柱、頂、檠、底托之外，其照明部分是把極薄的象牙片精雕細刻成細網眼，燈上並有茜色象牙圖案裝飾。象牙席，是先用特製工具做出象牙絲，然後編織而成。從這兩件典型的廣東象牙器來看，可以知道本集所搜集的，如象牙鏤雕大吉葫蘆式花薰、象牙鏤雕香筒、象牙鏤雕萬年青香囊、象牙鏤雕花卉圓盒、象牙鏤雕六方盒等，以及象牙絲編織紈扇一類的茜色牙絲編織的器物，都應屬於廣東派的作品。本卷選入的最後一件象牙原材料雕刻的作品，通體雕成萬壽菊，運刀不藏鋒，不加磨工，為清代中晚期廣東地區象牙製品的代表作。

廣東的象牙製品，以雕刻鏤空活動的象牙球著稱。本卷選入的象牙雕迴紋葫蘆式花薰、象牙雕提樑卣等，鏤空而又能活動，顯然與廣東派的活動牙球作法相同，但造

型、立意、雕刻技法等皆臻上乘，其風格華麗而不俗，奇巧而貌古，與廣東原有的象牙鏤雕如活動球、寶塔、龍船等已不可同日而語。

清代的象牙雕刻名匠，除江南、廣東兩派以外，據清代檔案史料記載，還有北京的牙匠。如「雍正四年五月，郎中海望將造辦處當差柏唐阿匠藝人，因抱養過繼革退為民，共二十四人⋯⋯內有牙匠李懋得手藝還好，擬留下⋯⋯」按清代制度，旗人不得抱養過繼民人為子。上述二十四人就是因觸犯了這一制度而被革退。而牙匠李懋得是內務府包衣旗人，但由於手藝高超，才幸免。江南和廣東兩派匠人，沒有編入旗籍的問題，所以肯定李懋得是北京牙匠。北京牙匠，在傳世的象牙雕刻藝術作品上，沒有顯示出和江南、廣東派有何不同的特點。

清代的犀角、象牙雕刻，和其他的工藝美術作品的發展一樣，在雍正、乾隆時期（一七二三—一七九五）發展到了高峰。本卷所搜集的作品，主要是自明嘉靖一五二三年以後至乾隆時一七九五年將近三百年的犀角、象牙製品，正是這一時期，反映了明清兩代的雕刻藝術的新風尚。可以說，這時期是包括犀角、象牙雕刻藝術在內的工藝美術的黃金時代。

雕漆，是漆工藝中的一個品種，它是調色後的籠罩漆一層層地塗在器胎上，積累到相當厚度，然後用刀雕出花紋。《髹飾錄》載：「剔紅即雕漆也。」髹層之厚薄，朱色之明暗，雕鏤之精粗，亦甚有巧拙。唐制多印板刻平錦朱色，雕法古拙可賞，復有陷地黃錦者。宋元之制，藏鋒清楚，隱起圓滑，纖細精微……」明人所著《遵生八箋》《金玉瑣碎》《燕閒清賞》諸書，都提到過宋代雕漆。《燕閒清賞》載：「宋人雕紅漆器，如宮中用盒，多以金銀為胎，以朱漆厚堆至數十層，始刻人物、樓臺、花草等像。刀法之工，鏤雕之巧，儼如圖畫。有錫胎，有蠟地者，如紅花綠葉、黃心黑石之類，奪目可觀，傳世甚少。又以朱為地刻錦，以黑為面刻花，錦地壓花，紅黑可愛。然多盒製，而盤匣次之。盒有蒸餅式、河西式、蔗段式、三撞式、兩撞式、梅花式、鵝子式，大則盈尺，小則寸許，兩面具花。盤有圓者、方者、腰樣者，有四方八角者，有絛環者，有四角牡丹瓣者。匣有長方、四方、二撞、三撞四式。」《妮古錄》載：「余於項玄度家見……（列舉諸瓷銅器名）……宋剔紅桂花香盒……皆奇物也，是日為乙

未八月二十五日。」從上列文獻可以知道，明朝雖然有人親眼見過宋雕漆，但已經是「傳世甚少」。

一九六三年，故宮博物院收購到一件剔紅桂花香盒，從漆質看與元雕漆很相近，而盒面一枝桂花的構圖，卻不像傳世元雕漆的風格，錦地紋的組織也不同於元明諸雕漆器，並且盒底有「墨林秘玩」收藏印。幾個跡象匯集在一件器物上，據此推斷這一件漆盒有可能就是《妮古錄》著錄的宋剔紅桂花香盒❶。

元朝，在宋代的基礎上，加以海外貿易發展和貴族富商高度享受的需要等因素，

❶ 按此件桂花香盒，如果是《妮古錄》著錄的一件，當是晚輩繼承長輩的物品，但也可能是項氏所藏的另一件。此件香盒即使沒有「墨林秘玩」收藏印，也同樣是一件珍品，把它置於大量元明雕漆器中，的確給人以與眾不同之感。

根據《妮古錄》，認為是宋雕漆，雖然尚不敢肯定，但此件桂花香盒與《骨董瑣記》中著錄的宋雕漆盒確是有本質的不同。過去論漆器的文章，多有引證《骨董瑣記》卷三的一條：「袁珏生侍講藏宋雕漆小盒，徑不及寸……底刻『政和年製』四字隸書……蓋裏刻『宮寶』一印，似後來加款……」引用此條的都未見過實物。我曾仔細看過此盒，發現「政和年製」款也是偽造的，而且是和「宮寶」四字隸書款，是民國以來古玩商所偽造的。因為民國初年曾有些宮中所藏的均窯洗刻乾隆御製詩和雕漆刻乾隆年製款的器物流入古玩市場，這類器物的款識有的是底足刻隸書是乾隆時的款識之一種。我認為「政和年製」款，正是這個時代古玩商所刻的假款。《骨董瑣記》一書流傳很廣，所謂「政和年製」的雕漆盒其影響範圍也頗不小：所以在提出「墨林秘玩」桂花香盒隸書。後來就有人在器物上仿刻。袁珏生所藏雕漆盒的「政和年製」款，時，必須澄清舊說，以免混淆視聽。

更促進了工商業的發展和手工技術的進步。彭君寶、楊茂、張成都是當時最著名的雕漆作者。從傳世的和元代墓葬中發掘出的雕漆器看，元代雕漆器物的造型、製造技術水平很高，這直接影響到明初的雕漆作者。

明朝雕漆，在產生上有兩個地區的系統，一為浙江嘉興，即元朝著名雕漆作者張成、楊茂的故鄉，一直到明嘉靖時《髹飾錄》的作者黃成和明末的楊清仲都是這一系統，永宣時代營繕所副張德剛、包亮，也是這一派的作者。他們的作品表現了豐潤渾厚的風格、多樣的題材，比元雕漆漆又進了一步。現存傳世的明永樂、宣德雕漆器，都是這一系統的作品。

另一地區系統是雲南，據《萬曆野獲編》卷二十六載：「元時下大理，選其工匠最高者入禁中，至我國初（即明初）收為郡縣，滇工佈滿內府，今御用監供用庫諸役，皆其子孫也，其後漸消滅。嘉靖間又敕雲南揀選送京應用。」《燕閒清賞》中談雕漆的一段說：「雲南人以此為業，奈用刀不善藏鋒，又不磨熟棱角⋯⋯」從現存大量的明雕漆漆器可以看出，嘉靖以後的作品最顯著的變化是露出鋒棱的剔法，和永宣時期浙江系統的作品注重磨工、不露刀痕的風格大不相同。但這個時期的不藏鋒已不意味着缺點，而是朝着另一種風格發展，出現了許多新鮮作品，這與揀選雲南工匠來京是有關係的。從這兩個地區揀選的工匠又集中到江南和北京，另外福建也是雕漆器產

地之一。到了清朝，北京、江南、揚州的雕漆工藝又有很大的發展。

本文所要談的元明雕漆，有剔紅、剔黑、剔黃、剔彩、剔犀五種，包括盒、盤、碗、瓶、爐、罐、几、椅等物，是故宮博物院所藏元明兩代最精緻的雕漆器。下面按五個時期分段概說。

一　元朝雕漆

元朝雕漆作者的姓名，流傳至今的有張成、楊茂、彭君寶等人，傳世的器物只看到張、楊二人的作品。據《嘉興府志》載：「張成、楊茂，嘉興府西塘楊匯人，剔紅最得名。」又說他二人善於戧金、戧銀等技術。故宮博物院藏有張成所作的花卉山水盤、盒各一，楊茂所作的花卉山水渣斗和盤各一，共四件。其中一件是一九五四年收購來的，即張成造觀瀑圖盒（徑十二點二釐米、高四點五釐米），其餘都是宮中舊藏。

據《清秘藏》載：「元時張成、楊茂二家，技擅一時，第用朱不厚，間多傷裂。」楊茂造剔紅山茶花渣斗（圖二十九）（徑十二點八釐米、高九點五釐米），底和裏都有牛毛斷紋，從口緣傷殘處看，誠如《清秘藏》所說：「用朱不厚。」但張成造梔子花剔紅盤（徑十六點五釐米、高二點八釐米）則用朱異常厚，約百十道漆層。盤心雕盛

開的梔子花一朵，含苞待放的四朵。花葉佈滿全盤，不刻錦地，筋脈舒捲有力，渾厚圓潤，氣韻生動。所以《清秘藏》的說法並不能概括張、楊的作品。觀瀑圖雕漆盒上的畫面是樓閣、人物、樹石，下面用三種不同的錦地來表現天、地、水三種背景（明清時代在雕漆的天、地、水的錦地方面發展了很多花樣）。人物樹石勾勒有力，雖極精細亦不露刀痕，與花卉畫面的作品同樣圓潤。這四件作品都是在器底足邊有針劃「××造」三字款。張、楊二人的技藝是旗鼓相當的，他們的作品風格貫穿於明永樂宣德年間的雕漆器中。

二 明永樂年雕漆

明永樂年間，在北京皇城內金鰲玉蝀橋西迤北櫺星門果園廠設立製造漆器的作坊，大量製造剔紅填漆。清高士奇《金鰲退食筆記》載：「明永樂年製造漆器，以金、銀、木為胎，有剔紅、填漆二種。所製盤盒文具不一。剔紅盒有蔗段、蒸餅、河西、三撞、兩撞等式，蔗段人物為上，蒸餅花草為次。盤有圓、方、八角、縧環、四角、牡丹等式。匣有長、方、二撞、三撞四式。其法朱漆三十六次，鏤以細錦，底黑光漆針刻『大明永樂年製』，比元時張成、楊茂似為過之。」《嘉興府志》載：「張德剛，

嘉興西塘人，父成，善髹漆剔紅器。永樂中，日本、琉球購得之，以獻於朝。成祖聞而召之，時成已歿，德剛能繼父業，隨召至京。面試稱旨，即授營繕所副，賜宅，復其家。」官設製造機構，又吸收了最優秀的工匠，雕漆技藝自然會大大的提高。從故宮博物院所藏大量永樂雕漆器來看，的確是「比元時張成、楊茂似為過之」。所謂「朱漆三十六遍為足」，實際何止百道。式樣除上述幾種外，還有菱花、葵瓣、委角等式，盤、盒和盞、碗、捧盒等器。盒、盤以山水人物為題材的較元時更為普遍，內容章法更為豐富多彩。也有以古詩或故事為題材的。這個時代的作者姓名，有「張敏德造」針劃四字款，出現在一個賞菊盒上（徑二十釐米、高六點六釐米）。這個盒的漆質、刀法、畫面結構等都超過前代水平，是以山水人物為題材的雕漆器中的精品。

這個時期雕漆器上的花卉圖案有：牡丹、芍藥、菊花、茶花、芙蓉、繡球、蘭蕙、梅花、荔枝、芝草、蓮花、秋葵、石榴等；動物圖案有龍、鳳、孔雀、螭、仙鶴、綬帶鳥、蜻蜓等。

花卉的構圖，除了繼承元時以一朵大花為主的畫面以外，又出現許多新的設計。例如：大花四朵和含苞未放的四朵相向呼應，表現非常熨帖的佈局；有以幾樣不同花卉組合為纏枝花的；有梅花上面又壓蘭草的；有特厚的朱漆，雕花兩層，枝葉的空間又露出後面花葉的；有百花競開的；有花卉和龍、螭、鳥、獸等合組成富有圖案趣味

的畫面的。在雕法上有錦地花卉，還有在一個畫面上用不同刀法雕出幾個花果。

剔犀，是用兩種色漆（多為黑、紅二色），在器物上有規律地把每一色漆刷若干道，積累起來，然後用刀刻出雲鈎、迴紋等圖案，在刀口的剖面，出現不同色層。最好的剔犀堆漆肥厚，雕工峻深而圓潤，漆光蘊亮。

剔黑器與同時代的剔紅器作風不甚相似，堆漆較薄，花紋較繁密。

永樂雕漆器的款，多在底足左側（個別的在右側），針劃行楷書「大明永樂年製」六字款。筆道極細，個別有稍肥的，間或有填金的，還有少數刀刻款，字體亦挺秀。

年款之外，有刀刻「甜食房」三字款❶的。

可以設想，顏色美麗、造型渾厚的雕漆盤盛以甜食，會給人更增加美的感受。

三 宣德年雕漆

宣德年間，以花卉、山水、人物為題材的剔紅器，在永樂時的基礎上又有新的發展。除原有器皿形式外，又有壺、高足碗、荷葉式盤等。大的家具如剔紅几（面

❶ 明宦官劉若愚撰《酌中志》卷十六：「甜食房，掌房一員，協同內官數十員，經手造辦絲窩、虎眼等糖、栽松餅、鹹燥等樣一切甜食。於內官監討取餕金盒裝盛，進安御前，兼備進賜各官及欽賜閣臣等項。」甜食房屬於「御用監」的系統。

徑四十二點三釐米、足徑五十六釐米、高八十三釐米），面雕孔雀、牡丹圖，花葉佈滿周身；剔黃大椅（背高九十六釐米、面橫徑一百二十四釐米、面直徑九十四點五釐米、座高五十四點五釐米），通體雲龍紋，都是這個時代新的精品。花卉題材，比永樂時又有增添：諸如水仙、海棠、玉蘭、杏花、牽牛、梅花、竹、葡萄、玉簪、桂花，等等。動物題材，也增添了獅戲球、牧牛、蘆雁、錦雞、鵲、燕等等。

圖案的組織，有的吸收了宋瓷暗花牡丹的結體，有雲紋式的纏枝蓮葉；剔犀式的雲紋穿插在花卉的空隙中；梵文咒語和圖案組織在一個畫面上；還有一朵花的蕊突出高簇在花瓣之上等新花樣。

在刀法上，花葉花瓣的筋脈，除一部分仍以大刀雕刻外，有一部分器皿開始用勾刀勾刻。龍螭圖案則採取用刀劃出紋理和半軋半勾鱗甲等新做法。一件剔紅山水人物方盤（口徑二十三點六釐米、足徑十九點九釐米、高五釐米）畫面上雕有陽文「滇南王松」四字款，款式特殊。但這位作者的作品並非這個時代的主流。

剔彩器在宣德時有三色、四色、五色的做法。剔彩是在器胎上分層刷上不同顏色的漆，每層都有一個相當的厚度，需要某種顏色時，即用刀剔去上面的漆層，露出需要的色漆。剔彩林檎黃鸝大捧盒（圖三十）（口徑四十二點一釐米、足徑三十三點三釐米、高二十點四釐米）是宣德時剔彩的代表作。其色漆層次，自

下而上為紅、黃、綠、紅、黑、黃、綠、黑、黃、綠、紅等十三層色（每層若干道漆），畫面形象生動，色調絢麗，刀法明朗。細潤的磨退使不同顏色有畫筆烘染的趣味，色調鮮明活潑。此外剔黑、剔犀在這個時代也有較好的作品。

這一時期的器皿，不再有針劃的款識，而是刀刻楷書填金，字體較大，與宣德青花瓷器和宣德銅爐款字相似。有在足內正中刻二行「宣德年製」四字款的，也有三行「大明宣德年製」六字款的。

宣德款的雕漆器，有一部分是把永樂針劃款磨去，改用刀刻楷書填金宣德款。這類漆器有的呈現出塗磨的痕跡，有的迎着日光還可以看見原款，是很容易辨認的。這部分漆器現在當然仍應歸入永樂時的作品。

清高士奇所著《金鰲退食筆記》載：「宣宗時廠器（指果園廠的漆器）終不逮前工，刀刻宣德大字，濃金填掩之，故宣款皆永器也，填漆亦如之。」高士奇的説法有一部分是事實，但結論並不正確。可能他當時只看到一些宣款的永器，就得出「宣款皆永器也」和「廠器終不逮前工」的結論。其實，故宮博物院所藏大量宣款漆器中，可以看出並未塗磨，確為宣德年製的漆器很多，一般與永樂年製基本相同，其中精品

還有超過永樂的，並且圖紋和技法還有些新的發展❶。

總之，永樂、宣德款漆器，雖然有兩個年號的區別，實際是處在一個時代裏。

整個永樂時代的作品，繼承了張成、楊茂一派的優秀傳統，而又有所提高和豐富。這一時期的器皿色澤悅目，漆質細膩，造型渾厚，畫面活潑生動。例如，以花卉為題材的畫面，吸取了繪畫的經驗，而又章法新穎，不受紙絹繪畫的約束；或作數朵鮮花怒放，或為枝葉層層的花叢。在盤面或盒面上，好似關不住充沛的花朵和枝葉伸張的力

❶ 在永樂款雕漆器上加宣德款，還有一種類型是「大明宣德年製」六字楷書填金款，出現兩款並存的現象。且不論當時改款加款的原因，但可以說高士奇所謂「廠器終不逮前工」「宣款皆永器」的話是不可信的。因為宣德元年距永樂二十二年（即永樂朝的末一年）中間只隔一年時間。況宣德紀年總共才十年，永樂時果園廠的優秀工匠不可能在宣德時全部離世或故世，以原來的工匠製造，當不會有「終不逮前」的事，據此估計，改款加款可能有下列三種原因：一是永樂年號已經過去，廠內還存着未上交的成品，在上交時磨去舊款，改刻新年號。一是在修理舊器時改刻的，可以設想宣德時不會把前幾年的產品作歷史文物看待，而只作為普通用具，所以修好後刻上新年號，也是平常事。還有一種清代在明代器物仿古的現象。例如，有一剔紅牡丹盤，底足正中有「大清乾隆仿古」楷書刀刻款，並未磨塗，這和乾隆時仿古的新產品款識一樣。但這件盤在乾隆款之外，左側有「大明永樂年製」針刻款尚在，並未磨塗，不是假冒的性質。在盤上貼有黃籤，上書：「乾隆五十四年十一月初三日收寧壽宮呈覽，紅雕漆圓盤一件缺漆蠟補。」因此，這類加款可能是一件殘器修理完整以後加上去的，和乾隆時曾在一些明漆器的底或裏面刻上御製詩的性質一樣，這和宣德時改款又不一樣。

量。這種富有生命力的效果，絕不是僅僅抄襲摹仿繪畫成品或照描其他雕刻品可以達到的。可以看出作者是徹底掌握了雕漆的表現手法和漆的性能，又能在自然界發現、選擇新鮮活潑的形象，通過藝術加工，集中、典型地表現在作品上。在技法上，這個時代總的傾向是漆胎厚潤，刀法明快，磨工大於雕工。

四　嘉靖年雕漆

嘉靖時代的雕漆，圖案、色調、刀法表現都和以前不同，除一部分剔紅山水人物的盤盒之屬，造型和畫面仍基本上繼承傳統，在刀法上也有變化。由於這個時期揀選雲南工匠來京，在製造機構中增加了一批民間工匠，所以有一部分作品，也可以說主流的風格起了變化。自此以後，張成、楊茂一派的作品逐漸減少，雕漆技法又向一個新的方向發展。

除原有的傳統器皿式樣之外，又有八方式香斗、三足盤、銀錠式盤、梅花式盤、瓜棱壺、菱花式盤、雙耳扁壺、棋子罐、蓋罐、文具箱，等等。

新的圖案題材有：龍舟、聚寶盆、鸞、鳳、飛龍、麒麟、獅、鶴、鹿等，又常常以文字加入圖案裏，如雙龍捧壽、龍捧乾坤、聖壽、萬壽長生等字樣。

花紋的組織趨向繁密，比較特殊的如剔黃龍鳳三足盤（口徑二十一點四釐米、足徑十八點一釐米、高三點七釐米），雙鳳組成一個團花，藉飄帶的翻翻自成三格，龍與飄帶纏繞組為圖案，鱗甲作雲頭式，盤邊刻六角形錦地，上刻海棠開光、龍紋，把龍鳳都高度圖案化了。嘉靖崇信道教，所以當時的工藝美術品也都隨之帶有道教意味的裝飾，雕漆工藝也不例外，如剔彩聚寶盆萬壽八方香斗（口徑二十二點二釐米、足徑十四點九釐米、高十三點五釐米），有黃、紅、香色、綠色等漆層，四方為寶盆、祥雲及萬壽、長生四篆文，另四方為不同顏色的雲龍，並有鱗甲紋錦地，是嘉靖時特有的。還有剔紅八卦碗、剔紅仙鶴套盤等，都是醮壇上用的供器。

這個時期的刀法不藏鋒，不能當作缺點看待，而是在技法上有所創造。有些圖案的輪廓線起四道，有的畫面完全不見磨工，棱線清楚有力，彷彿高手所繪的界畫，常常在最精密的線條之間出現不同色彩，充分發揮了線條和色彩組成的裝飾美。

嘉靖時代漆器的款識，都是在底足內刀刻填金楷書「大明嘉靖年製」六字款，或直書一行，或橫書一行。

五　萬曆年雕漆

萬曆時代的雕漆，仍繼續嘉靖時代的剔法，剔黃、剔彩進一步發展，剔彩在嘉靖時代的基礎上又有所提高。例如，剔彩龍紋長方盒，紅龍綠鬃、紅綠相間的波濤、黃色天錦、開光正龍的外面四角深黃色球錦地紅色輪廓的雲紋，顯示着凝重而鮮明的色調。又如剔彩雙龍戲珠捧盒，「大明萬曆丙戌年製」八字款（口徑三十二點五釐米、足徑二十五點八釐米、高十二點七釐米），盒面黃色正龍，黑色火焰，紅色海水，圖案色調強烈而協調。

這個時期的剔彩器，花卉用色變化很巧妙，在一個花瓣或葉上用刀斜剔出不同深淺以及不同顏色的漸變，水錦紋中波濤輪廓的第一筆刻劃特重，這些都是這個時期的新手法。款有一行、二行，例如「大明萬曆己未年製」，年款中加干支，字體和萬曆刻本刷印書體相似。

嘉靖、萬曆朝的雕漆，總的傾向是繁密的多種多樣的內容組織在一件器物的畫面上，自然景物常常在開光內出現，有些物象隨着結構的需要採取了高度圖案化的手法。在技法上有些精品運刀如筆，顯示出鋒棱的美。這種技法延續到清代，因竹人封

氏進入北京的造辦處，以刻竹的技藝雕漆，遂使這種風格演變為乾隆雕漆的特點❶。

❶ 封氏一家是著名的刻竹家。封岐於雍正年間被召入養心殿造辦處，在「牙作」當差，以刻竹的技法雕刻山水人物花鳥象牙筆筒、臂閣、插屏等等，使象牙雕刻工藝出現了清新高逸的風格。乾隆初年又命封岐試做雕漆，成品受到讚美。當然逐漸被人仿效，於是精緻纖密而又處處以刀鋒見筆力成為乾隆雕漆的特點（見清《內務府造辦處各作成做活計清檔》）。

雍正年的家具製造考

清代的家具製作，一部分繼承明代。明式的案、桌、椅、凳在清代始終流傳、製作和使用，同時又發展新的做法、造型和裝飾，成為清式。

順治年的工藝製作，凡屬於漢文化範疇的，基本是明末的老樣子，沒有什麼大變化，因為工匠還是天啟崇禎時代的人。例如，順治刻本大字《孝經》和《資政要覽》，其字體、刀法、版式完全和明代經廠刻本一樣。至於家具則向來無款，有款識的家具是個別的。因為未見過有順治款的家具，所以也就不能確指順治年的家具是否有什麼特點了。

康熙年的家具，在故宮博物院的藏品中，如黑漆嵌螺鈿平頭大案、黑光漆嵌軟螺鈿書格和彩漆香几等件是有年款的。乾隆年，有劉墉、張照等題識的條桌，乾隆題識的屏風以及寧壽宮花園三友軒室內有松竹梅裝飾的桌、椅、凳。這些在清代家具是屬於極少數，而傳世的大量清代家具是沒有款識的。過去根據家具的造型風格大致劃分清代家具為清初、乾隆、嘉道以下、晚清四期。凡製作新穎、質美工精的都稱為「乾

隆造」。趨於一般化而木質做工較為遜色的，甚至以「偷工減料」而規模仍未改的，則認為是嘉道以來的製品。同治大婚所製的一批以雕刻腫鼻子龍為特點的桌、椅、凳、櫃和光緒年頤和園重修後新進的一大批更為粗俗的家具，是晚清的典型作品（頤和園陳設的有一部分清前期的家具不在此例）。總之，清代的家具和其他工藝美術品是同樣的發展規律，發展到乾隆年達到高峰，過此逐漸下降。因此，「乾隆造」代表着「清式」，這個論點是可以成立的。但這還不全面，應該說，康熙、雍正、乾隆三個時期製作的家具代表着清式；更確切地說，清代家具新的做法、造型、裝飾在雍正時已經大備。傳世的清代家具，過去我們定為「乾隆造」的，其中不少應是「雍正造」。在工藝美術品領域中，其他器物也存在這樣的情況，例如製作瓷胎畫琺瑯器，自康熙時開始，至雍正時增加許多種色釉，燒造技術精益求精，在瓷器史上成為佔重要地位的品種。到乾隆時更大量燒造。因為瓷胎畫琺瑯器都有年款，人們決不會把雍正時製品劃為乾隆時製品。前已提及：木器有款的是極少數，並且從未見過雍正時家具的款識，因此要說明雍正時曾製作過的家具品種、做法、造型、裝飾等等，就必須以傳世實物對照文獻來分析。

關於雍正年製作的家具和當時的文獻，本文擬就故宮博物院藏品和原藏故宮、現藏中國第一歷史檔案館的清代《養心殿造辦處各作成做活計清檔》所提供的資料進行

探討。養心殿造辦處（以下簡稱「造辦處」）設有若干工種，當時稱為「作」，例如「玉作」「琺瑯作」等等，「木作」是若干「作」中之一。造辦處「木作」的製作範圍，以木質而論，包括榆木、松木、椴木、杉木、柏木、黃楊木、沉香木、楠木、紫檀木、花梨木、紅豆木（即紅木）、灘木；以製作而論，包括桌、案、椅、凳、几、床、屏、箱、櫃、架、車、轎等，配製其他器物的架、匣、盒、蓋、座等，以及室內的隔斷、碧紗、花罩、扇、窗等木裝修，木匠活一應俱全；以製作者而論，則是優秀工匠集中的場所，包括由廣東和蘇州調來的最高手藝的木匠。又因造辦處的製作網是全國性的，所以「木作」也和其他「作」一樣，有時奉旨派外地的督撫、關差、織造在外就地製作解京的器物也屬於造辦處掌管。

因此雖然所根據的實物和文獻是清代皇宮中所有，但其中也有民間流行使用的木器，例如榆木罩油八仙桌、杉木箱等，都是一般使用的，所以代表性是比較全面的。

茲分類敍述如下：

一　案、桌、几類

據《造辦處各作成做活計清檔》中木作的記載：雍正元年，曾做紫檀木邊豆瓣楠

木心套桌一張，紫檀木膳桌八張，花梨木膳桌三張，包鑲銀飾件紫檀木邊楠木心桌二張，赤金飾件紫檀木邊豆瓣楠木心桌六張，包鍍銀飾件花梨木邊楠木心桌三張。弘德殿用的楠木桌一張，長二尺七寸、寬二尺、高二尺。一封書楠木桌一張，高一尺八寸、長三尺六寸、寬一尺九寸，桌邊出五寸。雍正三年，曾做花梨木雕壽字飯桌十八張，紫檀琴桌一張，花梨木邊腿、紫檀心、紫檀牙子、柏木提角板。雍正四年，曾做楠木桌一張，長二尺二寸一分、寬一尺四寸五分、高五寸。又高五寸六分紫檀桌一張。楠木一封書書桌一張，寬二尺二寸、高二尺四寸八分、長三尺六寸。同此尺寸花梨桌一張。楠木折疊小桌一張，長二尺、寬一尺三寸、高一尺。紫檀木轉板桌一張。蔡挺進的紅豆木做紫檀木牙紅豆木案一張，長七尺五寸、寬一尺五寸六分、高二尺七寸三分。又一張長六尺、寬一尺五分、高二尺八寸。紅豆木轉板書桌一張。六月十五日奉旨：「比轉板書桌再長些」，三列桌面桌做一張。再疊落長條書桌做一張，先畫樣呈覽。」七月二十五日做得。七月十六日，海望持出杉木罩油圖塞爾根桌一張，奉旨：「做得有抽屜楠木條桌一張，無抽屜楠木條桌一張。奉旨：矮桌面桌樣一張。七月二十五日做得。」本月十八日，畫得中層安屜板、「着做夔龍式彎腿二層面矮書桌一張，先做樣呈覽。」張，奉旨：「着照此款式，面用紫檀木，其邊與下身俱用杉木，做紅漆彩金龍膳桌二張，酒膳桌二張。」十二月二十日做得。七月二十三日，郎中海望奉旨：「着照如意

館內陳設的一封書炕桌樣式尺寸，做高麗木邊紫檀木心炕桌幾張。」又傳做楠木折疊

腿桌一張，長三尺、寬一尺三寸、高二尺五寸。十一月初五日做得。

雍正四年正月十五日，太監王安傳旨：「着將黑退光彩漆桌做三四張，各長二尺

二寸一分、寬一尺四寸五分、高五寸六分。欽此。」

雍正四年九月初四日，郎中海望持出榆木罩漆膳桌一張，長二尺六寸八分、寬一

尺七寸八分。奉旨：「爾等做漆桌時照此桌款式，將上面水欄邊放寬，批水牙收窄，

其批水牙有尖棱處着更改，腿子下截放壯些，不必起線，上面應畫何樣花樣，爾等酌

量彩畫。欽此。」本月十四日畫得彩漆壽字夔龍式桌樣一張、番草式桌樣一張，郎中

海望呈覽。奉旨：「此夔龍式桌樣，墻子上的靈芝不必用，束腰內或畫福字，或畫壽

字流雲。桌子尺寸爾等不能定準，先或用楠木或用紫檀木大小做三張呈覽過，再做彩

漆。欽此。」於十月初五日做得楠木膳桌大小三張呈覽。奉旨：「照樣做長三尺、寬

二尺、高八寸五分紅漆桌二張，長二尺八寸、高九寸黑漆桌八張，長二尺七寸、寬一

尺八寸、高七寸五分紅漆桌二張，黑漆桌八張。」五年閏三月做得一張，六年三月做

得六張，十二月做得四張，黑漆膳桌九張。

雍正四年十月初三日，太監魏國用面奉上諭：「爾與海望商量着做圓形三足香几

一件，隨套，比現香几做秀氣、矮些，以備出外用。」

雍正四年十月三十日，太監劉玉傳旨：「照怡親王進的活腿四方香几做二件，或漆的、或木的，做秀氣着。欽此。」五年五月九日做得紫檀香几二件。

雍正五年正月十五日，散秩大臣佛倫傳旨：「筵宴上用的圖塞爾根桌子，兩頭太長些，抬桌子人難以行走，着交養心殿造辦處另做一張。比舊桌做短些，外用黃套。欽此。」正月十八日做得花梨木圖塞爾根桌一張，長三尺六寸、寬三尺四寸三分、高一尺八寸，水線八分。催總馬爾漢交內管領海成持去訖。

雍正五年七月二十一日，海望奉旨：「養心殿東暖閣陳設的鑲銀母花梨邊插屏式鐘一件，上嵌銀母花紋甚好。爾照黑漆面抽長扶手香几的尺寸配合做花梨木桌一張，長二尺三寸七分、寬一尺四分、高一尺一寸，邊寬九分、厚九分，腿卷頭寸半。其面上安玻璃，着郎世寧畫一張畫襯在玻璃內，周圍邊插屏上照插屏上花樣用銀母鑲嵌。欽此。」十月二十九日做得同樣黑漆面的一張，紅漆面的一張，不鑲玻璃。又做黑退光漆抽屜條桌一張，黑漆圓腿書桌一張，紅漆一張，長三尺、寬二尺、高九寸。黑地彩漆桌九張，填漆桌四張。黑退光漆圓腿朱裏屜桌四張。

雍正五年七月二十四日，郎中海望奉上諭：「擱爐小香几着做幾件。其香几面子見方六七寸、高二三寸，下安配四腿，腿心挖空，從香几面上透眼，一邊插匙，一邊插箸，中間安爐。欽此。」八月二十七日做得合牌樣呈覽，奉旨：「香几腿子再往裏

挪些，安抽屜不必長方，做見方的。欽此。」九月初三日做得香几，郎中海望呈覽。

奉旨：「照此樣略放高些」，或漆或紫檀酌量做，一邊安爐，一邊安鑷子。欽此。」九

月十一日做得紫檀香几一件進呈訖。十二日做得楠木胎黑漆透眼小香几二件，隨銅鍍

金匙箸二份，象牙琴帚二件，老鸛翎括子二件。二十六日，據圓明園來帖內稱，郎中

海望奉旨：「將烏拉石面香几做一件，用硬木，做圓腿，該安根子，並如何尺寸，爾

等酌量。欽此。」

雍正五年八月十五日，郎中海望傳旨：「痰盂盆放在坐褥上不能穩，爾或用木、

或用合牌罩漆做拐彎掐座褥香几數件。其拐彎處若不能掐牢可用鋸拿，再用硬木做長

一尺上下、寬六七分、厚三四分扁形直棍，一頭帶圓形痰盂托，以備插在椅墊上用。

欽此。」

雍正五年八月做得鑲黃蠟石面花梨香几一件，烏拉石面一件。

雍正五年十月初一日，海望奉旨：「着照九洲清晏陳設的洋漆方香几大小高矮做

圓腿香几，托板下安算盤珠，或四足，或做硬木面下邊安小牙子，或做漆面，下面用

鐵拉扯，不必安牙子。欽此。」

雍正六年正月十三日，太監王太平傳旨：「照先做過的玻璃面鑲銀母花梨木桌，

再做二張，其高矮寬窄大小尺寸俱照舊桌一樣做，桌面不必鑲嵌，做黑漆面的一張，

紅漆面的做一張。欽此。」於本月十四日，員外郎唐英帶木匠盧玉量桌長二尺三寸七分、寬一尺四分，通高一尺一寸、邊寬九分、厚九分，腿子卷頭一寸半分、高八分、見方九分。八月初八日做得黑漆退光面、鑲嵌銀母西番花邊、花梨木桌一張。郎中海望呈進，奉旨：「爾照此桌樣再做幾張。欽此。」八月十七日做得紅漆的的一張。十二月二十八日做得黑漆面的一張。七年五月初四日又做得黑漆面的一張。

雍正六年二月十八日，郎中海望傳做備用坐褥夾掐香二件。

雍正六年三月十七日，圓明園來帖內稱，本月十四日郎中海望持出黑退光漆條桌一張、紅漆條桌一張、紅油燈掛椅一張、紅豆木一張、紅漆桌四張。照此紅椅樣式做紫檀木椅四張、紅漆椅八張。椅子上的牙子、枨子有可更改處俱更改。欽此。」做得紫檀木條桌一張、紅漆條桌樣式，做得紫檀木條桌一張、本日郎中海望、員外郎沈喻、唐英望呈進，奉旨：「爾照此桌樣再做幾張。欽此。」

雍正六年五月十四日，據圓明園來帖內稱，初二日副總管太監蘇培盛傳旨：「着照養心殿西暖閣陳設的彩漆桌樣式做花梨木硬楞桌幾張。欽此。」五月二十九日做得照養心殿西暖閣陳設的彩漆桌樣式做花梨木硬楞桌幾張。糊布裏紫檀木邊楠木心圖塞爾根桌一張。六月初一日做得長三尺三寸、寬一尺四寸八分、照五月二十九日呈進過的紫檀木邊楠木心圖塞爾根桌再收窄一寸五分做一張。」

小太監瑞格傳旨：「照五月二十九日呈進過的紫檀木邊楠木心圖塞爾根桌再收窄一寸五分做一張。」

雍正六年五月十五日，據圓明園來帖內稱，十二日副總管蘇培盛傳旨：「着照今日進的黑漆軟楞桌的尺寸，照懋勤殿圓腿桌的樣式，做黑退光漆桌二張。再照養心殿西暖閣陳設的彩漆桌的式樣做紅漆桌四張。」於八年五月初六日做得黑漆面朱漆裏圓腿桌四張，九年正月二十八日做得黑退光漆面朱漆裏圓腿桌四張。

雍正六年十月初九日，郎中海望傳做壽意花楠木面紫檀木桌一張，長二尺九寸五分、寬一尺九寸五分。

雍正六年十月二十八日傳旨：「做紫檀木邊豆瓣楠木心嵌銀母如意花紋桌。」馬爾漢量得高二尺八寸二分、長四尺八寸八分、寬二尺二寸四分，十二月二十八日做得。

雍正七年六月初五日，據圓明園來帖內稱，本月初四日太監劉希文傳旨：「萬字房，『佳氣迎人』屋內床上擺的隨洋漆書格如意式洋漆彩金桌一張，着照此桌款式用紫檀木做一張。欽此。」於六月二十七日做得紫檀木如意式桌一張，高八寸九分、長三尺一寸五釐、寬一尺一寸半。做花梨木桌一張，長二尺八寸八分、寬一尺三寸三分、高一尺五寸。

雍正七年七月二十五日，據圓明園來帖內稱，二十四日太監劉希文傳旨：「隨琺瑯爐楠木香几做的不正，再做一件。欽此。」

雍正七年十月初九日，郎中海望、員外郎滿毗傳做備用安表鏡紫檀木香几陳設一件。十二月十八日做得紫檀香几，上安雍正六年二月初七日交出的聖壽無疆表一件。

雍正七年十二月二十八日，太監張玉柱傳旨：「養心殿東暖閣東落地明內靠南面坎窗下，着做花梨木桌二張。欽此。」二十九日傳旨：「做花梨木桌一張，長二尺八寸八分、寬一尺三寸三分、高一尺五寸。欽此。」

雍正七年十月二十五日，郎中海望持出做花紋石漆面四方黑漆香几一件，奉旨：「此香几漆面做法甚好，此後再做活計照此漆面花紋做。欽此。」

雍正八年二月十七日，據圓明園來帖內稱，郎中海望奉旨：「着做紫檀木圓桌一張，徑二尺六寸、高九寸，腿子做直的。再照樣做漆桌九張，俱隨紅猩猩氈面錦刷子雲緞裏。欽此。」

雍正八年三月初六日，員外郎滿毗傳做杉木桌一張，給西洋人郎世寧畫畫用。三月十二日做得杉木桌交畫畫房柏唐阿王幼學訖。

雍正八年九月二十九日，首領太監張玉柱傳旨：「着做長二尺七寸五分、寬一尺二寸六分、高八寸一分楠木琴桌一張，紫檀木桌一張，漆桌二張，其漆的做下預備，用時再安琴墊，做三副。欽此。」

雍正八年十月三十日，海望奉旨：「爾照年希堯進的波羅漆桌樣將大案、炕桌、

琴桌樣畫樣呈覽，交年希堯做此二來。」

十二月初四日內務府總管海望畫得波羅漆大案樣二張、炕案樣二張、琴桌樣二張、瓷瓶大樣五張、小樣七張呈覽，奉旨：「案几照雙層書格式樣，其餘准做。欽此。」

雍正八年十月三十日，內務府總管海望奉旨：「爾照年希堯進來的番花獨梃座方面桌，或黑漆或紅漆的做一張，桌面不必做方的，做圓的，座子中腰安轉軸，要推的動。欽此。」

雍正九年十一月初十日，宮殿監督領侍陳福交來黑漆琴桌一張，高二尺五寸、長三尺二寸五分、寬一尺二寸五分。洋漆琴桌一張，高九寸、長二尺六寸。傳旨：「着照黑漆的尺寸樣式做二張，內一張做彎根，一張彎根下落一寸做匣板。再照洋漆琴桌樣式收短一寸，亦同前做法。欽此。」十年十一月初二日做得。

雍正十年六月二十七日，據圓明園來帖內稱，本日內大臣海望奉上諭：「着傳旨年希堯，將長一尺八寸、寬九寸至一尺、高一尺一寸至一尺三寸香几做些來，或彩漆、或鑲斑竹、或鑲棕竹、或仿洋漆，但胎骨要輕妙，款式要文雅，再將長三尺至三尺四寸、寬九寸至一尺、高九寸至一尺小炕案亦做些。或彩漆、或鑲斑竹、或鑲棕竹，但胎骨要淳厚，款式亦要文雅。欽此。」本日交內務府總管年希堯家人鄭天錫

持去。

十年十一月十五日，司庫常保、首領太監薩木哈持出仿洋漆書桌一張，說太監滄州傳旨：「此桌甚好，但桌腿不好，可將桌面取下，另做紫檀木桌腿。其原漆桌腿另配做紫檀木桌面。再漆桌面邊上迴紋錦不用，着用紫檀木包鑲。欽此。」十一年四月初六日做得。

雍正十一年三月二十六日，員外郎滿毗、三音保、司庫常保傳做紫檀木書桌一張，其腿內安進簧獨梃帽架一件，又做一塊玉紫檀木面楠木胎洋漆桌，漆面紫檀木邊腿桌，紫檀木圓腿圓棖書桌二張，各長二尺二寸、寬一尺二寸五分、高一尺二寸。五月初一日，又做得一張，橫棖長一寸六分、棖長二寸四分，呈進訖。隨奉旨：「此桌再做時橫棖放長二寸、棖放長五分。欽此。」本日又傳旨：「裏邊有陳設湘妃竹邊、波羅漆面炕案一張，此案款式甚好，着照樣做幾張。但湘妃竹難得，可用棕竹做。欽此。」

雍正十二年十月二十三日，司庫常保持來洋漆炕桌四張，係高其卓進，洋漆書桌二張，係准泰進。傳旨：「洋漆桌六張着接做紫檀木腿高桌，漆水不可傷損。欽此。」十一月初十日將洋漆書桌一張接配椴木雕卧蠶腿高桌樣，洋漆炕桌一張配接得椴木雕如意雲腿高桌樣呈覽。奉旨：「准做。欽此。」十三年正月二十四日，將洋漆桌六張

配接做得紫檀木活腿高桌六張。

以上是雍正年所製作的案、桌、几等，從總的數量和尺寸可以看出是矮的多，高的少。雖然只出現過幾次炕桌、炕案的名稱，但從尺寸可以說明多數是炕桌、炕案、炕几。上列稱為圖塞爾根，飯桌、膳桌或筵桌都屬於炕桌類型。清代宮中凡正式的筵宴，還保留着歷代大宴的慣例，即席地而坐，地下鋪棕毯和坐墊，用矮桌。另外清代的室內裝修有所演變，尤其是北京，把木床和磚炕的形式結合起來，成為室內固定的裝置，有前檐、後檐和順山墻三種位置的木炕，比原來的床面積要大很多。不僅宮中如此，住宅也同樣流行，因此炕桌、炕案、炕琴桌、炕几的需要量就多起來，並產生折疊腿、活腿等地下炕上兩用的桌，以及拐彎挦坐褥的香几，等等。這和抽屜桌逐漸多起來一樣，都是清代家具製作的傾向。

上列的如意式桌、轉板式書桌、疊落式書桌、玻璃面襯繪畫的桌、彩漆鑲斑竹桌、彩漆描金紫檀桌、彩漆番花獨梃座中腰安轉軸的圓桌、香几面透眼安爐瓶盒和烏拉石面香几等，這些製作新穎的精緻桌案，都具有雍正年造的特點，為前所未有。這些品種在故宮博物院的藏品中一般都有，但轉板桌未見，不知其構造。至於疊落式書桌，其桌面有較大面積，此外還有高低不同較小面積的几案面。故宮藏品中亦缺此品種，大約已毀於咸豐庚申年火燒圓明園之時。外間流傳有乾隆時福康安府中的一件，

辛亥以後先父購得於東四榮興祥古玩店，且早已捐獻給國家，現陳列於避暑山莊，傳世只此一件。此外紫檀桌加彩漆描金的做法，也始於雍正年間。

二 椅、凳類

雍正元年四月十九日，清茶房首領太監呂興朝傳旨：「着做楠木春凳二個，杉木罩油春凳四個，俱長四尺三寸五分、寬一尺三寸、高一尺二寸五分。欽此。」

雍正元年七月初六日，太監王安傳旨：「做杉木杌子一張，高二尺、長一尺四寸、寬一尺二寸。」七月初十日做得。

雍正三年六月十一日，為做寶座屏風行取紫檀木事，怡親王奏聞，奉旨：「不必用紫檀木，做漆的。欽此。」八月二十六日做得退光漆五屏風寶座一張，地平一份，柏唐阿六達子送至圓明園，交郎中保德，安在正大光明殿。

雍正四年五月十二日，太監王安傳旨：「着做船上用的矮寶座一張。欽此。」於本日做得合牌樣一件呈覽。奉旨：「扶手不必做花的，做素圓棖，靠背做寬些，穿藤子。欽此。」六月初三日做得高麗木矮寶座一張，隨葛布坐褥一個，藤屜一個。海望呈進訖。六月初三日傳旨：「着照船上高麗木寶座尺寸款式做花梨木二張、紅豆木的

二張。欽此。」六月二十四日、七月十四日做得。

雍正五年七月二十六日，郎中海望奉上諭：「或楠木、或漆做竹式杌子，長二尺九寸、寬二尺四寸，後面安靠背，高九寸，其寬比杌子兩邊各窄二三寸。欽此。」

傳旨：「着做抽長楠木杌子二件，上下見方一尺一寸，牙子上下俱要矮些合尺寸，其信（芯）子本身高九寸，抽起要一尺八寸，放下只九寸。」

雍正五年七月二十八日，做楠木板凳一條。

雍正六年二月十三日，太監王太平交來圓腿長方楠木杌子一張，傳旨：「着照樣用楠木做黑漆的幾張，紅漆的幾張，頂板、底板俱不用起線，俱不要渾邊，其底板做重些。欽此。」

本日催總馬爾漢量得面寬一尺四分、進深九寸、厚四分，腿子徑圓五分半、通高一尺五寸八分，底足高三分、徑圓七分，楠木長方圓腿杌子一張。

雍正七年三月三十日，宮殿監督領侍陳福傳做蒙絲藤線二十兩，魁藤皮蒙絲藤線六兩，魁藤線香滾子十斤。四月十五日做得魁藤線香滾子三斤、本色蒙絲藤線四兩、魁藤皮蒙絲藤線三兩。滿毗交太監趙連璋持去訖。四月二十一日做得本色蒙絲藤線十一兩。藤子匠梁達子交首領太監薩木哈持去訖。

雍正七年十月二十一日，太監張玉柱、王常貴交來：

沉香木天然萬年福祿一座

金漆萬壽鼎案一件

仿洋漆萬國來朝萬壽圍屏一座

雕漆五龍寶座一張，錦褥全份

仿洋漆甜（填）香炕椅靠背一座

仿洋漆雲臺香几一張

仿洋漆百步燈四架

萬福攸同甜（填）香几一張

甜（填）香炕几上陳設小香几一張

甜（填）香花瓶一座

宮定香盤一個，俱係隋赫德進

雍正十年正月二十四日，內大臣海望傳旨：「做備用船上寶座一座，黑退光漆上畫彩漆五福流雲，夔龍捧壽。欽此。」十一年三月十二日做得。

雍正八年十月，做長一尺二寸八分、寬九寸五分、高七寸五分楠木杌子，石青素毬毬面，布襯布裏，絮黑春毛氈、棉花褥。

以上雍正年造的椅凳，除一般杌子、春凳和圓明園正大光明殿的五屏風寶座以外，特殊的家具是大杌子有九寸的矮背和船上用的矮寶座。這兩件至今還是故宮的藏品。如果沒有這條檔案記載，是無法知道又寬又大而不合常規尺寸的矮寶座是船上用的。杌子而有矮背，非椅非杌，可能也只做這一次。

江寧隋赫德所進的家具中，雕漆五龍寶座、仿洋漆甜（填）香炕椅靠背，亦故宮現存的家具。雕漆五龍寶座刀法精密，圓潤渾厚，不露刀鋒，雲紋舒捲生動，在雕漆家具中堪稱珍品。仿洋漆填香炕椅靠背，可能是當時江南家具的時尚款式。所謂填香，是在椅子雕刻圖案的陰紋中如填漆之法，填以香料，其質頗似「紫金錠」。所謂炕椅靠背，是只有椅面和靠背，無腿，靠背坡度可隨意控制，陳設在炕上用的，傳世亦僅此一件。

三 床、榻類

雍正元年四月初七日，怡親王奉旨：「着做矮欄杆床一張，長七尺、寬五尺二寸、高一尺二寸，右邊扶手上配做楠木夔龍式衣架一件，隨簾子。左邊扶手上配做楠木夔龍式帽架一件。欽此。」

雍正元年七月二十三日，郎中保德傳旨：「着做松木床一張，長七尺五寸、寬五尺五寸、連架子高六尺五寸。不要甚重，做輕着些」周圍安楠木欄杆架。欽此。」二十六，郎中保德傳做做杉木矮床一張，長七尺五寸、寬五尺五寸、高四寸。床架子用楠木做。十月二十一日做得。

九月二十三日，怡親王諭：「照先做過楠木床樣再做一張，外口長七尺、裏口寬四尺五寸、三面欄杆，柱子用鈎搭，兩邊配做衣架，前面安掛幔帳杆子，要用時安上，要不用時便取下來方好。遵此。」

雍正元年十月初一日，郎中保德奉旨：「做楠木床一張，高二尺二寸五分、長三尺五寸、寬一尺五寸，做結實着。欽此。」

雍正三年七月十六日，員外郎海望傳旨：「着做抽長花梨木床二張，各高一尺、長六尺、寬四尺五寸。中心安藤屜，用錦做床刷子，高九寸。欽此。」十九日做得抽長床小木樣一件，員外郎海望呈覽。奉旨：「腿子上做頂頭螺螄。欽此。」八月初八日，海望又奏，為抽長床上刷子應用何樣做等事。奉旨：「床刷子做錦的，床面做氈的好，其做床刷應用錦，爾將造辦處庫內錦拿幾樣來朕看，選過再做。」初九日送得的，海望呈覽。奉旨：「深藍地小菱花錦做床套用。」八月二十四日做得二張送往圓明園安放。二十五日又做得二張，無藤屜。八月初八日員外郎海望奉旨：「照爾先傳做的

故宮藏美

花梨木藤屜床尺寸一樣做柏木床二張，其刷子抽長腿子俱照樣做。」

雍正三年九月二十二日，郎中趙元奉怡親王諭：「托床做硬木的甚沉，今或做彩漆、或做油漆，照樣料估做法，幾時可得，議妥回我知道。遵此。」二十六日郎中趙元回稱：「南木匠汪國興等說，托床宜用榆木，杉木做法等因啟知怡親王。」奉王諭：「好，盡力將油漆的並彩漆的各做二張。遵此。」十月二十日畫得油色托床樣三張，員外郎海望呈怡親王看。奉王諭：「黃油色地，暗三色夔龍照樣做一件，其餘二張不必做油的，爾用木包鑲的，做高麗木欄杆寶座。遵此。」十二月初六日員外郎海望奉旨：「將未做完的花梨木包鑲有推杆托床上疊落處矮處取平，前幫上的面板做窄些，寶座耳幫安扶手，靠背不必做高了。欽此。」十二月十四日，做得杉木油漆托床樣三張，木高麗木寶座托床一張。員外郎海望進訖。十二月十六日做得花梨木包鑲樟木高麗木寶座托床一張。

柏唐阿六達子送至圓明園交郎中保德收訖。

雍正三年十一月二十二日，員外郎海望奉旨：「花梨木床夔龍欄杆上做圓盤帽架，抽筒痰托。欽此。」十二月初六日奉旨：「花梨木床夔龍欄杆上做銅掐、銅梃，紫檀木痰盂托二件，梃子再放長些。欽此。」十二月初做得。

雍正四年正月初十日，太監杜壽傳旨：「圓明園安圍屏燈，平臺處東西長炕中間着做床一張，高九寸、長六尺，其寬的尺寸除炕沿九寸以裏為寬。欽此。」三月

二十六日做得楠木床一張。

二十六日傳旨：「着做一封書楠木床十八張，各長三尺、寬二尺二寸、高九寸。」

四月十一日做得。

雍正四年三月二十三日，海望奉旨：「着做包鑲花梨木床一張，高一尺一寸、寬四尺五寸、長七尺。欽此。」六月十八日做得合牌小床樣呈覽。奉旨：「着照樣做。但兩橫頭各安抽屜二個。欽此。」七月十四日做得。

雍正四年六月二十七日，郎中海望傳旨：「瀑布處正殿內着做筆欄杆床一張，上女靠背、帽架、衣架、痰盂托、瓶托、書燈、閒餘書架。再照此床不必安欄杆，做小䒠床一張，周圍牙板俱照大床一樣，或用紫檀木做、或用紅豆木做，爾等商量。」七月初二日至八月初二日陸續做得。

雍正五年正月二十三日，據圓明園來帖內稱，太監策旺傳旨：「着照呈進過的硬木托（拖）床樣再做二張，賜怡親王。不必用硬木做。欽此。」十一月二十六日做得杉木胎香色彩漆油面畫三色夔龍托床二張。郎中海望啟怡親王，奉王諭：「着送至交輝園去。遵此。」本日柏唐阿蘇七格送至交輝園交烏和裏達張保住收訖。

雍正五年三月二十六日，海望傳旨：「着照九洲清晏後殿內洋漆刟床樣，收短一尺，放寬二寸，用楠木做一張。欽此。」本月二十七日做得長三尺九寸四分、寬二尺

六寸、高一尺五寸七分楠木床一張。

雍正五年六月二十四日，圓明園來帖內稱，郎中海望奉旨：「着做長五尺四寸、寬三尺三寸、高一尺四寸八分，紫檀木包鑲床一張，隨床做圖塞爾根桌一張。再床旁邊做一疊落香几，通長三尺二寸、寬一尺；頭層比床高一尺，面長一尺二寸；二層比床高二寸；面長二尺。欽此。」六年五月初九日，照尺寸做得。

雍正五年七月十八日，圓明園來帖，本月十六日郎中海望上諭：「爾等造辦處有朕先交的象牙席，照此席尺寸做一黑漆床。欽此。」

雍正八年九月二十九日，宮殿監副侍李英傳旨：「着做長二尺二寸、寬一尺九寸、高九寸楠木床一張。欽此。」「做楠木閒餘板一副，閒餘架二個。」

以上是雍正年造的床、榻類家具。清代工程文獻和陳設檔中提到的木床有兩種含義：一為室內固定的裝置，或有罩、或無罩、或前後檐、或順山等位置的床，又稱木炕；一為可以移動，非土木相連的床，即家具品種中的床或榻。本文即指後者。

這裏羅列的品種有架子床，即可以掛帳子的，有只安裝欄杆而無帳架的，還有可裝卸架子的以及不安欄杆的。這四種床不僅故宮有藏品，外面流傳的也很多，但這幾種以尺寸而論，最矮的只有四寸或五寸高的床，卻從未見過。還有左右扶手上有帽架、衣架，有可以升降的痰盂托，筆管欄杆床上有靠背、衣架、瓶托、書燈、閒餘書

架（即無腿足裝置的懸掛式小書架），兩層几面的疊落式香几。故宮無此種藏品，外面亦未見有流傳，可以說是雍正年特有的床。還有這裏所說「托床」，一般羅列床、榻品種是不會提到這種家具的。按「托床」應作「拖床」，照檔案原文抄錄故仍寫「托」。拖床是北方冬天凍冰以後在河上的一種簡單的人力運載工具，民間的拖床只是一個簡單的長方形木架，板面上載物或坐人，下面安兩個鐵條，以便滑行。在御園中的拖床當然就要如檔案所說的做法精工細做。

四　櫃架類

雍正元年四月十八日，總管太監張起麟傳旨：「着做衣服格子一件，共做三格，每格長六尺、寬三尺、高一尺二寸。每格子上安環四個。格蓋高五寸，俱要子口，格子座高八寸，周圍比格子大一寸。欽此。」八月初八日做得。

雍正元年四月二十日，畫得陳設玩器木格二件。怡親王呈覽，奉旨：「照樣做楠木書格，每樣一對，俱高四尺、面寬二尺五寸八、深一尺五寸，兩旁下邊俱安板。欽此。」八月十一日做得二對。

雍正元年九月初四，怡親王諭：「着做書架一連，高六尺九寸、寬八尺八寸、入

深一尺。書架四個，各高六尺九寸、寬五尺二寸、入深一尺。春凳二連，高二尺二寸、寬一尺一寸、長一丈一尺。遵此。」

雍正元年九月十二日，太監王安傳做楠木包鑲書格三架，高七尺、寬三尺、入深一尺二寸。

雍正三年六月十九日，員外郎海望奉旨：「爾做書格一架，先做樣呈覽。欽此。」

本月二十二日做得合牌書格樣一件，員外郎海望持進呈覽。奉旨：「此書格做杉木胎，外用漆作，前面安玻璃片，格內、格頂上壁子中安書格，後面依壁子平。爾等將書格上用的玻璃與保德商議妥當再做。欽此。」做得退光漆出欄杆小書格。雍正三年八月初三日，海望傳旨：「做花梨木格子一對，高二尺七寸、寬一尺三寸、長四尺。中層安小抽屜，下屜要配安大抽屜，外面掛緞簾子，抽屜俱安西洋鎖，畫樣呈覽過再做。」八月初九日，員外郎海望畫得花梨木書格樣四張呈覽。奉旨：「爾照此六個抽屜的畫樣做花梨木書格四個，其餘三張畫樣每樣做一個，共七個。欽此。」八月二十四日做得。

雍正三年八月初十日，海望奉旨：「將四方書格或見方一尺八寸以下、一尺二寸以上，高六尺以下、一尺九寸以上，爾將硬木做幾對，上安欄杆。欽此。」九月初九日、十月二十九日共做得紫檀木安欄杆四方小書格二對。

雍正三年九月三十日，員外郎海望奉旨：「着做見方八寸、高三尺書格一件，爾先做樣呈覽。欽此。」十月十五日做得書格樣一件呈覽。奉旨：「照樣做一件。其柱子邊框用紫檀木做，牙子用象牙做。欽此。」十月二十九日做得紫檀木四面鑲象牙牙子書格一件呈進。

雍正三年十一月初七日，太監劉玉交來衣架紙樣一件，傳旨：「照樣做楠木衣架一件，高二尺五寸、寬三尺，上邊橫樑做圓的，兩邊立柱用木棖，中間橫棖亦做圓的。兩邊托泥木長一尺、厚二寸。下底要平，上面做磨楞，兩邊橫棖做扁方的。欽此。」十一月二十八日做得。

暢春園衣爾喜達雅圖持來貼金頂豆瓣楠木玻璃櫃，着收拾。

雍正三年十二月初六日，海望奉旨：「着做小掛格櫃子一件，高一尺二寸、寬一尺、入深三寸，外安櫃門，內安抽屜，俱要西洋鎖。欽此。」

雍正四年七月十五日，奉旨：「着做徑圓九寸、入深五六寸，紫檀木圓光壽字書格一件。後面安玻璃圓鏡一面，下座子照四季平安座子做。」九月二十八日做得紫檀圓光象牙鑲玳瑁壽字安玻璃書格一件。

雍正六年三月十六日，郎中海望、員外郎沈喻和唐英傳做紫檀木集錦書格一件，面寬一尺八寸、入深九寸、高一尺四寸。七年五月做得。

雍正六年七月初五日，副總管太監蘇培盛傳旨：「乾清宮東暖閣樓上，着做楠木邊書格六架，要安得五百二十套書，每架屜子上隨紗簾一件。其簾照西暖閣內架上紗簾一樣做。欽此。」員外郎唐英量得書格，每架通高八尺四寸、寬五尺六寸五分、進深一尺六寸，每架書格做四屜，每屜高一尺七寸。

雍正七年十月二十五日，太監張玉柱交來斑竹大號書架二對、斑竹中號書架二對、斑竹小號書架一對、斑竹坐几十二張、各樣漆香几十九件、斑竹中號書桌一張，係年希堯進。傳旨：「着送至圓明園。」

雍正七年十月二十九日，據圓明園來帖內稱，郎中海望奉旨：「着做花梨木櫃三對，中層安二層抽屜，上層安一層抽屜，中層安隔斷板一層，畫樣呈覽過再做。欽此。」十一月初五日畫得花梨木櫃樣呈覽。奉旨：「中層抽屜落矮些，上層安一屜板，照樣做三對。欽此。」於十二月初九日，做得花梨木櫃三對，各高五尺九寸六分、寬三尺六寸、深一尺六寸八分。俱釘白銅飾件，白銅鎖鑰匙，裏糊杭綢。

雍正九年三月十五日，催總胡常保持出紫檀木鑲玻璃西洋櫃一件，添補收拾。

以上雍正年造櫃架類家具，最高八尺的書架，現仍在乾清宮暖閣，每一層掛一副青緞緣亮紗簾，保存着原狀。這種樸素無雕飾的大書架，是明清以來流傳製作使用的。雍正年製的，也不排除這種格調。高五尺九寸的花梨木大櫃也是這種類型。又因

室內多固定木炕，所以不僅如前一節所列炕桌類的几案製作較多，同時適應陳設需要的小書架、小櫃格也多起來，這是清式家具的特點之一。在小櫃格中，如紫檀木四面鑲象牙牙子書格、黑光漆出欄杆小書格、紫檀圓光象牙鑲玳瑁壽字安玻璃書格，這些是雍正年製作的，具有小巧精緻的特點，這些特點又影響到乾隆時的製品。還有櫃格安裝玻璃、安裝洋鎖，都是當年時新的東西。

五　屏類

雍正三年八月二十八日，據圓明園來帖內稱，總管太監張起麟傳旨：「着做寬四尺三寸、高六尺，硬木靠牆半出腿玻璃鏡一面。再有架子玻璃鏡掛屏，或造辦處庫內、或廣儲司庫內多選幾份。欽此。」二十九日，郎中保德又傳旨：「爾等將靠牆陳設半出腿玻璃鏡，並牆上掛的玻璃鏡，可選庫貯大些玻璃多做幾面。欽此。」九月十七日做得楠木半出腿玻璃插屏一座。

雍正三年十月十五日，員外郎海望交洋漆小櫃一件，奉旨：「下邊配紫檀木托泥，四角紫檀木，櫃壁上安頂板，嵌在弔屏旁，板壁上用原有飾件。合扇不好，另做。再做水牌一面，水牌的兩面周圍邊畫彩漆，中心油粉油，上安轉軸提環掛在板壁

故宮藏美

186

上，以備當書格用，尺寸按書格橫頭做。欽此。」十二月十九日做得。

雍正三年十二月十八日，傳旨：「做四宜堂後殿東間花梨木床，東邊照西邊圍屏亦安二扇。欽此。」四年正月二十三日做得。

雍正四年五月初七日，員外郎海望奉旨：「四宜堂東次間，着照先做過的靠床圍屏做四扇，兩面俱糊紗，前面或玉色、或月白色，後面或香色、或淡紅色。此四扇圍屏係夏天用的。欽此。」五月二十四日做得。

雍正五年閏三月二十九日，首領太監程國用交來紫檀木半出腿玻璃插屏一件、錦簾一件，傳旨：「將此插屏交給海望送往圓明園。再照此插屏做一件，若無此尺寸玻璃微小些亦可。欽此。」

雍正五年九月三十日，圓明園來帖內稱，郎中海望畫得八仙祝壽炕屏九扇紙樣一張呈覽。奉旨：「准做。欽此。」九月二十八日做得，隨花梨木小案二張。

牡丹畫片十二張，各高四尺四寸五分、寬二尺三寸，高其佩進，傳旨：「着做炕屏，其做法俱要精細文雅。」

雍正九年四月二十八日，王常貴交來玻璃圍屏二架，計二十四扇，説係祖秉圭進，奉旨：「着交內務府總管海望。欽此。」

又洋漆雕填金邊玻璃穿衣鏡一件。大玻璃鏡二面，各長五尺一寸、寬四尺三寸。

又二面各長五尺七寸、寬三尺七寸。毛克明、鄭關賽進，傳旨：「着配做半出腿插屏。欽此。」

雍正十年八月二十二日，據圓明園來帖內稱，司庫常保持出由圓明園深柳讀書堂圍屏上拆下美人絹畫十二張，說太監滄州傳旨：「着墊紙襯平各配做卷桿。欽此。」本日做得三尺三寸杉木卷桿十二根。

以上雍正年造屏類家具，有圍屏、炕屏、弔屏、插屏等。清代室內隔斷除沿用板牆以外又有了一個新品種造碧紗，就是由可以移動的圍屏增加橫楣和上下檻以及左右立柱，大邊成為固定的間隔。但可以移動的圍屏仍舊製作使用，就像床炕結合成為固定位置的木炕以後仍舊製作使用架子床、羅漢床等可以移動的床榻類家具，是一樣的規律。也正是由於固定木炕的發展，就有了應需而生的小炕屏。炕屏是典型的清式家具，如雍正五年海望所設計的八仙祝壽炕屏、隨花梨木小案二張，這就是炕屏、炕案成分的家具。插屏是單扇的座屏，不論有任何藝術加工或是某一件藝術品的框座，總是只起屏障和觀賞的作用。但清代由廣州進口外國玻璃以後，插屏安裝「擺錫玻璃」，成為典型的清式家具之一。而所謂半出腿靠牆的玻璃插屏，則是當時流行的家具。至今故宮尚有幾處這種裝置。

六　蓋、架、座、匣類及其他

雍正二年正月二十四日，總管太監張起麟交漢玉磬一件，傳旨：「着配架子，爾等先做樣呈覽，朕看準時再做。」二月十七日做得夔龍式磬架木樣一件。怡親王呈覽。奉旨：「照樣用紫檀木做。欽此。」於四月初三日做得。

雍正二年八月十二日，郎中保德奉旨：「着做異獸紫檀木靶碗座子九對，異獸身上安頭蓮，空內開眼安瓷靶碗，其碗向總管太監處要有壽意宣瓷靶碗。欽此。」八月二十九日做得。

雍正三年八月初十日，員外郎海望奉旨：「將盛東西的匣子或一尺上下、寬八寸、高六七寸，爾等酌量配合做硬木的幾對。匣內安格斷雁子，匣子上合扇或鍍金、或鋄銀，安西洋鎖。」八月二十四日、二十五日、九月初四日做得花梨木匣三對。

雍正三年十一月二十七日，據圓明園來帖內稱，太監王安交哥窯花插一件，傳旨：「配一色紫檀木素圓座子。欽此。」又傳旨：「定窯瓶一件將原紫檀座子去矮些。」

雍正四年七月十五日，做得紫檀木掛筆筒、黃楊木香筒、紫檀木帽架、斑竹龍泉窯花插一件，配紫檀木素圓座，木把子要可着瓶底。欽此。」

雍正四年七月十五日，做得紫檀木掛筆筒、黃楊木香筒、紫檀木帽架、斑竹帽架。

雍正八年十二月初八日，收拾得紫檀木大座燈一對、紫檀木玻璃壽字燈五對，交木作柏唐阿蘇爾邁、匠役頭目鄧聯芳領去。

以上是雍正年造硬木小器，選錄上列幾條記載，說明雖然只是一個附件，也要先做樣呈覽，準時再做，足見如此重視。因為附件也是藝術創作，它能襯托器物顯示出更美的形象。據故宮藏品的這類附件來看，為不同器物設計出令人愛不釋手的附件，無論銅、瓷、玉、竹、琺瑯所做的蓋、座、架、盒等，多是精美絕倫的藝術品。檔案中記載的品名、數字，每年都以百計，就不一一摘錄了。

七　室內裝修類

雍正三年七月十六日，員外郎海望上諭：「圓明園後殿板牆上，朕欲安一戳燈樣二面玻璃中間格檔，爾畫幾張樣呈覽。欽此。」七月十九日畫得戳燈樣一張呈覽，奉旨：「不必做燈，二面安玻璃，中間襯紅。欽此。」八月二十日做得糊連四紙杉木板牆上戳燈一份，安玻璃二塊，各長一尺七寸五分、寬一尺五寸五分，中間襯紅杭綢合牌橈板一塊。員外郎海望帶領催總常保赴圓明園安訖。

十八日員外郎海望傳旨：「圓明園後殿內仙樓下做雙圓玻璃窗一件，做樣呈覽過

再做。欽此。」二十二日做得合牌樣一件呈覽。奉旨：「雙圓玻璃窗做徑二尺二寸，邊做硬木的。前面一扇畫節節見喜，後面一扇安玻璃，玻璃後面板牆亦畫節節見喜。欽此。」十月二十日畫得雙圓窗內畫樣二張呈覽。奉旨：「將尺寸傳與蔣廷錫畫花卉二張，其點景石頭令伊着會畫石頭之人畫。欽此。」

雍正五年閏三月十一日，據總管太監劉進忠傳旨：「着畫坤寧宮東暖殿內裝修樣。欽此。」本月十四日，郎中海望畫得裝修樣二張，交副總管蘇培盛呈覽。奉旨：「准用落地罩，將高炕拆去，滿打地炕，炕上安床，落地罩做二面，一面糊紙，一面糊紗。橫楣窗做寬些，窗下着安石青刷子，或用緞、或用宮綢。欽此。」四月二十六日做得杉木柏木邊、楠木心落地罩。員外郎沈喻帶木匠盧玉等持赴坤寧宮東暖殿裝修完。

雍正六年八月初九日，郎中海望奉旨：「養心殿後殿，東二間門外靠落地罩着做擋門圍屏四扇，其高以捲着門簾上一般高，寬照落地明連抱柱一般寬，連縫做折疊的，東邊以板牆抱柱上討牢安柱子，圍屏上兩面畫西洋書格八副。欽此。」初十日郎中海望奉旨：「養心殿後殿明間靠落地明西一扇落地明，亦照東面做圍屏四扇，二面亦畫書格。北面牆上貼的畫不好，爾將原貼的書格揭去，兩邊長條畫揭去，其餘畫片不動，添補空處集錦。再東西後門門扇拆去，鑲楠木口。落地明兩邊柱頭着看好日

期打平。欽此。」

雍正六年九月二十九日，郎中海望奉旨：「養心殿東二間屋內西板墻對寶座處安玻璃插屏鏡一面，背面安一活板，若擋門，將板拉出來。若不用時推進去，要藏嚴密。鏡北邊板墻上安一錶盤，鐘輪子俱安在外間門書格上。此屋內水缸款式不好，爾另尋一水缸換上。欽此。」

十月十六日做得楠木邊座玻璃鏡插屏一座，通高七尺九寸、寬四尺二寸五分，花梨木邊銅心錶盤一件，自鳴鐘一座，安訖。

雍正七年八月初五日，太監劉希文傳旨：「養心殿西，正房五間，並西面圍房四間內另改裝修，着海望畫樣呈覽。欽此。」本日郎中海望畫得後殿西正、正房五間內西二間添隔斷板墻二層，炕罩二座，床二張，方窗一個。西次間添地炕一鋪。西面圍房四間內添隔斷板墻一層，床二張。院前添拐角板墻一道，擋門影壁一座。畫樣呈覽。奉旨：「正房五間內炕罩照東二間用柏木楠木做。其院影壁墻照樣准做。西面圍房四間將後院板棚淨房拆去，屋內順山墻打高炕四鋪。欽此。」

雍正九年六月初二日，據圓明園來帖內稱，本月初一日，內務府總管海望將做得御花園澄瑞亭改為佛亭，前接抱廈三間，內裏桌張並陳設裝修燙胎小樣一件呈覽。奉旨：「照樣蓋造。欽此。」「今將燙胎樣一件着柏唐阿蘇爾邁送去。抱廈三間已交總理

監修處照樣接蓋。內裝修並陳設桌張令交造辦處司庫三音保、催總劉三久、筆帖式清寧，為造供桌三張、佛櫃一張、香桌三張、琴桌六張呈明內務府總管海望。」「着用造辦處綢緞物料，其飛金木料銀兩向總理監修處取用。欽此。」

以上選錄雍正年檔案內關於宮中和圓明園室內裝修活計的數條記載，以見當時的風尚，據雍正刊本《庭訓格言》一書載：「朕（康熙）從前曾往王大臣等花園遊幸，觀其蓋造房屋，率皆效法漢人，各樣曲折隔斷，謂之套房。彼時亦以為巧，曾於一兩處效法為之，久居即不如意，厥後不為矣。爾等俱各自有花園，斷不可作套房，但以寬廣敞居之適意為宜。」此書為雍正記康熙對諸皇子的教訓語錄，文中的「爾等」即指諸皇子。雍正儘管把這條聖訓敬謹記錄下來，但雍正年間對於屋宇的佈置，從檔案上來看，圓明園的許多座落內寬廣弘敞的當然有很多，但各樣曲折隔斷的套房也不少，這裏不一一摘錄。從養心殿西暖閣裏間部分現存的狀況來看，就是很典型的套房。這就是當時流行的室內裝修。

八　關於木材

雍正三年九月二十六日，郎中趙元為請用紫檀木事啟過怡親王。奉王諭：「應用

多少向戶部行取，爾等節省着用，不可過費。遵此。」

十月初九日為圓明園無楠木，欲用養心殿楠木事，保德啟怡親王。王諭：「用吧。遵此。」

雍正六年十一月十一日，郎中海望為圓明園工程處監督保德交來戶部解送紫檀木數目冊一件啟怡親王。奉王諭：「着人去看。遵此。」本月十五日郎中海望將圓明園工程處送來戶部諮行紫檀木冊一本啟怡親王。奉王諭：「此係工程處奉旨之事，本造辦處又未經奏聞，如何私自留用？爾將此冊仍交工程處，着保德酌量。遵此。」

雍正七年三月二十四日，據圓明園來帖內稱，郎中海望啟怡親王，造辦處所用楠木不足用，今聞得外邊有賣的楠木柁五架，每斤作價銀三分五釐，合算用銀四五百餘兩，欲動本處庫內銀兩買辦等語。奉王諭：「准買。遵此。」

又啟怡親王，造辦處收貯紫檀木俱已用完，現今上交所做活計等件並無應用材料，欲將圓明園工程處檔子房收貯外省解來入官紫檀木行取十數根備用等語。奉王諭：「准行取。遵此。」

以上是雍正年有關木材的幾條史料，說明當時關於製造所需的木料除向戶部領取之外，遇有採購的機會也不放過，說明當時高級木材的來源並不太充裕。

九 家具的製作者

雍正七年十月初三日，怡親王府總管太監張瑞交來年希堯送來匠人摺一件，內開：「細木匠余節公、余君萬等二名。」傳怡親王諭：「着交造辦處行走試看。」

海保送來匠人摺一件，內開：「木匠方升、鄧連芳等。」

按年希堯當時在江西監督燒造瓷器，他送來的細木匠余節公等，當是江南的木匠。祖秉圭當時是監察御史、粵海關監督，他送來的是廣東木匠。海保是蘇州織造，他送來的是蘇州木匠。

雖然上列只是兩份匠人名單，但可以說明當時造辦處木匠是廣東和蘇州兩大派。

又在一件錢糧單子上有：「雍正九年五月十九日，廣木匠羅元、林彩、賀五、梁義每人每月錢糧四兩。」這裏還標明是「廣木匠」。

在製作某些活計項下，從雍正元年到十三年的檔案中有時也提到匠人名字，如柏唐阿蘇爾邁，司庫馬爾漢，柏唐阿富拉他、盧玉、汪國興，領催周維德、六達子、羅福等木匠名字。還有藤子匠梁達子，負責編織軟屜。油匠戴有德，彩漆匠秦景顏、鄭子玉，漆匠吳雲章、李賢，鋄匠聞二黑，銅匠張四，雕匠趙老格等人，負責雕刻和油

雍正年的家具製造考

漆活以及銅飾件活。因為本文依據的是成做活計檔，未見到匠人花名冊，所以上列製作者的名字不能說是全部。況且還有些家具是江南定製進呈的，更無從知道製作者的名字。造辦處各作除高手南匠以外，還數年一次從包衣三旗佐領、內管領屬下的蘇拉中挑選數十名，分交各作為學徒。這些都是製作者。除了上述南匠既是製作人又是設計人之外，還有海望也是設計人之一。海望，烏雅氏，滿洲正黃旗人，初授護軍校，雍正元年擢內務府主事，升員外郎。怡親王允祥是雍正諸兄弟中最被信任的，當時他總理政務之外，兼職很多，管理造辦處是他的兼職之一。雍正二年二月初五日，總管太監張起麟，奉怡親王諭：「着員外郎海望管理造辦處事務。遵此。」從此開始，海望除管理造辦處事務之外，有時還為各「作」設計作畫。如上文所引「雍正二年八月初九日，員外郎海望畫得花梨木書格樣四張……」類似的記載曾經屢見。海望不僅為「木作」畫樣，還曾為瓷胎畫琺瑯器、百寶嵌掛屏、盆景、漆器等畫樣，並畫過琺瑯鼻煙壺。到雍正十年，他已升任內大臣，十一年奉旨往浙江勘察海塘，自此離開了造辦處。海望於乾隆二十年卒，謚「勤恪」。《清史稿》卷二百九十一有傳，只敘述他的政績，沒有提到他在造辦處當差的事。怡親王允祥是一個藝術修養很高的人，我所見鈐有怡親王收藏印的古書畫，都是精品。在他管理造辦處期間所用的管理人員，如年希堯、海望、唐英、沈喻等都是有藝術修養又具管理能力的人才，

因而匠人也都能發揮所長製作出精美的成品。

從上述器物和文獻來分析，雍正年造的家具有兩種：一是自明至清始終流傳製造使用的品種；一是雍正年開始製作的新品種。這些新品種在構造形式方面，有疊落式書桌、疊落式香几、如意式炕桌、轉板桌，床上有結構相連的靠背、書架、書燈、盂托等裝置，炕屏、炕櫃、炕格、炕書架、硬木靠牆半出腿插屏鏡，彩漆獨梃轉軸圓桌等等；在做法方面，有黑退光漆面鑲銀母（即螺鈿）西番花邊花梨木桌，湘妃竹邊、波羅漆面炕桌，烏拉石面香几等；在裝飾方面，有玻璃面內襯郎世寧畫花卉鑲銀母花邊紫檀桌、楠木胎漆冰裂紋繡墩、紫檀几上嵌表、紫檀床上鑲掐絲琺瑯、紫檀書格鑲象牙的花牙子，等等。這些雍正年造的家具新品種，無論構造形式和裝飾如何，都不是木匠按所謂的官尺寸製作的，而是按照指定的尺寸做成家具後按指定位置陳設的。生活於雍正、乾隆年間的文學家曹雪芹，在他寫的《紅樓夢》第十七回中有這樣的描述：「上面小小兩三間房舍，一明兩暗，裏面都是合着地步打就的床、几、椅、案。」這說明當時不僅皇宮內是按陳設需要製作家具，外面住宅也很流行和講究這種做法。康熙所反對的「各樣曲折隔斷，謂之套房」，而在雍正年依然有不少各樣的套房。房屋的空間和面積決定所陳設家具的形式和尺寸。例如，養心殿三希堂式的房間，如果在這樣小的套房內陳設官尺寸的桌椅是不會好看的，甚至會擺不進去。圓明

雍正年的家具製造考　　　　　　　197

園的房間，寬廣宏敞的固然有，但各樣大小曲折隔斷的套房也很多，所以指定尺寸製作的家具自然會多起來。當然，定做家具並不僅限於雍正年間，傳世的明代家具中有的一望而知不是市場上的商品。例如，明成國公府中的紫檀四面平式雕螭紋畫桌（我家舊藏，已捐贈浙江省博物館），明紫檀夾頭榫大畫案（現在故宮），等等，這些都是大材而且是名匠製作、意趣高古的重器，可以看出這種定製的家具都是以美材本身的尺寸來決定器物的尺寸。上述雍正年所製的家具中，有長六尺而高八寸的床，有高僅五寸的炕桌。這種為某一室內某一部位特製的家具，可能挪到另一地方就無法陳設了。明式家具除大櫃、香几、大條案等一類家具在室內是在有所依靠的位置陳設，而一般桌椅則無此局限。譬如，交椅、圈椅、禪椅都可以在四不靠的位置陳設，燈掛式椅可以靠牆也可以不靠牆，香几、長方酒桌等也是如此。這類家具的造型，使人覺得可以隨便陳設，靈活使用。清式家具儘管有所謂「合着地步打就」的風尚，但有一部分家具漸趨於有固定位置陳設的傾向。例如，一對三屏風背椅和一張方几，這種成組的家具，就必須陳設在有所依靠的位置，這才使人在觀感上覺得舒服。還有由原來移動使用的家具——插屏，在雍正年間有的改為靠牆半出腿插屏鏡，這是必須在固定位置陳設的最突出的一例。

雍正年造的家具新品種，有些種類到乾隆年間仍繼續製作，因此對傳世器物年代

的鑒定就存在着一個究竟是乾隆年還是雍正年製的問題。如本文所引的史料中提及，雍正六年木匠盧玉所製作的「黑退光漆面鑲銀母西番花邊花梨木桌」，以這種硬木和漆相結合的新做法，還不僅於製作桌椅，我家捐贈避暑山莊的一對多寶格，是以紫檀為骨架，黑漆描金花牙，彩漆裏，就是硬木和漆相結合的又一做法。這種做法如果沒有檔案印證，我從前就只認為是乾隆造，而沒想到也可能是雍正年的作品。其他雍正年的新品種中，有的家具也存在這個問題。例如，彩漆獨梃腿轉軸圓桌，原藏故宮漱芳齋，我也曾經認為它是乾隆造。現在雖然不能肯定那件彩漆圓桌就是檔案中所提到的圓桌，但至少可以說同樣做法的器物在雍正年已開始有了。這種問題在其他工藝美術品中也存在。例如，故宮藏有一水晶球，是染象牙雕流雲的座，製作精緻生動。以前我認為這個象牙座是乾隆造，但通過檔案印證才知道是雍正時的作品。這是一件特殊的器物，不同於木器家具，也沒有第二件，現查到檔案中的詳細紀錄，所以能夠肯定。

清代的工藝美術精品，有的看來貌似乾隆年製作的，但無題識，又無其他可以確證是乾隆年或雍正年製作的特徵，對這類器物，我認為只能籠統地說是雍正至乾隆時製品，家具也包括在內。乾隆以後，上述精品已絕跡，就不存在這個問題了。

龍櫃

我國的木器家具發展到宋元時期，在使用和美觀兩方面都已達到成熟的階段，品種形式也不斷發展。到了明代，由於經濟繁榮更促進木製家具工藝日益精湛。清代在繼承明代的品種做法以外，康雍乾三朝隨着當時工藝美術的高潮，木器也出現了新風格。本文僅就明清兩代木器中以龍為裝飾的櫃架類器物舉例漫談：

一、櫃架類家具傳世的寶物，在故宮博物院藏品中，時代最早、有年款的是明宣德年製戧金細鈎填漆龍紋方角櫃（櫃有方角、圓角之分）（圖三十一）。

戧金細鈎填漆是戧金和填漆兩種做法結合的一個品種。《髹飾錄》載：「鎗金，鎗或作戧，或作創，一名鏤金，戧銀，朱地黑質共可飾。細鈎纖皴，運刀要流暢而忌結節。物象細鈎之間，一一劃刷絲為妙。」元末陶宗儀《輟耕錄》載：「嘉興斜塘楊匯髹工戧金銀法。凡器用什物，先用黑漆為地，以針刻畫。或山水樹石，或花竹翎毛，或亭臺屋宇，或人物故事，一一完整。然後用新羅漆。若戧金則調雌黃，若戧銀則調韶粉，日曬後，角挑挑嵌所刻縫罅。以金箔或銀

箔依銀匠所用紙糊籠罩，置金銀箔在內，遂旋細切取，鋪已施漆上。新綿揩拭牢實，但着漆者自然黏住，其餘金銀都在綿上，於熨斗中燒灰，甘鍋內熔鍛，渾不走失。」

在器物的紅漆或黑漆地上鈎劃陰紋花樣，陰紋內打金膠，然後把金箔黏在陰紋內，這就是「戧金」的做法。《髹飾錄》載：「填漆，即填彩漆也。」磨顯其文，有乾色，有濕色，妍媚光滑。又有鏤嵌者，其地錦繡細文者愈美豔。」填漆的兩種做法，一種是磨顯，一種是鏤嵌。後者是用針或鈎刀刻畫陰紋，用彩色漆填入陰紋內稱為填漆。然後沿着填漆的花紋用刀鈎出陰紋輪廓，打金膠，黏金箔，使填漆的花紋又增加了金邊。然後花紋中間的紋理也鈎出陰紋貼金，因此叫作細鈎。這件宣德年製的龍櫃就是這樣製作的。

二、明萬曆年製的黑漆描金嵌金銀螺鈿雲龍架格（圖三十二）。《髹飾錄》載：「描金，一名泥金畫漆，即純金花文也。朱地、黑質共宜焉。其文以山水、翎毛、花果、人物故事等；而細鈎為陽，疏理為陰，或黑漆理，或彩金像。」「黑漆理」是指金色花紋上以黑漆勾畫紋理。「彩金像」是用深淺和色標不同的金箔描金。譬如黃金、青金、赤金雖然都是金，而能分出色彩，所以叫作「彩金像」。《髹飾錄》「描金」項下載：「片、屑、線各可用。」「螺鈿」項下載：「又近有加沙者，沙有粗細。」這件雲龍架格，龍是在黑漆地上遍體灑嵌金銀屑和螺鈿屑，襯托着金龍異常燦爛。多品

種做法結合製作的器物，在《髹飾錄》中稱為「匾爛」。

三、黑漆描金隱起龍紋頂櫃。這種櫃屬於方角櫃的做法，在櫃上還有一個或兩個面積相等，而高度只有大櫃的三分之一的小櫃，所以全稱應為頂櫃，小櫃又稱頂箱。一般頂櫃上面只有一層頂箱，而這件黑漆描金隱起龍紋櫃上有兩層頂箱，每層兩個小櫃。小櫃做法當然也和大櫃一樣。

《髹飾錄》載：「隱起描金，其文各物之高低，依天質灰起，而棱角圓滑為妙。用金屑為上，泥金次之。其理或金，或刻。」

這件櫃黑漆地的金龍，頭部和身體約高出漆地三釐米，是用灰堆成又用刀雕刻，運刀流暢，棱角圓滑。櫃門上鑲銅鍍金飾件有「乾隆年製」款，但櫃的製作，不像乾隆時期風格。清代「養心殿造辦處各作成做活計清檔」載：「雍正二年十二月初六日，太監杜壽傳旨，着黏補收拾黑漆堆金龍櫃一對，隨頂櫃四對。」很明顯這條檔案所記載的就是本文所介紹的龍櫃。在雍正二年已經需要修理的舊櫃，當然至遲也是清初或康熙時代製品。乾隆年間修理舊漆器有改換乾隆年款的事例，也是見之於檔案的，所以很可能這個龍櫃上的銅鍍金飾件是乾隆年再經修時裝上的。

四、紫檀雕雲龍頂櫃。這種櫃和前面介紹的黑漆描金隱起龍紋櫃，雖然都屬於頂

櫃，但那一種因為披麻糊布掛灰髹漆，所以是「四面平」的做法，而這一種紫檀櫃的

櫃門及櫃幫都是「落堂做」，裝板周緣在朝外一面去薄，稱為「外刷槽」的做法。櫃

門高浮雕雲龍，刀法深峻，磨工精細，是雍乾之際的精品。

在乾清宮、養心殿一類的宮殿明間，都陳設着這樣的紫檀龍櫃，一對或兩對，

再配置一對紫檀大架几案，一對紫檀大衣鏡等，對稱地陳設在寶座、屏風、地平的左

右。紫檀雕龍櫃所見精品都是康雍乾時代的，晚清時代也曾製作，不過明顯退化，龍

的造型惡劣，雕工磨工也比較粗糙。這是一個規律，製作精美的工藝美術品水平自乾

嘉以後逐漸下降，木器家具也不例外。

龍在傳世木器家具上，有夔龍、螭龍、草龍、拐子龍等，有的在家具上佔較大面

積，有的只是作邊緣或牙子的點綴裝飾。櫃當然也是這樣，不論髹漆的櫃，還是硬木

櫃，以五爪龍為主題的是極少數。當然，除了皇家誰也不能用五爪龍，並且在皇宮裏

也是只在必要的宮殿裏陳設龍櫃，在其他建築物內或苑囿遊豫的處所，便是有很多很

多其他形式和不同題材花樣的櫃。譬如皇帝的衣服，只有吉服和朝服才有龍，而常服

則多種多樣，並沒有龍，也不是明黃色。這是可以理解的。

《易經》「乾卦」：「九五，飛龍在天。」歷史上長期以來五爪龍為皇帝專用的圖案，

而皇帝生活中衣食住行各種器物不用龍來作裝飾的還是絕大多數。社會制度變更，當

然龍紋的使用早已不存在等級的限制，誰愛怎麼用都隨自己的愛好。不過近年來龍紋的使用太泛濫了，也是因為畫龍、繡龍、雕龍等等藝術水平太差，簡直讓人望而生厭。僅僅在家具範圍，成堂的雕龍桌椅床櫃等，都是相當拙劣的。如果能製作出如本文所舉四例的水平，當然還是值得欣賞的，但也要恰如其分。無論製作水平多高，如果到處見龍也是讓人受不了的。

漫談椅凳及其陳設格式

古人席地而坐，沒有椅子凳子，椅本是木名，不是器物的名稱。《詩經》有「其桐其椅」，「椅」即「梓」，是楸木的別名。在沒有椅子的時期，床和榻是臥具也是坐具，《春秋左傳》、《周禮》、《爾雅》等書都有床榻的記載。《釋名》釋床帳説「人所坐臥曰床」，又説「小者獨坐，主人無二獨所坐也」，漢魏南北朝以來史書上有很多「坐床上」「踞床上」的描寫。

五代畫家顧閎中的《韓熙載夜宴圖》中有椅子和繡墩。宋陶穀《清異錄》説：「胡床施轉關以交足，穿繩縧以容座，轉縮須臾，座不數斤。相傳明皇行幸頻多，從臣或待詔野頓，扈駕登山不能跂立，欲息則無從寄身，遂創意為此，當時稱逍遙座。」從這段記載裏雖不能明確看出是帶靠背的椅子，但這種可以折疊的坐具，可能就是「交椅」的前身。

五代時椅子的製作逐漸發展起來，除了攜帶輕便的交椅外，又有室內應用的椅子。到了宋朝，椅子這個名詞，已很普遍，如《揮塵三錄》載：「紹興初，梁仲謨汝

嘉尹臨安，五鼓往待漏院，從官皆在焉。有據胡床而假寐者，旁觀笑之。又一人云：近見一交椅樣甚佳，頗便於此。仲謨請之，其說云：用木為荷葉，且以一柄插於靠背之後，可以仰首⋯⋯今達宦者皆用，蓋始於此。」

從這個材料可以看出，原來的交椅到這個時候已有更為舒適的設備。

《宋史》《東京夢華錄》《東巡記》等史料中，椅子名稱很多。有金交椅、銀交椅、白木御椅子、檀香椅子、竹椅子、黃羅珠蹙椅子、朱髹金飾的椅子等等，說明椅子製作有相當的發展，但當時僅限於上層社會中，範圍還不很普遍。據宋陸游《老學庵筆記》：「徐敦立言，往時士大夫家婦女坐椅子杌子則人皆譏笑其無法度。」則南宋前期，椅子杌子在士大夫家中還可能只限於廳堂裏會客等類用途。至於婦女因居內室還是習慣坐床。梳洗床、火爐床大概相當於專用的椅子，而形體較大，位置比較固定。

凳子，《釋名》釋床帳載「榻登施大床之前，小榻之上，所以登床也」。沒有「凳」字只有「登」。在古代主要是上床的登具，相當於後來的腳踏。《韓熙載夜宴圖》中，除了床和椅之外尚有「繡墩」，它的形成，估計也和椅子差不多時期。

梳洗床，家家有之，今猶有高鏡臺，蓋施床則與人面適平也。

杌，見《通鑑長編》和《宋史》「丁謂罷相，入對承明殿，賜坐，左右欲設墩，謂顧曰復平章事乃更以杌子進」。

根據以上材料，可以看出這幾種坐具都是唐代才漸漸發展成熟的。椅子是由床分化出來的，從《釋名》所謂小者一人獨坐的小床逐漸形成更小、更輕便的椅子。凳、杌、墩，都是沒有靠背的坐具，按現在習慣，可以統稱作凳子，凳原來設在床前，需隨床形，所以應是長方形，和現在的板凳相似。兀字《說文》的解釋是「高而上平」，杌字《玉篇》的解釋是「木無枝也」，《集韻》的解釋是「木短出貌」，可以推測杌原是一段短而無枝的光木頭，隨便當作一個非正式的坐具，後來逐漸予以加工，成為杌子。現在在我們語言中，還有把方凳或圓凳叫作杌凳的習慣，而長條形的板凳則無杌凳之稱，杌和凳的原來區別就在這裏。椅子是最正莊的坐具，其次是杌。至於凳的名詞出現較後於杌和墩，大約在明代才普遍應用，並成為無靠背坐具的總稱。

以上是唐宋以來有關椅凳的簡單情況，到了明清兩代椅子凳子的使用，從文獻材料和版畫、繪畫中，可以看出在上中階層人們的家庭裏已相當普遍，至於廣大勞動人民，主要還是以臥具兼坐具，北方坐炕，南方坐床，過去農民家裏有椅子的仍然不多。明清兩代的椅凳，在博物館和私人家中有很豐富的實物，下面只就故宮博物院所藏，分類介紹如下：

一　椅子

1　還保存着床的特點，體積重大，固定在室內中心，是最莊重的坐具。這種椅子有木質髹金漆，或朱漆金飾，或硬木精製，為皇帝后妃所專用，當時稱為寶座或御座。歸納起來有五種：

(1)　五屏風式背，通體髹金罩漆，兩旁扶手，四捲足，足下有底座，通體雕雲龍，靠背和扶手的頂端平懸龍首。

(2)　圈椅式背，四圓柱上承三龍作弧形，正面高兩扶手漸低，正面兩柱各蟠一龍，背板平雕陽文雲龍，座面與底座相連，是一個寬約五尺深約二尺餘的須彌座，無足，通高約四尺。故宮所藏只有一把，從髹漆製作、雕刻的刀法和龍的造型等方面來看，是明嘉靖時的。在一九〇〇年帝國主義侵略軍拍攝的照片中，可以看出這把椅子原是太和殿寶座臺上的寶座。椅子兩柱的蟠龍，特別是組成背圈的三條龍，龍的姿勢要完全按照背圈的形式來雕刻，在這種不利的條件下，能顯出蜿蜒拿空之勢，作者的手法是很驚人的，整個椅背造型簡潔，下面採用須彌座而不用四足，更給人以堅實厚重的感覺。

(3)　雲龍圓背椅，通體髹金罩漆，突雕雲龍蟠繞在椅背和扶手上，尺寸略小於圈龍椅中是一個新格，可惜已經殘破。

椅式背，如乾清宮的寶座（圖三十三），就是這個形式。以上三種椅子都設在大殿正中，後有鬃金屏風，是皇帝舉行最隆重的典禮時所用。

設在後居的正殿明間。以上四種椅子必陳設在朱油貼金彩畫的室內，才能協調。

（4）三屏風式背，鬃朱飾金，突雕龍鳳紋，四足下有底座；也有通體雲鳳紋的，

（5）紫檀、烏木、黃花梨、楠木、紅木等硬木所製和黑漆描金彩畫、雕漆、填漆、餦金及飾牙角竹木寶石等作法的大椅。這種椅子當中有一部分有龍或鳳的裝飾，但大部分是其他圖案，形式或繁或簡，確有不少新鮮活潑的題材，充分表現出質地美、造型美、舒適耐用的優點（椅上都有特製的坐褥靠墊隱枕）。這種椅子有的和屏風扇一起設在屋宇明間的正中，作為便殿寶座的形式，或設在大書案的後面，當作寫字看書的椅子，或設在面窗對景的地方。

這類大椅沒有成對的，都是單獨的陳設，可姑且稱為床式椅。明《遵生八箋》說，「仙椅，默坐凝神運用，須要坐椅寬舒，可以盤足後靠」「禪椅較之長椅，高大過半，惟水磨者為佳。……其制惟背上枕首橫木闊厚，始有受用」。明代這些寬大的仙椅、禪椅，以及清代特有的鹿角椅，也都應屬於床式椅一類。

2 交椅（圖三十四），主要是室外或廳堂中的臨時陳設。它的特點是有輕巧的扶手，背板依照人的脊背做出曲線，座面是絲繩編織的，頗為輕便舒適。明宣宗行樂圖

中，宣宗就坐這種交椅，其他行樂圖中有交椅的也很多。宋張端義《貴耳集》裏說，「凡宰執侍從皆有之，遂號太師樣」。明代的交椅有花梨木製，鏨花銅飾件的，有黑光漆邊框的，背板浮雕雲龍和五嶽真形，花紋鬆金罩漆，足柱及扶手皆加很誇張的雲龍花牙子。這種椅子的尺寸大於一般交椅，即所謂金交椅。清代宮中習慣，凡出外狩獵遊玩都攜帶大馬扎，交椅只是放在鹵簿中擺擺樣子，所以沒有什麼變化。晚期從交椅演化出一種躺椅，也是兩足相交靠背後仰，上有橫枕，座面及背面都是絲繩或藤編成，只能擺在內室。

3　燈掛式椅的出現，稍後於交椅，也是歷史很久的椅式。五代顧閎中《韓熙載夜宴圖》、宋墓壁畫、明清戲曲小說插圖中，都有這種椅子。古典劇中使用的桌子，現在俗名「油桌」，是八仙桌以前最通用的桌子，和燈掛式椅是一套家具，所以戲臺上用的也是燈掛式椅。這種椅子背柱二根，中間為背板，上承兩端挑出的橋形橫樑，沒有扶手，通體光素無雕飾，有的在背心雕一組簡單圖案。一般是楸木或棗木本色，也有朱漆和朱漆描金及硬木本色的。有些椅子雖然尺寸不大而式樣誇張，在室內必須佔據很大的面積，燈掛椅則不然，和一般几案都很容易配合，沒有几案也不覺單調。故宮藏有一堂清初燈掛式椅，為湘妃竹製，黑光漆座面和背板，在背板上有描油花卉，是很特殊的。

4 一統背式椅，和燈掛式差不多，只是背上橫樑不挑出，多為普通木材所製，宮廷中的也有黑漆描金彩畫等裝飾。這種椅子宜於放在靠牆，靠隔扇，或靠欄杆罩等地方，兩把椅子夾一方几，過去的長條形椅披，就是用於一統背及燈掛背椅子的。

5 圈椅，俗名羅圈椅，是從交椅發展來的，圈背連着扶手，背板微向後仰，上半部保存着交椅的形式，下半部和普通椅子一樣，座面用絲繩或藤皮編織，也有硬心的，一般以硬木本色居多，背板中心有一組簡單圖案，通體無雕飾。明清兩代的式樣無大差別，惟明代兩扶手端有在雲頭上雕花的，還有的背板上端突出圈外，向後微捲，是比較特殊的樣子。這種椅子宜於在廳堂中方桌兩邊成對陳設，或夾較大的方几分兩列陳設，或作八字形不靠牆陳設。圈椅造型樸素端莊，靠背和座面也很舒適，可作為製造新家具的參考。

此外還有轎椅，和圈椅的製作一樣。惟座面離地很矮，是為了加上底盤，穿上轎杆，抬起來行走的，但也有擺在內室的。靠背後仰角度較大，座心軟，可以單獨放在床前或其他角落。

6 太師椅和床式椅的形式相似而尺寸較小，並且是成對的。椅背基本是三屏風式，有兩扶手，椅面多為方形，也有抹角的。故宮所藏多數是清代製作，而精品多是康熙至乾隆時期的。乾隆年間所製尤精，取材包括紫檀、花梨、烏木、癭鵝、紅木、

樺木、楠木、棕竹等等。有些式樣特殊，花紋新穎，並向銅器、玉器、織繡等方面吸取材料，加以創造，使它適合於坐具的格局，花紋刀法圓熟，磨工光潤。還有鑲瓷、鑲玉、鑲琺瑯和鑲另一種木雕花以及黑漆描金等作法，都是乾隆年間的特色。這種椅子有和方桌成一份的，有和匡床、茶几成一堂的，式樣花紋都彼此照應。以靠素墻襯托最佳，若靠裝飾性很強的隔扇，即不大相宜。

7　官帽式椅（圖三十五），即一統背加上扶手。一般製作簡單，通體光素，只背心有一小組圖案。椅有木本色的，也有刷色罩油的。過去官署和住家常常是這樣陳設：一張方桌，兩把官帽式椅子，兩條春凳共為一份。明代的官帽式椅，有的比較特殊，座面為龜背形，六足，兩扶手作八字式，座面離地較矮，盤足垂足都很合適。還有一種官帽式梳背椅，也是明代流行的，曾見於《天水冰山錄》所載查抄嚴嵩家產的清單。官帽式梳背椅，從榫子做法上看，是清初製作，但仍保存了明代的樣式。

明代木器上，起線打挖的技術特別見長，這種椅子通體起線，無其他花紋，造型非常協調。這種椅子設在案的兩面相對，或作八字，宜於不依不靠。

8　玫瑰式椅，一般椅子背最高處和扶手最低處相差很多，惟玫瑰式椅不然，它的椅背低於一般椅背，所以背靠着窗臺時，不致高出窗臺上，在架几案或條案前緊靠着設一份桌椅時，也以玫瑰式椅為最相當。明代玫瑰式椅多圓足，清代有方足而圓棱

者，椅背和扶手為三朵祥雲組成。

二 凳子

1 板凳，一般為粗木本色，製作草率，也有楸木所製，加工較細的。榆木擦漆板凳，取材厚重，四足起線，座面下四周加裝牙子，兩端刻粗線條雲紋或如意紋，牙子不僅為美觀也有加固作用。板凳取攜方便，最宜地窄人多處使用，但也有個一般的陳設格局，即把一張方桌、四張方凳、兩條板凳擺在一起。

2 方凳，除了普通木材所製以外，還有用紫檀、花梨、灘鷞、紅木、楠木等高級木材製造的。座面尺寸不等，式樣不一，最大的約有二尺見方，最小的約尺餘。或一色木製，或大理石心，或臺灣席襯板，硬心，或絲繩藤皮編織軟心，四足及邊框寬厚穩妥，夏日不施凳套尤其清涼宜人。明代硬木大方凳多半光素，棱角圓潤平滑，或有邊框四足略作竹節紋的。清乾隆年間所製則花樣繁多，並有鑲玉、鑲琺瑯、包鑲文竹等裝飾。

方凳和方几或方桌可以配合，在室內陳設中，次於椅子，譬如以北為上首，則方凳方桌的一份陳設，多在旁邊或下方，或依窗而設。散置時，多分置隔扇兩旁，或靠

漫談椅凳及其陳設格式

213

落地罩後炕兩旁，或置屋角。

3 春凳，一般為粗木本色或刷色罩油。其精製者，明代有填漆雲龍春凳；清代有黑光漆嵌螺鈿春凳。因為形狀如長几，所以不僅是坐具，還可在上面擺一兩件陳設品。

4 圓凳，是杌與墩相結合的形式。雖然也有粗木的，但並不普遍，主要還是比較精緻的，四足多作弧形，也有平直的。乾隆年間所製圓凳，又有海棠式、梅花式、桃式、扇面式等。梅花式束腰鑲竹絲，製作尤精。

5 繡墩（圖三十六），古代繪畫中所見，大多是一個鼓形圓墩上覆以錦繡的袱子，「繡」當是指墩上所覆之物而言，裏面構造如何不得而知。《遵生八箋》說：「蒲墩，以蒲草為之，高一尺二寸，四面編束細密，且甚堅實。內用木車坐板以柱托頂，久坐不壞。」明代繪畫中的繡墩樣式不一，有繡墩全部為繡袱所掩的，也有只蓋住上半截的，略可窺得其精巧的構造。當時仍有蒲墩，這可能是墩的原始形態，它和杌最初可能是草製木製、軟硬座面的不同。《遵生八箋》又說：「蒲墩止宜於冬月，三時當置藤墩如畫上者，甚有雅趣。否則近日吳興所製板面竹凳堅實可坐，又如八角水磨小凳、三角凳俱入清齋。」藤製器具不可能傳到現在，故宮所藏明代紫檀繡墩，四周有黃楊木錢形雕飾，很像雙股藤圈。這種仿藤的裝飾，多少可以說明當時藤墩曾風行一

時，清代也有同一形式的。此外如黑漆描金彩繪或雕漆、填漆以及各種木製、瓷製、琺瑯製等花樣形式，也都精美異常。

圓凳和繡墩在室內佔的面積很小，宜設在小巧精緻的房間，這類坐具四面都有裝飾，最宜不依不靠，哪裏需要就設在哪裏。

大凡室內陳設，有如建築格局，既要合乎生活需要，也要美觀。家具的陳設雖沒什麼公式，但需審度其造型和室內環境進行佈置，有主賓，有疏密，有高下，有對稱不對稱等等。古代家具的造型和陳設方法，給我們提供了很寶貴的經驗。

明清帝后寶璽 ❶

寶璽者何？天子所佩曰璽，臣下所佩曰印。無璽書則王言無以達四海，無印章則有司之文移不能行之於所屬，此秦漢以來之事也。古者上之所以示信於天下惟圭璧符節而已。諸侯朝於天子，則執其所受之圭以合焉。戰國時人所佩方寸之印皆稱璽。秦滅六國統一寰宇，惟皇帝所掌獨稱璽。秦始皇製六璽，曰：皇帝之璽、皇帝行璽、皇帝信璽、天子之璽、天子行璽、天子信璽。六璽之外又得藍田玉，命李斯書其文曰：「受命於天既壽永昌。」漢制亦六璽。自此以降，魏晉南北朝隋唐，或六璽、或八璽不等，璽文大抵同前。武則天稱帝改諸璽皆稱寶。唐中宗即位復稱璽。玄宗開元六年又稱寶。天寶初改璽書為寶書。自此歷代相沿皆稱寶。至明清兩朝則寶璽並稱。此寶璽之由來也。

明太祖洪武元年製寶璽，凡十七。其大者曰皇帝奉天之寶，祀天地用之。曰皇

❶ 此文為《明清帝后寶璽》一書弁言。

帝之寶（圖三十七），凡詔若敕用之。曰皇帝行寶，立封及賜勞用之。曰皇帝信寶，詔親王大臣用兵用之。曰天子之寶，祀山川鬼神用之。曰天子信寶，詔外夷調兵用之。曰天子行寶，封外國及賜勞用之。曰皇帝尊親之寶，冊上尊號用之。曰製誥之寶，賜敕用之。曰敬天勤民之寶，獎諭來朝官員用之。曰皇帝親親之寶，敕諭親王用之。曰廣運之寶，獎諭臣工用之。曰皇帝親親之寶，敕諭親王用之。曰敬天及欽文之璽。嘉靖時新製七寶：曰奉天承運大明天子之寶、大明受命之寶、巡狩天下之寶、垂訓之寶、命德之寶、討罪安民之寶、敕正萬民之寶、與洪武元年所製共為二十四寶，皆玉製。皇后之寶冊，金製。皇貴妃以下有冊、有印。掌寶璽符牌之官有尚寶司，卿一人、少卿一人、司丞一人。後增至三人。在內設尚寶監，有掌印太監一人，簽書掌司無定員。凡用寶外尚寶司以揭帖赴尚寶監請旨，至女官尚寶司領取監視外司用訖，存號簿繳進。有明一代寶璽見之於官書者如上述。今以官書所載檢點故宮舊藏明代遺留之寶璽，則佚者十之九，蓋以明清之際宮中曾遭變亂之故耳。然官書所未載之寶璽，尚有大明皇帝之寶、文華殿之寶等諸璽。帝后升祔太廟之謚冊、頒賜功臣之鐵券猶有存者。更有嘉靖朝宮中道錄祝釐青詞所用諸璽，雖為不經之物，今亦一併編入本冊，庶幾可見有明一代鈐用寶璽之概況。

清代開創之際，寶璽專用滿文，既乃改鐫兼用漢文古篆。其大小自方六寸至二寸

不一。有大清受命之寶、皇帝之寶、奉天之寶、天子之寶、奉天法祖親賢愛民製誥之寶、廣運之寶。康熙以來歷年久乃增至三十九寶，貯於交泰殿寶座之左右以次列。

其質有玉、有金、有栴檀香木。玉之品有白玉、有青玉、有碧玉。紐有交龍、有盤龍、有蹲龍。凡詔製敕書當用寶則內閣請旨而用之。遇大朝宣詔之儀，太和殿設寶案於御座前，大學士一人詣乾清門請皇帝之寶。陳於寶案上正中。王公百官行禮畢。大學士捧詔詣寶案前。學士北面用寶訖，乃頒詔佈告天下。遇皇帝行幸，內閣中書一人，穿吉服，乘馬，負皇帝之寶，在華蓋前行。如不設鹵簿，則常服冠袍，在豹尾槍侍衛班後隨行。每歲末封印日洗寶。內閣先期奏聞。至期學士典籍各一人赴乾清門接寶。洗畢交宮殿監正，仍貯交泰殿。此三十九寶傳至乾隆十一年重新排定寶璽次序。御製《寶譜》序云：「今交泰殿所貯寶璽，歷年既久，紀載失真，且有重複者。爰加考正，排次定為二十有五，以符天數。並著成譜」云云。又御製盛京尊藏《寶譜》序云：「乾隆十一年春，閱交泰殿所貯諸寶，既詳定位置，為數凡十。雖不同於見用之寶，而未可與古玩並列。因念盛京為國家發祥地……爰奉此十寶賚送盛京，鐍而藏之」云云。乾隆十三年御製交泰殿《寶譜》序後云：「寶譜成於乾隆十一年丙寅。越三年戊辰，始指

授儒臣為清文各篆體書。因思向之國寶、官印，漢文用篆書，而清文則用本字，以清文篆體未備也。今既定為篆法，當施之寶印，以昭劃一。按譜內青玉皇帝之寶清本字傳自太宗皇帝時。自是而上四寶均無代相承傳為世守者，不敢輕易。其檀香木皇帝之寶（圖三十八）以下二十有一，則朝儀綸綍所常用，宜從新制。因敕所司一律改鐫，與漢篆文相配，並紀之《寶譜》序後」云云。自此以後，除開國時行用之四寶未改鐫以外，其餘二十一寶皆改滿文本字為玉箸篆體滿文，與篆體漢文並列行用。至皇太后皇后金寶、各宮妃嬪金印，均為玉箸篆滿文，與漢篆文並列焉。

交泰殿所貯二十五寶，自乾隆十三年傳至宣統年，未嘗增減。乾隆六十年行授受大典，於御案左陳太上皇帝之寶，禮成後並未陳於交泰殿國寶之列。又有光緒年新鐫大清帝國之寶，於類應屬國寶，而均未列入交泰殿之列。故二十五（御製《匣衍記》云：「天子所重，以治宇宙，申經綸，莫重於國寶。而涉筆記事之璽，即其次也」云云。）之數既定，雖有新鐫於類應屬國寶者，亦不入交泰殿之列。凡涉筆記事之璽皆分貯各宮殿，如康熙鈐用御書之敬天勤民寶，貯於乾清宮西暖閣。乾隆鈐用御書之古稀天子寶，貯於東暖閣。五福五代堂寶，則貯於景福宮。凡以宮殿命名諸璽，即貯於該處所。此類常用之璽多如星雲，除御筆、御覽、御賞諸璽之外，所鐫璽文多引經史奧旨，以寓箴儆，或怡情山水，即景詠懷，方圓大小不一。凡聽政寢興之所，以及園囿

之軒館臺榭，咸貯此類寶璽，以備揮毫染翰之用。皇太后皇后之寶冊及各宮妃嬪寶冊

或印，皆貯於各本宮。帝后升祔冊寶，貯於太廟。諸寶收藏處所大抵如上述。

寶璽之製作，凡御用國寶，皇太后、皇后、皇貴妃金寶金冊，帝后升祔太廟之諡

冊寶，俱命儒臣書寫，由禮部會同內務府造辦處鑄金琢玉承做訖，進呈行用。其涉筆

記事諸璽，其石質者俱命御書處寫字人精寫，由刻字作刻字匠人雙鈎頂朱填寫鐫刻，

禮部不與焉。

明清兩朝宮中所貯本朝寶璽之外，尚有所謂秦璽者。明弘治十三年，陝西獻玉

璽。其文曰：「受命於天既壽永昌。」禮部尚書傅瀚言：「自有秦璽以來歷代得失真偽

之跡具載史籍。今所進篆文與《輟耕錄》等書摹載魚鳥篆文不同。其螭紐又與史傳所

記文盤五龍螭缺一角旁刻魏錄者不類。蓋秦璽亡已久。今所進與宋元所得後皆世摹秦

璽而刻之者。竊惟璽之為用，以識文書，防詐偽，非以為寶玩也。自秦始皇得藍田玉

以為璽，漢以後傳用之。自是巧爭力取，以為得此乃足以受命，而不知受命以德，不

以璽也。故求之不得則偽造以欺人。得之者則君臣色喜，以誇示於天下。是皆貽笑千

載。我高皇帝自製一代之璽，文各有義，隨事而施，真足以為一代受命之符，而垂法

萬世，何借此璽哉」云云。明孝宗從其言，卻而不用。

乾隆御製交泰殿《寶譜》序云：「交泰殿中有受命於天既壽永昌一璽。不知何時

附藏殿內，反置之正中。按其詞雖類古所傳秦璽，而篆法拙俗，非李斯蟲鳥之篆明

甚。獨玉質瑩潔如截肪。方得黍尺四寸四分，厚得方之三。以為良玉不易得則信矣，

若論寶璽無問非秦璽，即真秦璽亦何足貴？乾隆三年，高斌督河時奏進屬員浚寶應河所

得玉璽，古澤可愛，文與《輟耕錄》載蔡仲平本吻合。朕謂此好事者仿刻所為，貯

之別殿，視為仿古器而已。夫秦璽煨燼，古人論之詳矣。即使尚存政斯之物，何得與

本朝傳寶寶同貯？於義未當」云云。原藏交泰殿之所謂秦璽與浚河所得玉璽，皆視為玩

器，置之器物庫中。故宮舊藏所謂秦璽，其來源始末如上述。雖然明清兩朝皆屏而不

用，藏之宮中數百年，亦頗為世人所關注。故附於編末，仍視為玩器可也。

故宮舊藏交泰殿《寶譜》《盛京寶譜》《寶藪》皆為鈐印本，而向未刊行。至於明

代寶璽則未見有鈐印成冊之寶譜傳世。今以故宮所藏明清兩代帝后之寶璽，鈐印釋文

成譜。首載國寶，以次為御書鈐用諸璽、后妃寶冊、帝后升祔廟號諡號寶冊，最後為

符牌、鐵券，以類相從，裒為一編，付影印問世。雖近拾遺訂墜之舉，而徵文存獻亦

可為明清史研求者之一助歟。惟其間或有謬誤，尚冀讀者正之是幸。

清代后妃首飾 ❶

清代后妃冠服上的金玉珠寶，載入《大清會典》的有朝冠、金約、耳飾、領約、吉服冠、朝珠等六項。

皇后朝冠：「……頂三層，貫東珠各一，皆承以金鳳，飾東珠各三、珍珠各十七，上銜大東珠一。朱緯上周綴金鳳七，飾東珠九、貓睛石一、珍珠各二十一。後金翟一，貓飾睛石一、珍珠十六，翟尾垂珠。凡珍珠三百有二，五行二就，每行大珠一。中間金銜青金石結一，飾東珠、珍珠各六，末綴珊瑚。冠後護領垂明黃縧二，末綴寶石……」（圖三十九）

「金約，鏤金雲十三，飾東珠各一，間以青金石。紅片金裏。後繫金銜綠松石結，貫珠下垂，凡珍珠三百二十四，五行三就，每行大珍珠一……珍珠各八，末綴珊瑚。」

❶ 此文為《清代后妃首飾圖錄》一書序言。

「耳飾，左右各三（即三對耳環），每具金龍銜一等東珠各二。」

「領約，鏤金為之，飾東珠十一，間以珊瑚。兩端垂明黃縧二，中貫珊瑚，末綴綠松石各二。」

「朝珠三盤、東珠一盤、珊瑚二盤。佛頭記念，背雲大小墜，珠寶雜飾惟宜。」

「吉服冠，頂用東珠。」

以上各項，皇后以下，因等級高低不同，飾物數字亦不同。如皇后至貴妃，東珠頂都是三層，朱緯上金鳳七隻。妃和嬪的東珠頂都是二層，金鳳五隻。至於珍珠數字，自皇后至嬪等級數字差別為三百二珠、一百九十二珠、一百八十八珠、一百七十二珠。

其餘金約、領約、耳飾，在數字和質地上，亦各有等級的差別。以上是載入《會典》的后妃所戴飾物。另外還有未載入《會典》的，例如皇后、皇貴妃、貴妃日常生活中，穿吉服有時不戴吉服冠，而戴「鈿」，俗稱鈿子。滿族婦女，上至皇后，下至品官命婦，很早以前已有鈿子這種飾物，但穿吉服袍褂以鈿子代替吉服冠，卻是清晚期才流行。西太后、瑾妃都遺留有穿團龍褂戴鈿子的照片，品官命婦這種打扮的照片就更多了。早期的鈿子形式是個簪形的框架，上面插戴一些簡單的飾物。清代坤寧宮夕祭的薩滿太太，到溥儀出宮為止一直戴這種鈿子。旗人婦女俗稱薩滿太太戴的鈿子為「糞箕子」鈿子。原始形式的鈿子只保留在薩滿太太的頭上，自皇后至品官命婦戴的

鈿子卻發展得非常華麗，插戴許多金玉珠寶的首飾和絨花、絹花。

我國各民族婦女的首飾，各有其特點，但也有共同點，相互影響是很自然的。如上述清代后妃的朝冠，基本形式是滿蒙民族共同而普遍都戴的捲沿皮帽和氈帽形式。

《大明會典》稱這種為「單于冠」，俗稱韃帽。據《大明會典》載明代皇后冠服：「……其冠，圓匡冒以翡翠，上九龍四鳳，大花十二樹，小花數如之。兩博鬢、十二鈿。」

永樂三年定製「其冠飾翠龍九、金鳳四，中一龍銜大珠一，上有翠蓋，餘皆口銜珠滴，珠翠雲四十片，大珠花數如舊。三博鬢，飾以金龍、翠雲，皆垂珠滴，翠口圈一副，上飾珠寶鈿花十二，翠鈿如其數。托裏金口圈一副。珠翠面花五事、珠排環一對」。從這裏可以看出清代后妃朝冠顯然是受明代鳳冠的影響，在韃帽上加金鳳和多樣的珠寶飾物。所謂金翟是翟鳥，也是受明代翟衣的影響。金約就是明代后妃鳳冠下的翠口圈。至於耳環，明代只戴一對，清代則戴三對。領約就是明代的「托裏金口圈」，漢族婦女俗稱為項圈。

鈿子雖然是滿族的裝飾，但不僅《大明會典》載有珠寶鈿、翠鈿等等飾物，早在漢代已有鈿這個器名。見《說文解字》：「鈿，金華也。」《六書故》載：「金華為飾，田田然。」還有南朝庾肩吾詩：「縈鬟起照鏡，誰忍去金鈿。」看起來，古代鈿是一組華麗的飾物。所以《大明會典》載：「珠寶鈿花十二，翠鈿如其數。」這一份插戴

成為一組華麗的裝飾。漢族婦女口語稱這種成分的首飾為「頭面」。

清代后妃所戴金玉珠寶飾物，不載入會典的還有很多，如「扁方」（圖四十）是梳「兩把頭」最主要的東西，相當於漢人婦女髻上的扁簪。簪的作用並不是單純的飾物，而是使髮髻不致散落下來的控制器。《釋名》解釋「簪」是「連冠於髮也」，這是對古代男子而言，主要是一個控制器。滿族婦女梳兩把頭，最初是以真頭髮分成兩把，當然扁方起着骨幹作用。到了晚清，兩把頭改成青緞製作，安在頭頂上，但其與真頭髮梳成頭座的連結也是仗着扁方。扁方的製作，有整個玉的、翡翠的，也有用金胎鑲玉、鑲翠、鑲其他珠寶的，或金鏨花、或銀鍍金等等。扁方之外，有「頭正」「頭圍子」「大頭簪」「耳挖子」，這是必須插戴的。一般婦女佩戴的這幾樣首飾中，除頭正是裝飾性的，可以是一枝珠花，但不一定多麼珍貴，也有時是朵絨絹花，其餘幾樣可以很簡單，也有用金的，也有用銀鍍金或銅的（因為從前只有穿孝服才戴銀首飾）。

當然宮中后妃們戴的這幾樣首飾都是很珍貴的。梳兩把頭的首飾，具有純裝飾性，俗稱「蟲枝花」「扒枝花」「壓鬢花」。所謂蟲、扒和壓都是說明它們戴在頭上顯示出的形象和作用。這些首飾每一種都有很多樣子，無論是質地、色彩、式樣，各個時期亦有不同的變化。況且這幾種首飾的佩戴也並非始自清代婦女，在古代都屬於釵類，金釵、玉釵、荊釵等。《趙飛燕外傳》載：「趙后手抽九鸞釵，為昭儀簪鬢。」《古今注》

載：「秦始皇作金鳳釵。」明代詹同《古釵歎》詩曰：「黃金作釵釵分兩股，青鬢如雲鳳雙舞。」這些首飾除釵屬以外，還有「蟲枝花」中有貫珠下垂的，俗稱帶「挑」（上聲）。這種帶挑的屬於古代首飾「步搖」一類。《釋名》步搖：「皇后首飾曰副，副覆也。亦言貳兼用眾物成其飾，上有垂珠，步則搖也。」這種帶挑的首飾，是滿漢婦女都很愛插戴的。

頭上所戴以外，則有釧，俗稱鐲子。金鐲、玉鐲、翠鐲，或金鑲珠寶等各種工藝製作的鐲子。鐲，本身是一種打擊樂器。《周禮·地官·封人》注：「以金鐲節鼓。鐲，鉦也，形如小鐘，軍行以為鼓節。」不知何時開始稱釧為鐲。《說文解字》：「釧，臂環也。」曹植的《樂府》中有「攘袖見素手，皓腕約金鐶」，也指的是釧。不過「釧」這個名詞在口語中已經消失了。

指約，俗稱戒指，古代稱指環（圖四十一）。《五經要義》：「古者后妃群妾御於君所，當御者以銀環進之，娠則以金環退之。進者著右手，退者著左手，今有指環，此之遺事也。本三代之製。」

鐲子、戒指以外，還有在衣襟上帶的牌子，手串十八子等等佩飾，質地不外乎玉、翠、碧砠玗、金珀、蜜蠟、珊瑚等，和製作朝珠的原料差不多。

清代后妃戴的金玉珠寶飾物中有關體制的，如朝冠、金約、領約、朝珠，以製作

來源說當然由廣儲司和造辦處有關的「作」承辦活計。其不在《會典》內的飾物，從

檔案上看，也有由養心殿造辦處處撒花作、累絲作、玉作、牙作、鑲嵌作、琺瑯作等處

所承做。例如雍正四年，做過虯角茜色芝仙祝壽簪，編辮珠各式簪六十三對、六十五

對、十八對、三十七對，嵌琺瑯片金累絲手鐲、金琺瑯項圈、金累絲點翠戒指。

「雍正四年五月初六日，郎中海望傳旨：怡親王福晉生日，照年例做嵌珠寶金胎

琺瑯簪九枝。」

「雍正七年三月二十日，太監劉希文、王太平傳旨：着畫漢妝頭面內正鳳、傍

鳳、大小挑牌等樣。欽此。五月初九日，做得漢妝頭面二份，計金累絲正鳳十隻、

傍鳳四隻、環子二副、大小挑牌九對。滿妝頭面一份，計金累絲大頭簪五隻、傍鳳二

隻。上嵌得四月十九日交來飯塊珠一百二十八粒，小珠五十粒、重一錢二分……傳旨

將滿漢頭面三分內金鳳十六隻嘴上穿掛絡，並穿二號挑牌……每隻鳳嘴上穿掛絡用珠

子十五粒，每隻有紅墜角、耳挖二十支。」

「十月十六日，太監劉希文交來：鑲嵌金累絲年年富貴簪一對，嵌珠四粒、紅寶

石二塊。鑲嵌金累絲蘭花簪一對，嵌珠四粒、寶石二塊。梅花簪一對，葫蘆簪一對，

每隻嵌珠六粒、寶石二塊。傳旨：此簪做法甚好，着照此樣做些賞用。欽此。本日郎

中海望傳，着照樣每樣先做一對，後再畫些樣式，看準再做。記此。於乾隆元年二

月初三日做得。除照前樣做的以外，又照畫樣做福如東海簪、三陽開泰簪、四海清平簪、喜見紅梅簪。」

「二十日，太監劉希文傳旨：着照十月十八日着做的金累絲正鳳五隻、傍鳳二隻、大小挑牌十三掛樣式再做一份。欽此。十二月二十七日做得。……以上共用珠子一千九百一十九粒，重七兩九錢八分。紅寶石二十二塊，重四錢三分。」

這一年內還做過金花點翠簪八十七對，金花二對，挑牌四分，蠻子珠單墜一對，湖珠單墜一對，壽意金累絲嵌寶石簪九對，金累絲蓋穿珠掛絡蠻子墜一對，金累絲嵌玉項圈一對，金鐲一對。

引用以上造辦處檔案，通過這些為后妃自用的，或為賞用的事例，可以說明宮中製作首飾的情況。

本書所載各項金玉珠寶，不外廣儲司金玉作和造辦處製作的以及進貢來的三個來源。有些首飾還拴着原來負責收貯的太監所寫黃籤，上面記載着確切的年月日，例如「乾隆五十年四月初四日收敬事房呈」，「道光十二年四月十五日收延禧宮首領馬進忠交」，「同治元年二月十四日收沈魁交」，通過這些有記載的首飾風格做法，可以推斷某些無記載的首飾製作年代，是十分可靠的文獻。

數百年來皇家的金玉珠寶首飾，按常理說是最多的、最好的。不過也不可能全部以質地精美為準，還必須照顧到品種俱備，方可以反映當時六宮粉黛的寶鈿光輝。

輯三：清宮戲曲

升平署時代「昆腔」「弋腔」與「亂彈」的盛衰考

清代自康熙年間創立南府❶，以管理內廷戲曲承應事務，至道光七年改組為升平署❷，直至宣統年間。本文的題目「升平時代」就是指這個時代。

升平署的改組和南府時代相比是撤消「外學」，把很大部分原來屬於「外學」的蘇州演員和樂工交蘇州織造護送回原籍。其未被遣送的民籍教習、民籍演員和太監演員合在一起，不再分內外學。後來又在京城內的戲班演員中挑選名演員作為民籍教習和民籍學生在升平署當差。自道光七年至宣統三年，正是昆腔、弋腔逐漸衰退，而徽班的亂彈逐漸興盛以至成熟的時期。「亂彈」這個名詞，從檔案和升平署遺留的劇本來看，在不同時期有不同的含義。早期曾是泛指時劇、吹腔、梆子、西皮、二黃

❶ 見故宮懋勤殿原藏「聖祖諭旨」諭南府太監一節。

❷ 見升平署旨意檔。

等等，與檔案中所謂「侉腔」是同義語，後來成為專指西皮二黃 [1] 而言，也就是現在所謂「京劇」的前身。

昆山腔自明代流行以來，日益完善，許多大文學家為這個劇種寫過不少著名的傳奇，許多音樂家為這些劇本製譜，許多優秀演員不斷給這個劇種的表演藝術留下無數的寶貴遺產，到乾隆時更是盛極一時。同時還有弋腔，即明代四大聲腔之一。弋陽腔和昆山腔都是最大的劇種，也是被國家承認的劇種。清代宮中承應，所演傳統戲和新編戲多不勝數，但不外昆腔和弋腔兩個劇種。弋腔佔十分之三、昆腔佔十分之七。至於亂彈興盛的進程，何時代替了昆、弋，本文根據故宮博物院、第一歷史檔案館、北京圖書館現存的升平署檔案和劇本，對於昆、弋和亂彈的盛衰情況作一個比較準確的考證。在引用檔案史料說明這個過程之前，應當先把過去和現在戲曲界對於戲曲史研究的成果作個說明。《中國大百科全書》戲曲卷第一百八十六頁載：「乾隆末年，昆劇在南方雖仍佔優勢，但在北方卻不得不讓位給後來的其他聲腔劇種。」第一百八十七頁載：「嘉慶末年，北京已無純演昆腔的戲班。」這兩條結論是不符合實際情況的，但應該說責任不在《中國大百科全書》，因為大百科全書的編纂應該是採用各科已有

❶ 見升平署「庫存戲本目錄」。

的研究成果。之所以得出這個不符合實際情況的結論，正是由於戲曲史領域內很多研

究人員的論著中都持這個觀點。現在筆者提出足夠的證據，說明上列結論是錯誤的。

根據升平署檔案記載：「同治二年，具甘結人四喜班班奴才袁聽泉，江蘇民

人，張發祥，安徽民人，自攢❶琴腔戲班。今在班角色俱係大興縣民人，並無由別

班邀來角色以及來歷不明不法之人在班演唱。自掛牌以後，倘犯有前項情事，有奴才

袁聽泉、張發祥領罪。伏乞大人臺前恩准奴才等掛牌演唱，以後眾奴才得食餬口，則

感戴鴻慈無既矣。同治二年十月，四喜班領班奴才袁聽泉、張發祥畫押具。」每個戲

班的成立，都要經過精忠廟轉呈升平署批准，才能在社會上演出。當時的制度是國喪

期（二十七個月）不演戲，戲班也就報散了。等到期滿開禁，原有戲班已散的重新呈

報開業，同時又有新成立的戲班。同治二年，三慶班領班程椿❷，廣和成班領班周鳳

梧，有同上的具結，但未聲明是某種腔戲。同治二年還有王允和、曹法林，大興人，

呈報「自攢奎慶昆腔戲班」。同治三年，祥順呈報「今攢吉生昆弋戲班」；同年八月，

張金榮，大興人，呈報「今攢鎰勝昆腔戲班」；同年十二月，張士元呈報「今復出雙

❶ 「攢」就是組織戲班。

❷ 即著名老生演員程長庚。

奎昆腔戲班」；同年，王玉年呈報「承起普慶昆腔戲班」；李文學呈報「今攢雙順合秦腔戲班」；徐寶成、龔宛香、劉萬儀、周玉衡呈報「自攢嵩祝成昆腔戲班」。同治四年，阜成班領班趙殿奎呈報「自攢戲班」；王月章呈報「自攢慶華昆腔戲班」；宋德寬呈報「自攢全順和昆腔戲班」；劉玉秀呈報「今復出慶來昆弋戲班」。同治五年，關瑞祥呈報「今自攢祥泰昆腔戲班」；同年，李界年呈報「今自攢雙順立琴腔戲班」。

以上北京城十六個戲班中有八個純昆腔戲班，兩個昆弋戲班，一個秦腔戲班，兩個琴腔戲班，三個未注明某種腔的戲班。總之，昆腔班和其他聲腔班相比，佔二分之一。

據升平署檔案，光緒三年的一年內，各班領班人所具甘結：四喜班領班梅巧玲[1]，春臺班領班俞光耀[2]，永勝奎班領班李雙如，阜成班領班張勝奎，為四個未注明劇種的戲班。此外有徐寶成自攢嵩祝成昆腔戲班復出，張鳳山自攢秦腔戲班，趙坤自攢喜春奎昆腔戲班，甘德慶自攢昆腔戲班，劉吉順自攢昆弋戲班，李九江自攢復出永慶和昆腔戲班，梁瑞棠原有自攢秦腔全勝和戲班。從光緒三年內戲班的數據來

<hr>

[1] 梅巧玲是梅蘭芳的祖父。

[2] 著名武生俞菊笙，是俞派武生的創始人。

看，十一個戲班中有四個昆腔班，比同治初年減少一些，但仍佔總數三分之一強。秦腔和皮黃所佔比例更少，這兩個劇種的班都少於昆腔班。並且通過各戲班的呈報，可以看出有的戲班雖演西皮二黃戲，但還沒有戲班公然聲稱自己的班是演西皮二黃的。

根據現存檔案，只見到同治二年，四喜班曾自報琴腔戲班，同治五年雙順立班自報琴腔戲班。雖然西皮二黃的興起是事實，並擁有觀眾，在宮中也有發展，但自己還不認為本身已經成為一個被社會承認的獨立劇種。以致在呈報文件上還不敢像弋腔、昆腔、秦腔那樣把自己的劇種名稱叫出來，只自居於亂彈中的一個小品種。這是光緒初年民間戲班的形勢。顯然不是昆腔已讓位給其他劇種，也不是已經沒有純昆腔班。

根據升平署的日記檔和恩賞檔，可以看出宮中演戲的情況和民間戲班的表現基本上是同步的。現在想從檔案中得出宮中何時開始演「亂彈」，何時「亂彈」代替了昆弋。現存的升平署檔案，封面上有朝年，連續記載的都是道光五年以後的情況。在一冊無封面的殘檔中發現了如下的記載：「五月初五日，長壽傳旨：內二學既是侉戲，那有幫腔的？往後要改。」按幫腔是弋腔唱法的特點，其他劇種都沒有幫腔，所以要傳旨質問。這一冊殘檔無朝年，但所載內容證明是嘉慶朝的 。所以引用這一條資

❶ 這本無朝年的檔案中出現的人名有祿喜，也見於道光朝檔案中，說明這本檔案的時代接近道光朝。但檔案中「總管安寧」的寧字不避諱，說明不是道光朝的檔案，應是嘉慶朝的。

料，是為説明嘉慶朝宮中演戲已有「侉腔」即「亂彈」。當然不排除乾隆年間在宮中已經出現過「亂彈」戲的可能，只不過尚無證據。

一　道光朝至咸豐朝

據升平署日記檔載：「道光五年正月十六日，同樂園[1]承應，卯正一刻開戲，午正二刻十分戲畢。《天下文明》（外學）、《冥判》（梁明誠）、《五臺》（金順）、《看狀》（安福）、《長阪坡》（外學）、《刺字》（楊淳、楊青五）、《逼休》（郝進祿、馬士成）、《酒樓》（翠仕）、《陽告》（松年）、《聖母巡行》（內學）。」按這一天的戲，只有一齣《長阪坡》是亂彈，其餘九齣全是崑腔。同年正月十九日，同樂園承應，共九齣戲，有崑腔、弋腔，內有一齣《蜈蚣嶺》為亂彈（吹腔）。

同年七月十五日，同樂園承應，九齣崑腔，一齣亂彈《賈家樓》。本日南府總管祿喜面奉諭旨：「俟後有王大臣聽戲之日，不准承應侉腔戲。欽此。」

按當時有禁止民間上演亂彈、梆子的諭旨，所以內廷若出現禁演的聲腔時，只好

<hr style="border: none; border-top: 1px dashed;" />

[1] 同樂園是圓明園中三層大戲臺的院落。

選擇在不是賞王大臣聽戲的日子。

道光六年十月二十七日，重華宮承應，昆腔九齣，有一齣亂彈《瓦口關》。以上道光五至六兩年內只出現過亂彈戲四次，純屬極其偶然。

道光七年南府改為升平署❶，裁撤外學以後，昆腔、弋腔照常承應。兩年內未演亂彈戲。至九年九月初三日，同樂園承應，八齣昆腔戲之外有《奇雙會》（吹腔，屬於亂彈）。九年之後至二十三年正月初八日，慎德堂後院上排《奇雙會》一次。在此十四年期間昆弋照常承應，卻未演過亂彈。

咸豐改元，國服期間照例不演戲，二十七個月後開禁。咸豐二年七月十六日，同樂園承應十五齣昆腔，有亂彈一齣《奇雙會》。咸豐二年十月十五日，重華宮承應有《打麵缸》。咸豐五年十月二十九日，敬事房交下硃批一件：「《紅門寺》軸子除婦女們舊裝束外，一切男之正雜角色俱改本朝衣冠。于成龍戴紅頂，方補朝珠。如有不全者着酌量穿戴。廟內婦女有幾個梳兩把頭的，一把頭的。」按升平署所藏戲本中，《紅門寺》原本為昆腔，是整套北曲，另有一亂彈本。這次在服飾上有

《打櫻桃》（吹腔）。三年正月初十日，金昭玉粹承應，有《打麵缸》。咸豐五年十月二十九日，敬事房交下硃批一件：「《紅門寺》軸子除婦女們舊裝束外，一切男之正雜角色俱改本朝衣冠。于成龍戴紅頂，方補朝珠。如有不全者着酌量穿戴。廟內婦女有幾個梳兩把頭的，一把頭的。」按升平署所藏戲本中，《紅門寺》原本為昆腔，是整套北曲，另有一亂彈本。這次在服飾上有

❶ 見升平署旨意檔。

上述很大的改變，可能亂彈本也是這次改記載的承應戲目中，亂彈戲和昆腔是極少的，不成比例的。從道光初年至咸豐初年，這期間檔案上

咸豐五年從外間戲班挑進伴奏人員十二名，是改組升平署、裁撤外學以後的第一次。咸豐十年恩賞檔有挑進民籍教習和學生的名單，都是戲班名演員，共三十八名。十一年又陸續挑進二十七名。英法侵略軍佔領北京，皇帝逃往熱河，上述陸續挑進的教習、學生成為亂彈戲的主力。至十一年七月十七日止，不到一年的時間在避暑山莊共演弋腔，昆腔，亂彈三個劇種的戲三百二十齣，其中亂彈戲佔三分之一（戲目從略）。同前一個時期相比，亂彈所佔比重突然增長。演出情況從當時後臺所用提綱即可見一斑。舉《甘露寺》一齣為例：「第一場：喬元，張三元。蒼頭，陳四保。趙雲，汪竹仙。劉備，董文。青袍，趙永泉、舒祥、永壽、長海。第二場：宮女，郭祿壽、葉中興、張多福、玉香。太后，張瑞祥。孫權，孫保和⋯⋯」其中太監演員和新挑進的民籍教習，學生都擔任了角色。「鼓板，唐阿招。笛，沈湘泉。弦子，趙坤祥。笛，方國祥。打傢伙，錢三壽、潘榮、梁永財。」伴奏樂隊裏面也有一名太監。咸豐年間除向民間戲班挑進民籍教習、學生及隨手、場面以外，還向內務府掌儀司挑進旗籍筋斗人十一人。按《大清會典》載：凡遇太和殿、保和殿大宴，照例表演節目，如揚烈舞、慶隆舞、笳吹、各番部樂、回部樂、高麗筋斗等等。表演筋斗的人員有一百

名，屬掌儀司。這項表演在殿外，是一種雜技性質的集體翻各種難度很大的組舞式筋斗，不是舞臺上的表演。掌儀司這個機構與戲曲並無關係，但是從咸豐六年開始，選少數筋斗人歸入升平署的編制。本來戲曲中演短打武戲的主角配角是應翻筋斗的，當然也有翻的表演，但是從挑選筋斗人加入演武戲這件事來看，似乎原來武戲中群眾角色的表演能力是不及出色的筋斗人的。其所以不從戲班中挑進，而向掌儀司筋斗人中挑選，正說明當時戲班中武戲演員的筋斗水平還不及掌儀司這班專業筋斗人的水平。

為了給大武戲增加火熾氣氛，挑選專業筋斗人加入武戲情節中表演，是當時豐富戲曲表演的一項措施。宮中的這項措施也必定影響外面戲班，因而相應地提高了筋斗水平，這是當時武戲表演的一個新傾向。從《甘露寺》提綱中隨手所擔任樂器的分工來看，當時的西皮二黃戲，是用雙笛和弦子伴唱，還不用胡琴。另外唐阿招（從四喜班挑進）、沈湘泉等（從雙奎班挑進）都是蘇州人，本來都是昆腔戲的隨手，這時期他們也都能伴奏西皮二黃，說明當時戲班中已經出現這種昆亂不擋的人才。

二　同治朝

自咸豐十一年七月以後，「國喪」期間照例不演戲，至同治二年開禁，所有前一

節所述民籍教習，學生又悉數裁退，僅留咸豐六年挑進的隨手和筋斗人。宮中只在節

令演「獻戲」「宴戲」和點綴幾場必不可少的承應戲，仍由原升平署演戲的太監演員

擔任，所演依舊是弋腔、昆腔。至同治四年十月二十九日檔案載：「奴才李祿奏⋯⋯

奴才討要在額數隨手三名，今於十月二十八日，奴才挑得⋯⋯鼓，唐阿招，年五十一

歲，係江蘇人。胡琴、弦子、笛，沈湘泉，年五十一歲，係江蘇人。梳水頭人，郭順

兒，年二十二歲，宛平縣人。」這是同治二年裁退民籍教習、學生、隨手以後，又開

始從戲班挑選當差人員。胡琴一詞，第一次在檔案上出現，這是和咸豐年間演亂彈戲

伴奏樂器的不同點。這時期演戲場次很少，亂彈戲比重當然就更少。至同治八年亂彈

戲比重才略升，根據檔案所載有十四齣和連臺本戲十四本，但與昆弋演出數量相比，

其所佔比重仍然是較小的。同治八年檔案載：「九月二十六，印劉 ❶ 傳西佛爺 ❷ 旨：

着劉進喜、方福順、姜有才學二黃鼓、武場 ❸，張進喜學武場。王進貴、安來順學

二黃笛、胡琴、文場。不准不學。」這是命升平署太監學習排練亂彈戲。在檔案中

❶ 「印劉」是太監名，原名劉得印。

❷ 太監們在東、西太后都在世時，稱東太后為東佛爺，西太后為西佛爺。

❸ 「武場」是伴奏樂隊中的打擊樂。

這是第一次出現「二黃」一詞。這裏還透露原來升平署那些演昆腔的人員，對於學亂彈戲有抵觸情緒，並說明當時亂彈戲的西皮二黃是笛和胡琴共同伴奏。關於二黃的史料記載還有：「同治九年十二月二十九日，總管奏二十九、正月初一日、初二日戲單。奉旨：着總管韓福祿下去，此三日單，添上二黃戲。下來插得戲單覆奏。總管帶寫字人上去伺候着。奉旨：着淨插二黃戲，不要《如願迎新》在上。」「同治十一年三月十三日，恆英傳旨：於三月十四日起，着會亂彈二黃戲之人、筋斗、隨手上去。每日進中正殿門，至長春宮，未正到齊。」這些都反映出演亂彈二黃戲在宮中有所抬頭的情況。但同時仍重視昆弋。如同治八年十月十六日：「增祿傳西佛爺硃筆：叫升平署學唱《偷詩》《叫畫》《跳墻》《獨佔》《斷橋》《瑤臺》《遊園》《驚夢》《雙官誥》《全本風箏誤》。」「十月二十二日交：上要升平署昆弋學習目錄，升平署二黃功課目錄。」「同治十一年八月初二日，韓福祿、姚長泰面奉諭旨……今着內學小人們趕緊學習昆弋戲，不必一個人學習一個角，總要有備用，亦不必分門，俱都可學。」

當亂彈戲被賞識之際，特地提出八齣和兩本昆腔傳統戲指定學習，還命少年演員們廣泛地學昆弋。這些措施對亂彈戲表演藝術的日益豐富起着推動作用。在伴奏方面

❶ 指幼年太監學徒演員。

亦有改進，從咸豐十一年亂彈僅用笛和弦子而不用胡琴，到同治四年加用胡琴，於是胡琴和笛並用。同治十年十月初七日，「伶平傳旨：以後西皮二黃隨笛」，據此可以知道在此以前，必有一階段西皮二黃已經只用胡琴，不同時用笛，所以才有要隨笛的旨意。

從上述事實看，西皮二黃戲在宮中演出，雖然有抬頭的傾向，但畢竟是少數。這和當時北京社會上演戲的情況也是相同的。即前文引用的檔案所載：北京共有十六個戲班，其中昆腔戲班八個，昆弋合班兩個，佔戲班總數的大多數。

三 光緒朝

前一時期宮中演戲除昆弋以外，加演少數亂彈的西皮二黃，已經不是偶然現象。

但上場演戲的都是升平署太監，從外班挑進當差的只限於隨手❶、場面❷和從掌儀

❶ 當時稱伴奏樂隊人員為「隨手」。

❷ 當時稱舞臺工作人員為「場面」，與現在不同，現在稱樂隊為場面。

司❶挑來的筋斗人。

這種情況沿續到光緒九年。據檔案載：「光緒九年三月二十五日，奴才邊得奎謹奏：為求恩事，奴才再四思維，所當差使實實欠缺教習，奴才不敢自專，請旨教導，如叩求恩賞挑民籍十門❷角教習、場面人等二十九名，奴才邊得奎謹奏：蒙允准，請交內務府大臣辦理，謹此奏請。二十七日交堂。教習人十九名：淨，袁大奎。旦，張雲亭。丑，姚阿奔。旦，嚴福喜。外，殷榮海。小生，王阿巧。生，張長保。生，陳壽峰。淨，方鎮泉。小生，鮑福山。弋腔正旦，紀長壽。正生，劉長喜。武生，楊隆壽。生，李順亭。武旦，彩福祿。武旦，許福英。武丑，許福雄。武淨，李永泉。武行，管題綱、朱廷貴。場面人十名，慶玉、張大、劉祥、杜四、劉祿、張興、張七、長順、永福、老兒武奎斌。謹此奏聞。」

這次挑選進入升平署編制的人員都是當時昆亂不擋的名角，主要為的是西太后的五旬生日。在這一年四月初八日，總管的奏摺裏開列着一部分承應戲目：「奴才邊得奎謹奏：恭為老佛爺五旬大慶承應壽戲軸子切末修理事項恭列於後：《聖壽升平》

<small>

❶ 掌儀司是內務府中的一個機構。

❷ 指扮角色的十個行當。

</small>

《萬壽長生》《萬花向榮》《水簾洞》《金山寺》《趙家樓》《淮安府》《渡銀河》《九蓮
燈》《乾元山》《惡虎莊》《泗州城》《四傑村》《八蠟廟》《祥呈閬苑》《萬壽
無疆》《蟠桃會》《碧波潭》《落馬湖》《梅玉配》《羅漢渡海》《雄黃陣》《採蓮》《四
面觀音》《竹林記》《鐵叉峰》《蓮花洞》《九龍山》《盤絲洞》《蓮花塘》《新排混元
盒》。」這些戲中有昆有亂。這個時期仍然是以昆腔為主，加演西皮二黃戲。例如：

六月十三日漱芳齋承應，八齣昆腔，一齣亂彈《霸王莊》。六月二十五日，寧壽宮

承應，七齣昆腔，一齣亂彈《烏盆記》。漱芳齋接唱《賞荷》，嚴福喜、王阿巧。

《起布問探》，鮑福山、姚阿奔。三齣昆腔，一弋腔《鬧昆陽》。新挑進的教習擔

任教戲的課目也是昆亂兩種，例如：「六月二十日，內學首領何慶喜奉旨傳學《牧

羊》《小福》《望鄉》《亭會》。着陳壽峰、嚴福喜、張雲亭着實教。」〔此四齣都是

昆腔〕「八月初一日，恆英傳旨，着小人們學亂彈戲。」自以上從戲班挑進民籍教

習以後，光緒十年至宣統三年，又陸續從戲班挑進民籍教習、學生，有譚金培（鑫

培）、王瑤卿、楊小樓等六十五人，都是優秀的昆亂不擋的演員。樂隊伴奏和前後臺

技術服務人員有梅雨田、唐春明等四十六人。還從掌儀司所屬高麗筋斗人挑進三十六

人。這個時期除上述二項在升平署編制的人員，加上升平署演戲的太監之外，還有

本宮太監演戲和經常傳外班進內演戲，這兩種人都不在升平署的編制內，所以檔案

只簡單地記載：本宮伺候戲×齣，某班伺候戲×齣，無戲名人名。關於本宮戲，在太監們口語中又稱「本家戲」，是宮中新起的一個科班。多挑選年幼的太監學戲，以西皮二黃為主，後來也兼學昆腔。可能這是西太后要加強亂彈戲的措施。這班太監演員因為編制不在升平署，所以他們的錢糧不在升平署關領，仍在本宮關領。所謂「本宮」指的就是太后居住的宮。當然所挑選的幼年太監不僅是太后宮的，但被編制內，但由升平署指派教習，演戲時分戲碼。這個科班命名為「普天同慶」。

在《翁文恭公日記》中，曾有聽本宮戲的記載：「光緒十年十月，自初五日起，長春宮日日演戲。近支王公、內府諸公皆與焉。醫者薛福長、汪守正來祝壽，特命賜膳賜觀長春宮之劇也。即寧壽宮賞戲，而中官攔笛，近侍登場，亦罕事也。此數日長春宮戲八點方散。有小伶長福者，長春宮近侍也，極儇巧……」

當時西太后住長春宮，這個長福是長春宮近侍，當然就是屬於本宮戲班的太監。翁同龢以觀眾的眼光認為「極儇巧」，顯然這個長福演的是花旦，也必須是嬌小輕盈、活潑可愛的形象，才當得起「極儇巧」的評語。說明這個「本宮戲」的表演還是相當有感染力的。

這個時期，升平署和本宮戲，每次排在一場演出。光緒十九年六月十一日：「奉

旨着總首領，多排新戲軸子，開團場，慶典伺候。總管何慶喜跪奏：本署內外學生實不符應差，奴才叩懇天恩，傳外邊各班角色於光緒十九年七月初一日起，輪班進內，每次排演差使以備承應，為此請旨。此片初九日交堂。」自此以後至光緒二十六年，而亂彈戲在宮中開始佔較大的承應必傳外班，和升平署以及本宮戲俱排在一天演唱。

比重。下面摘錄光緒二十二年日記檔，舉正月至三月承應戲目為例：「光緒二十二年正月初一日，長春宮承應，《跳靈官》《掃臺》《雙鎖山》，本宮伺候戲一齣，四喜班伺候戲三齣。三月初三日頤年殿承應，《喜洽祥和》《孝感天》《偷詩》《失街亭》《訪賢》，本宮伺候戲四齣，義順合伺候戲五齣。十五日，頤年殿承應，《遣仙佈福》《一門忠烈》《辛安驛》，本宮伺候戲三齣，玉成班伺候戲五齣。」

以上是光緒二十二年全年戲目中兩個月的記錄。所傳外班計有四喜班、玉成班、承慶班、同春班、義順合班、寶勝和班、小長慶班、福壽班、三慶班、太平和班。這些戲班中的演員從恩賞檔中可以知道人名，他們之中除少數梆子演員外，都是西皮二黃的演員和昆亂不擋的演員。從每人所得不同的賞銀數目可以想見他們在社會上的聲望。

從光緒二十二年到二十六年都是上述情況。二十六年從正月到五月照常演戲，至五月十五日在西苑純一齋承應以後，因義和團事，凡遇照例承應的日子都記載：「傳

旨，不必伺候。」到七月二十一日，因侵略軍已到城外，西太后和光緒都到西安去了。一直到二十七年十一月二十八日，又回到北京。到臘月除夕演了一場戲。在寧壽宮承應：《跳靈官》《掃臺》《福祿壽》《回獵》《鐵弓緣》《教子》《牧虎關》《泗州》《拾玉鐲》《祥芝迎壽》《表功》《青石山》《萬壽無疆》。這一天十三齣戲內有一齣弋腔，二齣昆腔，其餘都是亂彈。這一天未傳外班，自此以後不再傳外班進內，而由升平署在編的民籍教習、學生和太監演出。二十八年至三十四年的七年間都是如此。下面從光緒三十四年全年日記檔中摘錄十月份的戲目，因十月初十日是太后萬壽節，所以這一個月的戲是有代表性的：

「十月初一日，頤樂殿承應：《跳靈官》《掃臺》《花甲天開》《琴挑》《六殿》《牛頭山》《太平橋》《得意緣》《梅降雪》《穆柯寨》《連營寨》《百花山》。」

「初二日，頤樂殿承應：《平安如意》《海潮珠》《飛虎山》《飛杈陣》《天齊廟》《虹霓關》《探窰》《金沙灘》《瓊林宴》《打金枝》《青石山》。」

「初三日，頤樂殿承應：《福來雙喜》《藥茶記》《思凡》《長阪坡》《群英會》《紫霞宮》《賈家樓》《法門寺》《貪歡報》《蓮花洞》。」

「初七日，頤樂殿承應：《芝眉介壽》《行路訓子》《搖錢樹》《戰宛城》《硃砂痣》《迎親》《搜孤救孤》《武文華》《拾玉鐲》《雄黃陣》。」

「初八日，頤樂殿承應：《景星慶祝》《望兒樓》《斷橋》《飛波島》《蘆花蕩》《樊江關》《五花洞》《天水關》《溪皇莊》《打嵩》《馬上緣》。」

「初九日，頤樂殿承應，有大人看戲。《福祿天長》《無底洞》《豔陽樓》《白水灘》《黃鶴樓》《花蝴蝶》《美人計》《水簾洞》。」

「初十日，頤樂殿承應，有大人看戲。《福祿壽》《搖錢樹》《長阪坡》《泗州》《跑坡》《奪小沛》《八蠟廟》《萬壽無疆》。」

「十一日，頤樂殿承應，有大人看戲。《芝眉介壽》《雄黃陣》《打金枝》《金錢豹》《綁子上殿》《蘆花河》《金鎖陣》《入府》《安天會》。」

「十二日，頤樂殿承應：《壽山福海》《烈火旗》《十美圖》《鐵籠山》《臨江會》《二進宮》《御碑亭》《落馬湖》《荷珠配》。」

「十三日，頤樂殿承應：《添壽稱慶》《釣金龜》《遊園驚夢》《殷家堡》《鎮潭州》《回荊州》《陰陽河》《盤河戰》《落園》《得意緣》《青石山》。」

「十四日，頤樂殿承應：《南極增輝》《天齊廟》《偷詩》《金沙灘》《戰宛城》《玉玲瓏》《迎親》《惡虎莊》《南天門》《破洪州》。」

「十五日，頤樂殿承應：《恭祝無疆》《辭朝》《射戟》《牛頭山》《魚腸劍》《審七長亭》《珍珠衫》《界牌關》《汾河灣》《搖會》。」

光緒三十四年全年的承應戲到此為止。檔案記載：「十月二十一日，酉正二刻三分，萬歲爺龍馭上賓，摘纓子。二十二日，聖母皇太后未正三刻，慈馭上賓。」從此是國喪期，不許演戲。以上半個月中有十二次承應戲，每次十齣戲，除開場一齣吉祥戲是弋腔，只出現四齣昆腔，即《琴挑》《思凡》《斷橋》《遊園驚夢》，其餘一百餘齣都是「亂彈」。自光緒九年以後升平署陸續挑進楊隆壽、李順亭、張長保、孫菊仙、時小福、王桂花、譚鑫培、陳得林（德霖）等，到後期挑進汪桂芬、王瑤卿、楊小樓等。隨着大量優秀名演員的湧現，西皮二黃戲逐漸增多，蒸蒸日上。到後來宮中和外面幾乎是同步地發展，西皮二黃戲已佔全部戲目的十之八九。這個時期亂彈戲才算真正完備成熟，佔穩了陣地。升平署在此期間，從昆腔、弋腔老本改編為西皮二黃的有：《十五貫》《搜山打車》《絨花記》《雙釘記》《混元盒》《雙合印》《義俠傳》《香帕記》等本戲。連臺本戲有《西征異傳》《忠義傳》等十餘本戲。最大的《昭代簫韶》都改成西皮二黃戲。這個時期雖然大力扶植西皮二黃，卻並不放鬆昆腔。如：「光緒十九年十二月二十六日，奉懿旨：二十九日加演《討釵》《思凡》；三十日，《賞荷》《花報》《瑤臺》。二十年正月初二日，加演《伏虎》《茶敍》，並着趕緊排演新鮮昆戲。欽此。」

又如：「光緒二十年二月二十一日，萬歲爺傳旨：着堂郎中文珮傳外邊班唱昆腔戲，查對伺候。」

這時期對於西皮二黃和崑腔的演出質量，也都同樣要求得比較嚴格。例如：「光緒二十二年十二月初十日，總管馬得安傳旨：凡孫菊仙承應，詞調不允稍減，莫違。欽此。」「二十三年正月初二日，高福雲傳旨：有崑腔軸子，不准唱混塗了，如若再唱混塗了，降不是，特傳。欽此。」上述兩種情況，前者屬於個人的工作態度問題，後者在皮黃戲班裏則是比較普遍的毛病，都是應該指責的。

光緒三十四年「升平署庫存戲本目錄」的分類，有崑腔類、梆子類、亂彈類。其中亂彈類有三百餘齣，連臺本戲三十一部，全是西皮二黃。說明這個時期在宮中「亂彈」一詞的含義就是專指西皮二黃戲，而不再像以前那樣是泛指崑弋以外的各種聲腔而言了。升平署遺留的西皮二黃劇本都是光緒年間在演出中陸續建立起來的。自南府時代到升平署時代，所有上演的弋腔、崑腔戲，每齣都有七種本，即總本、單頭、曲譜、串頭、排場、提綱、總本又分庫本和安殿本。庫本即排演本，安殿本是恭楷寫的供帝后看戲時用的。西皮二黃戲在宮中上演場次日見增多，又經常傳外班進內承應，所以也必須援照以前演弋腔崑腔的制度，建立劇本。檔案上記載著：「光緒二十二年十二月初十日，奉旨：著總管馬得安、內學首領等，凡所傳戲，俱著外學該

角攢本，不要外班來的，以前所進戲本一概廢棄，次日呈遞，凡承應之日着該班

安本。」按：這道旨意說的「外學」也是遺留下的口語名詞，當時外學已不存在，這

裏指的是外班演員，意思是不要那些從外面拿進來的現成本子。可能是發現那些現成

的戲本並不是真正和臺上演的一樣，所以指定重新另串，命演員把臺詞串在一起，寫

成劇本。升平署內有「寫法處」，寫字人數有十名，這種寫本子就是寫字人工作範圍

內的事。最末所說安本，指的就是安殿本。光緒二十三年正月初五日，又重申前旨：

「李文泰傳旨：以後遇有外學戲（這裏仍指的是外班），俱要本子，老佛爺一份，萬歲

爺一份。欽此。」因為升平署本署演戲是繼續過去的制度，後來加演西皮二黃戲，也

當然要照例寫總本、串頭本、排場本，這次要本還是命外班寫本子。光緒三十四年升

平署應承戲的內容，除每次開場有一齣吉祥戲，如《南極增輝》《福祿天長》一類特

有的弋腔戲以外，十之八九都是亂彈戲。到宣統三年，國喪期滿，又開始演戲。這一

年自二月初一日至八月十六日止，共演七十四場戲，包括有時在一天之內日夜兩場。

演戲地點，二月初一、十七兩次在重華宮漱芳齋。三月十三日隆裕太后和宣統駐蹕西

苑，除七月十五日一次在紫光閣以外，其餘七十一場戲都是在中海純一齋演的。這

❶ 攢本就是一齣戲的若干角色，各將自己的臺詞說出來，攢在一起。

七十四場戲百分之九十九是亂彈戲，只有極少數的昆腔。這時期民間戲班和宮中的演戲內容是同步的。

以上是升平署時代昆腔、弋腔與亂彈消長的真實情況。根據以上事實可以斷言，在乾隆末年昆腔並沒有讓位給其他聲腔劇種。至於北京的純昆腔戲班不但在嘉慶末年沒有消失，而且在同治年間北京十六個戲班中還有八個昆腔戲班，兩個昆弋戲班。到光緒初年北京的昆腔戲班也還佔戲班總數的三分之一強。一直到光緒末年才在北京讓位給亂彈劇種。中國戲曲史應據此改寫這一章節。

南府時代的戲曲承應

清代管理戲曲音樂的機構，最初是沿襲明代的教坊司，康熙年間又另外設置了一個俗稱「南府」的機構。所謂南府，據傳原係吳三桂之子吳應熊尚太宗女所居府第，如此當然就是一座公主府了，因其地處皇城之南，故稱。同時教坊司仍繼續存在，到了雍正年間才被裁撤。而南府這一管理戲曲的機構，在很長一段時間內並沒有一個與其職能相符的正式衙署名稱，直到道光七年，大批遣送南府「外學」的蘇州演員和樂工回籍，精簡機構，才正式命名為「升平署」。

現有清宮檔案中，雖然尚存康熙年間的劇本，但數量極少；乾隆時期的劇本雖然相對多些，但也只有少數殘本，且沒有具體年月，只能從所記的人和事上考證出大致時間。直到道光七年精簡機構、改組為升平署以後，遺存檔案才比較完整。拙作《升平署時代「昆腔」「弋腔」與「亂彈」的盛衰考》一文，已說明了升平署時代演戲情況的變化。至於南府時代的演戲情況，現只能從道光五年和六年的《恩賞日記檔》中得到一些了解。此時雖已接近於升平署時代，但還未改組，仍屬於南府時期檔案。下

一

（道光五年）正月初一日寅正二刻進門，卯初一刻，萬歲爺駕到崇敬殿東西佛堂拜佛，中和樂十番學迎請（1）。後臺細樂迎請（2）。卯初一刻三分，金昭玉粹早膳，承應《喜朝五位》（圖四十二）《和合呈祥》，內學（3）。卯初二刻十分，前臺接唱《三元入觀》、外學《報喜增順》半齣（4）。卯正十三分，萬歲爺駕至慈寧宮，皇太后前行禮，臺上站住戲（5）。辰初三刻五分，駕還重華宮，中和樂十番學迎請，後臺粗樂迎請（6）。承應《天宮祝福》壽齡。內外總管、首領、宮職太監、學生在臺下行禮（7）。辰正五分，萬歲爺駕幸外廟等處拜佛。臺上唱《訪普》（8）。《瞎子逛燈》增福、壽官，《佛會》幡綽，《奸遁》祥安。巳初二刻十分，駕還重華宮。《薛禮訴功》潘五，《探親相罵》喜慶、張開，《裝瘋》姚二，《燒窯》，《趕車》海壽，《椒花獻頌》外學，午正二刻戲畢（9）。乾清宮筵宴，承應《膺受多福》，午正二刻十分上，午正三刻十分畢（10）。祿兒交下…賞喜慶、張開每名硃綢一件，姚二一兩重銀錁一個，海壽五錢重銀錁一個，潘五、延壽每名洋錢一個（11）。鼓

板、隨手等一兩重銀錁二個。內殿交下：賞《膚受多福》都福星、鈕彩小捲江綢袍料一件；鍾馗一百名，每名一兩重銀錁一個。內學承應戲《萬壽同春》《南渡》張玉，《瞎子拜年》雨兒、小劉得，《痴訴》《點香》呂遠亭、翠仗，《城邊產子劉升、王成，《宮花報喜》沈進喜，《羅卜行路》安福，《探親相罵》馬慶壽、陳進朝、大劉得，《拷打高童》田慶。酉初，養心殿酒筵（12）。承應《椒柏屠蘇》《放生古俗》，內學。酉初二刻畢。

按，《恩賞日記》本是南府記載賞銀的賬目，由於記載賞銀的來源與用途，所以必須寫明劇目名稱、演員名字、演戲地點，以及正式「起居注」中所不載的帝后部分生活細節。這種檔案與內閣、軍機處等衙署檔案所不同的是：太監文化水平很低，雖然識字但不會用當時的書面語言，只是用他們之間的口語寫下來的。現在原文照錄可能讓讀者看不明白，所以有必要做些重點解釋。

這是正月初一日整天的活動：

1 中和樂是南府所屬一個樂隊的名稱，宮中舉行各項禮儀時，它承擔中和韶樂、中和清樂等的演奏。十番學是這個樂隊所屬的另一個專門演奏十番的樂隊。迎請是指皇帝駕臨看戲地點時奏樂迎接。

2 後臺細樂迎請，指十番樂隊演奏完畢，皇帝入座時戲曲樂隊再於後臺用笛、笙、九音鑼等樂器演奏。

3 金昭玉粹早膳，指皇帝在漱芳齋後殿吃早飯，此時由內學演兩齣吉祥戲。在南府時代，內學是太監演員，外學則是從蘇州戲班挑選出來的演員，到升平署時代無內外學之分。金昭玉粹對面有匾額為「風雅存」的小戲臺（圖四十三），其用途過去我們曾解釋為只是簡單的説唱，不是演戲的戲臺。現據檔案可知情況並非如此，實際上這裏也演唱整齣的戲，不過只是在皇帝吃飯時才演。「承應」就是演戲。

4 前臺接唱，指皇帝用完早膳就不在金昭玉粹看戲，而到漱芳齋院中戲臺繼續看由外學演的另一齣戲。

5 「站住戲」就是演戲暫停。

6 後臺粗樂迎請，指戲曲樂隊用八支嗩吶吹奏，迎接皇帝駕臨。

7 除內外學教習以外的演員都叫「學生」。

8 這時皇帝又離開看戲的漱芳齋，而臺上並不停演。

9 午正二刻戲畢，就是十二點半散場。

10 乾清宮筵宴，在門外平地上演一齣《膺受多福》，這是一齣有一百多人參加的歌舞戲。

11 洋錢就是銀元。

12 酒筵是晚飯，在養心殿演戲就在門外平地上。

二

正月十五日，卯正二刻進門。同樂園承應（1）。辰正五分開戲，午正二刻五分戲畢。《蟲斯衍慶》外學，《掃花三醉》春喜，《賜袍帶》七齣、外學，《壽山福海》。萬歲爺駕幸舍衞城供元宵（2）。巳正，駕還同樂園。祥慶傳旨：晚間十番學不必隨盒子（3）。欽此。晚間酒宴，酉初三刻五分開戲，酉正一刻戲畢。奉三無私承應《梁苑筵賓》《兔園作賦》，內學（4）。

1 同樂園是圓明園內的大戲臺，與紫禁城寧壽宮的暢音閣同樣規模，都是三層大戲臺。

2 舍衞城是圓明園中的一座佛寺。

3 盒子是年節燃放的一種煙花，用紙合牌製成一個很大的盒子，裏面裝一定數量的火藥和手工做成的各種花卉人物等，燃放時弔在杉高搭的架子上，點燃後發出各

種顏色的火花，照耀着盒內掉下的一層層的節目。

4 奉三無私是圓明園中路的一座殿，匾額為雍正御筆「奉三無私」四字。

三

道光五年七月二十八日，在外學對「西遊」頭本（1）。一齣「花果山洞」，二齣「石猴訪道」，三齣「混世魔王」，四齣「剿除妖障」，五齣「龍宮借寶」，六齣「妖王結拜」，七齣「鐵板橋邊」，八齣「鬧森羅殿」，九齣「二聖奏事」，十齣「封弼馬溫」，十一齣「小戰石猴」，十二齣「偷盜桃園」，十三齣「大戰石猴」，十四齣「老君煉猴」，十五齣「大鬧天宮」，十六齣「收猴宴佛」，十七齣「大士降魔」。

二十九日，在外學對「西遊」。十八齣「敕遣唐僧」，十九齣「伯欽打虎」，二十齣「揭符收徒」，二十一齣「黑熊煉乑」，二十二齣「火焚寺院」，二十三齣「盜取袈裟」，二十四齣「大士收熊」。

八月初一日，在外學站「西遊」頭本一至十二齣（2）。初二日站十三齣至二十四齣。

二十四日，在外學排「西遊」頭本三齣至十七齣（3）。二十五日在外學排十八

齣至二十四齣。初六日未正在外學對「西遊」把子（4）。

初九日，奴才祿喜謹奏：於二十一日起，奴才等帶內外人等進東樓門，在同樂園排演《昇平寶筏》，有雲兜切末等戲，謹此奏聞（5）。

二十九日辰正，在外學響排頭本一至十四齣（6）。未正二刻在外學響排頭本一齣至二十四齣（7）。

十月初八日，卯初進門。皇太后五旬萬壽，同樂園早膳，承應《昇平寶筏》頭十五至二十四齣。

1　在外學對「西遊」，「西遊」是指乾隆年間樂部根據明代小說《西遊記》編成的《昇平寶筏》。「對」指的是南府教習和學生，根據各自扮演的角色準備臺詞（包括唱念），按照劇本規定的情節，大家在一起初步練習，準備上演。

2　在外學站「西遊」頭本，「站」是指演員們第一步的念唱已經「對」熟了，第二步練習每一場的舞臺部位，叫作「站地方」。

3　在外學排「西遊」頭本，即在「對」和「站」都已熟練完成的基礎上，才能整齣排練。

4　對「西遊」把子，指準備《昇平寶筏》中部分有武打內容的場子，戲曲術語

稱武打為「把子」。

5　指到同樂園舞臺上，結合現場設備排演。「切末」就是大的道具，「雲兜」則是從二層祿臺井口降下來到一層壽臺的一種活動道具，用於神仙從天上雲端下來的場面。

6　響排就是有全份樂隊配合的排練。

7　皇太后是指道光皇帝的母親，她五旬萬壽時排練的《昇平寶筏》，在道光年間是第一次上演。

按，檔案中記載這次承應《昇平寶筏》，陸續上演四本，每本二十四齣。同樣為慶祝皇太后萬壽而承應的《鼎峙春秋》，也是乾隆年間練排的、取材於《三國演義》的大戲，可與《昇平寶筏》等量齊觀。這部戲在此次活動中全部上演十本，每本二十四齣，每場承應一本。此外，以「目連救母」為題材的《勸善金科》也全部上演。以上三部大戲，都是經過「對」「站」「排」和「響排」過程，而於道光六年上演的。三部戲都是每本二十四齣，當時都以七成昆腔、三成弋腔來演唱。因為南府時代總的情況是盛行昆腔和弋腔，至於亂彈（即京劇的前身）則是極其偶然的出現。自南府改組為升平署以後，上述三部大戲迄未再演。到了光緒末年，亂彈已逐漸佔據主要地位，這也是升平署時代的最大變化。

清代內廷演戲情況雜談

一

清代內廷演戲，以乾隆、光緒兩朝為極盛，而管理內廷演戲及奏樂的機構及演出的戲目，則隨時代有所變化。

清初宮中管理奏樂和演戲的機構，沿用明代的教坊司[1]。康熙朝設立南府[2]。雍正元年除樂籍，選精通音樂的人充教坊司樂工，不再用女樂。雍正七年，改教坊司為和聲署[3]。

乾隆七年設樂部，管理樂部大臣允祿、張照、三泰等審定樂章，撰進曲本。和聲

1. 《大清會典・事例》。
2. 懋勤殿舊藏「聖祖諭旨」檔。
3. 《大清會典・事例》。

署改歸樂部管轄❶，依然保留南府，並選派太監到南府學戲，叫作「內學」。另從江南挑選優秀伶人入南府當差，充當民籍教習，招收民籍學生學戲，叫作「外學」❷。

內外學分住南府景山觀德殿後群房，各設總管太監，並由內務府派筆帖式六人，外學另設總管二人；在中和樂、錢糧處、檔案房各設首領太監，效力筆帖式四人，承辦檔案、錢糧事項。催長、柏唐阿、恩甲、蘇拉等二百餘人承應差務。另挑選旗籍寫字人抄寫戲本，統由南府管理。

道光六年，大批裁減內外學人數，民籍學生每人賞銀十兩，全數由蘇州織造派人護送回籍。道光七年，將南府改為升平署❸，自此以後，承應戲差都由太監擔任，由升平署總管。道光二十年，因署中人數日少，無法負擔照例承應差事，於是挑選一批民籍學生入升平署當差。

咸豐時，宮中演戲活動增多，再次挑選民籍學生入升平署。當時著名的四大徽班中的名演員也有兼充升平署教習或學生❹。一八六○年，英法聯軍侵佔北京，咸豐帝

- - - - - - -
❶ 《大清會典》。
❷ 南府花名冊。
❸ 升平署日記檔。
❹ 升平署外學花名冊。

逃往熱河避暑山莊，升平署內學也被陸續傳去，每日在如意洲演戲，直到咸豐臨死前二日才止❶。到同治二年，咸豐時所挑選的民籍教習和學生再度被裁減❷。

光緒年間，內廷演戲頻繁，又有民間戲班著名演員被挑選入署，作為教習和學生。寧壽宮太監則另組普天同慶科班，也稱本家班，向教習學習排練外間劇本，不向升平署支錢糧，戲目則由升平署分派。同時，還常招外班進內演出，每次演出，對於外班的賞銀都以數百計，揮霍之大，是前所未有的❸，而內學所演，不過少數吉祥戲，以存舊例而已。

升平署的戲衣、道具、樂器等，過去收貯在寧壽宮保泰門外南北十三排屋、暢音閣後臺、重華宮群房、漱芳齋後臺、壽安宮樓上、頤和園大戲臺後臺等處。劇本、曲譜、檔案等都收貯於升平署衙門❹。辛亥革命後，袁世凱的衞隊駐升平署❺，把人

❶ 升平署日記檔：「咸豐十一年七月十五，如意洲伺候。」「傳旨：明日不必伺候了。欽此。」「十七日大爺立為皇太子，萬歲爺賓天。」

❷ 《大清會典·事例》同治三年諭。

❸ 「恩賞檔」。南府改為升平署以後，習慣上還叫南府。在光緒年的戲單上還在劇名上注「府」字，即升平署內學演：注「外」字，即民籍學生演；注「本」字，即普天同慶演。

❹ 見升平署日記檔。

❺ 升平署舊址即現在南長街北京市第六中學。

員、什物遷併景山觀德殿，以致檔案散失很多。但是從有關的書籍和現存劇本、檔案中，仍不難看出自康熙到光緒年間宮內演戲的概括情況。

懋勤殿舊藏「聖祖諭旨」檔案中，有三條關於演戲的史料：

魏珠傳旨，爾等向之所司者，昆弋絲竹，各有職掌，豈可一日少閒，況食厚賜，家給人足，非常天恩無以可報。昆山腔，當勉聲依詠，律和聲察，板眼明出，調分南北，宮商不相混亂，絲竹與曲律相合而為一家，手足與舉止晴轉而成自然，可稱梨園之美何如也。又弋陽佳傳其來久矣，自唐霓裳失傳之後，惟元人百種世所共喜，漸至有明，有院本北調不下數十種，今皆廢棄不問，只剩弋陽腔而已。近來弋陽亦被外邊俗曲亂道，所存十中無一二矣。獨大內因舊教習，口傳心授，故未失真。爾等益加溫習，朝夕誦讀，細察平上去入，因字而得腔，因腔而得理。

《西遊記》，原有兩三本，甚是俗氣。近日海清覓人收拾，已有八本，皆係各舊本內套的曲子，也不甚好。爾都改去，共成十本，趕九月內全進呈。

問南府教習朱四美：琵琶內共有幾調，每調名色原是怎麼起的？大石調、小石

調、般涉調，這樣名色知道不知道？還有沉隨、黃鸝等調，都明白的

回話叫個明白些的着一寫來。他是八十餘歲的老人，不要問緊了，細細的多問兩

日，倘你們問不上來，叫四阿哥問了寫來，樂書有用處。（四阿哥即雍正。）

以上三條，均無年月，都是針對南府講的，反映了當時演的戲是昆腔、弋腔兩

種，並已開始編戲。

到了乾隆時編演劇之風逐漸盛行。據《嘯亭雜錄》載：「各節皆相時奏演：如屈

子競渡、子安題閣諸事無不譜入，謂之月令承應。內廷諸喜慶時奏演祥瑞者謂之法

宮雅奏。萬壽令節前後奏演群仙神道添籌錫禧，以及黃童白叟含哺鼓腹者謂之九九大

慶。又演目犍連尊者救母事，折為十本，謂之《勸善金科》，於歲暮奏之。演唐玄奘

西域取經事，謂之《昇平寶筏》（圖四十四），於上元前後日奏之⋯⋯」

關於皇帝怎樣看戲，文獻中記載的不多。乾隆六十年有一道諭旨：「重華宮為朕

藩邸時舊居，朕頗加修葺，增設觀劇之所，以為新年宴賫廷臣，賦詩聯句，蒙古、回

部番眾錫宴之地。來年歸政後，朕為太上皇帝同嗣皇帝於此臚歡展慶。太上皇帝於

正殿設座，嗣皇帝於配殿設座。」這條資料提到看戲時座位的安排。

《國朝宮史續編》有一條則説明諸臣來看戲時怎樣入場：「歲正月吉日，皇帝召諸

王、大學士、內廷翰林等於重華宮茶宴聯句。既承旨，按名交奏事官宣召入宮祇俟屆時引入。宮殿監豫飭所司具茶果，承應宴戲。」

清代內廷行走的大員，有在自訂年譜或詩集中提過賞××宮聽戲的，但內容甚為簡單。只有翁同龢的日記中有幾條較詳，例如：「同治五年三月二十三日，萬壽節。已初會齊於月華門，隨諸公入，至重華宮聽戲。規制甚窄。西廂極淺，諸臣由西入。其在東廂者，即從宮陛前過。余等在西邊，坐次在南齋下。入坐叩頭一。少頃賜果盒，叩頭一。又賜點心一盒，叩頭一。戲約三齣，賜文綺等物。諸臣立庭中，向上叩頭三，即退。」還有一條記光緒二十二年十月十日在西苑聽戲座位的分配：「東邊：

恭王、禮王、瀅貝勒、澍貝勒、濂貝勒，一間。潤貝勒、謨貝子、載瀾、溥侗、載瀛、載振、溥僎、溥偉，一間。翁同龢、李鴻藻、剛毅、錢應溥，一間。李中堂、麟中堂、昆中堂、徐中堂、榮中堂，一間。熙敬、敬信、懷塔布，一間。徐郙、薛允升、孫家鼐、裕德、許應騤，一間。慶王、克王、那王、端王，一間。熙貝勒、那公、符珍、八額駙、桂祥，一間。松桂、啟秀、崇光、立山、文琳、世緒，一間。陸寶忠、張百熙、吳樹梅、高廣恩、張仁黻，一間。福森布、明安、色楞額，一間。」這裏說的「一間」，是指東西配殿看戲時坐的一間屋一間。」

「是日聽戲五十八人，共集二千兩，每份三十四兩五錢。」這些聽戲的人，接連

聽三天戲，從早到晚，賞飯、點心、糖果等，還有其他賞賜，因而要有太監們伺候這些聽戲的，所以這些聽戲的人也要拿出錢來賞給伺候他們的太監。

翁同龢日記中另有一條，是記載閱是樓聽戲的，內容更為具體：「光緒二十三年萬壽節，群臣行禮，退詣閱是樓，恭俟入座聽戲處。慈駕至，跪迎。太后在階上立，恭邸跪奏數語，率首領跪奏。臣於階下偏東摘帽碰頭。」

二

清代宮廷中演出的劇本，除前面提到的《勸善金科》和《昇平寶筏》外，現藏故宮博物院的還有南府時期抄寫的不少昆腔和弋腔劇本，如《鼎峙春秋》《昭代簫韶》《鐵旗陣》等。

《昇平寶筏》共十本，二百四十齣。近代舞臺上常演出的以孫悟空為主角的戲有一部分來源於這個總本。乾隆五十五年，朝鮮陪臣柳得恭的詩集《灤陽集》中有他由熱河入京，寫的一首題為《圓明園扮戲》的詩：「督撫分供結綵錢，中堂祝獻萬斯年；一旬演出《西遊記》，完了《昇平寶筏》筵。」這位朝鮮使臣竟看了十天的《昇平寶筏》，反映了乾隆八旬生日演戲的一些情況。《勸善金科》也是十本，二百四十齣。三

國故事《鼎峙春秋》十本，二百四十齣。楊家將故事《昭代簫韶》十本，二百四十齣。

下南唐故事《鐵旗陣》十本，一百零三齣。這都是乾隆時期常演的戲。

除了這五個大本戲共一千六百一十三齣之外，還有：

《賈島祭詩》《對雪題詩》等等。這是從正月初一至除夕，每月各有不同特點的戲。

「月令承應戲」本四十七齣，有《喜朝五位》《文氏家慶》《早春朝賀》《東籬嘯傲》

「承應宴戲」本二十一齣，有《膺受多福》《萬福攸同》《太平王會》《青牛獨駕》《柳

營會飲》《列宿遙臨》等等。宴戲是在喜慶中演的即所謂法宮雅奏。

「開場承應戲」本四十六齣，有《萬民感仰》《萬載同春》《五代登榮》《五福五代》

《天源輻輳》《恭祝無疆》《太平祥瑞》《山靈瑞應》《永慶遐齡》《南極增輝》《群星拱護》

《慶賀移鑾》《神芝異卉鬥芳妍》等等。這是在每次演戲時開場第一齣戲。

「承應壽戲」本二十五齣，有《佛國祝壽》《西來祝壽》《蟠桃上壽》《靈仙祝壽》

《朝天進寶》《群仙慶賀》《日月迎祥》《人天普慶》等等。這也是開場戲，但專為萬壽

節日開場演的。

燈戲是一種無劇情，而由許多角色扮演持燈的歌舞。

「承應燈戲」本七齣，有《萬福萬壽燈》《萬年如意燈》《上元承應大舞燈》等等。

「承應大戲」本四十八齣，有《萬國嵩呼》《河清海晏》《豐綏穀寶》《豐樂秋登》《寶

塔莊嚴》《九如雅頌》《盧庭集福》《羅漢渡海》《地湧金蓮》《八方向化》《寰宇咸寧》《古佛朝天》等等。「承應大戲」之所以名曰大戲，是以別於「開場承應戲」，其內容性質差不多，總之這些劇本都是奏演祥瑞，比開場承應戲的角色多，排場大，歌舞更熱鬧。

以上這些劇本都是手抄的，是乾隆年間編寫，由南府內學、外學常常上演的。此外，當時還上演過現成的成本昆腔、弋腔戲二十九本，如《楚漢傳》《東漢春秋》《興唐傳》等等。從康熙到咸豐年間，還常常演出傳統流行的昆腔單齣戲，共一百九十六齣，這些都是明清以來傳奇中的單齣，也是民間常演的戲目。

光緒時期弋腔較少，每場戲必有一二齣昆腔，主要是亂彈戲（現在稱為京劇）。乾隆時期的昆腔《昭代簫韶》《闡道除邪》、弋腔《鐵旗陣》，在光緒年間都改成亂彈劇本上演。當時民籍教習和學生演的整本戲和單齣戲，都是外面戲班常演的戲，在宮中承應時，也要按照升平署的規矩抄成安殿本❶，計有：《取南郡》《凰臺關》《雁門關》《九龍峪》《小五義》《泗州城》等二百齣左右。

宮中演戲的時間，據升平署「日記檔」所載，差不多總是辰初（早七時）開戲，未正或申正（下午二至四時）散戲，偶然也有延長到酉或戌（下午五至八時）的時候。

❶ 這類劇本，一種是排演用的，叫作「公用本」，一種是為皇帝看戲時用的，叫作「安殿本」，都是墨筆寫的。

清代宮中和園囿中供演出的戲臺很多。宮中的戲臺至今保存完整的有：寧壽宮閱是樓院裏的暢音閣大戲臺（圖四十五），倦勤齋室內的小戲臺，重華宮漱芳齋院中的戲臺和室內的「風雅存」小戲臺，都是乾隆時建的。此外，原在壽安宮院中的三層大戲臺（乾隆時建，嘉慶四年拆除），長春宮、怡情書史室內小戲臺，儲秀宮的麗景軒室內小戲臺（光緒時改建長春、儲秀兩宮時添設的），在故宮博物院成立前已不存在。

園囿中的戲臺，至今還保存完整的，有西苑（即今北海、中南海）漪瀾堂東側晴欄花韻院中的戲臺，純一齋水池中的戲臺，前者的匾額是乾隆寫的，後者是康熙寫的，這也就大體上說明了這兩個戲臺的年代。在頤和園內有：聽鸝館院中戲臺，是乾隆時清漪園舊有的；德和園的三層大戲臺，是光緒十七年擴建的。在承德避暑山莊中有個殘存的如意洲一片雲戲臺。現在已不存在的戲臺還有避暑山莊的清音閣、圓明園中同樂園的清音閣，都是乾隆年間建造的三層大戲臺。

這些戲臺，除幾個室內小臺只供說唱一類用途以外，其餘無論院中的戲臺，還是池中的戲臺，儘管它的聚音作用良好，結構裝飾美觀，但基本上只是一座臺面，有上下場門、臺柱、天井，和民間戲臺構造一樣。只有寧壽宮的暢音閣、頤和園的德和

園、圓明園的同樂園、避暑山莊的清音閣，這四座大戲臺是特殊的，即所謂「崇臺三層」的大戲臺。

就戲臺建築本身來看，暢音閣三層戲臺屬於一種特殊的變格，不論當時或以後，因為缺少普遍性的使用價值，因而從不曾被推廣採用過。但也決不能因此而減低它在寧壽宮這個古建築群中所居的重要地位。寧壽宮所佔面積南北一百二十丈，東西僅三十六丈。在這個範圍內，皇極門、寧壽門、皇極殿和樂壽堂等等這一系列居於中路的殿宇、院落，因體制所關，佔去很大的面積。因此，東西兩側只剩下狹窄的一個長條，而宮外紅牆的高度，也由於體制的規定，都不能減低。在這種不利的條件下，如何設計建築是很難討好的，而我們前輩優秀的工匠在院落西側北端和東側南部分別安排了符望閣和暢音閣。這樣，在寧壽宮這個高牆窄院的東南角和西北角出現的這兩座崇樓傑閣，便能遙相呼應，在東西兩側窄院的格局中點綴出巍峨崢嶸的氣象，顯示出參差而整齊的章法。

這種三層大戲臺，最下一層的臺面四邊共十二柱，大小相當於九個普通的臺面。第二層略小。第三層更小。每層各有本層的上下場門。第二層的表演部位只佔臺的前半部分。第三層的表演部位則只能在前檐下，原因是觀者視線所及，不過是前面一小部分，還要留出天井的部位，所以二、三層的上、下場門就盡可能往前安裝了。

據升平署劇本附屬的「串頭本」和「排場本」❶記載，這三層戲臺的最上層叫福臺，中層叫祿臺，下層叫壽臺。壽臺是使用率最大的一層，尤其是民間流行的傳統昆、弋、亂彈單齣戲，根本用不着福臺和祿臺。壽臺天花板上有三個天井，在個別戲中的個別場，可從天井口轆轤架繫下一些東西到壽臺上。壽臺臺板有五個地井，井口蓋板可以掀開，下去都可以通往後臺，實際是地下室，並非五口真的水井。地下室內地面上還有一口真的水井，上面也蓋着板，是為了擴大共鳴作用的。地下室內有絞盤，有些戲的個別場子，角色或物可從五個地井口升上壽臺。壽臺的上、下場門和普通戲臺一樣，但齊着上、下場門的上面有一層隔板，隔板上叫作仙樓。從仙樓到壽臺，有四座木階梯，叫作搭垛。從仙樓上、下場門出入的人物，可由搭垛下到壽臺，也可經搭垛從壽臺上仙樓。在仙樓兩端，也各有一座搭垛，可通二層祿臺。每層均有較寬敞的後臺，各在東西兩側設有較寬的樓梯，供演出人員上下出入。

這種三層大戲臺和它的天井、地井在演出時怎麼使用？自故宮和頤和園開放以來，在觀眾中有過各種說法。有說演員要從三層臺上翻筋斗下到一層的，也有說凡是扮神仙的都要從天井下來，扮妖魔鬼怪的都要從地井爬上臺，而壽臺上的上、下場門

<hr />

❶ 「串頭本」記錄臺上的動作……「排場本」記錄演員的位置和出入。

只是專門留給扮演人的角色出入的。

是否如此？四十五年前，我還是青年時，曾向楊小樓先生請教。他曾於光緒末年在暢音閣和頤和園的德和園演過幾年戲。我把這些議論告訴他，他聽了哈哈大笑，說：「沒這回事！翻筋斗下來更是胡說。我的戲在這兩個大戲臺都唱過，就拿我常唱的戲來說，《紅梅山》的金錢豹，《蓮花寺》的蜈蚣精，《水簾洞》《安天會》的孫悟空，《三進碧遊宮》的廣成子，《蟠桃會》的二郎神，《蓮花塘》的小龍，《混元盒》的昴日星君，這都是神仙，也沒從天井把我繫下來，還是跟在戲館子裏一樣，由上、下場門出進。如果照他們這麼瞎說，那人家唱武旦的常常演鬧妖的戲，就永遠得從井裏爬進爬出了。

其實，舊戲臺天花板中間都有天井，那是為聚音的。在很少的戲裏，也有從天井下來一些什麼的，譬如《六月雪》《走雪山》，從天井灑一些白紙碎片，當作降雪。《乾元山》太乙真人收伏石磯娘娘，從天井下來一個九龍神火罩。我唱《三進碧遊宮》的廣成子，跟龜靈聖母對劍的一場，末了從天井下來一個翻天印。這些都是輕易不演的場子。從宮裏三層臺天井繫下一個雲兜，上坐一個神仙，這在開場承應戲裏也偶然有過，可是，承應戲裏神仙菩薩出場還是從上場門出來的居多。總而言之，不能說是凡扮神仙的都從天井下來，那是胡說。至於五個地井，我也沒見過從井口出妖，我只

見過五個井口出菩薩。有一齣戲叫《地湧金蓮》，是南府的群戲，昆腔，挺熱鬧，末了從五個井口慢慢升上五朵大蓮花座，上坐五尊菩薩。每一個蓮花瓣裏都有燈。蓮花座是井下有人推磨給托上來的，此外我再沒見過從井下出什麼東西。我趕上個末腳子年，也許早先還有什麼玩意，我就不知道了。」

一九五〇年，文化部召開全國戲曲工作會議期間，在勞動人民文化宮舉辦過戲曲史料展覽，在故宮博物院舉辦過清代宮廷戲曲史料展覽，包括南府、升平署的劇本、曲譜、檔案、戲衣、道具等。當時，還曾邀請載濤先生做顧問，由曾在寧壽宮當太監的耿進喜協助，佈置過暢音閣戲臺演出時的臺面，在展出期間供人參觀。當時的中國戲校校長王瑤卿先生，是光緒末年升平署的民籍學生，他也曾來參觀。他們三人補充說：曾見過《羅漢渡海》的演出，有很多水族的「形」，還從天井繫下來海市蜃樓，是一齣燈彩切末的昆腔戲。開頭，福臺、祿臺都有人，後來都歸到壽臺上。有個一丈來長的大鰲魚切末，魚肚子下有小輪，裏面藏了人推着走，到臺口由魚嘴往外噴水（裏面有水箱和唧筒）。唱完這場戲，院子裏已汪起水，好在聽戲的都在屋裏。

從現存光緒末年的戲單來看，這一時期演戲只在開場演一齣承應戲，以及大節日照例點綴一齣宴戲，因而升平署節令大戲準備的劇目也日見減少，所以這幾位在光緒末年能看到的使用天井、地井的戲也只有《地湧金蓮》和《羅漢渡海》罷了。

四

寧壽宮暢音閣和頤和園內這類戲臺上、中、下三層臺的相互關係，天井、地井的用途，還可以根據劇本臺詞，參考「串頭本」「排場本」同時進行研究，對這種三層大戲臺在演出時的運用，就會更清楚了。

凡屬於群仙神道添籌錫禧，所謂九九大慶這類以宗教內容為封建政治服務的戲，是使用三層臺以及天井、地井最多的戲。現在以《寶塔莊嚴》這齣戲為例來作些説明。這齣戲是一套仙呂調，共六支曲子：【憶帝京】【大安樂】【聚八仙】【千年調】【香山會】【獻天壽】，末尾還有一支【慶餘】（即【尾聲】）。第一場八天王、三十二揭諦持幢幡引眾扮十八羅漢、二十四菩薩、八部天龍，從壽臺上場門出場，唱【憶帝京】，繞着「圓場」，唱到末一句時「衝開」，站成一個簸箕形的行列。每個菩薩通名，念白，唱【大安樂】，由天王領起「圓場」。唱完，從壽臺下場門進去，奏樂。眾扮四大金剛、十六揭諦、十六菩薩，阿難、迦葉、韋馱引淨扮如來佛從祿臺出場。雜扮大鵬金翅鳥形從福臺出場由天井降祿臺。如來佛唱【聚八仙】。唱完，奏樂歸座，念白。天王、菩薩、羅漢等又從壽臺上場門出場，「挖門」（即走 S 形的行列），唱【千年調】，朝裏歸一排參見。阿難念白，如來念偈祝壽。後臺作鐘鼓聲，五地井同時升

上五座寶塔，同念偈。眾扮四十供養菩薩，手持八寶，從仙樓（即隔板上）的上下兩場門出場，陸續從搭垛走到壽臺。四十菩薩手舉小寶塔，唱【香山會】，左右走「十字靠」（即線兩相交，對頂角的活動行列）。曲唱完，圍繞着五塔，盤膝坐下。如來佛念白祝頌，供養菩薩歸前一排，天王、菩薩等歸後一排，唱【獻天壽】。一齊向看戲的皇帝下跪，三叩頭，吹號，五塔落下，唱【慶餘】（即【尾聲】）。祿臺、壽臺，有角色各從自己所在臺的下場門進去。這一齣戲裏，福臺、祿臺、壽臺、仙樓、天井、地井都有活動。這種所謂九九大慶的戲，只舉這一例就可以想見其他戲了。

下面再舉大本戲《昇平寶筏》的例子。

《昇平寶筏》甲第十一齣「詣絳闕交進彈章」。這一齣是龍王因孫悟空向龍宮索兵器，於是上天告狀，請求天兵剿除妖猴。雜扮十六天將從仙樓門上壽臺分侍。雜扮四天官，戴朝冠，穿蟒束帶執笏，雜扮四星官、四昭容、四宮官、金童玉女從福臺上。雜扮千里眼、順風耳、馬趙溫關四元帥、六丁、六甲從祿臺上，同唱【點絳唇】。雜扮龍王，戴龍王冠，穿蟒束帶執笏，從壽臺門上，唱【又一體】。這一場是三臺同時都有活動的例子。

甲第十四齣「兵統貔貅披雁甲」。這一場，巨靈神、眾神將、哪吒、托塔天王從祿臺門上，同唱【八聲甘州】，從祿臺下。悟空及眾猴從壽臺門上，同唱【又一體】。

眾天將引托塔天王、哪吒從壽臺仙樓門上，立於仙樓下至壽臺接戰。金星捧玉旨從祿臺下至仙樓，唱【風入松】。

戊第十四齣「法侶遭魔墮深塹」。這一齣是唐僧取經，路過通天河。魚精把河面凍住，騙唐僧走冰過河，冰裂落水。唐僧、悟空、悟能、悟淨同從壽臺上場門上。唐僧唱【仙呂勝葫蘆】：「金烏返照晚霞升，暖氣又薰蒸，雨後天高景色明。」冰裂聲，唐僧唱：「猛聽得冰裂聲崩，水響潺溪，使我頓心驚。」淨扮魚精，戴魚精盔紮靠，持蓮花錘從地井內上，作與悟空、悟能、悟淨對敵科。這一場是以壽臺作為冰上，所以唐僧從地井下，就作為掉進冰裏；魚精從井內上，就作為從冰下出來。這是地井的用途中又一方式。可以說，在特定的條件下，妖精從地井出來也是不排除的。那種凡是神仙都是從天井下來，妖魔鬼怪都從地井出來的說法是不確切的。

從升平署的史料可以看出，宮中演戲，還是以演明清以來外面流行的本戲和單齣戲為多數。這類戲用不着三層大戲臺，宮中戲臺也是以漱芳齋、純一齋、晴欄花韻、聽鸝館等一層戲臺使用率大。而三層大戲臺則專為演出承應大戲，所謂法宮雅奏、九九大慶、萬壽節令前後演奏的神佛頌祝戲文時用。這一類戲和三層大臺是乾隆時代各方面踵事增華的傾向中出現的事物。

在繪畫領域內，原有一部分以宗教故事為題材，是為當時的政治服務的，到乾隆時代則更為明顯。在北京雍和宮，熱河的普陀宗乘和須彌福壽等大喇嘛廟內都有大幅緙絲的佛像畫，畫中心主要人物即乾隆自己。把宗教所信仰的神，置於皇帝之下，皇帝對於神可以給加封號，如同給他的功臣晉爵一樣，這是中國皇帝利用宗教為統治階級服務手段的特點之一，在宗教畫中多體現這種特點。為三層大戲臺演的幾十齣所謂九九大慶一類承應大戲中，數以百計的神佛角色出現在福、祿、壽三層臺上，等於大幅立體的、活動的、有聲的「朝元圖」「群仙祝壽圖」「極樂世界圖」。這些神佛在每齣戲中都有集體向皇帝叩頭祝頌的表演。例如《地湧金蓮》，在幾支曲唱完，已經湧出蓮花以後，如來佛的臺詞：「恭逢聖主萬壽聖誕，慶洽天人，今日來臨，獻此《地湧金蓮》以慶帝道遐昌，皇圖永固，眾菩薩就此叩賀（眾作叩頭科）。」這類承應大戲，在三層大戲臺上表演，當然相得益彰，因為這類戲不過幾場，擺擺樣子就結束，劇情沒有發展，戲和臺不致產生矛盾。但是《勸善金科》《昇平寶筏》一類的戲就不同了，它的故事情節曲折，有發展，每齣都很長，在三層臺演出時，不僅使用天井、地井有很大的不便，而且劇情在上、中、下三層臺不斷變換，也使人覺得畫蛇添足。因為中國戲曲的劇本結構和舞臺調度都要求集中，有些傳統的表現手法非常緊，有時甚至在一個舞臺面上表現出同一時間不同地點的劇情，而三層大戲臺在表演

上卻不易收到緊的效果。因此，這類大戲臺除了專為演出以神佛祝頌為內容的短劇，擺擺場面之外，就再也沒什麼用處了。

升平署的最後一次承應戲

辛亥革命後，根據優待皇室條件，有「大清皇帝尊號仍存不廢」的內容，民國大總統遇年節和皇帝萬壽，還特派專使進宮向皇帝致賀。所以在紫禁城內一切機構都還照舊。升平署也不例外。不過只是「中和樂處」遇有應行典禮時，預備丹陛大樂或中和韶樂；至於承應戲則很少。根據《升平署檔案》，在這期間承應戲計有一九一五年一次、一九二二年三次、一九二三年一次。本文只敍述最後一次。

據《升平署日記檔》載：

　　宣統十五年八月二十日，漱芳齋伺候戲，辰正三刻五分開戲，亥正一刻五分戲畢。

　　八月二十二日，漱芳齋伺候戲，辰正三刻五分開戲，亥正一刻五分戲畢。

　　《跳靈官》《借趙雲》，馬連良、茹富蘭。《盧州城》，劉連榮、沈富貴。《遊園驚夢》，梅蘭芳、姚玉芙、姜妙香。《雙金錢豹》，楊小樓、俞振庭、范寶亭。《打棍出

臺神。謹奏。

　　宣統十五年八月二十日，奴才武長壽謹奏：八月二十二日寅正三刻漱芳齋祭祀

箱》，王又宸。《惡虎村》，趙盛璧、陳富瑞。《汾河灣》，王鳳卿、尚小雲。《霸王別姬》，楊小樓、梅蘭芳。《定軍山》，余叔巖、于幼琴。《殷家堡》，周瑞安、九陣風。《借靴》，高富遠。《火燒戰船》，雷喜福、殷連瑞。《黃金臺》，時慧寶。《演禮》，訾得全。反串《八蠟廟》，楊小樓。

二十三日，賞升平署民籍教習銀二千四百二十五元。計開：陳得林一百元……于莊兒一百元，李玉福二十四元。楊小樓三百元。李寶琴六十元……賞升平署總管、首領、太監等三百元。

賞新傳：梅蘭芳三百元。姚玉芙一百元。俞振庭一百六十元。姜妙香一百六十元。王又宸一百元。馬連良一百二十元……共三十八名，三千一百元。《霸王別姬》一千六百元。富連成班銀五百五十元。

二十三日，賞楊小樓、梅蘭芳、余叔巖每名衣料四件。二十五日，總管武長壽帶領謝恩。賞楊小樓、梅蘭芳、余叔巖每名文玩四件。

這次在漱芳齋承應戲是為敬懿皇貴太妃的生日，當時稱為「千秋」。先在壽康宮受賀，一切都是按舊規矩辦理，傳膳以後到漱芳齋聽戲。檔案中的武長壽是升平署的總管太監，所以承應戲的一切事務都由他負責。這次在漱芳齋演戲，距離前一次在漱

y

芳齋演戲已經八個月，按舊規矩，久未使用的戲臺須要祭祀臺神。宮中演戲舊例是早晨開戲、午後演畢。宣統三年隆裕太后聽戲已經有時演晚場。本文引用的這一次演戲的記載：「辰正三刻五分開戲」，即上午八點五十分。「亥正一刻五分戲畢」，即晚上十點二十分。

宮中演戲在升平署的前身「南府」的時代，有內學和外學的區別。內學的演員都是太監；外學的演員則是從蘇州挑選來的最優秀的專業演員，在南府的編制中名為「民籍教習」及「民籍學生」。道光七年，南府改組為升平署，縮減編制，裁撤外學，大批蘇州演員被遣送回籍。從此升平署無內外學的分別。民籍教習、民籍學生仍留在升平署的，與太監演員一體當差。自光緒十九年以後，每次承應除升平署的民籍教習、民籍學生（從在京的戲班中挑選來的）和太監演員以外，還常傳戲班進宮演戲。本文所敘述的這一次承應戲，「二十三日，賞升平署民籍教習銀二千四百二十五元。」計開」以下的人名單計三十一人，大多數都是當時的名演員，同時又是升平署在編制的民籍教習，如楊小樓、王瑤卿、王鳳卿、陳得林、錢金福等，都是光緒年間挑選進來的。這一次的狀況還是以前狀況的繼續，除了這些在編制的人員之外，還有宮中新傳之名藝人，如梅蘭芳等三十八名，和富連成班。這和光緒年間傳外面戲班進宮演戲的情況也是一樣的。

關於這次承應戲的情況，我於一九五〇年特地問過梅蘭芳先生。梅先生說：

那年演戲的前半個多月，是錢先生（即檔案中的錢金福）來找李春林（梅先生的戲班管事），接洽宮裏演戲的事，據說有個老太妃的生日。錢先生說：「老太妃千秋（生日），裏頭（指宮）傳差。」陳老夫子、王大爺（即檔案中的陳得林、王瑤卿）等等都是從前在宮裏當過差的人，包括楊老闆（即檔案中的楊小樓）在內，他們都像前清遺老一樣，這樣說慣了，還保留着這類的話；而我們年輕人看來也不過就是去唱一次堂會戲而已，沒有「裏頭傳差」的概念。

到了唱戲這一天，我們進的是神武門，有內務府的司官和太監帶着我們順着大紅牆往西走，進一個隨牆門，門上包着鐵皮，進了這座門又走了幾個過道院子，在一個院子裏的西廂房坐下。這個院子裏都是我們戲班的人，有幾個太監在這裏照料，有一個有頂戴的太監，陳老夫子稱他為總管，這位總管太監和陳老夫子很熟的，並且告訴我們：「你多年沒在裏邊吃飯了吧，回頭你嘗嘗。」陳老夫子立刻喜形於色地告訴我們：「你們沒吃過，跟外頭的味兒不一樣。」後來吃午飯的時候我覺得也不過如此，沒什麼特別，倒是一些小菜如熏魚、熏野鴨、熏鹿肉還是不錯。烙的小火燒很好，甜點心也很好。

陳老夫子還囑咐我和姚玉芙：「待會兒你們在臺上，可不許往臺下胡看哪！」後來玉芙小聲和我說：「到個新鮮地方還能不看看。」

我們化妝完了之後到後臺正屋，看見大紅漆插屏架上一個大水牌，上面寫着「辰正開戲大吉」，列着一天的戲碼。陳老夫子說：「老規矩，早晨開戲，下午散戲。」

這個後臺很寬綽，院子也很大，東西南房也都屬於後臺，各箱口都擺得整整齊齊。我們戲班都是只來人、不進箱，用的都是升平署的服裝。八點多鐘開戲。先《跳靈官》，十六個靈官都是勾臉、穿靈官鎧，有織錦的，有緙絲的兩堂。靈官跳得很熱鬧。最後檢場的一把松香火從十六個靈官的頭上飛過去，落在臺口一個大銅火盆上，火盆裏松柏枝和黃錢、元寶（紙製）冒出很高的火焰；同時，火盆裏有一掛鞭炮也響起來。這場靈官下去。第一齣是馬連良和茹富蘭的《借趙雲》，當時馬連良已經出科，還沒離科班。

第二齣也是富連成的一個很長的戲。在這齣戲中間，有太監到後臺傳旨：「迎請。」立刻打住戲，場上有很多嗩吶吹【一枝花】曲牌。原來這也是老規矩，皇帝、皇后來入座聽戲，就有這麼一套。待一會兒又打住，又吹【一枝花】，是老太妃來了。我看見方先生（星樵）、茹先生（來卿）、錫先生（子剛）等等幾位場面老先生從前臺下來，他們都穿着紅緞繡團花袍，腰裏紮着帶，戴着盆式的黑氈帽，上面一

根羽毛繦，原來在場上吹彈拉打的場面先生和檢場的都是這種穿戴，據說這是樂部裏的樂舞生的服裝。方先生說「迎請」，就是接駕，照例是八支嗩吶吹【一枝花】。

這齣戲完了就該我的《遊園驚夢》上場了。這座戲臺比外面戲院的臺大得多，我出場以後慢慢地邁步，順便看一下周圍，只見北面五間正房有廊簷，正中掛着金字楷書匾「漱芳齋」並排三個滿文；堂屋正中隱約地看見有三位梳兩把頭、穿敝衣的老太太，同坐在一張榻上（按三個老太太即敬懿、榮惠、端康三位皇貴太妃）；東間靠近窗戶側身坐着一個戴眼鏡的青年男子，一看便知是溥儀。

我唱完「夢迴鶯轉……」一段，看見從屋裏緩緩走出一個十多歲小姐氣派的麗人，梳着兩把頭，穿着大紅敝衣，這當然就是皇后娘娘了；她看了一會兒戲又進屋去，坐在西間靠窗的地方。

廊簷上滿掛着大圓牛角燈、畫紅壽字的圓泡子，上面是金色鏤花的毗盧帽，燈泡子下面一圈很長的紅穗子。

院子裏空空落落，並沒有聽戲的人，只在東遊廊拐角上和東邊門罩子下以及南廊簷下站着些人，都穿着袍褂戴着官帽，有的有頂翎，有的無翎，也有無頂的。這些人大概有些是內務府的官，有些是太監。西廂房窗戶裏有幾位穿着官衣、坐着看戲的，據說那是被賞入座聽戲的王公大臣們。

幾位內務府大臣都在東門罩子兩旁值班房休息、聽差。每一齣戲輪流換一次班，總有一位內務府大臣和一位掌印郎中分站在上下場門旁邊的地方，據說這叫作「帶戲的」。

這天我們的《驚夢》堆花一場，除十二花神、大花神和四個雲童之外，又加十二個仙童，手執挑竿絹花燈，也是宮裏箱上的，做得極精緻。

《驚夢》下去，下面就是楊老闆（即楊小樓）的《金錢豹》。他已經扮好了，正在大鏡子前面照着；他也用的是宮裏的服裝，那對翎子又寬又長，翎子梢在後面有些掃着地，一雙豹尾在腦後垂下搭着十字，下面還與靴腰齊；一件古錢紋錦地片金開氅，真是一副五彩斑斕威猛的形象。我卸了妝，扒臺簾看了他的後半齣《金錢豹》。下面還有很多戲。

以上是升平署最後一次承應戲的檔案和訪問談話記錄的全部資料。

清代的戲曲服飾史料

一

故宮博物院藏有清代管理內廷演戲及奏樂機構南府的檔案，《穿戴題綱》（圖四十六）是其中之一，共兩大本，封面上都寫着：「《穿戴題綱》，二十五年吉日新立」。這是管箱人的檔冊，即管理服裝道具人員的工作手冊。第一冊封面上橫寫「節令開場：弋腔，目連大戲」；第二冊封面上直寫：「昆腔雜戲」。第一冊記載有從元旦到除夕的「節令開場」承應戲六十三齣，另有承應大戲三十二齣；弋腔劇目五十九齣，另有一全本《目連記》。第二冊裏記有昆腔雜戲三百一十二齣❶。

這兩大冊《穿戴題綱》裏寫到的數百齣戲，每一齣戲都詳細記載着全部劇中人物

❶ 六十三齣「節令開場」承應戲目、三十二齣承應大戲戲目、五十九齣弋腔劇目及三百一十二齣昆腔雜戲劇目見本文後附錄。

的服裝、道具、扮相的名稱，是一份內容非常豐富的戲曲服裝史料。

由於封面只寫有「二十五年吉日新立」，沒有年號，因而只能從劇目來推斷這份史料的年代。按清代超過或達到二十五年年號的有：康熙、乾隆、嘉慶、道光、光緒五朝。從題綱所載新編戲中，已經有「文氏家慶」「賈島祭詩」等乾隆年間新編的戲，因此，上限可以排除康熙時代。題綱所記載的「目連大戲」，從各齣的角色來看仍是舊本，而不是乾隆中期以後改編為二百四十齣的《勸善金科》。這樣，可以說明下限不包括嘉慶。於是，就可以判斷這兩本《穿戴題綱》是乾隆二十五年南府所記載的。

第二本檔冊中三百一十二齣昆腔劇目的穿戴，沒有按照某若干齣戲屬於某一本「傳奇」的系統記載，而是分散的按當時演出習慣記載的。這些傳統劇目不僅是宮中常演的劇目，在當時應該說首先是民間常演而為觀眾所熟悉、已經是不存在演整本傳奇要求的戲了。另外從南府花名冊中可以看到乾隆年間南府的民籍教習、民籍學生的人名全是江南取名的習慣字樣；並且有時遣送民籍外學回籍省親養病一類的記載，總是交蘇州織造辦理。說明當時在宮中演上述三百餘齣戲的，主要是南方的一些優秀演員，也可以說這些戲就是他們帶來的。這些劇目中有些現在看來是極冷僻的，例如《扣當》，就是曹雪芹在《紅樓夢》中提到的「劉二當衣」；又例如《茶坊》，就是吳敬梓在《儒林外史》中提到的「茶博士」。在南北的小說中有所反映，說明這類戲是

當時南北都很流行的，並不冷僻。

從這兩本檔冊所載數百齣戲的穿戴，可以看到乾隆年弋腔、昆腔兩個劇種在舞臺上所有的每一齣戲、每一角色的明確扮相。對照起來，大多數角色的穿戴和近數十年來昆腔、弋腔、皮黃腔、梆子腔，在舞臺上同一人物、角色的穿戴基本上一樣（指的是穿戴衣物從名稱上看來相同）。當然也有和近數十年不一樣的，例如昆腔中的《遊園》《驚夢》的杜麗娘，題綱載：「遊園，杜麗娘，紅襖，軟披，雲肩，插二鳳，裙。」按近數十年已沒有用小雲肩的了。「驚夢，杜麗娘，月白衫子，小雲肩，裙。」按近數晉巾，紅褶子，柳枝」，都和近代現代不同。按近代以至現代演「遊園」「驚夢」，杜麗娘的裙衫當然仍舊不變，但出場時披斗篷，包頭，在唱「裊晴絲吹來閒庭院……」一支曲子的時候，由春香給杜麗娘脫下斗篷，解下包頭，露出裏面穿的裙衫。這一身裙衫從這支曲子開始，到《驚夢》的尾聲唱完下場是一直不換的。當梅蘭芳先生在世的時候，我曾向他說過這份題綱上關於《驚夢》換衣裳的記載。據梅先生說：「我學戲的時候，聽陳老夫子（指陳德霖）說過，老規矩，《驚夢》換大紅，頭上插『戳枝點翠鳳』。」足見這個扮相是流傳有緒的。梅先生還說：「《驚夢》換裝，是為表示夢境，《驚夢》的第一支曲子『沒亂裏春情難遣……』是還沒入睡時唱的，所以仍穿着遊園的衣服，到睡魔神舉着銅鏡子到桌子前面站着的時候，由檢場的給穿衣、戴鳳。好在

是【萬年歡】的牌子正在吹打着，耽擱一會兒也不要緊，等換好了，睡魔神從裏場椅把杜麗娘引出來，到臺口和柳夢梅見面，倆人一對紅衣裳。等到『堆花』一場過去，杜麗娘和柳夢梅又上來，唱第二支【山桃紅】，把杜麗娘送進裏場椅，柳夢梅的曲子還沒唱完的時候，檢場的給杜麗娘脫下大紅，摘掉點翠鳳，又恢復了《遊園》的扮相。換大紅是為渲染夢境絢爛迷離的幻象，不是沒道理的。不過我開始唱《遊園》《驚夢》的年頭，戲班裏已經沒有這樣預備的了。我也沒提倡，所以這個扮相後來也就沒人知道了。」據梅先生的話，這項穿戴的今昔不同已經很久了。

又例如昆腔的《水鬥》（京班又叫作《金山寺》），在題綱中記載着：「白蛇，紗罩，裙襖一份。青蛇，紗罩，裙襖一份。」按「紗罩」是婦女頭上的一件遮太陽的帽子，橢圓形，前面翹起，在戲箱中又叫它「漁婆罩」。例如昆腔《浣紗記》中《回營》《打圍》，戲裏唱「桂楫蘭橈……」一支曲的船娘，照例就戴「紗罩」。古代繪畫中鄉村婦女往往有戴這種「罩」的；從前民間木刻染色年畫上的金山寺故事，白蛇、青蛇頭上的確是戴這種「罩」。可是舞臺上演「水鬥」早已不見這個扮相了。我青年時看戲，梅蘭芳、尚小雲、韓世昌以及科班富連成社的仲盛珍都是演《金山寺》著名的，都不戴「紗罩」，而是戴有很多絨球的「大額子」。並且光緒年間陳德霖和余玉琴在升平署拍《斷橋》照片，白蛇、青蛇已經是戴「大額子」，可見這個扮相的變化已經

很久。

我分析這兩種扮相，白蛇、青蛇駕一隻小船去金山寺，含有改扮化裝成湖邊民女的意思，不是以趁風駕雲的本來面目出現的，所以戴「大額子」顯着太武氣而一般化，不如戴「紗罩」素淨、美觀、有特點。梅蘭芳先生也認為「大額子」不好，後來就不用了，改用白綢在頭上紮一個結子，配合面牌上的一個紅絨球，比「大額子」美觀而有特點。

又如崑腔《別姬》，《穿戴題綱》載：「霸王，黑靠，帥盔，肩旗，掛劍，黑滿。虞姬，舞衣，翠翹。」按「舞衣」又名「宮衣」，它的樣子是雲肩有排穗，腰間周圍全是飄帶，通身繡花。「翠翹」，是戲箱中的鳳冠，叫作「過翹」，點翠裝飾起來的名叫「翠翹」。近代的「別姬」是一九二一年楊小樓、梅蘭芳合作時改編為京劇的。霸王的扮相除了不戴帥盔之外，還是和題綱上所載一樣。虞姬頭上戴一個小如意，是從費曉樓畫的虞美人圖上參照製作的，現在已成為舞臺上虞姬定型的扮相了。題綱中記載霸王在不同的戲裏有着不同的穿戴。崑腔《鴻門》，「霸王，金王帽；沛公，素王帽」；《撤鬥》，「霸王，王帽，白蟒……」。按「哈拉氈」是一個冠狀的氈帽，「哈拉」

又如題綱所載崑腔《送京》，「趙匡胤，哈拉氈，鑲領箭衣，鸞帶，黑滿，掛劍，棍。京娘，紗罩，元色襖，打腰，馬鞭」。

是一種毛織品的名稱，元色襖是黑色襖，打腰是在襖外面繫腰裙。這兩個角色照這個扮相和劇本中情節人物是符合的。前些年北昆演《送京》，趙匡胤穿綠箭衣，戴面牌，甩髮，完全照《鐵籠山》後半齣姜維的裝扮。問題在於後半齣姜維是戰敗之後的樣子，所以用甩髮表現。《送京》的趙匡胤甩髮不戴帽子是完全沒有劇情根據的。當時我問過韓世昌先生，他說：「我青年時候，唱過《送京》，趙匡胤戴『大葉巾』，我認為『哈拉氈』或『大葉巾』都可以；或打『紮巾』，或戴『風帽』，也都無不可，只是甩髮不合情理。」

又如昆腔《夜奔》，在題綱中記載着：「林沖，羅帽，布箭衣，鸞帶，掛劍。」當年昆腔老演員王益友先生就是這個扮相。現在北昆仍舊是這個扮相，只是不用布箭衣，而用青緞箭衣，因為現代戲箱中已經沒有布箭衣了。林沖這個角色穿青緞箭衣，完全可以的。京班演昆腔《夜奔》，自楊小樓先生改為青絨箭衣，戴倒纓盔，在京劇領域中也已成為「林沖」定型的扮相了。以上是昆腔部分舉的幾個例子。說明今昔的異同。

在弋腔部分，例如《請美猴王》，題綱中記載着：「悟空，鑽天帽，黃通袖，虎皮裙」。又一齣《大戰石猴》「悟空，黃蟒，鞵帶，王帽，雉雞翎（這是第一場）；悟空，白猴帽，黃襖，彩褲，鸞帶（盜丹）」。當年昆弋不擋的郝振基先生演《安天會》，

就是繼承了這個白氈帽的扮相。而京班演《安天會》，則繼承了鑽天帽的扮相。總的看來，《穿戴題綱》中所載角色的扮相和近代以及現代還是大同小異。在小異中，還有一種傾向，也是值得一提的，就是題綱所載劇中角色，如果他的身份、環境應該穿布衣服，一定注明是布。例如昆腔《麻地》「李三娘，藍布衫，打頭，打腰，水桶，扁擔」。《藏舟》「鄔霞飛，藍布打頭，布衫，打腰」。還有戲中的兵士或嘍囉等，儘管在不同劇中各有特點，頭上戴的如：馬夫巾、大葉巾、鷹翎帽、鈸帽、軟羅帽、盔襯、虎頭帽；他們身穿的如：布箭衣、布通袖、黃布襖、青布襖、紅布彩褲、青布彩褲等，都注明布製。以皇家的戲班而論，浪費百姓的膏脂是不吝惜的。故宮所藏戲衣如劇中帝王將相穿用的衣物，錦繡織金之外，還有緯絲等珍貴工藝品，足以說明不惜工本的情況，這能說用布製就某些角色的服裝是為了節約嗎？當然不是的，而是從人物身份來決定的。另外從美的觀點來看，在舞臺上的服裝各種顏色組合在一起，色調的諧和是美的因素之一，還有質地的明（指絲質）、暗（指棉質）適度也是美的組成部分。三十年前各劇團還經常穿用的布虎頭帽、布軟羅帽、布襖、布彩褲，近年已拋棄不用，而使所有士兵們的角色都穿上絲織品；有的還加上金線花繡一類裝飾，這不僅不符合劇中人身份，而且整個舞臺上服裝質地有明無暗，多花少素，也是美中不足。

這兩本《穿戴題綱》記載着不少布製服裝，是值得我們注意的。

故宮所藏戲曲的穿戴衣物包括各個年代，有個別少數明代的，有一些康熙年的，有很多乾、嘉、道、咸年代的，以及大量光緒年代的。這兩份畫冊中顯示着乾、嘉以下年代的特色，如畫冊所畫蟒、靠、箭衣等，和光緒年代的製品式樣，大體上差不多，惟有靠旗小些，盔頭上除面牌上的一個絨球之外，沒有絨球裝飾是這個時期的特點。還有一些特點，例如高方巾不往下折疊，在應該是素地衣服及彩褲上不適當地加繡花等等狀況。故宮所藏戲曲穿戴衣物中有一部分是這一類的，正好就是這兩份畫冊所畫的實物。

上述最後一項特點，在民間戲班裏都是素地的。直到現在劇團的服裝，老生穿的藍褶子、旦角穿的青褶子，也是素地無花的。在藍褶子、青褶子上繡金花是非常刺目的。《三岔口》劉利華穿的是夜行衣，全身黑素，也是很合適的。並且他的對手任堂惠是紅色繡花抱衣抱褲，在舞臺上一花一素，非常美觀。如劉利華滿身花繡，不僅不合劇情，也失去對襯的美。孫悟空的戲如果是以猴王齊天大聖的身份出現，如《安天會》《水簾洞》的第一場，當然要表現他錦繡的蟒袍，黃金鎖子甲，無論怎樣的加工細繡也不為過；但《紅梅山》（即金錢豹）的悟空，在民間戲班裏照例是黃色素衣、大紅彩褲，都是素地的，這樣既合行腳僧的身份，也突出了孫悟空腰間的虎皮裙這一特點。孫悟空的服裝全身繡花，既不合身份，也把虎皮裙這一特點弄得不鮮明了。這

故宮博物院所藏畫冊中，有兩冊絹本工筆設色《戲曲人物畫》（圖四十七），共一百幅。縱四十點一釐米、橫二十七點八釐米。原貯於壽康宮的紫檀大櫃中。畫的內容是四十四齣戲，每齣戲二幅，間或有一齣戲佔四幅至六幅，每幅畫一個角色。無作者名款和年月，每幅下角墨筆楷書劇中人名，二幅之中有一幅寫劇名。

二

所畫的劇目是：《善保莊》《絕纓會》《群英會》《丁甲山》《蜈蚣嶺》《鎮潭州》《蘆花蕩》《打金枝》《打登州》《五雷陣》《五臺山》《白良關》《白水灘》《哪吒鬧海》《西川圖》《雙沙河》《南陽關》《罵曹》《三岔口》《下邊亭》《殺驛》《定軍山》（第一冊）；《比武招親》《搯墳》《打花鼓》《張家店》《興隆寺》《四傑村》《紅鸞禧》《太平橋》《紅梅山》《佘唐關》《七星燈》《雅觀樓》《高平關》《瓊林宴》《慶頂珠》《淮安府》《探母》《錘換帶》《惡虎村》《戲妻》《辛安驛》《虹霓關》（第二冊）。

這兩本畫冊的年代，從上述四十四齣戲來看，都是徽班常演的劇目。根據昇平署的檔案，咸豐年間招收京中四大徽班的許多演員，徽班所演西皮二黃的戲，當時屬於亂彈的範圍，是咸豐時才進入宮內演唱的。在此以前，宮中演戲只限於弋腔和昆腔，

亦即《穿戴題綱》中開列的那一類劇目的系統。亂彈戲只極其偶然出現，因此這兩本畫冊，年代上限不能超過咸豐。其下限，從畫冊中一幅鐵鏡公主的「兩把頭」的梳法來看，還停留在早期的式樣。戲臺上的旗裝，在當年是屬於時裝的性質，是隨着時代風尚變的。在同治以後，「兩把頭」這個髮型逐漸加大；光緒中期以後又逐漸升高；庚子年以後則變為又高又大；到清末，假髮的「兩把頭」改為青緞子製成「兩把頭」的形式，安裝在頭頂上，這是旗人婦女髮型在清代後期的演變。「兩把頭」的形式還不是光緒期間的樣式，所以下限不可能超過同治。根據這個規律推斷，這兩本畫冊可能是咸豐時代的作品。

從畫的風格來看，是當時內務府如意館畫士們的作品。自道光後期到同治這一時期，如意館畫士為皇帝后妃們畫肖像最多的是沈振麟，在如意館的日記檔中可以看到「××傳旨着沈振麟為××主位畫喜容」等一類的記載。還有「着沈振麟畫戲出人物冊頁十八開」的記載，這當然指的不是現在介紹的這一份一百幅五十開的畫冊，但可以說明，如意館曾經畫過戲出畫冊。我認為這兩本戲出人物冊是咸豐年間畫的。因為這個時期正是徽班戲進入宮中的初期。從宮中的眼光來看是耳目一新的戲，所以命如意館畫戲出人物。

沈振麟從青年時期（道光中期）進入如意館當差，一直到光緒初年。他一生在

宮中作畫，最擅長畫人物、花鳥、走獸。道光、咸豐時命他為上駟院的馬寫生次數最多，還畫過《聊齋志異》《列國志演義》等大幅，全部插圖以千幅計。他最後的待遇只是每月食十一兩銀的錢糧，賞二品頂戴。從筆法來看，這一百幅畫可能是以沈振麟為首而還有別人參加在內畫的，因為這百幅畫中的水平也有高下之別，儘管畫風一樣，也不排除有他一家人如：沈雲、沈利、沈貞、沈全等人的手筆在內。因為他們沈姓同時都在如意館當差，每人分擔幾幅也是可能的。另外我看過從前溥儀未出宮時流散出去、經梅蘭芳先生收購的數十幅，也是這類劇目。角色的扮相、每一齣戲名和劇中人名以外，還有一行小字「穿戴臉兒俱照此樣」。這數十幅和故宮現存的兩冊一百幅，一望而知是同一手筆，不過梅氏所藏每幅是大半身像，而故宮現存的兩冊則是全身像。此二者都沒有作者名款和年月。清代如意館的畫家們有兩類作品都是沒有名款和年月的，一類是畫帝后妃嬪公主阿哥，以及其他帶有尊貴含義的畫，是不敢落款，體制上也不許落款。還有一類如畫小說插圖，或戲出人物等，都屬於小道，是不屑於落款，所以這兩份戲出人物畫冊都沒有署款是符合當時情況的。

這兩本冊子所畫的角色扮相，確是地道的寫實畫，因為每個角色全身上下以及細部都非常明確真實，不是畫家所能設想的；從故宮所藏的一部分戲衣中就可以對照出畫冊中所畫人物的穿戴實物來。

個時期在應該是素地的衣服上不適當地加繡花，純粹是「蘇州織造」為了表現自己不惜工本、精益求精，就把這種加繡花的要求下達到「匠戶」，於是設計上就出現了這樣的問題：就是說那些本應該是素地的衣物，憑空點綴加花，反而不合情理。有的戲衣上還採用了瓷器上的圖案。工藝美術領域裏，互相吸收補充，本來是很自然的，但需看用途如何，如上述一部分戲衣在織繡工藝技術的成就上是很高的，無疑是工藝美術品中寶貴的遺產，但在舞臺效果上並不是成功的。

在應該是素地的衣物上不適當地加花，近年劇團中也有這種苗頭。我舉個例，譬如戴花羅帽，穿團花箭衣，照例配個素地紅彩褲，這與抱衣抱褲上下都可以有花的性質不同。在一個人的身上花和素的比例，須要諧調才能美觀。我見過有的劇團在大紅彩褲上都繡着平金大花，這就破壞了勻稱的美，和畫冊上反映的傾向是同一缺點。這種苗頭並不是極個別的，如前面所說讓士兵們全體穿上繡花緞衣的問題，也屬於這個範疇。

這兩份畫冊裏，還有個值得提出的問題是，劇中女性人物的髮型和首飾問題。舞臺上演的是古代女人，但女性角色（旦角）卻不能排除隨時受社會上婦女妝飾風尚的影響。如羅氏女與張桂蘭兩個角色，一幅是正旦的扮相，一幅是武旦的扮相，從額前的開臉和抿頂來區別，羅氏女是婦人的髮式，張桂蘭是姑娘的髮式，這都是當時漢族婦女的髮式。這種樣式的特點是「髻」梳得很高，到了光緒年間，「髻」的部位下降

了一些，戲臺上也隨着下降一些。社會上婦女的首飾多一些，戲臺上旦角的首飾也多起來。自從社會上婦女已經不用什麼首飾，而戲臺上旦角頭上戴的花和首飾卻無止境地發展，到現在已經插滿了頭，不露一點頭髮。我們看看這兩份畫冊的旦角扮相都是以顯示髮型為主。古今中外文學作品中稱讚女性美的詞彙，很多包括頭髮的美。無論任何時代，婦女的首飾或絨絹花以及鮮花，戴在頭上，總不能完全掩蓋了頭髮。對以上所舉女性的扮相，我們姑且不論她們髮型在今日看來是否不順眼的問題，只看她們以極少的首飾來陪襯黑髮這個原則是值得參考的。《穿戴題綱》和《戲曲人物畫冊》的內容很豐富，本文所敍篇目和舉例說明的問題，僅僅是給這兩種文獻作一個提要而已。

【附】

六十三齣「節令開場」承應戲目

元旦：喜朝五位、歲發四時、椒柏屠蘇、放生古俗、五位迎年、七鬘獻歲、文氏家慶、喜溢寰中。燕九：早春朝賀、對雪題詩。上元：懸燈預慶、捧爵娛親、東皇佈令、斂福錫民、紫姑占福。寒食：追敍棉山、高懷沂水。浴佛：六祖講經、立春：聖母巡行、群仙赴會。花朝：千春燕喜、百花獻壽。

長沙求子、佛化金身、光開寶座。端陽：靈符濟世、採藥降魔、袪邪應節。賞荷：玉井標名、御筵獻瑞。中元：佛旨渡魔、魔王答佛。中秋：丹桂飄香、霓裳獻舞。頌朔：花甲天開、鴻禧日永。賞雪：尋詩拾畫、僧寮寒社、梁苑延賓、柳營會飲、玉馬歸朝、謝庭詠絮。冬至：玉女獻杯、金仙奏樂、瀛洲佳話、彩線添長、太僕陳儀、金吾勘箭。臘日：仙翁放鶴、洛陽贈丹。祀灶：太和報最、司命錫禧。除夕：藏鈎家慶、瑞應三星、升平除歲、彩炬祈年、南山歸妹、賈島祭詩、德門歡晏、迎年獻歲、如願迎新等。

三十二齣承應大戲戲目

佛國讚揚、紅蝠雲臻、金蓮呈瑞、長生祝舞、萬壽呈歡、福壽徵祥、平安如意、喜溢寰區、三壽作朋、祥徵仁壽、群芳獻舞、天官祝福、吉曜承歡、祝福呈祥、萬福雲集、添籌稱慶、壽徵無量、句芒展敬、福壽雙喜、芝眉介壽、一門五福、遣仙、三代、仙園、群仙導路、學士登瀛、邊臣進石、翰苑獻詩、神霄清蹕、群仙拱護、純陽祝國、四海升平等。

五十九齣弋腔劇目

萬里封侯、怒斬丁香、孟良求救、灝不服老、金主行圍、請美猴王、逢人拐騙、張旦借靴、廉

蘭爭功、負荊請罪、瞎子拜年、十朋祭江、拷打紅娘、剪賣髮、江流撇子、宮花報喜、姜女哭城、擊鼓鳴冤、長亭囑別、蒙正趕齋、龍生解帕、浪暖桃香、草橋驚夢、蒙正祭灶、達摩渡江、敬德釣魚（新）、敬德賞軍、回回指路、河梁赴會、縫靴拐騙、下海投文、懶婦燒鍋、勘問吉平、六國封相、五娘描容、牛氏規奴、虎撞窯門、勤勞機杼、糟糠自咽、罵閻醒夢、功宴爭花、單刀赴會、敬德闖宴、敬德耕田、敬德探山、醉打山門、夜看春秋、計說雲長、秉燭待旦、小宴卻物、灞橋餞別、古城相會、華容釋曹、雪夜訪賢、大戰石猴、遣戍拜月、平章拷姬、玉面懷春等。

三百一十二 崑腔雜戲劇目

遊園、胖姑、冥判、十宰、鬧莊、救青、山門、假癲、錯夢、寄柬、四喜、學堂、相約、相罵、促試、秋江、賜環、拜月、梳妝、擲戟、藏舟、盜令、冥追、瑤臺、題曲、幸恩、昭君、規奴、觀畫、陳產、水鬥、牌譜、花鼓、小妹子、剔目、亭會、驚夢、尋夢、扯傘、跪池、獨佔、琴挑、喬醋、茶敘、問病、鵲橋、密誓、偷詞、榮歸、掃花三醉、出罪、府場、尋夢、逼遍、詫美、小逼、寫本、殺惜、吃茶、飯店、逼釵、漁樵、三溪、打棍出箱、出罪、府場、前遍、後遍、前索、後索、倒旗、斬子、前金山、麻地、痴夢、潑水、相梁、刺梁、點將、肅苑、上朝、撲犬、議劍、獻劍、寫狀、問探、鬥綱、送京、楊志、磨斧、借債、教歌、落駟、賀喜、大小騙、惠明、三氣、掃殿、相面、報信、賞雪、裝瘋、仲子、打妓、鴻門、撇鬥、盜韓、男舟、放糧搶糧、上路、送子、點馬、五臺、大漁翁、劉唐、合圍、望鄉、打差、反誑、追信、夜奔、後金山、孫詐、打番、盜甲、（占）酒

樓❶、茶坊、北醉、賣餅、破謀、做親、繡房、拾金、收平、僕偵、井遇、三錯、罵曹、書館、讀書、告貸、扯本、監放、吟詩脫靴、講書、落園、看狀、當巾、樓會、空泊、拾巾、前誘、後誘、跌包、借茶、挑簾、庵會、刺湯、草地、逼休、陽告、養子、羞父、付孤、盜狐、女祭、送杯、慶成、指路、別姬、演官、參相、算命、報喜、刺字、勸降、別母、亂箭、雲陽法場、詳夢、勸妝、賣花、思債、罷宴、走雪、奸遁、醉二、醉皂、照鏡、大話、上山、勢僧、遊寺、北蘆林、別巾、回營、打圍、冥感、嵩壽、前親、評話、勸嫖、借靴、狐思、歎珠、絮閣、代換、請宴、雪塘、單刀、改書、門樓、嫁妹、激達、激良、賈志誠、遺義、殺劉、遺青殺德、招商、探監、拔眉、測字、跪門、勸農、前拆、獄別、監綁、打子、收留、寄信、北渡、追舟、見娘、起布、折梅、園會、搊墳、脫殼、奠師、說親、回話、重婚、劈棺、拷婢養子、別任、玩箋、出獵、回獵、露杯、醒妓、疑讖、當酒、打虎、俠試、遇路、問路、訪聖、走雪、監會、認子、探監、法場、陰告、錢、誤傷、扣當、探山、訓女、上路、祭姬、拜別、刺血、批斬、見都、踏勘、釋放、前審、堂配、吵鬧、法場（鳴）❷、投淵、廊會、賣子、擊犬、秦本、遣鉏、跌霸、看坊、監換、代戮、偵報、漁花報、弔打、佛會、請醫、扶頭、邊信、掃秦、羅夢、節怨、走雨、女舟等。

❶ 酒樓，原件上前面加一「占」字，是表示這齣酒樓不是《長生殿》傳奇中生行唱的酒樓，生行主角郭子儀是老生。而這齣酒樓是占行唱的，戲曲術語「占」就是旦行。這齣酒樓是《占花魁》傳奇中的一齣，主角是花魁。

❷ 法場。原件上後面加一個「鳴」字，是說明這齣法場是《鳴鳳記》的法場，和前一個法場不是重複；前一個法場是《六月雪》的法場。

 附錄

朱家溍簡要年表

一九一四年　生於北京東城西堂子胡同。

一九二三年　遷居帽兒胡同。

一九三五年　與趙仲巽結婚。趙仲巽原籍喀爾喀蒙古，姓鄂卓爾。祖榮慶，清末任學部尚書、協辦大學士兼軍機大臣，父熙棟，母愛新覺羅氏。

一九三七年　入輔仁大學國文系讀書。

一九四一年　從輔仁大學畢業。

一九四二年　逃出淪陷的北平（今北京）前往重慶，任職於後方糧食部儲備司。

一九四三年　由糧食部借調到故宮，臨時參加「中國藝術品展覽」的工作。

一九四六年　回到北京，任故宮古物館館編纂。

一九四九年　因故宮博物院古物館館長徐森玉先生長期在上海，受馬衡院長委任代理主持館務。

一九四九年　任副研究員。

一九五一年　故宮博物院停止工作，全院進入學習階段，「三反」運動（指解放初期，在中國共產黨和國家機關內部開展的「反貪污、反浪費、反官僚主義」的運動）開始。

一九五二年　被隔離在東嶽廟看守所。

一九五三年　奉母命將家藏漢唐碑帖七百餘種捐獻故宮博物院。

一九五四年　解除隔離。

一九五六年　接到故宮博物院人事處的通知，回到陳列部工作。

一九五八年　文化部及所屬單位下放蘇北，被安排在寶應縣曹甸鄉。

一九五九年　又回到陳列部工作，負責歷代藝術館明清部分綜合藝術品陳列的有關工作。

一九六三年　母親去世。

一九六四年　在乾清宮兩廡佈置「清代歷史文物陳列」，尚未開放，「文化大革命」開始了。

一九六五年　參加「四清」（一九六三年至一九六六年先後在中國內地大部分農村和少數城市工礦企業、學校等機構開展的一次清政治、清經濟、清思想、清組織的教育運動），被分配到藍田縣馮家村公社黑溝大隊。同年回到

故宮。

一九六九年　下放到湖北咸寧「五七幹校」（文化大革命期間，為了貫徹毛澤東《五七指示》和讓幹部接受貧下中農再教育，將中共黨政機關幹部、科技人員和大專院校教師等下放到農村，進行勞動的場所）。

一九七一年　調到丹江「五七幹校」。

一九七四年　結束「幹校」生活回到北京，並辦理了退休手續。

一九七六年　將家藏明代紫檀、黃花梨木器和清代乾隆年間大型紫檀木器數十件，以及明代宣德爐等多種古器物無償捐獻給承德避暑山莊博物館。同年，將家藏善本古籍數萬冊全部無償捐贈給中科院歷史研究所。

一九七八年　重新回到故宮博物院工作。

一九八三年　主編大型圖錄《國寶》，由香港商務印書館出版，並成為中國政府官員贈送外國元首的珍貴禮品。

一九九二年　應國家文物局之邀參加文物專家組，確認全國省、市、縣博物館和考古所呈報的一級文物，行程遍及二十五個省。

一九九三年　夫人趙仲巽去世。

一九九四年　將唐朱澄《觀瀑圖》、宋李成《歸牧圖》、南宋夏圭《秋山蕭寺圖》等

珍貴家藏捐獻給浙江省博物館。

一九九四年　受國家文物局委派，參加大陸文博界第一個代表團，訪問臺北故宮博物院。

二〇〇三年九月二十九日因病在北京逝世，享年八十九歲。

圖
錄

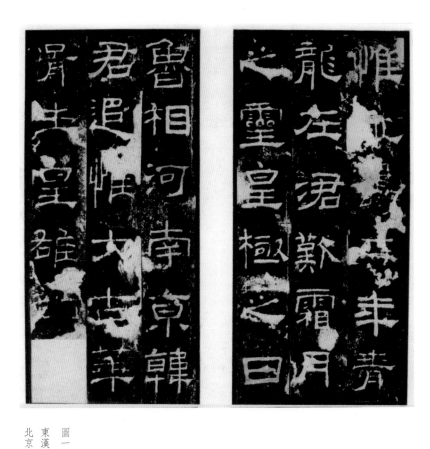

圖一
東漢刻明拓《禮器碑》冊（局部）
北京故宮博物院藏

圖二

漢刻宋拓《西嶽華山廟碑》

北京故宮博物院藏

圖三
東漢刻明拓《曹全碑》（局部）
北京故宮博物院藏

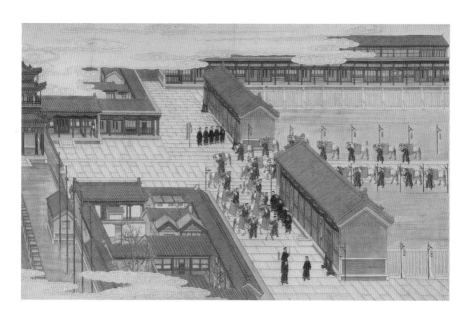

圖四
清宮廷畫家繪《光緒帝大婚圖》
之「喜轎前往皇后父府邸」
北京故宮博物院藏

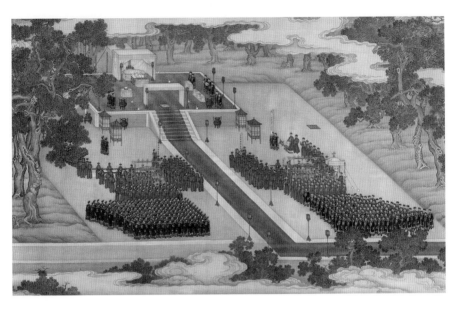

圖五

清宮廷畫家繪

《雍正祭先農壇圖》（局部）

北京故宮博物院藏

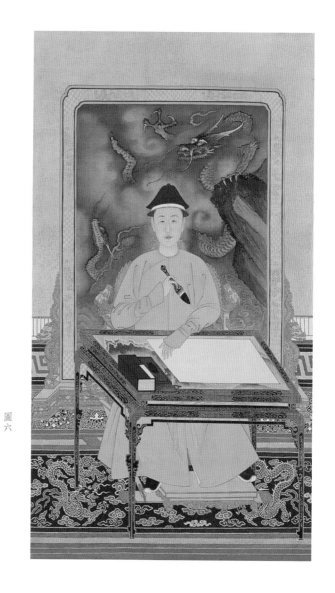

圖六

清宮廷畫家繪《康熙寫字像》

北京故宮博物院藏

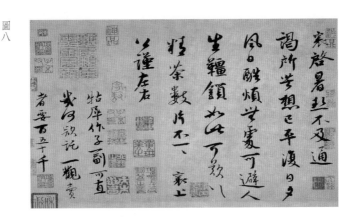

圖九
元
龔璱《靜春堂詩集序》卷（局部）
北京故宮博物院藏

靜春堂詩集序
予讀今人詩不知其為今
人者唯於吾逼甫為然通
人者……十餘年矣
……今也今斯人豈易
……世之為詩者學古人
欲其似出己意欲其新兩
端而已然佀者多踽躟新
者常崔異唯其佀而非佀
……而非佀……渾然
又未必古人已意就執
後也始可言詩耳壹亦士
去科舉之業厥無不為詩
北語傷於杜甫音失之浮
大同宜極于古今
人於……詩少所許可僅取

圖十
元
楊載《靜春堂詩集序》卷（局部）
北京故宮博物院藏

靜春堂詩集者吳郡袁君通甫之
所作也通甫……在郡城東南三十里
……澤之濱……吳松江之下流其水
……圓於堤上圓之中作壹而居之名之曰
靜春通甫日……小舟往來於菰蒲蓼
……之間飲酒……
遠去城市……塵埃之表……
相接又善為文詞才思有餘則操觚
弄翰篇章閒作……
遂己朋友相過必再三……
聽去相尋……往時不……為書
抬……集中……
蒙育定……數舍……
家育詩名與定日佐唱和累數十百
首其傳至今人多……之龜蒙不仕
日佐位里猶著其詩之所以傳壹二
人相挺為輕重而致之耶其詩固有

靜春先生詩集後序

情發為詩而生於境使詩真出乎是居萃蔥遇

莫雖欲為富麗雄偉不可淂也居順境者反是

其居而習為者為主於內即其遇而感為者為鳥

前二者合而見乎辭詩之體於是不一矣十五國之詩

音聲情態往往不同居使之然也同夔而王幽夔而秦

遇使之然也夔奔其衰王周秦函歌炎雖殊本音猶

在欣戚離異故態未之習之主於內蓋有不可淂而夔

者矣逹以降家人異萬淂情境之真未嘗求異

古人富有自然成家者三吳之地大率山川明遠土物

清麗人之性情優柔易居其境而習為者雖南之

越北之燕發於聲忠平和詳雅而無粗厲慘絶之態始

蘇為吳會山川土物蓋以醞冨靜春先生別墅吳

圖十一

元
陳繹曾《靜春堂詩集序》卷（局部）
北京故宮博物院藏

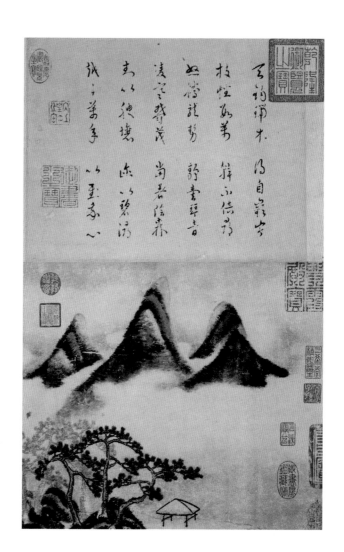

圖十二

宋
米芾《春山瑞松圖》軸

臺北故宮博物院藏

宋
米友仁《瀟湘奇觀圖》卷（局部）
北京故宮博物院藏

圖十四

明
文徵明《仿米雲山圖》卷（局部）
北京故宮博物院藏

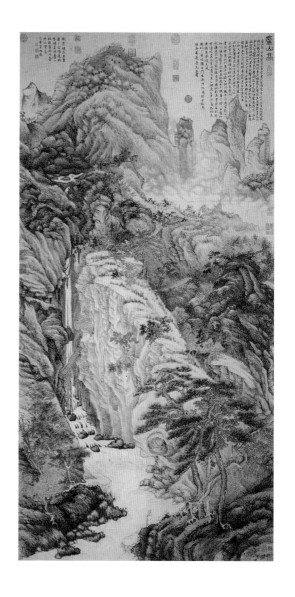

圖十五
明
沈周《廬山高圖》軸
臺北故宮博物院藏

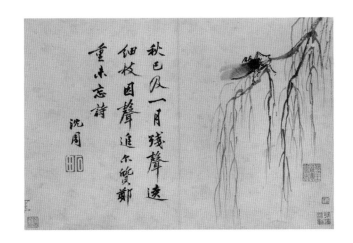

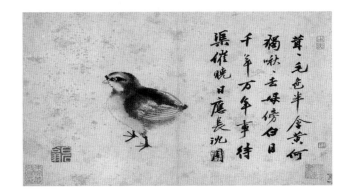

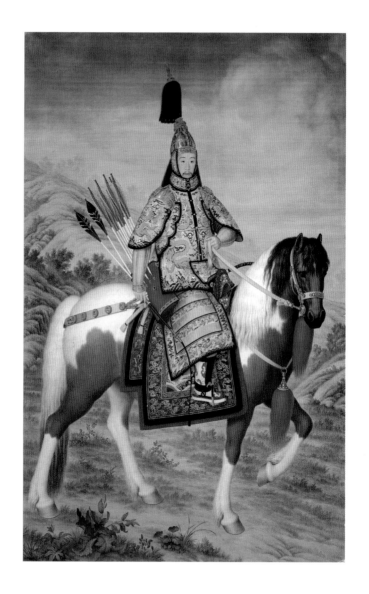

圖十八

清

郎世寧《清高宗大閱圖》軸

北京故宮博物院藏

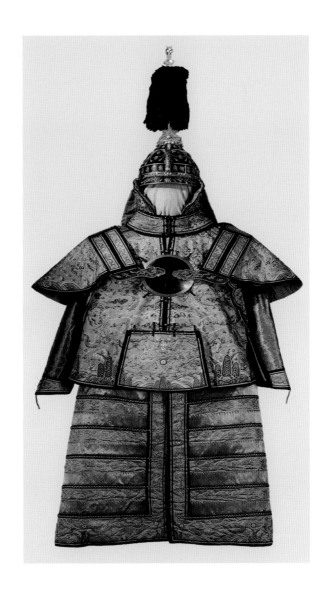

圖十九
乾隆帝大閱甲冑
北京故宮博物院藏

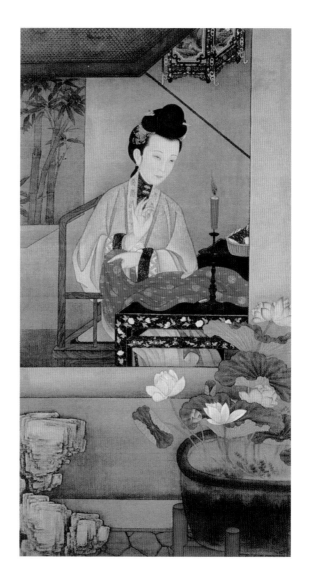

圖二十

清宮廷畫家繪《雍正美人圖》之一「縫衣」

北京故宮博物院藏

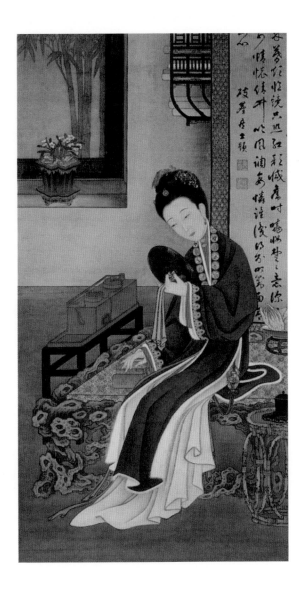

圖二十一
清宮廷畫家繪《雍正美人圖》之二「照鏡」
北京故宮博物院藏

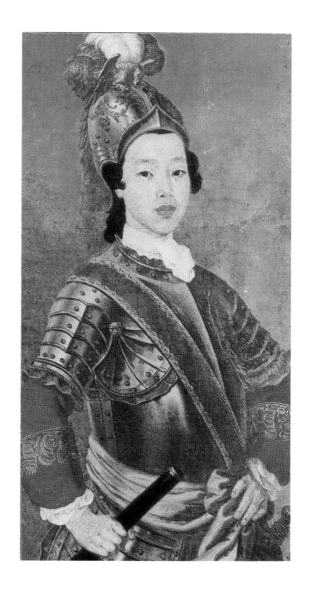

圖二十二
曾被定為「香妃戎裝像」的掛屏
臺北故宮博物院藏

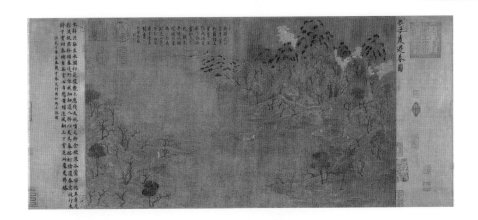

圖二十三　隋
展子虔《遊春圖》卷
北京故宮博物院藏

圖二十四

唐
歐陽詢《行書張翰思鱸帖》
北京故宮博物院藏

圖二十五

宋
蔡襄《行書遣使持書帖》
北京故宮博物院藏

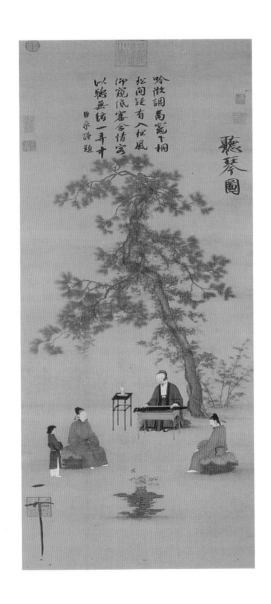

吟徵調商亘窕下桐
松間疑有入松風
仰窺低審含情客
以聽無絃一弄中
　　　　　　　　　天下一人題

聽琴圖

圖二十六
宋
趙佶《听琴圖》軸
北京故宮博物院藏

圖二十七
清
犀角雕布袋和尚像
北京故宮博物院藏

圖二十八
清
牙雕月曼清遊冊
北京故宮博物院藏

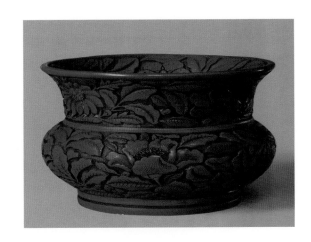

圖二十九

元
楊茂造剔紅山茶花渣斗
北京故宮博物院藏

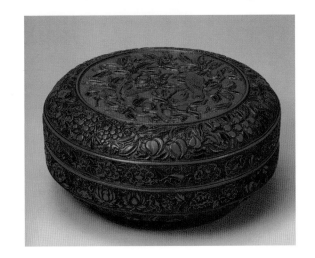

圖三十

明宣德
剔彩林檎黃鸝大捧盒
北京故宮博物院藏

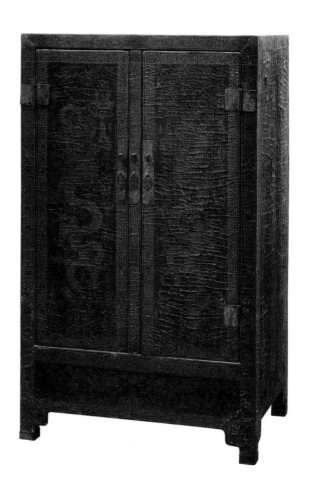

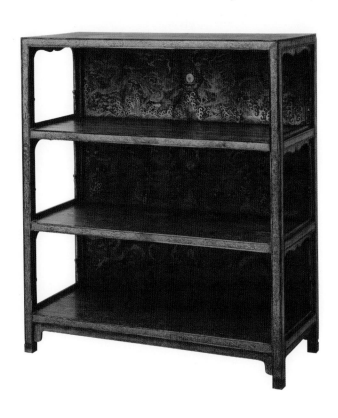

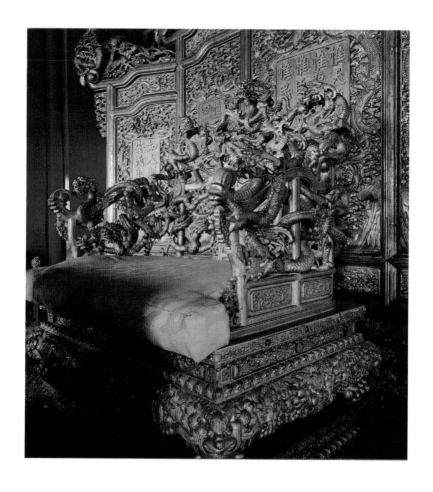

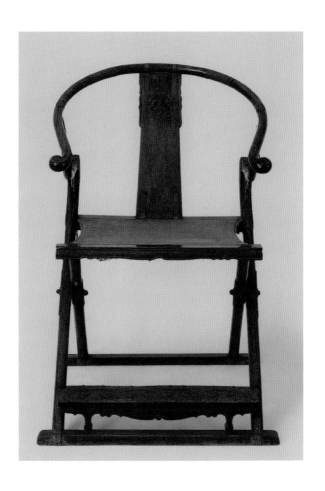

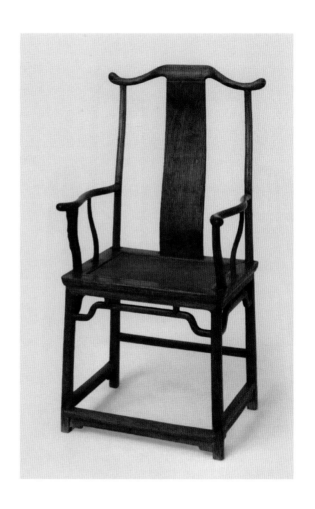

圖三十八

清
檀香木「皇帝之寶」
北京故宮博物院藏

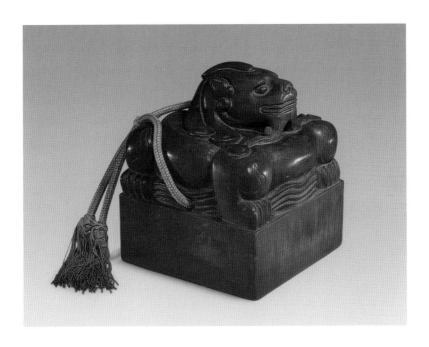

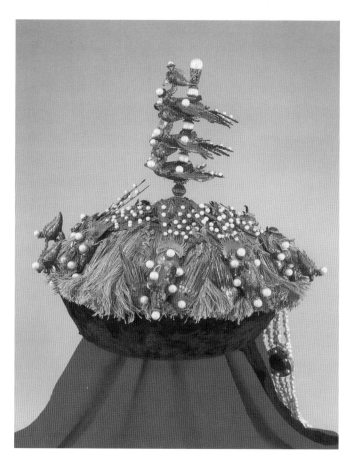

圖四十
清
金嵌珠鏤空扁方
北京故宮博物院藏

圖四十一
清
白金嵌紅寶石戒指
北京故宮博物院藏

喜朝五位

扮男喜神女喜神八方神祇旗侍者上全唱

天下樂　第一韶光遍人間喜氣揚揚恁着咱向地
那方。誰個有身心定向。但東西湖南來萬邦。可也一
般樣。盤旋天運轉環刘皇居壮。令籤春秋晴薰赤羽
聖主正當陽。各喜神白七情最是喜居先凡喜江湖烏喜
天皇皇人民逢聖代，欣欣草木入新年。每辱詰方喜
神是七月天上列闕逢之序與世間結歡喜之緣今

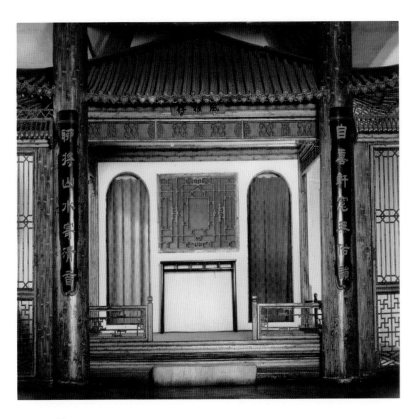

圖四十三 「風雅存」小戲臺

圖四十四

清乾隆

明黃緞繡「齊天大聖」

旗。此旗為《昇平寶

筏》戲中孫悟空受封

「齊天大聖」時所用

北京故宮博物院藏

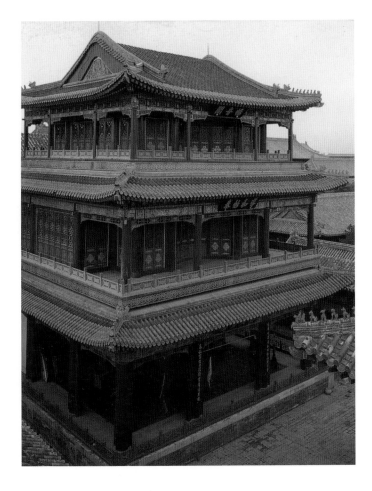

圖四十七

清代《戲曲人物畫》冊之「探母」

北京故宮博物院藏

圖四十六

《穿戴題綱》書影